高等院校人文素质教育系列教材

书法鉴赏
（微课版）

蔡罕　张燕超　编著

清华大学出版社
北京

内 容 简 介

《书法鉴赏(微课版)》是带你走入书法殿堂,学习如何鉴赏书法,从而领悟书法艺术美的一本书。它既站在美学的角度阐明"书法是什么""书法为什么是一门艺术",又从通识教育的角度阐述了中国传统书法在书体上的演变、在书风上的发展,并分析了这种演变与发展的深层社会历史原因。本书共分为五章:导论、书体的演变、书风的发展、书法形式的鉴赏、经典作品赏析,从"识形、赏质、寄情"三个维度讲述了如何鉴赏书法,强化了"书法鉴赏"作为高校普及美育课程的育人导向,发掘了历代经典书法的美育价值,实现了课程思政的教育功能。

本书既可以作为高等院校公共艺术教育类、人文素养类课程的教材,还可以供热爱中国传统文化、对书法感兴趣的社会人士阅读。

本书封面贴有清华大学出版社防伪标签,无标签者不得销售。
版权所有,侵权必究。举报:010-62782989,beiqinquan@tup.tsinghua.edu.cn。

图书在版编目(CIP)数据

书法鉴赏:微课版/蔡罕,张燕超编著. —北京:清华大学出版社,2022.2 (2024.7重印)
高等院校人文素质教育系列教材
ISBN 978-7-302-59903-6

Ⅰ.①书… Ⅱ.①蔡… ②张… Ⅲ.①汉字—书法—鉴赏—中国—高等学校—教材 Ⅳ.①J292.11

中国版本图书馆 CIP 数据核字(2022)第 012458 号

责任编辑:	梁媛媛
装帧设计:	李 坤
责任校对:	周剑云
责任印制:	沈 露
出版发行:	清华大学出版社
网 址:	https://www.tup.com.cn,https://www.wqxuetang.com
地 址:	北京清华大学学研大厦A座 邮 编:100084
社 总 机:	010-83470000 邮 购:010-62786544
投稿与读者服务:	010-62776969,c-service@tup.tsinghua.edu.cn
质量反馈:	010-62772015,zhiliang@tup.tsinghua.edu.cn
课件下载:	https://www.tup.com.cn,010-62791865
印 装 者:	北京鑫海金澳胶印有限公司
经 销:	全国新华书店
开 本:	185mm×260mm 印 张:13.5 字 数:327千字
版 次:	2022年3月第1版 印 次:2024年7月第5次印刷
定 价:	39.80元

产品编号:092424-01

前　　言

"书法鉴赏"是《全国普通高等学校公共艺术课程指导方案》(教体艺厅〔2006〕3号)明确规定的8门公共艺术教育限定性选修课程的其中一门，也是深受大学生欢迎的一门通识美育课程，它对大学生学习书法鉴赏，接受中国传统文化与国学教育，领悟书法艺术美的真谛，从而提高大学生的艺术素养起着明显的促进作用。

目前大部分高校都开设了艺术鉴赏类的通识选修课，但其课程的内容体系与教学方法却有所不同。笔者以为，公共艺术教育要实现美育的功能，除了要建构科学的课程体系，更为重要的是要找准课程的定位。就艺术鉴赏类的通识美育课程而言，它既是高校博雅教育(或素质教育)的有机组成，也是立德树人的课程思政教育。公共艺术教育与专业艺术教育的目的是不一样的，专业艺术教育是要把人培养成艺术家、艺术工作者，而公共艺术教育是要给学生以艺术滋养，培养学生的艺术素养与人文情怀，这是一种素质教育。既然公共艺术教育是素质教育，那么它与专业艺术教育最大的区别在哪里呢？笔者认为是艺术教育的切入点不一样。就拿书法来说，"书法鉴赏"一课如果给专业学生上，其教学目标不仅是为了提高专业学生鉴赏书法的能力，更是为了提高专业学生的书法创作水平，解决的是"如何写"的问题。如果"书法鉴赏"面向的是一群没有书法基础的非专业学生，其教学目标就不是为了提高学生的书法创作水平，而是为了让学生了解中国几千年书法发展的历史脉络，书体的演变与书风的发展，了解一个时代书风的形成及其背后的历史原因，解决的是"为什么会这样写"的问题，其实质就是对学生人文素养的培养。

思政教育是新时代高校立德树人的重要途径。习近平总书记在全国高校思想政治工作会议上强调，"要用好课堂教学这个主渠道"，"使各类课程与思想政治教育理论课同向同行，形成协同效应"。公共艺术教育作为高校的美育，就更应发挥课程思政教育的作用，"充分发挥美育对丰富德育、增进智育、促进体育、改善劳育的重要作用，切实促进学生德智体美劳全面发展"。因此，要做好新时代高校的公共艺术教育工作，必须提高站位，强化担当，坚持以"培根铸魂、强化美育育人实效"为导向。在教学内容的设计上，要重视挖掘各门艺术鉴赏课程中所蕴含的美育价值，实现公共艺术教育课程的思政功能，以美育德，引导学生扣好人生"第一粒扣子"。

正因如此，本书的编写也力求体现出三个特点：一是站在美学的角度阐述"书法是什么""书法为什么是一门艺术"；二是站在通识教育的角度阐述书法在书体上的演变，在书风上的发展，分析这种演变与发展的深层社会历史原因；三是强化美育的育人导向，发掘历代书法的美育价值，实现课程的思政功能。

另外，新时代的高校美育，要想跟上时代发展的步伐，就要抓住"互联网+教育"的发展契机，充分利用信息化的手段，创新公共艺术教育的教学方式，既要加快精品在线开放课程的建设，促进公共艺术教育优质教学资源的开发，也要积极引进优质网络教学资源，推进"互联网+"的公共艺术教育，构建线上线下"混合式"教学，打造公共艺术教育的"金课"。目前，笔者已在中国大学MOOC(慕课)平台上开设"书法鉴赏"课程，开展了线上线下"混合式"教学。实践证明，这种教学方法运用得当能有效地发挥学生在学

习中的主体地位，并激发起学生学习书法艺术的自主性与能动性。

本书第一至四章由蔡罕编写，第五章的编写得到了中国美术学院书法专业在读博士、硕士们的鼎力相助。第五章"经典作品赏析"第一节"书尚婉通：篆书赏析"由杨牧原、王相墉执笔，第二节"一波三折：隶书赏析"由施锡斌、许立群执笔，第三节"金戈铁马：魏碑赏析"由高阳执笔，第四节"法之极致：楷书赏析"由何洋洋执笔，第五节"字为心画：行书赏析"由张燕超等执笔，第六节"笔走龙蛇：草书赏析"由任策执笔。同时，浙江传媒学院的胡晓华博士，朱咫渝、潘少梅等老师对本书参考文献的查找、引证工作提供了大量无私的帮助，在此一并表示衷心的感谢！

编　者

 微课视频

扫一扫获取本书精美微课视频。

书法鉴赏　第一讲

书法鉴赏　第二讲

书法鉴赏　第三讲

书法鉴赏　第四讲

书法鉴赏　第五讲

书法鉴赏　第六讲

目　　录

第一章　导论——带你走入书法殿堂 ... 1
第一节　书法是什么 ... 2
一、问题的提出 ... 2
二、认知书法的几个维度 ... 4
第二节　书法为什么是艺术 ... 6
一、前人的研究 ... 6
二、书法之美的再认识 ... 7
三、书法家的审美与艺术个性 ... 8
第三节　如何学习书法鉴赏 ... 10
一、书法鉴赏的要求与鉴赏对象 ... 10
二、书法鉴赏的基本标准 ... 11
三、鉴赏书法的方法 ... 16

第二章　书体的演变 ... 21
第一节　书体溯源：甲骨文、金文 ... 22
一、甲骨文 ... 22
二、金文 ... 25
第二节　秦系篆体：石鼓文、小篆 ... 30
一、石鼓文 ... 31
二、小篆 ... 32
第三节　书体的隶变：古隶、今隶 ... 35
一、古隶 ... 35
二、今隶 ... 38
三、汉隶的艺术特征与风格类型 ... 41
第四节　书体的草化：章草、今草 ... 45
一、章草 ... 46
二、今草 ... 48
第五节　书体的法则：楷书 ... 52
一、楷书的源起与发展 ... 52
二、楷书的书法特征与"永字八法" ... 60
第六节　自由的书体：行书 ... 62
一、行书的起源与发展 ... 62
二、历代行书代表人物 ... 63
三、行书的书法特点 ... 68

第三章 书风的发展 ... 71

第一节 审美意识的觉醒：东汉书法艺术的独立 ... 72
一、审美意识的觉醒与审美风尚的形成 ... 72
二、蔚然成风的学书风尚 ... 73
三、书写艺术性的提高与工具的改良 ... 73
四、书法批评的理论支撑 ... 74

第二节 风流蕴藉之气：把脉"晋书尚韵"的时代特征 ... 75
一、"韵"的含义与"尚韵"书风的审美特性 ... 75
二、"晋书尚韵"形成的时代之因 ... 76
三、"晋书尚韵"的审美价值与历史意义 ... 78

第三节 意法并重、法中寄情："唐书尚法"的历史考察 ... 79
一、"唐书尚法"的阶段性考察 ... 79
二、"唐书尚法"的成因 ... 82

第四节 我书意造："宋书尚意"的审美取向与历史地位 ... 84
一、"意"的含义 ... 84
二、"宋书尚意"的内涵 ... 84
三、"宋书尚意"形成的原因 ... 87
四、"尚意"书风的历史地位 ... 89

第五节 入晋溯源：元书复古的时代意义 ... 90
一、元书"复古"的原因 ... 91
二、"复古"思想对元代书法的影响 ... 92

第六节 "尚态""尚势"：明代书风的一体两面 ... 94
一、"尚态"：明代主流书风的演进 ... 95
二、"尚势"：异军突起的明代中后期书风 ... 99
三、明代书风的历史审视 ... 101

第七节 从"帖学"到"碑学"：清代书风的变革 ... 102
一、清代帖学书风的演变 ... 102
二、清代碑学书风的兴起与发展 ... 104

第四章 书法形式的鉴赏 ... 107

第一节 力透纸背 入木三分：笔法的鉴赏 ... 108
一、什么是笔法 ... 108
二、起笔、行笔、收笔的要领 ... 108
三、如何鉴赏笔法 ... 110

第二节 违而不犯 和而不同：字法的鉴赏 ... 111
一、字法的基本原则 ... 111
二、字形结构的一般规律与特征 ... 113

第三节 带燥方润 将浓遂枯：墨法的鉴赏 ... 116
一、墨的常识 ... 116

二、墨法与书法用墨的原则116
　　三、不同笔墨之法的审美感受118

第四节　一以贯之　气脉相连：行气的鉴赏119
　　一、行气的基本要求120
　　二、行气贯通的方法121

第五节　疏密得宜　计白当黑：章法的鉴赏124
　　一、章法布局的几个具体方法124
　　二、章法的基本原则130
　　三、如何鉴赏章法131

第五章　经典作品赏析133

第一节　书尚婉通：篆书赏析134
　　一、见证"牧野之战"：《利簋》赏析134
　　二、金文之范式：《墙盘》赏析135
　　三、皇皇钜制：《毛公鼎》赏析136
　　四、豪迈野逸之美：《散氏盘》赏析138
　　五、创立规则：李斯《泰山刻石》赏析140
　　六、篆隶相兼：《袁安碑》《天发神谶碑》赏析141
　　七、至简至繁：李阳冰《三坟记》赏析143
　　八、由质趋妍：邓石如、吴让之、赵之谦篆书赏析144
　　九、破而后立：吴昌硕、齐白石篆书赏析148

第二节　一波三折：隶书赏析149
　　一、大秦与隶变的见证：《睡虎地秦简》赏析149
　　二、隶中之圣：《礼器碑》赏析150
　　三、"千古书家一大关键"：《曹全碑》赏析151
　　四、隶中草书：《石门颂》赏析152
　　五、汉隶正则：《西狭颂》赏析153
　　六、朴拙雄强：《张迁碑》赏析154
　　七、渴笔八分：金农《梁楷传论轴》赏析156
　　八、古隶新貌：伊秉绶《"政成心逸"五言联》赏析157

第三节　金戈铁马：魏碑赏析158
　　一、大刀斫阵，势雄力厚：《始平公造像记》赏析158
　　二、遒劲耸拔，高古秀逸：《张猛龙碑》赏析159
　　三、率真自然，冲和简约：《元桢墓志》《元倪墓志》赏析160
　　四、微妙圆通，典雅隽秀：《张黑女墓志》赏析162
　　五、飞逸脱俗，翩翩欲仙：《石门铭》赏析163
　　六、古厚朴茂，瑰姿异态：《爨宝子碑》《爨龙颜碑》赏析164

第四节　法之极致：楷书赏析166
　　一、楷祖之书：钟繇《宣示表》赏析166

二、圭臬圣宝：王献之《洛神赋》赏析 ... 167

　　三、蒙章范本：智永《千字文》赏析 ... 169

　　四、天下第一铭：欧阳询《九成宫醴泉铭》赏析 ... 171

　　五、大唐气象：颜真卿《勤礼碑》赏析 ... 173

　　六、心正则笔正：柳公权《玄秘塔碑》赏析 ... 174

　　七、金钩银画：赵佶《秾芳诗帖》赏析 ... 176

　　八、寓行于楷：赵孟頫《三门记》赏析 ... 178

第五节　字为心画：行书赏析 ... 180

　　一、东晋风流，宛如近前：王珣《伯远帖》赏析 ... 180

　　二、飘若游云，矫若惊龙：王羲之《兰亭序》赏析 ... 181

　　三、超逸神骏，韵法双绝：陆柬之《文赋》鉴赏 ... 182

　　四、纵笔豪放，情真意切：颜真卿《祭侄文稿》赏析 183

　　五、心手双畅，翰逸神飞：杨凝式《韭花帖》赏析 ... 185

　　六、无韵之《离骚》：苏轼《寒食帖》赏析 ... 187

　　七、风樯阵马，沉着痛快：米芾《蜀素帖》赏析 ... 189

　　八、筋骨强健，体势奇崛：杨维桢《城南唱和诗卷》赏析 190

第六节　笔走龙蛇：草书赏析 ... 192

　　一、章草范本：皇象《急就章》赏析 ... 192

　　二、法帖之祖：陆机《平复帖》赏析 ... 193

　　三、书论双绝：孙过庭《书谱》赏析 ... 194

　　四、笔歌墨舞：张旭《古诗四帖》赏析 ... 195

　　五、天下第一狂草：怀素《自叙帖》赏析 ... 196

　　六、随人作计终后人：黄庭坚《诸上座帖》赏析 ... 198

　　七、性功并重：祝允明《前后赤壁赋卷》赏析 ... 199

　　八、书林迷踪：徐渭《杜甫怀西郭茅舍诗轴》赏析 ... 200

　　九、天真淡远，古雅空灵：董其昌《草书七言诗轴》赏析 201

　　十、"尚势"之巅：王铎《草书杜律卷》赏析 ... 202

参考文献 .. 205

第一章

导论
——带你走入书法殿堂

第一节　书法是什么

一、问题的提出

从表象上看，书法就是拿毛笔写字。正因如此，长期以来我们对书法的认知停留在技法的层面。比如，1931年出版的《中国文艺辞典》就说："所谓书法即写字用笔的法则。"① 1979年出版的《辞海》也说：书法是"指毛笔字书写的方法，主要讲执笔、用笔、点画、结构、分布(行次、章法)等方法"②。很显然，就像不能把"舞蹈"解释成"跳舞的方法"一样，我们也不能将书法看成是"毛笔写字的方法"或"用笔的法则"。那么，书法到底是什么？它与写字有何区别与联系？下面，我们以唐代怀素《自叙帖》(见图1-1)为例来说明这个问题。

图 1-1

其一，当我们面对《自叙帖》时，除了看见满纸流动的线条之外，很难辨别所写的内容是什么。你可能会认出其中的某几个字，但很难做到通读其内容。显然这幅草书作品强化了线条的运动感，弱化了文字内容的可读性。这也就是说，书法写出的字不是出于普遍意义上的交流目的。这是书法与写字重要的区分之所在。正因如此，《自叙帖》这幅草书体现得更多的是一组组的线结构，而不是字结构。可见，书法对线条的表现力是占据书法艺术创作的首要因素。

其二，当我们的视线随着线条的推动，不难感受到其中的时间特征，这使得整个线条具有运动感。线条在运行过程中完成对空间的分割，从而使一个个空间也具有运动感。线条和空间在运动中不断变化，形成节奏。线条的节奏和空间的节奏在《自叙帖》中得到鲜明的体现。

其三，书法节奏对应的是情感的表现。《自叙帖》从"怀素家长沙，幼而事佛"开始，一直到作品的三分之二处，尽管怀素笔走龙蛇，但从书法节奏所对应的情感来看，还

① 参见张啸东《周俊杰书学要义》，西泠印社1999年版，第1页。
② 《辞海》，上海辞书出版社1979年版，第240页。

是显得比较理性。当写到"戴公"二字时,"戴"字突然写得很大,并且与"公"字组合,单独成行,给人以强烈的视觉冲击(见图1-2)。从这里写到最后十行,线条和空间的节奏变化明显加大,书法的布局似乱石铺街,又似天女散花,一个"狂来轻世界,醉里得真如"①的醉僧形象跃然纸上,把读者带入如醉如狂的艺术境界。可见,书法线条节奏、空间节奏的变化对应着不同的情感。体会这种节奏与情感之间的关系是书法鉴赏的重点之一。

图1-2

其四,线条、空间的节奏还对应着书法家的心灵世界。性格、修养不同的书法家会选择不同的字体、不同笔法的线性来表现自己。因此,从线条、空间的节奏等方面可以了解书法家的气质、性格和修养。对于《自叙帖》,我们会想到"颠张狂素"②,甚至联想起唐代的历史文化,触发对唐代精神文化生活的理解。

通过以上分析,有人得出这样的结论:"书法是在一定时空中通过线条的运动来体现节奏、来表现情感乃至精神内涵的艺术。"③

但是,如果我们试着反向思维,问题又来了。通过毛笔书写,使线条的运动体现出节奏、表现出情感的就是书法作品吗?我们来看以下两幅作品:《逍遥游》(见图1-3)与《英文方块字》(见图1-4)。

显然,这两幅作品均通过毛笔的书写,使线条的运动体现出了节奏,表现出了情感。比如,《逍遥游》有草书的笔韵与线性,有枯湿、浓淡对比的墨韵,但是作者故意把字形结构拆分并把笔画叠加在一起,形成字迹混沌一片的"乱书";《英文方块字》虽然有其依据字的拼音来造字的方法,但是看起来还是有如天书,使人一头雾水。面对这样的作品,你会认同是书法吗?我的答案是否定的。否定的一个主要原因,是现代书法抛开了汉字进行创作。一些倡导现代书法、前卫书法的人认为:书法不一定非要写汉字,为了让西方人也能欣赏书法,就得让传统的书法从汉字中脱离出来。这也是现代书法与传统书法的

① (唐)钱起《送外甥怀素上人归乡侍奉》,载《钱起诗集校注》(王定璋校注),浙江古籍出版社1992年版,第231页。

② "颠张狂素"指的是唐代两位颇具盛名的草书大家张旭、怀素。

③ 邱才桢:《书法鉴赏》,高等教育出版社2004年版,第2页。

一个重要不同之处。

图 1-3　　　　　　　　　　　　图 1-4

可见，对于"什么是书法"，以及书法创作的现代方位与走向等问题，学界还在探究之中。

二、认知书法的几个维度

在书法还没有一个完整的、为大家所公认的学科定义前，我们不妨从以下几个维度去认知书法。

第一，书法是汉字的书写艺术。汉字在其发展的过程中，最后形成了"方"形的符号媒介，构造了一个个具体而又丰富的审美空间。这个空间对于书法艺术具有非常重要的意义。因为，书法在很大程度上是营造汉字结构的艺术。不同的书体在营造汉字的结构中有它特定的规律性与多变性。规律性体现出书法艺术中有"法"(法度、法则)的理性，而多变性则体现出书法艺术的个性与灵性。现代书法如果试图打破书法书写汉字的规定性，很少有成功的希望，因为目前我们还找不到一种书写符号比汉字更具有美感的空间秩序。一些现代书法把有序的汉字结构解构成无序的符号，更多的是一种"破坏"而不是"建树"。当代著名书法家陈振濂曾这样评说汉字与书法的关系："汉字曾经孕育了书法的存在(这表明它有绝对的艺术魅力)，那么它也许会与书法共生死，它既是(书法)缔造者，又是保护神。"①他还说：书法"必须遵守一定的程序制约：汉字造型空间的制约"，并在这种制约中"把握书法空间的规定性和线条的规定性"。他将书法的这种制约看成是"书法美学研究的第一个立足点"②。

第二，书法艺术的审美是以汉文化为其根本要求的。书法书写汉字的规定性决定了"它的审美不得不依赖于汉文化的控制"③。汉文化的一个重要特点就是"汉字的阅读书写

① 陈振濂：《书法学综论》，中国美术学院出版社 1990 年版，第 1 页。
② 陈振濂：《书法学综论》，中国美术学院出版社 1990 年版，第 2 页。
③ 陈振濂：《书法学综论》，中国美术学院出版社 1990 年版，第 1 页。

和用汉字思维"①。如果我们用毛笔去写英文字母，那么即使把它的空间结构写得很有构思，很有创意，也很难拿它与汉字书法相提并论。同样，一个书法家如果写一组不成语句的单个汉字，作为书法的视觉形式已经成立，但是作为完整的书法审美，它仍显得不足。为什么？就是因为它不可读，不符合汉文化对书法的审美要求。书法审美的规定性要求它书写的内容具有可读性。这种可读性的内容还与书法的创作形式密切相关。当书写苏轼的《念奴娇·赤壁怀古》时，最好选择行书或草书，以雄健的笔势去体现出这首词的壮美。同样，书写马致远的《天净沙·秋思》，要体现曲中"断肠人在天涯"的凄美，可以用清丽、婉约的书体来进行创作，这样从内容到形式都符合书法的审美要求。

马宗霍在《书林藻鉴》序中说："书艺事也，然观其变，可以知世之文质，玩其迹，可以见君子小人，则艺而进于道矣。"②可见，从书法的不断演变中，可以窥见世事"文质"的转化相生，以及先民对宇宙万物的观念。从书法作品中看出君子、小人之别，反映出汉文化中人品高于艺术品的审美观。总之，这一切都反映出书法审美是一种以汉文化为背景的特殊审美。

第三，书法艺术是书写汉字的"线"的艺术。汉字是由线条构成的，所以书法对线条有着特殊的审美要求。比如，线条要有力度、立体的质感，要有节奏。为了塑造书法线条的神奇魅力，古人创造了毛笔这根"魔杖"。柔软而有弹性的毛笔通过各种笔法，可以写出各种各样具有不同审美功能与视觉效果的笔线，比如刚劲、古拙、典雅、清丽、婉约、含蓄、狂放、热烈等，这是任何其他类型的文字符号书写都望尘莫及的。

第四，书为心画。西汉扬雄说："书，心画也。"③这也就是说，书法是书法家抒情达意的特殊语言。一幅书法作品其实是作者的"心电图"，它能反映一个书法家精神层面的内容。对于这个观点，清代刘熙载在《艺概》中有进一步的发挥，他说："故书也者，心学也"；"写字者，写志也"；"书，如也。如其学，如其才，如其志，总之曰如其人而已"。④如果说写字的目的在于传递与交流信息，那么书法的目的则是寄情，借用王羲之《兰亭序》中的话说，就是"畅叙幽情"。书法艺术的最高境界也就是人的精神、人的气质的一种抽象体现与表露。可见，书法写的是文字，但它所表现的深层内涵却是"人"，它能反映出一个书法家的才学、志向、气节与品行，我们可以从书法作品中想见书家其人。

综上所言，书法是汉字的书写艺术。它是以书写汉字作为其艺术的外在表现形式，以汉文化为其审美的根本要求，并在创作的过程中极力表现出汉字符号书写所独有的"线"的艺术与空间构造，反映出书法家的情感与精神的内涵。

【思考题】

1. 什么是书法？书法与写字的区别与联系是什么？
2. 西汉扬雄说："书，心画也。"请你谈谈对这句话的理解。

① 葛兆光：《中国文化典型的五个特点》，https://www.sohu.com/a/215238515_788170。
② 马宗霍：《书林藻鉴》，文物出版社1984年版，第1页。
③ (西汉)扬雄：《法言·问神》，载《二十二子·扬子法言》卷五，上海古籍出版社1986年版，第816页。
④ (清)刘熙载：《艺概》，载《历代书法论文选》，上海书画出版社2014年版，第714、715页。

第二节　书法为什么是艺术

书法作为一门艺术有它自身的特点，这种特点与绘画不同。绘画这门艺术，是画家通过对事物具体形象或抽象的描绘，从而给人以艺术的美感。书法不描绘任何事物，只是用毛笔来书写汉字这种抽象的文字符号，为什么写字能成为一门艺术呢？

一、前人的研究

关于这个问题，早在20世纪50年代就有学者进行了探讨。刘纲纪在《书法是一种艺术》中说：人的眼睛有"感受形式美的能力"，"这种感受的千百次的重复，最后在人们的意识中达到了某种程度的集中、概括和抽象化，形成了心理学上所说的一种相当巩固的类似联想或是情绪记忆。这时我们即使没有看到种种具体事物的美的形体和动态，只消看到与这种形体和动态相似的一些单纯的点、线、形，就能生出关于种种具体事物的形体和动态的美的联想，产生一种美的感受。在长期中发展起来的我们对于形式美的这种敏锐的感受性，就是我国书法艺术的创造和欣赏的现实根据。"书法家在创作时，"应该把自己从无限多样的现实世界感受到的种种形态的美，集中地体现在书法的点画形体上，并由此抒发出自己内心的思想感情"。另外，"我国文字的产生，基础是'象形'。最初'写字就是画画'，加上中国文字书写所用的特殊的工具可以充分使点画的形态有粗细、强弱、肥瘦、刚柔、方圆、曲直等等丰富的变化，这就使得我国文字的书写在历史的发展过程中逐渐形成了一种借助点、线、形的种种变化、组合和结构以体现形式美的艺术。"[①]

当代美学家宗白华对中国人写的字，为什么能够成为艺术品也进行过探究。他认为中国人写的字能够成为艺术品，有两个主要因素："一是由于中国字的起始是象形的，二是中国人用的笔。"[②]他说："中国字在起始的时候是象形的，这种形象化的意境在后来'孳乳浸多'的'字体'里仍然潜存着、暗示着。在字的笔画里、结构里、章法里，显示着形象里面的骨、筋、肉、血，以至于动作的关联。后来从象形到谐声，形声相益，更丰富了'字'的形象意境，像江字、河字，令人仿佛目睹水流，耳闻汩汩的水声。所以唐人的一首绝句若用优美的书法写了出来，不但是使我们领略诗情，也同时如睹画境。诗句写成对联条幅挂在壁上，美的享受不亚于画，而且也是一种综合艺术，像中国其他许多艺术那样。"[③]再者，"书者如也"。如什么呢？宗白华说，"写出来的字要'如'我们心中对于物象的把握和理解"，"用抽象的点画"表现出"物象中的'文'"。这里的"文"，"就是交织在一个物象里或物象和物象的相互关系里的条理：长短、大小、疏

① 刘纲纪：《书法是一种艺术》，载刘纲纪《中国书画、美术与美学》，武汉大学出版社2006年版，第1、2页。
② 宗白华：《中国书法里的美学思想》，载《宗白华全集》(三)，安徽教育出版社2008年版，第402页。
③ 宗白华：《中国书法里的美学思想》，载《宗白华全集》(三)，安徽教育出版社2008年版，第404页。

密、朝揖、应接、向背、穿插等等的规律和结构"。"而这个被把握到的'文',同时又反映着人对它们的情感反应。这种'因情生文,因文见情'的字就升华到艺术境界,具有艺术价值而成为美学的对象了。"①

宗白华认为使中国人写的字能够成为艺术的"第二个主要因素是笔"。"中国人的笔是把兽毛(主要用兔毛)捆缚起做成的。它铺毫抽锋,极富弹性,所以巨细收纵,变化无穷。"这种笔"殷朝人就有了","从殷朝发明了和运用了这支笔",就"创造了书法艺术"。同时,正是毛笔"这个特殊的工具才使中国人的书法有可能成为一种世界独特的艺术,也使中国画有了独特的风格。"②

二、书法之美的再认识

笔者以为,书法之所以能产生美感,成为一门艺术,固然与中国文字起源于象形文字有着密切的关系,正因为是象形文字,才使得中国文字从其诞生的那一刻起,在平面空间的结构上就具有一种"依类象形"的天然美感(这种美感在商周时期的甲骨文、金文中就得以显现),但是,推动汉字书写成为艺术的魔力,是毛笔这种书写工具的发明与不断完善。

汉字书写发展出书法的美学,都与毛笔"锋"的出现有关。毛笔的笔锋既柔软,又富有弹性,这就使得毛笔在书写时形成各种笔法,产生千变万化的笔线与字形结构。这就是东汉蔡邕在《九势》中所说的"惟笔软则奇怪生焉"③。当然,这种"奇怪"的笔线与字形结构体现在书法上,并不像是一堆凌乱的杂草,而是有序的,遵循一定规律的。这种规律的核心要求就是"对立统一"。从中国的传统哲学思想与审美观来看,就是要合乎"中庸"之道,如果用图像来表现就是太极图中的"阴阳鱼"(见图1-5),是阴与阳、虚与实的对立统一。书法中的"对立",可以表现为笔法的轻与重、快与慢、粗与细、方与圆、藏与露、顺与逆、转与折;表现为结体的向与背、欹与正、穿插与避让;表现为章法的曲与直、疏与密;表现为墨法的浓与淡、枯与湿、润与燥;等等。而"统一"则要求对比和谐,虚实相生。书法中的对立统一,虚实相生,实际上就是对美的事物的高度概括、高度抽象的表现。真正美好的事物,它所表现的审美特征就是阴阳的对立统一,虚实的相形相生。下面,举一个例子来说明这一观点。

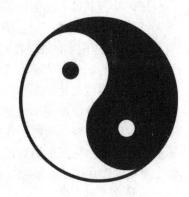

图1-5

大家都知道杭州西湖是美的,但西湖什么时候最美?古人曾有过这样的总结:晴湖不如雨湖,雨湖不如雪湖,雪湖不如月湖。这就是说,西湖的美是有层次的。晴湖虽美,但

① 宗白华:《中国书法里的美学思想》,载《宗白华全集》(三),安徽教育出版社 2008 年版,第 403 页。

② 宗白华:《中国书法里的美学思想》,载《宗白华全集》(三),安徽教育出版社 2008 年版,第 403~404 页。

③ (东汉)蔡邕:《九势》,载《历代书法论文选》,上海书画出版社 2014 年版,第 6 页。

在晴天里西湖一览无余，显得太实。雨湖使西湖披上一层空蒙的外衣，有了点虚的成分，所以增加了美感。因此，苏轼说"水光潋滟晴方好，山色空蒙雨亦奇"。在苏轼看来，晴湖"方好"，雨湖要胜过晴湖。雪湖之所以比雨湖更美，是因为大雪用它的白色(白色也是虚的一种)，掩盖了西湖多余的实景，从而产生了一种"虚实相形"的美景。西湖十景之一的"断桥残雪"就是这样一种景色。雪湖为什么不如月湖？这是因为中秋月光下的西湖，给人以更多的想象空间，而想象的空间就是一种"虚"，并且这种"虚"是因人而异的，"一色湖光万顷秋"，这就使月湖之美在诗人的心目中产生了一种"虚实相生"的境界。从"虚实相形"到"虚实相生"，是美的境界的提升。而书法正是通过毛笔书写汉字，能在笔法、字法、章法、墨法上产生虚实相形、虚实相生的"对立统一"，笔者认为这就是书法对艺术之美高度概括与抽象的反映。换句话说，书法之所以是一门艺术，是因为它能对艺术之美进行一种形而上的哲学式的反映。其实，蔡邕《九势》对此早有阐述："夫书肇于自然，自然既立，阴阳生焉；阴阳既生，形势出矣。"[①]可见，书法是自然阴阳之道的外化和体现，书法之道是阴阳对立统一的哲学之道。所以有人说：书法是可以操练的哲学，书法是艺术中的艺术。

三、书法家的审美与艺术个性

书法艺术的美是抽象的，但它不是书法家凭空产生的，而是他们对自然界一切事物的形体美、动态美，以及人的精神世界里的各种心境与情绪，经过主观的感悟与加工，概括与提炼，从而通过书法创造表现出来。书法家的审美追求决定了书法的艺术个性。由于各个书法家的个性不同，人生阅历与审美取向不同，因此他的书法表现技巧也有所侧重、有所不同，书法不同的表现技巧所形成的笔线、字的结构与整体的布局，就能产生雄健刚劲、清丽婉约、含蓄典雅、古拙浑厚、奔放洒脱等各种不同的审美效果。这些不同的审美效果，很大程度上是由不同形态、不同质感的笔线与字形结构所造成的。譬如，我们所熟悉的颜体、柳体，都属于雄健刚劲风格的书体，但是它们在各自艺术内涵的表现上却有所不同，被世人称为"颜筋柳骨"(见图1-6)。所以，我们在观赏颜体书法时，更能感受到颜体书法"锥画沙"式的中锋用笔所表现的古拙、雄厚之气。颜体字给人的感觉就像是一位体态魁梧的朝中武士，有着大将的风范。在柳体中，由于方笔的运用，使得柳体的笔线显得清劲刚强，更有骨气。柳体字给人的感觉就像是一位刚正不阿的直谏忠臣。所以，书法家笔下的不同笔线，体现着他们不同的审美追求，书法虽然写的是字，但体现出来的却是书法家的人生与境遇，有什么样的人生追求与境遇，就有什么样的书法风貌。这样的例证，在中国书法史上可谓比比皆是。比如，唐代张旭是一位极有个性的草书大家，他常常喝得大醉，醉了就手舞足蹈，呼叫狂走，然后落笔成书，甚至以头发蘸墨书写，人称"张颠"。所以他的草书，有如笔走龙蛇，落笔千钧，笔势奔放，行笔刚柔相济，笔画连绵不断，笔意一气呵成，给人以痛快淋漓之感(见图1-7)。观赏张旭的草书，就可以想见他性格的豪放与才华横溢。与张旭书法形成鲜明对比的，有宋徽宗赵佶的瘦金体(见图1-8)。这种字体基本上只用笔尖书写，起笔、收笔、转折的提按都非常夸张外露，字形结构清瘦修

① (东汉)蔡邕：《九势》，载《历代书法论文选》，上海书画出版社2014年版，第6页。

长，给人以清劲、高洁之感。这种书法品质，给人的感觉就像是用京胡伴奏的京剧，既有一种程式化的演绎，又有音调清亮的唱功。写这种书法的人的生活应是极其精致、我行我素的。知道这是宋徽宗的字，我们就可以想见，只有号称"天下一人"的皇帝才会有这样的书风。这也正是瘦金体这种书体在中国书法史上前无古人、后无来者的原因。

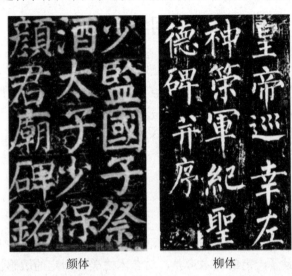

颜体　　　　　　柳体

图 1-6

图 1-7

图 1-8

【思考题】
1. 书法为什么是一门艺术？
2. 有人说："书法是艺术中的艺术。"你同意这个观点吗？请说明你的理由。

第三节　如何学习书法鉴赏

书法鉴赏，就是对书法作品进行鉴别与欣赏，但本课程鉴别的重点不在于鉴定书法作品的真伪，而是在于书法的品评。从这一点说，鉴别与欣赏的目的都是一样的，即通过"书法鉴赏"课程的学习去了解书法，领悟书法艺术美的真谛，树立正确的审美观念，培养高雅的审美品位，提高人文素养，增强感受美、表现美、鉴赏美、创造美的能力。

一、书法鉴赏的要求与鉴赏对象

(一)书法鉴赏的要求

书法鉴赏是对书法进行品评的一种审美活动。学习书法鉴赏，需要鉴赏主体具备以下几个方面的条件：①具备一定的艺术素养，对艺术之美有一定的敏感性。②具备一定的书法常识，了解一点书法史，了解书体的演变与历代书风的发展，了解一些代表性书家的作品及其艺术特色。③要学习书法，经常与有书法修养的人进行交流。只有这样，你才能感受到书法中那种难以言状的微妙之处与深层的意蕴。这也就是人们常说的：想要知道梨的滋味，你必须亲口去尝一尝。④最好具有文、史、哲等相关人文学科的专业知识。只有这样，你才能以睿智的眼光领略到经典、优秀书法作品的最深层的意蕴。

(二)书法鉴赏的对象

俗话说，外行看热闹，内行看门道。要成为书法鉴赏的内行人，首先要知道书法鉴赏的对象，即要懂得书法中什么东西是需要我们去了解的、鉴赏的。

书法鉴赏一般有两个层面的内容：一是书法的"形"，即书法的形式系统。它既包括一幅书法作品的书写格式，如条幅、条屏(见图 1-9)、中堂、横批、匾额、斗方、扇面、对联、尺牍①(见图 1-10)、手卷、页册等，也蕴含着一个书家的书法技巧在书法作品中所形成的笔线、字形、行气、布局、墨韵等外在的表现，即书作中所体现出的笔法、字法、章法、墨法等，同时也包含着书作所运用的书体与所写的文字内容等。这些都是书法鉴赏中可视的、物质层面的内容。二是书法的"神"，即书法的意义系统，主要指书法的神采意味与精神内涵，如书法作品的风格、神韵及其所蕴含的情感等。这是书法鉴赏中意会的、精神层面的内容。

① 尺牍，是旧时信札、书信的书写形式。

图 1-9 图 1-10

二、书法鉴赏的基本标准

正因为书法鉴赏是一种主体的审美活动，所以仁者见仁，智者见智，不同时代、不同地域、不同审美趣味的人对于书法鉴赏的标准是不一样的，其结论也有所不同。譬如，李嗣真《书后品》评王羲之的"草、行杂体"，"如清风出袖，明月入怀"，"可谓草之圣也"[①]；张怀瓘《书议》却评"逸少草有女郎才，无丈夫气，不足贵也"[②]。书法鉴赏不仅因人而异，而且同一个人面对同一书家的作品也会作出不同的评价，这在书法批评史上也屡见不鲜。比如，米芾在《海岳书评》中评颜真卿书法"如项羽挂甲，樊哙排突，硬弩欲张，铁柱特立，昂然有不可犯之色"[③]；而在其《书史》中，却评颜真卿书法"无平淡天成之趣"，"为后世丑怪恶札之祖，从此古法荡无遗矣"[④]。但是，这不是说书法鉴赏是"玄学"之术，没有规律可循，没有标准可依。我们学习书法鉴赏，可以从以下几个方面来把握书法鉴赏的审美标准。

(一)书法笔线的审美标准

书法笔线是各种笔法的产物。鉴赏书法笔线的审美标准就是要看点画线条是否具有力量感、节奏感和立体感等。

① (唐)李嗣真：《书后品》，载《历代书法论文选》，上海书画出版社 2014 年版，第 135 页。
② (唐)张怀瓘：《书议》，载《历代书法论文选》，上海书画出版社 2014 年版，第 149 页。
③ 马宗霍：《书林藻鉴》卷八，文物出版社 1984 年版，第 97 页。
④ 马宗霍：《书林藻鉴》卷八，文物出版社 1984 年版，第 98 页。

1. 力量感

书法线条的力量感是书法笔线审美的要素之一，它指的是书法线条在人的视觉中所唤起的力的感觉。早在东汉，蔡邕在《九势》中指出，"藏头护尾，力在字中"，"藏头，圆笔属纸，令笔心常在点画中行"，"护尾，画点势尽，力收之"[①]。这里的"藏头护尾"，是对书法起笔、收笔的要求。"藏头"，就是起笔要有往必先回收，使笔锋蓄势前行，展示力度；"护尾"是对收笔的要求，"画点势尽"，要回锋力收。而起收之间的行笔要用中锋，"令笔心常在点画中行"，这样写出的笔线就会产生"力在字中"的力量感。其实，书法中的各种笔法，如蹲笔、驻笔、绞笔、抢笔等，都是为了蓄势或调转笔锋，发挥毛笔固有的弹性，写出有力度的笔线。所以，我们鉴赏书法时，既要注意笔线起止的蓄势、承接和呼应，又要注意中段笔线是否厚实有力，如有浮滑轻薄之感，就是缺乏力量感的表现。

2. 节奏感

从广义上说，节奏是指自然、社会和人的活动中一种在高度、宽度、深度、时间等多维空间内的有规律的(或无规律的)阶段性变化。在艺术领域，节奏则表现为与韵律结伴而行的有规律的变化。如在音乐中，节奏是音长和音强的规律性组合，它是将时值长短不一的音组合在一起。而书法中的节奏，其一，表现为在创作过程中由于运笔力度的大小、速度的快慢，所产生的笔线呈现出轻重、粗细、长短、大小等不同形态的有规律的交替变化。其二，书法笔线的节奏感与书体有着密切的关系。一般而言，静态的书体(如篆书、隶书、楷书)其笔线的节奏感较弱，常给人以一种平稳、庄重、安定的感觉；动态的书体(如行书、草书)节奏感较强，变化也较为丰富，其笔线的节奏则给人以欢快自由、热烈奔放的感觉。其三，书法中的节奏感往往对应的是书法创作时的心情与情绪。这也就是说，创作时的心情也会影响书法的节奏。陈绎曾在《翰林要诀》中说："喜怒哀乐，各有分数。喜即气和而字舒，怒则气粗而字险，哀即气郁而字敛，乐则气平而字丽。情有重轻，则字之敛舒险丽亦有浅深，变化无穷。"[②]可见，"喜怒哀乐"的情绪，分别对应着"气和、气粗、气郁、气平"的书写节奏，产生了"字舒、字险、字敛、字丽"的字形结构(书法空间的节奏)。一幅书法作品由于作者创作情感的变化所带来的书法节奏也会随之变化，如颜真卿《祭侄文稿》、怀素《自叙帖》、苏轼《寒食帖》等，都反映了书法节奏感与作者创作时心绪变化的关系。当然，也不是说节奏感越强的作品就越好，有时节奏感弱的作品，有如"大音希声"，给人以静穆的震撼，八大山人、弘一法师的书法就有这样的艺术魅力(见图1-11、图1-12)。因此，鉴赏书法的节奏感，关键要看它是否与书法的创作心理相协调，与创作风格是否相统一。

[①] (东汉)蔡邕：《九势》，载《历代书法论文选》，上海书画出版社2014年版，第6页。
[②] (元)陈绎曾：《翰林要诀》，载《历代书法论文选》，上海书画出版社2014年版，第490页。

图 1-11 图 1-12

3. 立体感

立体感是书法线条"力透纸背"的一种质感。书法能写出有立体感的笔线，与毛笔的构造有很大的关系。毛笔不论大小，都在圆锥形笔毫的中心位置有一个最前端、最尖的"锋"，当藏锋落笔，中锋书写时，"锋"就在笔线的中间运动，当笔锋与笔腹在同一方向运行时，最长、最尖的"锋"对纸面所造成的压力、摩擦力最大，同时也让笔线中间的纸面吃墨最透；而锋毫相对较短的笔腹则在笔线的两侧运动，由于受力、吸墨不及笔线的中心，就形成中间墨色厚实、两边毛糙、富有立体感的笔线。颜真卿在《述张长史笔法十二意》中说："真草用笔，悉如画沙"，"使其藏锋，画乃沉着。当其用笔，常欲使其透过纸背"。[①]这种"用笔如锥画沙"的感悟，其实就是对中锋用笔的形象描述，以锥画沙所形成的笔线就是中间深陷，两边毛糙的具有立体感的线条。可见，中锋用笔，使"锋常在画中"是产生浑厚而有立体质感之笔线的关键。笔线是否具有"力透纸背""入木三分"的立体质感是书法鉴赏的标准之一。

(二)书法空间结构的审美标准

书法的空间结构，指的是书法笔线在遵循汉字书写笔顺原则的前提下，对书法媒介空间(如纸绢、简牍等)的分割所形成的结构。它包括单字的结体、行气和整体的布局等。

1. 单字结体的要求

从书法的角度来看，单字结体首先要求做到整齐平正，长短合度，疏密均衡。这样，才能在平正的基础上求变、求险，注意欹正相依，错综变化，于平正中见险绝，险绝中求

① (唐)颜真卿：《述张长史笔法十二意》，载《历代书法论文选》，上海书画出版社 2014 年版，第 280 页。

趣味。从鉴赏的角度来看，无论何种字体或书体，都首先要看字的结体是否匀称，是否敬正相依，做到"违而不犯，和而不同"①，在变化中求得统一。大致来说，行、草书中"违"的成分多些，楷、篆、隶书中则"和"的因素较明显。然而，也有人将篆、隶之书，以行、草笔法为之，强调抒情、表现，富有个性。譬如，清代傅山的篆书(见图 1-13)就带有行草书的笔意，其草篆摆脱了篆书端庄平正之窠臼，给人以率意随性、天真烂漫之感。

2. 行气的要求

行气，指的是书法作品中一整行字整体的艺术观感，它要求一行之间的字须以一气贯之，字与字上下承接，前后呼应，气脉相连。行气的鉴赏有两个基本要求：一是在一行字当中，能拉出一条中轴线，字在轴线左右两边的视觉重量大致相等(见图 1-14)；二是字与字间相互联系，形成"连缀"，无各自为政、支离破碎之感。需要说明的是，楷书、隶书、篆书等静态书体，虽然字字独立，但笔断而意连。行书、草书等动态书体，则以游丝牵引，字字连贯。此外，在鉴赏作品的行气时，还应该注意字的大小变化、敬正呼应、虚实对比，以及由此产生的节奏感。只有这样，我们才能看出书法的行气是否自然连贯，血脉畅通。

图 1-13

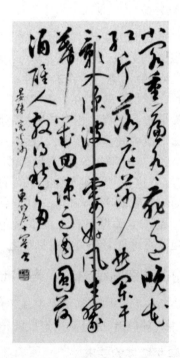

图 1-14

3. 整体布局的要求

书法的整体布局，即为章法。它首先要求字与字、行与行之间疏密得宜，计白当黑，

① (唐)孙过庭：《书谱》，载《历代书法论文选》，上海书画出版社 2014 年版，第 130 页。

即所谓"字画疏处可以走马,密处不使透风,常计白以当黑,奇趣乃出"①;二是要求字与字、行与行之间的笔势连绵,气脉畅通,如行云流水,一气呵成,通篇布局如天成铸就,增之不得,减之不能,给人一种精神团聚的艺术感受;三是楷书、隶书、篆书等静态书体的布局,以平正均衡为主。行书、草书等动态书体的布局,则要求大小错落,长短参差,横斜疏密,曲折起伏,开合锁结,枯湿浓淡,舒卷伸缩,欹正腾挪,宾主掩映,穿插争让,气象万千,极尽大自然中造化之美(见图 1-15);四是章法的最高境界是若不经意,似不求工,既不屑于雕章谋篇,亦不斤斤于方寸得失,于"无为"中达到"无不为"的境地。②章法布局在书法中占有重要地位和作用,正如弘一法师所说:如果一幅书法"总分数算一百分",那么"章法:五十分",其他的五十分中,"字:三十五分""墨色:五分""印章:十分"③。所以,懂得章法布局的鉴赏是我们进入书法殿堂,发现书法之美的最关键的门径。

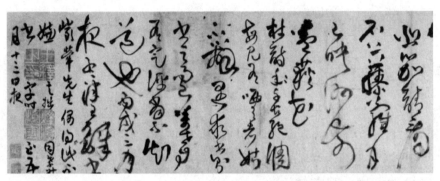

图 1-15

(三)书法墨韵的审美标准

墨有六彩,即浓、淡、枯、湿、燥、润。古人论画时讲用墨有四个要素:一是"活",落笔爽利,讲究墨色滋润自然;二是"鲜",墨色要灵秀焕发、清新可人;三是"变幻",虚实结合,变化多样;四是"笔墨一致",笔墨相互映发,调和一致。这段话虽然讲的是中国画的用墨,但是也同样适用于书法的用墨。书法用墨的方法,即为"墨法"。对墨法的鉴赏,即是对书法墨色、墨韵的审美。书法用墨首先讲究"黑"而"亮",要求墨彩照人;二是要求墨色有枯湿、浓淡、燥润的对比。书法用墨如果能做到"带燥方润,将浓遂枯"④,就可达到"无声而乐"的和谐境地。

(四)书法神采的审美标准

书法神采指的是书画作品中流露出的精神内涵,如书法的格调、气质、情趣和意境等。南朝王僧虔《笔意赞》说:"书之妙道,神采为上,形质次之,兼之者方可绍于古

① (唐)包世臣:《艺舟双楫》,载《历代书法论文选》,上海书画出版社 2014 年版,第 641 页。
② 参见刘小晴:《图说书法技法》,上海书画出版社 2014 年版,第 192 页。
③ 弘一:《浅谈书法》,载弘一法师:《悲欣交集——弘一法师自述》,文化艺术出版社 2015 年版,第 78 页。
④ (唐)孙过庭:《书谱》,载《历代书法论文选》,上海书画出版社 2014 年版,第 130 页。

人。"①这就是说,神采是书法之道的最高境界。从鉴赏的角度来看,神采属于书法的意义系统。与之相应的形质,属于书法的形式系统,是笔法、字法、章法、墨法的外在表现形式。形质是神采赖以存在的前提和基础。因此,书法神采的获得,首先要求作者有精熟的创作技巧,然后在一种特定的(或自如的)心绪下,创作出心手双畅、物我两忘,体现真情至性,富有意境的书法作品。所以,书法神采的审美,不仅仅是看书法技巧功力的深厚,看点画、章法的精巧,更要看作者的精神、胸襟、气质、修养,要通过书法作品与书家进行"对话,交流"。比如,鉴赏"天下第一行书"王羲之的《兰亭序》,我们可以通过灵秀、遒逸的笔势,疏朗、简净的气韵,以及"修短随化,终期于尽"的人生感叹与放达的情怀,去欣赏王羲之书法清逸、萧散的意境与美学特征;鉴赏"天下第二行书"颜真卿的《祭侄文稿》,则透过颜鲁公雄强的笔势,遒劲的笔力,去体会作者祭奠亡侄英魂时的悲壮心情;鉴赏"天下第三行书"苏轼的《寒食帖》,则去品味诗人流放到黄州时的凄凉人生遭遇与政治上不平的愤懑。

总之,全面了解与掌握书法鉴赏的标准是我们开展书法鉴赏的基础。

三、鉴赏书法的方法

鉴赏书法与鉴赏其他艺术门类的作品一样,都没有一个固定的方法,只要这种方法遵循从感性认识到理性认识的人类认识活动的一般规律,即为正确的方法。因此,鉴赏书法的方法也可分为感性的方法与理性的方法。

(一)感性的方法:观察与体验

1. "远观"与"近察"

鉴赏书法,首先要将"远观"与"近察"结合起来,对书法进行从整体到局部,再由局部到整体的观察。一幅优秀的书法作品往往先从整体的布局、气度与意味上感染观赏者,而要把握整体,就要与作品保持一定的距离,采取"远观"的方式统观全局,只有这样才能较好地把握书法在文字内容、表现形式、艺术内涵有机融合后所显示出的总体艺术特征。其次,在"远观"获取作品的印象后,就要用"近察"的方法,来分析书法在用笔、结字、章法、墨韵等各个方面是否得体合度,形神兼备。局部"近察"以后,还可再次采取"远观"的方式来校正首次观赏获得的印象。再次,分析作品的表现手法与艺术风格是否协调一致,精准地看出作品何处精彩、何处尚有不足。但无论"远观"还是"近察",都需要我们"稳定注意",尤其对于经典的、优秀的书法作品,需要我们用一段时间来感受、思考与理解,只有反复观赏、玩味,才能终有所得。初唐书法家欧阳询"下马观碑"一连三日的故事,即是"稳定注意"欣赏书法的范例。

2. "体会"与"联想"

书法作品作为创作结果虽然是静止不动的,但是却凝固着作者创作时笔线流转的先后

① (南朝·宋齐)王僧虔:《笔意赞》,载《历代书法论文选》,上海书画出版社 2014 年版,第 62 页。

时间性。因此，在鉴赏书法时，我们的视线可以顺着笔线走动的时间顺序，去体会作者创作过程中的用笔节奏、力度以及感情的变化，将静止的书法形象还原为作者创作时的运动过程，从而正确把握作者的创作意图、情感变化等。比如，从笔线的厚实中去体会作者心绪的凝重，从笔线的跌宕、疾速中体会作者激越的心情等；同时，书法艺术之美是抽象的文字形象之美，这就需要我们调动各种感官去体会，将书法鉴赏时所获得的视觉形象，通过丰富的联想，用形象的语言表现出来。比如，梁武帝萧衍在品评王羲之的书法时，称其"字势雄逸，如龙跳天门，虎卧凤阙"①；宋代米芾在品评颜真卿书法时，联想起"项羽挂甲，樊哙排突，硬弩欲张，铁柱特立"等具体形象来比喻颜体书法雄强的气势。当书法的视觉形象不能清楚地表述时，我们还可以用"通感"的方法，用生活中大家所熟悉的其他感官(如听觉、嗅觉、味觉等)所获得的感受，以类比的方式表述出来。比如，有人鉴赏唐寅《落花诗帖》(见图 1-16)的感受，如听江南丝竹，平中见奇，清丽有味，结合诗帖的内容，从中又似能闻到落英布地的芳香。这就将视觉的观感通感成了听觉与嗅觉的感受。鉴赏当代徐生翁的书法(见图 1-17)，则给人以结体奇崛、生拙古辣之感，这是在鉴赏中通感出了"古辣"的味觉。总之，鉴赏书法可以充分调动起各种感官的体验，以你自身的艺术素养与书法体验，去获得丰富而有想象力的艺术感受。

图 1-16

图 1-17

(二)理性的方法：圆识

书法本身既单纯又复杂。它单纯到仅以黑白二色去征服欣赏者，但其本身又是一个多维结构。因此，要深入理解一件作品，有赖于运用多方面的知识、经验去进行理性的分

① (南朝·梁)萧衍：《古今书人优劣评》，载《历代书法论文选》，上海书画出版社 2014 年版，第 81 页。

析。这种理性的分析,我们称之为"圆识"。在书法鉴赏中,"圆识"即以书法作品为中心,用广泛的社会知识、人生经验,从各种角度、各个层次去理解作品。书法如同其他艺术一样,是人类社会生活的产物,它既涉及政治、经济、文化等各个方面,又与各种意识形态,如哲学、宗教、道德等有紧密的联系,与其他学科,如历史学、文学、哲学、文字学、心理学、民俗学、鉴定学等有着不可分割的关系。它还与其他艺术门类互相交融、借鉴,所以,它具有时间和空间的广阔性、内容的丰富性和社会的复杂性,唯其如此,书法才能在更广阔、更深刻的意义上给不同类型的欣赏者以启示,这正是书法艺术的重要特质。下面,以徐渭的书法为例来说明书法鉴赏如何进行"圆识"。

徐渭(1521—1593),明代著名书法家、画家、诗人、戏剧家,旷世奇才然终身不得志,遂以诗文书画发胸中郁闷之气。他的书法,给人以强烈的视觉刺激(见图 1-18),其字形大小悬殊,字体往往真草兼有,墨色干湿变化很大,用笔轻重、转折、方圆羼用,章法打破常规的行间布白,密密麻麻的空间,有如蓬头垢面、放浪形骸、不拘礼节的狂狷之士,一反传统"中和"之美的规范。这样的书法如果按正统的书法审美标准去衡量,则是"无复人状"。但徐渭的作品却是中国书法史上的旷世杰作,要理解他的作品必须了解当时的历史和作者的身世、艺术思想,了解书法艺术本身的规律,将徐渭的书法放在明代中后期产生"尚势"书风的时代背景,才会理解为什么会在这个时代,这个人身上创造出这样的作品,只有这样才能对其书法作出公正、客观的评价。此外,我们还可从心理学的角度研究从心境到作品的必然规律;从艺术哲学的高度对作品进行美学分析;从历史的、道德的角度对其艺术思想进行评价。所有这些分析,都是为了完成最后的审美综合,从而达到对徐渭书法审美的系统认识。

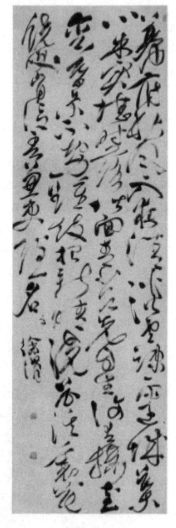

图 1-18

(三)感性的升华:活参

"活参"本是文学欣赏的一种方法,是指在文学欣赏中全神贯注、排除外界的各种干扰,让自己的心灵完全沉浸在艺术境界里,并在凝神观照中进行心灵的象征表现活动,从而对作品内容达到超出表面含义的理解,产生一种诗意的、经验性的彻悟。这种方式与佛教的"参禅"有类似之处,因而借用了"参"这一宗教术语。活参的两个重要环节是"入神"和"妙悟"。前者是"忘我",后者是"自得",也就是把世俗的旧我失落、消融在艺术的境界之中,同时在这个境界中发现、拾回获得自由的新我。这时主体的认知已超出了作品的表面形式及理智所理解到的一切,产生了对人生、人性形而上的大彻大悟,从而

进入一个更高的、只可意会的精神境界。虽然进入这种意会的境界要以"圆识"为基础，但学问并不是达到深层的绝对通道。所谓"诗有别才，非关书也；诗有别趣，非关理也"①，说的就是这个道理。

实际上，文学欣赏中的"活参"也可用于艺术鉴赏。之所以要用"活参"的方式进行艺术鉴赏，是因为我们还未能彻底地解释清楚艺术之美。从某种意义上说，艺术是人们借以倾诉、宣泄感情、欲望及一切体验、感受等的一种形式。由于人的精神生活是复杂的，因此体现在艺术作品中的复杂情感或潜意识有时是难以用理性的"圆识"阐释清楚的，只有以禅家悟道的方式，让心灵沉浸于艺术，在与艺术的观照中才可得以妙悟。

书法作为艺术，也是倾诉感情、宣泄心灵的一种艺术手段。当我们在欣赏书法时，如果感到在书法作品中有一种难以名状的、神秘的意味，就可以用"活参"的方式，将整个身心融入作品，把个人的"旧我"消融在新的艺术境界之中。假若一幅书法作品所具有的"意味"，能通过"活参"成为欣赏者心灵中的图像，那么不仅这幅作品是成功的，而且鉴赏者本身也通过"活参"进行了"再创造"，其精神也得到了陶冶，感情得到了升华。比如，《悲欣交集》这幅书法是弘一法师的绝笔(见图1-19)。对于这幅作品的意境，不同的人有不同的解说。弘一曾说"执象而求，咫尺千里"②，作为凡人，我们很难理解作者圆寂之前的"悲欣交集"之情。或许我们可以用"华枝春满，天心月圆"③这句偈诗去想象，去"活参"一代高僧圆寂前的功德圆满，往生彼岸。

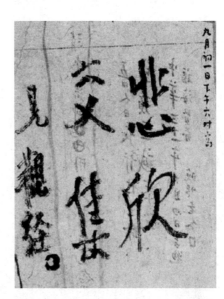

图 1-19

总之，书法欣赏最重要的一点是透过书法的形式系统去感悟书法的意义系统，读懂书法作品的内蕴。这是一种高境界的书法欣赏，要达到这种境界就要求欣赏者"必须调动起自己的全部感情、人生体验，以深层的心理活动，在作品中进行突破，从而达到充满活力的潜意识的宣泄"，"在顿悟中产生心灵的象征之表现"，从而进入一个只可意会的境界之中。④一句话：艺术之门，只向敞开心扉、敢于暴露灵魂的人开启！

【思考题】

1. 如何才能学会书法欣赏？
2. 结合你的审美体验，谈谈一幅书法最能打动你的地方是什么。

① (南宋)严羽：《沧浪诗话校释》，郭绍虞校释，人民文学出版社 1961 年版，第 26 页。

② 弘一：《遗嘱》，载弘一法师：《悲欣交集——弘一法师自述》，文化艺术出版社 2015 年版，第 52 页。

③ 弘一：《遗嘱》，载弘一法师：《悲欣交集——弘一法师自述》，文化艺术出版社 2015 年版，第 52 页。

④ 参见张啸东：《周俊杰书学要义》，西泠印社 1999 年版，第 325 页。

第二章

书体的演变

这里所说的书体是指汉字书写的不同字体与字形。一般来说，书体有正书、草书、隶书、篆书及行书，共称"五体"。从文字的发展之次序来看，首以甲骨文、金文为先，次为大篆(籀文①)、小篆，以上书体属于"古文字"的范畴，而隶变后所产生的隶书、草书、楷书、行书等书体，则属于"今文字"的范畴。

第一节　书体溯源：甲骨文、金文

"上古结绳以治，后世圣人易之以书契。"②从结绳记事到书契文字，远古文字的产生经历了漫长的历史过程。传说中有仓颉造字一说，"黄帝之史仓颉，见鸟兽蹄远之迹，知分理之可相别异也，初造书契。"③又说："仓颉作书，而天雨粟，鬼夜哭。"④可想而知，当洪荒混沌中人类有了文字是一件多么感天动地的大事。文献中记载的这种传说可与目前的考古相印证，考古学界将大汶口文化时期(距今五千年)的陶器上所出现的刻画符号看成是最早的汉字，但真正成熟的、系统的汉字还得从商周时期的甲骨文和金文算起。

一、甲骨文

甲骨文是商代和西周早期(约公元前 16 世纪至公元前 10 世纪)刻在龟甲、兽骨上的文字，也是我国迄今为止发现的可以确定年代的最早的古文字与最早的汉语文献形态。由于"殷人尊神"⑤，相信死去的生命会以"灵"或"鬼"的形式存在，并可以预知吉凶祸福。故殷商时期的帝王，凡诸事都用龟甲或兽骨进行占卜，以察吉凶或定国事，又将占卜的结果刻于甲骨之上。由于甲骨文大多与占卜有关，故又称"卜辞""契文""殷契""甲骨刻辞"。卜辞的内容由叙辞(前辞)、命辞、占辞、验辞四部分构成，前三者一次刻就，验辞在事情应验之后补刻，但不是每一条卜辞都有完整的四部分内容。从文化的角度来看，甲骨文是原始宗教仪式中人与鬼神沟通的书面语言，它的内容透露了先民对神的崇拜与敬畏。甲骨文内容的涉及面非常之广，如天文、历法、气象、地理、封地、世系、家族、人物、官职、征伐、刑狱、农桑、田猎、畜牧、宗教、祭祀、疾病、生育、灾祸等，几乎囊括了当时社会的各个方面。故甲骨文是研究我国古代——尤其是商代的社会历史、文化，以及语言文字极为珍贵的资料。

从已发掘的甲骨文献中的殷商甲骨卜辞来看，主要是殷墟甲骨。殷墟甲骨是商代自盘庚迁殷至帝辛(商纣王)270 余年间的遗物，大多数出土于河南安阳小屯村或其附近。

甲骨文的发现是近代中国文化史上的一件大事，而这个发现还有一段传奇的故事。1899 年，清朝国子监祭酒、金石学家王懿荣在鹤年堂抓药时，买到一味叫"龙骨"的药材，发现上面竟然刻有奇怪的图形符号。凭着金石学家对古文字的敏感，王懿荣一边对此

① 大篆，起于西周晚期，春秋、战国时通行于秦国，字体与秦篆相近，因著录于《史籀篇》，故称"籀文"。
② (东汉)班固：《汉书》，中华书局 1962 年版，第 1720 页。
③ (东汉)许慎：《说文解字序》，载崔尔平选编、点校《历代书法论文选续编》，上海书画出版社 2015 年版，第 3 页。
④ 何宁：《淮南子集释》，中华书局 1998 年版，第 571 页。
⑤ 出自《礼记·表记》，见孙希旦：《礼记集解》，中华书局 1989 年版，第 1310 页。

进行研究，一边通过山东古董商人范维卿大量收购。就这样，王懿荣首次发现了甲骨文，并将其年代断为商代。1900年，八国联军攻占北京，时任京师团练大臣的王懿荣投井自尽，王氏所收藏的甲骨归其学生——小说家刘鹗所有。1903年，刘鹗在罗振玉的帮助下，编纂并出版了历史上第一部甲骨文集《铁云藏龟》。甲骨文献的编纂，以及近代学者对甲骨文的研究，促成了甲骨学的形成。从清末到20世纪30年代，研究甲骨文的杰出学者有董作宾(字彦堂)、罗振玉(号雪堂)、王国维(号观堂)、郭沫若(字鼎堂)，人称"甲骨四堂"(见图2-1)。但是，甲骨文的发现也导致了殷墟大量有字甲骨遭私人滥掘，直到1928年秋才由当时的国立中央研究院历史语言研究所组织人员对之进行科学的考古发掘。目前，出土的15万余片甲骨分散在国内外的公私收藏机构与个人手中，研究整理出的字数近5000个，其中可识文字约1700个。中国科学院历史研究所编纂的《甲骨文合集》选录殷墟出土的甲骨41956片，是中国现代甲骨学的集成性资料汇编。

董作宾　　　　　　　　罗振玉

王国维　　　　　　　　郭沫若

图 2-1

下面我们一起来认读一个甲骨文。

大家猜一猜图2-2中的甲骨文是什么字？这是"艺"字。《说文解字》说："艺，种也。"[1]显然，这个甲骨文"艺"字是一个"象事"文字，它反映的就是古人的"种植"行为，这是一个图案化了的跪着的人双手举高捧着一束禾苗。这个形象极有可能是原始农业活动中的一种"仪式"，它体现出"崇敬"的感情色彩，具有造型的意义。实际上，甲骨文就是以象形、象事、象意等"写词法"[2]建成的原始汉字符号系统，而符号的图案特

[1] (东汉)许慎：《说文解字》，中华书局1963年版，第63页。
[2] 古文字学家孙常叙认为，原始汉字是作为一种写词记言的成套的书写体系建成的。原始的汉字体系是以象形(物形)、象事、象意、象声四种写词法建成的。见马如森：《甲骨金文拓本精选释译·孙常叙序》，上海大学出版社2010年版，第9页。

征使得甲骨文具有了造型和书写的双重美感,即书法美。如果从书法的角度去考察一片完整的殷墟甲骨卜辞(见图 2-3),我们可以发现,甲骨文已具备了用笔(刀)、结体、章法、风格等书法要素。

图 2-2

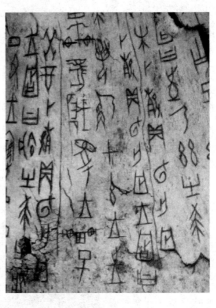

图 2-3

从刀法来看,甲骨文有单刀、双刀、重刀等不同刻法。甲骨文的契刻大致有两种方式,一种是先用毛笔书写,再行契刻;另一种则直接用刀刻在甲骨上。但从总体上看,甲骨文以单线直接契刻为主,线条瘦劲挺拔、锋芒显露,有强烈的契形立体感,其线条粗细基本一致,但形态多样,既有简单的横、竖、斜等直线,也有较为复杂的折线和曲线。我们能见到的墨书甲骨与刀契甲骨的文字也很接近,其起止用笔均露锋芒,线条两端尖细而中段粗阔,转折处则比棱角分明的契刻甲骨文来得圆润自然。

从形体结字来看,甲骨文的结构平稳而有对称、变化之美。大多数的甲骨文呈左右或上下重叠吻合的轴对称,如"鼎"()、"秦"()、"车"()等。也有呈现上下、左右对折后重叠吻合的中心对称,如"周"()、"雷"()、"癸"()等。甲骨文结体取纵势,多为长方形,少数为正方形,甚至扁形,其结体变化多样,均呈现出疏密均匀、对称和谐、聚散统一等形式美的要素。

从章法来看,甲骨文字字独立,分行布白清晰,通篇文字生动有致。字形大小随点画多寡自然形成,大的直径超过半寸,小的微如芝麻。通常呈现出字成纵行则无横列、大小变化错落有致的特点。

殷墟卜辞还具有不同的时代风格。1933 年,董作宾在《甲骨文断代研究例》中就按世系对武丁以降的甲骨文书风进行了分期研究。第一期,为"武丁及其以前(盘庚、小辛、小乙)",这一时期的书契文字"壮伟宏放,极有精神";第二期(祖庚、祖甲)、第三期(廪辛、康丁)的"两世四王,不过守成之主",这一时期的"史官的书契,也只能拘拘谨谨,维持前人成规,无所进益;而末流所至,乃更趋于颓靡";第四期为武乙、文丁时期,由

于"武乙终日游田，书契文字，亦形简陋"，"文丁锐意复古，力振颓风，所惜的当时文字也只是徒存皮毛，不见精采"；第五期为帝乙、帝辛之世，"贞卜事项，王必躬亲，书契文字极为严密整饬"，虽然商纣残暴，殷商已届"亡国末运"，然而在文化上却能"文风丕变，制作一新，功业实不可掩没"①。这反映出三千多年前的甲骨文书法风格与商代不同时期的政治、社会风尚就有着密切的关系。

值得说明的是，商代除了甲骨文这种文字之外，当时还有众多青铜器、石器、玉器、陶器上的铭文。

甲骨文书法是随着近代甲骨学的诞生而出现的一种书法奇葩，这种书法既为中国书法拉开了历史的帷幕，也为中国书法增添了一层质朴而神秘的色彩而令人神往。正如郭沫若在《殷契粹编·序》中所说："卜辞契于龟骨，其契之精而字之美，每令吾辈数千载后人神往"。②20 世纪以来，甲骨学者和书家多用狼毫笔来摹写甲骨文，虽有工稳古雅之趣，但与契刻在龟甲兽骨上的甲骨文原文相比，却总显得风韵有余而劲挺不足，甲骨文中特有的苍朴古拙与方刚遒峭之气，也很难表达出来。

二、金文

夏、商、周三代是中国奴隶社会的青铜器时代，青铜器是商周时期的礼器，也是日常生活的主要器皿，古代称铜为"金"，青铜器上的铭文就被称为"金文"。青铜器中的礼器以鼎为代表，乐器以钟为代表，故"金文"也叫"钟鼎文"。金文肇始于殷商，盛行于周代。金文在周代的盛行与西周在殷商"巫"文化的基础上所建立的宗法制度有很大的关系。周朝的宗法制度以"礼乐"为核心，将人的思维由神本转向了人本。在"巫"文化到"礼乐"文化的发展过程中，青铜器作为礼器在"礼乐"制度中普遍存在，这就使得青铜器上的铭文渐受重视，铭文的字数从初始的几个字至几十个字，再到几百个字，洋洋洒洒，蔚为壮观。金文就是在这样的时代背景下迅速走向成熟。

图 2-4

据考古发现，青铜器文化在夏代就已出现。河南省洛阳市偃师二里头文化遗址出土的夏代青铜器年代最早，但制作粗糙、单薄，没有铭文。殷商早期的青铜器上铭文不多，常常出现很具图像感的符号。有学者认为，这种符号不一定是文字，而是"族徽"（见图 2-4）。商代中期的青铜器有了简单的纹饰，并出现了短铭文。

商代后期至西周早期，青铜器胎体变得厚重，纹饰繁复，常常在器表布满繁复雕饰的兽面纹，也有立体写实的动物造型，如商代晚期青铜器四羊方尊中 4 个卷角羊头的造型就

① 董作宾：《甲骨文断代研究例》，载国立中央研究院历史语言研究所集刊外编第一种《庆祝蔡元培先生六十五岁论文集》(上册)，1933 年版，第 324、417 页。

② 郭沫若：《殷契粹编·序》，科学出版社 1965 年版，第 10 页。

栩栩如生(见图 2-5)。商代晚期开始出现十几字铭文的青铜器，但数量极其有限。其铭文的字形大小不一，字体纵长，笔画首尾出锋，并有装饰性的肥笔，布局总体齐整，书写美观。如中国国家博物馆收藏的作册般甗铭文(见图 2-6)。

西周早期前段(武王、成王时期)的金文，在总体上是承继商代晚期金文之遗风，象形性较强，字形大小不一，书写气势较豪放，笔画浑厚凝重，首尾出尖，中间粗肥，笔捺皆有波磔。周初的利簋铭文(见图 2-7)就是其中的代表。利簋为西周最早的一件青铜器，有铭文 33 字，记载了武王伐纣的牧野之战。利簋铭文用笔成熟，有装饰性的肥笔、重笔，如"征"()、"王"()等字，字形大小自然，结体严谨。布局纵有行，横无列，呈参差跌宕之势。书风粗犷豪放，朴素而不显呆板。

图 2-5

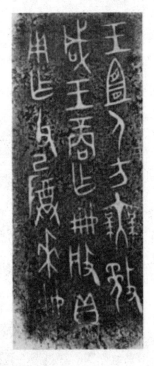

图 2-6

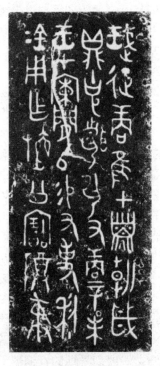

图 2-7

西周早期后段(康王、昭王时代)的青铜器铭文较之商代有明显的发展，以便捷为需要，文字的象形性减弱。这一时期的金文篇幅变长，字形较小，而且渐脱豪放书风而变得规整，出现字距行距均匀分布的格式。笔画的起笔、收笔呈尖锐状，中段较粗，仍存有肥笔、重笔的特征。康王时代的大盂鼎铭文(见图 2-8)是西周早期后段金文的代表。此器有铭文 291 字，书风内敛，气度恢宏。字形规整，行列有序，笔线浑厚而朴茂，肥笔、重笔的运用，使作品增添了许多装饰美感。许多捺笔，既像菱形的枪头，又像金错刀。历史上，康王时期是一个国力强盛的"成康之治"时代，大盂鼎铭文所传递出的文字信息即是人心向治，表现于空间就是稳重和蕴蓄，充分体现了西周早期金文的特色。

图 2-8

　　西周中期以后，青铜器逐渐放弃外在华丽繁复的装饰，礼器外在器表变得朴素单纯，如毛公鼎、散氏盘，只有简单的环带纹或一圈弦纹，从视觉造型的华丽讲究来看，远不如商代青铜器造型的多姿多彩与神秘充满幻想的创造力。但西周青铜器铭文的重要性显然超过了图像，文字成为主导历史的主流符号。就内容而言，西周金文多为当时祀典、赐命、诏书、征战、围猎、盟约等活动的记录，皆反映当时之社会生活。就书法来看，西周中期金文书法存在着规整与粗犷两种风格，以前者为主流，随着典章制度的完善，西周中期青铜器的铭文弥漫充盈着郁郁乎文哉的周人之风，其文字淡化了书法的装饰性，富有书写意味。如西周共王时期的史墙盘铭文(见图 2-9)共 18 行 284 字，其文四言句式，颇似《诗经》，措辞工整华美。其字尽脱西周前期金文奔放恣宕之风，呈现出精巧秀雅的姿态。其笔画粗细一致，笔线都有向背的弧势，宛转圆融、流畅的笔势显现出浓郁的书写意味。其布局纵成行，横成列，均匀疏朗，整齐划一，堪称金文之典范。

　　西周晚期的金文总体上是沿着史墙盘铭文一路的书风又有新的发展。这一时期的金文字形典雅，排列整齐，给人一种庄重肃穆之感，细劲均匀的线条已显后世篆书"玉箸体"之风范。有些器铭可以看出字的周围有长方格，说明其在制范时是先画格后作字的，尽显规范之气。周宣王时的虢季子白盘铭文(见图 2-10)堪称西周晚期金文之典范。其字形较大，结构严谨，笔画圆润遒丽，布局和谐，体势在平正、凝重中流露出优美潇洒的韵致。但有些青铜器铭文却突破行列整齐规矩，尽显非凡气象。如周宣王时毛公鼎铭文(见图 2-11)依器型内壁布局而呈曲势，笔意连贯，整篇铭文在章法布局上有一种跳跃、跌宕的动感，其生动自然、气宇轩昂的整体风貌贯穿于全篇作品之中，被誉为金文之瑰宝。周厉王时代的散氏盘铭文(见图 2-12)则与众不同，其用笔豪放，字形多取横势，结字以奇取胜，布局错落有致，显得壮美多姿。它以粗犷、率意的书法特点被人们称为金文中的草书，这在商

周以来的铭文中极为罕见，明显地表现出地域书风的色彩。这鲜明的地方色彩反映的是西周王室的权威地位正在动摇，诸侯自封为王的严峻局势在不经意间带入了散氏盘中的铭文，使其染上了历史的政治色彩。

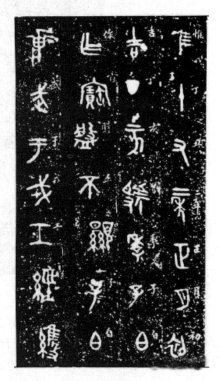

图 2-9 图 2-10

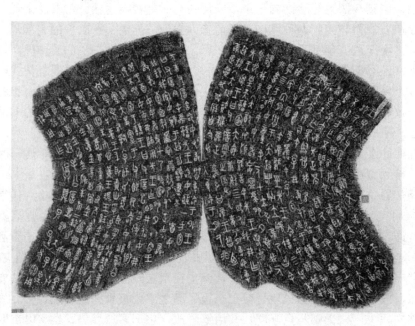

图 2-11

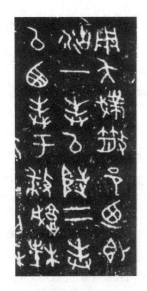

图 2-12

春秋战国时期青铜技术有了新的发展,分制法与镶嵌法的出现使青铜器出现了复杂的结构,有了精美的错金文字与繁复艳美的花纹装饰。从书法来看,春秋时期的金文开始呈现出浓郁的地域文化差异性,各国的礼器铭文在点画的粗细、字形的长短宽狭与笔线的圆转与方折中形成了各种各样的风格,但大体上还是呈现了西周一代的特点,凝重中带活泼、自由间显浑厚。同时,异形文字不断冲击象形字的结构,构形由象形转为表意,字形大小逐渐划一,排列渐趋整齐。由于加工法由铸字变为刻字,笔画化浑厚为纤丽,装饰意义上的文字大量出现,如蝌蚪文(腹肥尾尖,似蝌蚪)、鸟虫书(起笔处有鸟头图案)等。战国晚期,青铜器崇尚素面,礼器铭文明显少于春秋,呈衰落之势,偶有所见,也是其余波而已。但战国时期兵器铭文大量增加,多直接用刀刻在兵器上,铭辞多简短。此外,战国时还有一种特殊的金文——符节文。符,是作为调兵遣将凭证的兵符(见图 2-13)。节,是作为过关验证信物的金节。刻于兵符、金节上的文字,称为符节文。秦汉时期的金文多出现在诏版、量器与杂器上,其书法艺术的高度和审美价值与西周时期相比已大为逊色。汉代以后,石刻文字占了主要地位,金文退出了历史舞台,宣告终结。

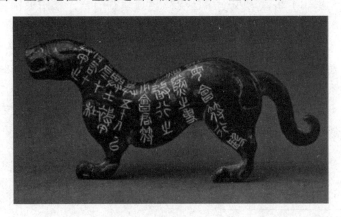

图 2-13

总之，金文在漫长的发展过程中，构形由描绘客观事物的实象逐渐向抽象的表意转化。由于金文多在母范上写刻后浇铸而成，这种经浇铸工艺而形成的金文，其线条特征与甲骨文就显得截然不同。金文线条的质感饱满、丰腴、质朴、敦厚，气势酣畅而有节奏力度。与甲骨文相比，曲线美在金文中得到了升华。甲骨文多整齐的直线，而金文的笔画则圆健婉转而生动多变。从结体来看，金文字形由纵势日趋方正，大小悬殊变为均匀。西周青铜铭文已经具备严格确定的文字结构和书写规格，体现了由右而左、由上而下的书写行气，字与字的方正结构，书法的基本架构已经完成。它既疏密有致，严谨和谐，又奇崛奔放，气势磅礴，具有强烈的空间意识。从章法来看，金文由犬牙交错向整齐过渡。西周中期以后，青铜铭文纵横有序，布局井然。如果说，甲骨文的章法还是一种较朦胧的追求，那么金文则显示了自觉的审美追求。

甲骨文、金文共同开创了中国古代早期的书法艺术。李泽厚在《美的历程》中说："甲骨、金文之所以能开创中国书法艺术独立发展的道路，其秘密正在于它们把象形的图画模拟，逐渐变为纯粹化了(即净化)的抽象的线条和结构。这种净化了的线条——书法美，就不是一般的图案花纹的形式美、装饰美，而是真正意义上的'有意味的形式'。"①

【思考题】

1. 为什么说甲骨文的出现开启了中国书法的历史？
2. 从夏商到春秋战国，金文书法经历了怎样的发展过程？

第二节 秦系篆体：石鼓文、小篆

春秋战国时期，"诸侯立政，家殊国异"②，各国的文字在继承西周金文的基础上都有所变化。尤其是战国时代，由于诸侯列国长期割据一方，使得除秦国之外的东方六国(齐、楚、燕、赵、韩、魏)文字呈现着浓厚的地方色彩，这必然使得地区间文字异形现象突出，因而形成异体字。东方六国的异体字合称"六国文字"。六国文字书风各异，三晋(韩、赵、魏)文字的风格端庄整饬，用笔纤巧细腻；楚国文字纵横恣意，疏阔遒劲；燕国文字工整而呆板，多用方折；齐国文字体式修长，笔画匀整，喜用繁饰。同时，六国文字所用的载体也发生了变化，除了金文，还出现了简帛文、泉文(货币文)、古玺文、陶文、玉石文等。从总体上看，当时地处西北一隅的秦国文字与西周钟鼎籀篆一脉相承而成秦系文字。周宣王时期的虢季子白盘铭文可视为秦系文字的滥觞，春秋战国时期的秦公簋铭文和石鼓文等使秦系文字在字体结构上更加严谨方正，书写便捷。春秋中期以降，秦国文字渐近小篆。秦统一六国后，小篆即成为全国统一的规范文字。下面就以石鼓文、小篆两种书体来说明秦系篆体的书法特性。

① 李泽厚：《美的历程》，生活·读书·新知，三联书店2009年版，第45页。
② (西晋)卫恒：《四体书势》，载《历代书法论文选》，上海书画出版社2014年版，第13页。

一、石鼓文

石鼓文(见图 2-14)是战国时期秦国的刻石文字,也是我国古代留存到现在时间最早和最具代表性的石刻文字。它刻在 10 个高约 90cm、直径约 60cm 的鼓形石墩上。每个石墩分别刻有四言诗一首,诗的体裁与风格和《诗经》类似,内容记述了秦王的渔猎之事,故又称为"猎碣",碣是一种圆顶的石碑。唐初,石鼓发现于岐阳(今陕西省宝鸡市凤翔三畤原)。随着时代的变迁,这些石鼓在辗转流传的过程中,文字有很多的残损。北宋欧阳修所录的石鼓文仅存 465 字,明代宁波天一阁藏书楼所收藏的宋拓本仅 462 字。现在 10 个石鼓仅存 272 字,其中一鼓已一字无存,原石藏于北京故宫博物院。石鼓文最著名的拓本,有明代安国藏的《先锋》《中权》《后劲》等北宋拓本,现藏于日本。

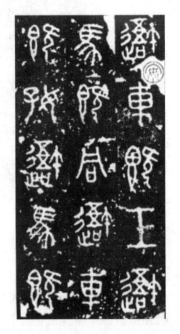

图 2-14

从文字学的角度来看,石鼓文系秦系文字中的大篆,与西周金文相比,石鼓文的象形成分明显减弱,字形化繁为简,采用等粗的笔线,扬弃了金文夸张的装饰。比如,"车"字,金文为实物的俯视图(),石鼓文则作了省略()。金文的"王"()字末笔,"天"()字首笔,或出现肥笔,或使用大墨点甚至墨团,石鼓文线条则单一。金文"之"()的字形结构左狭右宽,石鼓文"之"()字中间直线与两曲线的间距基本相同。总之,石鼓文比西周金文规范、严正,但仍在一定程度上保留了金文的特征。比如,一字两义,像"小鱼"()就写成一个字,这与利簋铭文将"武王"()写成一个字的特征是一样的。

从书法的角度看,石鼓文与秦公簋铭文(见图 2-15)的书风一脉相承。秦公簋是春秋中期秦国的青铜器,有铭文 121 字。字体方正、大方,其势风骨嶙峋又楚楚风致,确有秦国那股强悍的霸主气势。与秦公簋铭文相比,石鼓文更趋于方正丰厚,古茂雄秀,显得端庄整饬,但比后来的秦小篆要古朴。它横平竖直,严谨而工整,善用中锋,笔画粗细基本一致,线条圆润饱满,行笔稳健,已依稀可见那种"藏头护尾,力在字中"的小篆运笔方法;在字的结构上,石鼓文方正宽博,有的结体对称平正,严谨端庄,有的字则参差错落,显得跌宕奇纵,它近于小篆而又没有小篆的拘谨;在章法布局上,石鼓文虽字字独立,但又注意到了上下左右之间的偃仰向背关系。其笔力之强劲在石刻文字中极为突出,在古文字书法中,是堪称别具奇彩和独具风神的。它自被发现时起,就广受世人瞩目。韩愈在《石鼓歌》中赞道:"鸾翔凤翥众仙下,珊瑚碧树交枝柯。金绳铁索锁钮壮,古鼎跃水龙腾梭。"[①] 康有为则称其"金钿落地,芝草团云。不烦整裁,自有奇彩"[②]。

① (唐)韩愈:《石鼓歌》,载孙昌武选注《韩愈选集》,上海古籍出版社 1996 年版,第 115 页。
② (近代)康有为:《广艺舟双楫》,载《历代书法论文选》,上海书画出版社 2014 年版,第 785 页。

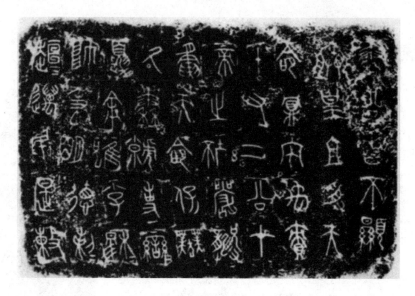

图 2-15

总之,在书法发展史上,石鼓文体现了典型的秦系书风,它上集大篆之成,下开小篆之先河,在文字史和书法史上都具有重要的承前启后作用。正因如此,有人称石鼓文是小篆的鼻祖,被历代书家视为习篆的重要范本,有"书家第一法则"①之称誉。石鼓文对书坛的影响以清代最盛,清代著名书法家杨沂孙、吴大澂、吴昌硕、王福庵等均得力于石鼓文而形成自家风格,尤其是吴昌硕对石鼓文钻研精深,自言:"余学篆好临《石鼓》,数十载从事于此,一日有一日的境界。"②可以说石鼓文在吴昌硕笔下重新焕发出新的光彩(见图 2-16)。

二、小篆

公元前 221 年,秦始皇统一六国,结束了春秋以来数百年的分裂局面。为了巩固新政权,秦始皇采取了一系列举措。其中,"书同文"就是秦始皇统一六国后的一项重要国策。战国时期,七国文字各不相同,写法各异,这给一统封建王朝的政令畅通和文化交流带来了不便。于是,丞相李斯"奏罢

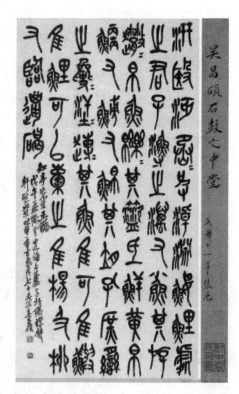

图 2-16

① (近代)康有为:《广艺舟双楫》,载《历代书法论文选》,上海书画出版社 2014 年版,第 785 页。
② 沙孟海:《吴昌硕先生的书法》,见《吴昌硕作品集——书法篆刻》序言,上海人民美术出版社 1984 年版。

不合秦文者"①，废除六国文字中各种和秦国文字不同的形体，并将秦国固有的篆文形体进行省略删改，同时也吸收了民间文字中一些简体、俗字体，加以规范，这就形成一种新的字体——小篆，又称"秦篆"。

小篆的创立，结束了春秋战国时期各国文字互不相同的局面，使我国文字的发展走上规范化、统一化的道路。从此，中国文字逐渐定型，象形意味削弱，使文字更加符号化，减少了书写和认读方面的混淆和困难，这也是我国历史上第一次运用行政手段大规模地规范文字的产物。

在小篆的创立中，丞相李斯所起的作用尤其重大，他曾采用新体小篆以《仓颉篇》等字书形式在全国加以普及和推广。康有为《广艺舟双楫》称："相斯之笔画如铁石，体若飞动，为书家宗法。"②在中国古代书法史上，李斯可能是第一位有名有姓与有作品流传的书法家。

秦文字改革后，李斯曾六次跟随秦始皇和二世皇帝出巡全国各地，祭神封禅，为大秦歌功颂德。并用小篆亲撰碑文，刻于金石。见于史籍记载的有《峄山刻石》《泰山刻石》《琅琊台刻石》《芝罘刻石》《碣石门刻石》《会稽刻石》《句曲山白壁刻石》等。此外，秦朝的一些权量铭文可能也出自李斯之手。因年代久远，这些石碑的原石或佚，或文字漫漶。现尚存《泰山刻石》与《琅琊台刻石》残石数块(见图 2-17、图 2-18)，分别藏于山东泰安岱庙和中国历史博物馆。现存《峄山刻石》与《会稽刻石》为再刻本，前者为宋初据五代摹本重刻，后者是清代以元重刻本为底本的。再刻本在形貌意态上有别于原本，但别有情趣，而且大体上保留了秦篆的风格面貌。

篆书用笔最大的特点是采用中锋圆转的笔道，小篆也不例外。书写时，笔画以圆为主，圆起圆收，使转圆活，线条粗细基本一致，无提按、无波磔，看似柔细圆润，实则韧劲如筋。

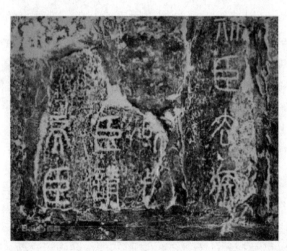

图 2-17

① (西晋)卫恒：《四体书势》，载《历代书法论文选》，上海书画出版社 2014 年版，第 13 页。
② (近代)康有为：《广艺舟双楫》，载《历代书法论文选》，上海书画出版社 2014 年版，第 784～785 页。

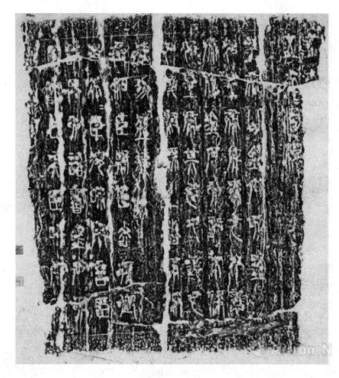

图 2-18

在字形的结构上,小篆表现出以下特征:①字形为长方形,以方楷一字半为度,一字为正体,半字为垂脚,大致比例为 3∶2。符合黄金分割的原则,容易产生美感;②笔画横平竖直,转折圆曲。小篆横画短促,竖画伸展。一般说来,横向线条平直,纵向、斜向线条可弯曲。四角转折处必以曲线出现,如"因"(囙)字。笔画少的字,往往变直笔为曲笔,如"平"(丂)字的末笔。有时可加大弯曲度,如"女"(呙)字末笔曲折婉转。另外,小篆的横画和竖画大都等距平行;③平衡对称,空间分割均衡与对称是篆书的独特魅力。对称不仅存在于左右对称、上下对称,而且还存在于字的局部对称、圆弧形笔画左右倾斜度的对称;④上紧下松,小篆的大部分字主体部分在上大半部,下小半部是伸缩的垂脚。当然也有下无脚的字,主体笔画在下部,上部的笔画则可以耸起。

小篆的章法,则有行有列,行距一般大于字距,整体工稳,分行又明显。

小篆的规整划一、均衡森严是秦王朝一统政治的产物,象征封建中央王权的强化。始皇帝万万料不到,在他死后三年(公元前 207 年),他的"二世、三世、万世,至千万世,传之无穷"的宏大理想与万代帝业竟被大泽乡篝火燎起的烈焰焚烧得寸土寸灰。随着秦王朝的覆灭,在全国范围内作为统一文字的小篆就失去了政权的依靠,作为规范文字,小篆在历史长河中的存在仅仅是短暂的十几年,这固然与秦朝国运短暂,以及强制推行所引起的逆反心理有关,但绝不能排除小篆本身的缺陷,这就是小篆这种书体过于规范整肃,影响了书写速度。这使得小篆在实际的运用中,达不到雷厉风行时代对时效的追求。①许慎《说文解字序》说:"是时秦烧灭经书,涤除旧典,大发吏卒,兴役戍,官狱职务日繁,

① 参见蔡慧蘋:《中国书法》,上海人民美术出版社 2001 年版,第 15~16 页。

初有隶书，以趣约易。"①可以看出，秦小篆作为官方统一、规范的文字，在当时应付不了繁忙公务的书写需要。不实用，怎么办？于是出现了一种变小篆圆转的曲线为方折之直线，简化小篆结构的"秦隶"。秦隶的创立，标志着今文字的诞生，它为后来隶、楷、行、草诸书的变革开辟了广阔的道路，也为中国书法艺术的发展开辟了新的天地。

【思考题】

1. 与金文相比，石鼓文表现出怎样的书法艺术特征？
2. 小篆的书法艺术特点是什么？

第三节　书体的隶变：古隶、今隶

秦汉时期，书体由篆书向隶书演变。隶书作为一种字体在中国文字发展史上具有重要的地位，它的产生与发展过程，即是中国文字由"古文字"向"今文字"的演变过程，它的成熟标志着今文字体系的确立。从战国至两汉，隶书的产生、发展与成熟经历了漫长的约定俗成的过程。根据发展时期的不同，隶书又有古隶和今隶之别。

一、古隶

古隶，是篆书向今隶的过渡书体，其存在的时间约在战国中后期至西汉早期。古隶的产生过程，即是篆书隶变的过程。隶书正是通过隶变从篆书中脱胎产生的。卫恒在《四体书势》中说："隶书者，篆之捷也。"②"篆之捷"说的就是"隶变"。所谓"隶变"，就是指篆书所发生的结构和书写性变化，是篆书向隶书转变的一次重大的书法文化事件。这种变化的内在动因是为了适应当时社会发展对文字应用、信息传播所提出的新要求——文字的书写要进一步简化与便捷。班固在《汉书·艺文志》中说："是时始造隶书矣，起于官狱多事，苟趋省易，施之于徒隶也。"③这就清楚地说明了隶书的产生与当时"官狱多事"、政务繁忙有着很大的关系，"苟趋省易"则反映出隶书对篆书改革的实质在于文字书写的快捷与字形结构的简易。在古代书法文献中，人们往往把隶书的创始归功于一个叫程邈的人："或曰下杜人程邈为衙吏，得罪始皇，幽系云阳十年，从狱中改大篆，……奏之始皇，始皇善之，出为御史，使定书。或曰邈所定乃隶字也。"④实际上，一种字体或书体的创制不可能由一个人完成，程邈应该是历史上对隶书的创制作出重要贡献的文字整理者，其于隶书，犹如李斯之于小篆也。一个有力的例证，就是隶书又名"佐书"⑤(或"左书"⑥)。为何称之"佐书"，就是因为"其法便捷，可以佐助篆所不逮"⑦。由此可

① (东汉)许慎：《说文解字序》，载崔尔平选编、点校《历代书法论文选续编》，上海书画出版社2015年版，第7页。
② (西晋)卫恒：《四体书势》，载《历代书法论文选》，上海书画出版社2014年版，第15页。
③ (东汉)班固：《汉书·艺文志》，中华书局1962年版，第1721页。
④ (西晋)卫恒：《四体书势》，载《历代书法论文选》，上海书画出版社2014年版，第13页。
⑤ (西晋)卫恒：《四体书势》，载《历代书法论文选》，上海书画出版社2014年版，第14页。
⑥ (东汉)许慎：《说文解字序》，载崔尔平选编、点校《历代书法论文选续编》，上海书画出版社2015年版，第10页。
⑦ (清)段玉裁：《说文解字注》，上海古籍出版社1988年版，第761页。

见,"佐书"是用来辅助篆书的。同时也说明了在以篆书为文字主体的情况下,隶书就已存在,并起着文字书写与传播的辅助作用。久而久之,这种"佐书"因其书写的便捷反而成为约定俗成、众所接受的书体。这就是成公绥在《隶书体》中所说的:"虫篆既繁,草藁近伪,适之中庸,莫尚于隶。"①可见,在战国至秦汉时期的书体演变过程中,隶书的产生既是"适之中庸"的一种历史必然的选择,又是一个较长时间"隶变"的产物,它的产生绝非一朝一夕,或一人之功。这一点可以从考古发现来证实。

近代以来,考古工作者发掘出许多战国时期的简帛文,这是一种用毛笔书写在简牍与丝帛上的文字。比如,1980 年在四川青川县城郊郝家坪 50 号战国墓出土的《青州木牍》(见图 2-19),木牍正面记载了秦武王二年(公元前 309 年),王命左丞相甘茂更修《田律》等事。可见它是在秦始皇统一六国前 88 年书写的,这也是目前所能见到的最早的古隶墨迹。它不仅笔法流畅、率意,结体错落有致,且有篆籀遗韵,有些字形已体现篆隶之间的转化轨迹;1975 年在湖北云梦县睡虎地秦墓中出土了 1100 余枚竹简,后来被称为《睡虎地秦简》或《云梦秦简》(见图 2-20),简文是墨书古隶,写于战国晚期及秦始皇时期。其字体已经开始趋向扁平,笔画也略带波磔,笔意处于篆隶之间,被后人称为"秦隶";1973 年在长沙马王堆汉墓出土了《〈老子〉帛书》甲本、乙本。两版本的书体有些不同,但都属于古隶,或早期汉隶。其依据是乙本避汉高祖刘邦之名讳,可以断定它是西汉早期的抄写本无疑。甲本(见图 2-21)由于不避刘邦之讳,因此可推断它抄写于刘邦称帝之前。

图 2-19

《〈老子〉帛书》甲、乙本的文字虽用篆书一笔画(即草篆),却已有粗细的变化。其字体扁平、端正,介于篆、隶之间。其笔法直有波折、曲有挑势,充分展示出书者将小篆艺术化的审美追求。从以上这些简帛文的书迹中,我们可以清晰地感受到篆书向隶书演进的"隶变"趋势,看到一个更加真实的古隶发展轨迹。如果说大篆向小篆演进反映着官方正体文字的发展,那么篆书的"隶变"则是来自民间不断涌动着的书体发展的潮流。出土简帛文的"隶变"现象正透露了从战国中后期到西汉早期中国文字的发展正在迎来新的曙光——今文字隶书的诞生。隶书尽管诞生于民间,但随着应用的日益广泛,最终成为官方认可的书体。在秦书"八体"②、西汉和新莽"六书"③中都有隶书,这表明隶书不仅取得了正式的地位,而且成为秦汉两朝最普遍使用的字体之一。

① (西晋)成公绥:《隶书体》,载《历代书法论文选》,上海书画出版社 2014 年版,第 9 页。
② 秦书"八体",即大篆、小篆、刻符、虫书、摹印、署书、殳书、隶书。见许慎《说文解字序》,载崔尔平选编、点校《历代书法论文选续编》,上海书画出版社 2015 年版,第 7 页。
③ 西汉和新莽"六书",即古文、奇字、篆书、左(佐)书(即秦隶书、隶书)、缪篆、鸟虫书(或鸟虫)。见许慎《说文解字序》,载崔尔平选编、点校《历代书法论文选续编》,上海书画出版社 2015 年版,第 10 页;卫恒《四体书势》,《历代书法论文选》,上海书画出版社 2014 年版,第 14 页。

图 2-20

图 2-21

在书法史上,"隶变"与古隶的产生有着十分重要的意义,这主要表现在两个方面:

(1) 改造了正体篆书的字形结构,对之进行了简化。这种简化一是表现在笔画上的省略或合并,二是偏旁的变形,三是某些偏旁部首的混用。这些变革使古隶对篆书的字形结

构进行了重组，并出现明显的简化，这种简化使古汉字的象形性逐步破坏，文字的抽象性和符号化进一步确立，将中国古文字的发展直接推向了今文字的门槛。

(2) 改变了正体篆书的书写方式，使之更加简捷流便。这种书写的简捷性表现在：一是古隶以方折的笔道(笔运行的轨迹)解散了篆书圆转的笔道，以方折的笔线截断了篆书均匀的圆线，化弧线为直线。而笔道方或圆是隶书和篆书用笔的根本区别。二是古隶提高了书写速度，并使书写的运动态势更加符合手的生理运动习性。从总体上看，古隶的行笔变篆文的缓慢为奋进短速，起笔处出现直接顿笔或露锋，方圆笔并用，极富刚柔变化，行笔也出现了轻重缓急的变化，笔画中明显带有起伏和波势，尤其是横画起收笔稍住形成了"蚕头雁尾"的雏形。而这些变化均是为了提高人们在竹简、木牍上执笔书写时手的生理舒适程度与书写速度。

秦汉之交，随着政权的更替，隶书最终彻底代替篆书而获得普遍的应用。同时，随着"隶变"的进一步演进，古隶逐渐发展为今隶，今隶的产生标志着隶书的独立品格和美学特征的最终形成。

二、今隶

今隶，又名"汉隶"。康有为在《广艺舟双楫》中说："西汉人变秦篆长体为扁体，亦得秦篆之八分；东汉又变西汉而增挑法，且极扁，又得西汉之八分。"[①]可见，在两汉(公元前 206 年—公元 220 年)长达四百余年间，汉隶的发展亦可分为两个阶段。

第一个阶段：从西汉前期至后期，汉隶由初创而进入发展阶段。

西汉前期，篆隶并行。此时的隶书，因其保留较多的篆意而归属古隶。到了西汉中叶，篆消隶长，古隶字体逐步发展演变为"八分"。这就是康有为在《广艺舟双楫》中所说的"汉隶之始皆近于篆，所谓八分也。"[②]这里的"八分"，指的就是西汉时期开始具有波磔分张外拓之势的汉隶。尽管这种汉隶没有完全脱开篆书笔意，但隶书的美学特征已显露出来。

西汉隶书存世者不多，现存的刻石有《地节刻石》[③](见图 2-22)、《五凤刻石》(见图 2-23)、《麃孝禹刻石》、《唐公房碑》等。但近年来考古出土的西汉简牍却在不断地增加，著名的有《居延汉简》[④]《武威汉简》[⑤](见图 2-24、图 2-25)，以及在山东沂县银雀山、湖南长沙马王堆汉墓、长沙走马楼、湖北江陵凤凰山汉墓和江陵张家山出土的汉简等。2009 年北京大学将接受捐赠的 3300 多枚从海外抢救回归的竹简编成《西汉竹书》。[⑥]

① (近代)康有为：《广艺舟双楫·分变第五》，载《历代书法论文选》，上海书画出版社 2014 年版，第 783 页。

② (近代)康有为：《广艺舟双楫·本汉第七》，载《历代书法论文选》，上海书画出版社 2014 年版，第 794~795 页。

③ 《地节刻石》，又名"杨量买山地刻石"，石刻于西汉宣帝地节二年(公元前 68 年)，清代在四川巴县出土。

④ 《居延汉简》是出土于甘肃和内蒙古额济纳河两岸的汉简，其时间为武帝天汉二年(公元前 99 年)到东汉光武帝建武八年(公元 32 年)。

⑤ 《武威汉简》是出土于甘肃凉州的西汉至新莽时期的西汉简牍。

⑥ 最近研究表明"西汉竹书"成书于汉武帝后期。

从这些石刻和简牍中，我们可以看到：西汉隶书纵笔自如，率真自然，尚未形成程式规范。在无拘无束的状态下，书者恣意为之，创作出纯朴自然、厚重浑穆、气势恢宏、大胆果敢、极具山野古趣的作品。特别是一些书写于自然山水之间的摩崖石刻，更是体现这种自由奔放的书写精神。

图 2-22

图 2-23

图 2-24

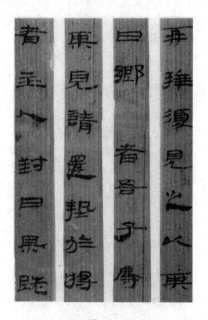

图 2-25

第二个阶段：由西汉末期始至东汉，隶书进入了成熟期。

在汉隶的发展中，《五凤刻石》(见图 2-23)是一块里程碑式的汉隶刻石。此碑刻于汉宣帝五凤二年(公元前 56 年)，字体醇古，结体浑厚，用笔圆转中已呈方折，已反映出古隶向今隶过渡的特点，学界书家一般将《五凤刻石》断为汉隶定型的例证。[①]这也就是说，

① 有一种观点将刻于汉宣帝地节二年(公元前 68 年)《杨量买山地刻石》视为成熟汉隶的最早标本。

从西汉后期开始，汉隶开始定型，并趋向成熟。从东汉桓帝永兴元年(153年)到东汉灵帝中平二年(185年)，隶书发展得非常成熟，这一时期的隶书形成了扁平端正的体式，已基本没有了篆体的痕迹，也无草书的"不稳定因素"。蚕头雁尾、波磔成为隶书的笔画标准，展现出隶书的正大气象。

东汉时期隶书有较多的石刻存世，总数达300多块，属于汉桓帝、汉灵帝时期的就有176块，并有相当多的名碑。这种汉碑中的隶书，不但笔法日臻纯熟，而且书体风格多样，形成了自己的风格。正如清代王澍所说："汉人隶书每碑各自一格，莫有同者。"① 遗憾的是这些汉碑中留下作者姓氏的极少，仅有《西狭颂》的仇靖、《衡方碑》的朱登、《西岳华山庙碑》的郭香察等极少数名不见经传的书家。据史记载，东汉擅长隶书的书法家有王次仲、蔡邕、师宜官、钟繇、梁鹄等人。其中蔡邕的名气最大，《熹平石经》上的部分隶书出自他的手笔。

汉代以后，隶书式微。其间唐代隶书稍有复兴，唐隶的复兴与唐玄宗的推崇是密不可分的。唐玄宗善隶书，有《纪泰山铭》(见图2-26)、《石台孝经》等传世佳作。此外，唐代还有史惟则、蔡有邻、韩择木等以隶书名世。而真正意义上隶书的复兴则在清代。清代金石学的产生、考据学的兴起造就了隶书的复兴，这一时期的文人书家在访碑、藏碑、摹刻中，逐渐探寻隶书书写的新方法。譬如，金农(见图2-27)一生钟情《西岳华山庙碑》，大胆创新隶书的书写形式，其所创"渴笔八分"兼有楷、隶体势，形式构成简明，横画方截宽扁，竖画细短，体式欹侧，墨色极浓，时称"漆书"②(见图2-28)；邓石如则透过刀锋看笔锋，发掘汉隶精神。其隶书结体紧密，貌丰骨劲，大气磅礴，也使清代隶书面目为之一新。此外，伊秉绶、郑簠、何绍基、赵之谦、康有为等也都在隶书上从不同的角度推陈出新，使古老的隶书在他们的笔下别开生面，焕发新的生机。

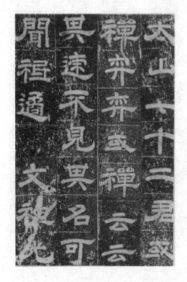

图 2-26

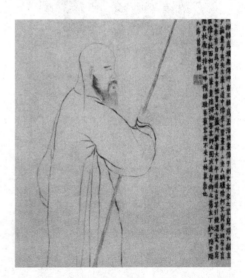

图 2-27

① (清)王澍：《虚舟题跋补原》，载崔尔平选编、点校《历代书法论文选续编》，上海书画出版社2015年版，第676页。

② "漆书"是金农所创的一种书体，它将隶书的点画破圆为方，像用扁漆刷子写出，故称"漆书"。

图 2-28

三、汉隶的艺术特征与风格类型

(一)汉隶的艺术特征

学习隶书鉴赏，首先要了解汉隶的基本艺术特征。汉隶的特征主要表现在以下几个方面：在笔画上，汉隶已有今文字的基本笔画：横画、直画、点画、波撇、磔捺，以及弯钩、转折等笔画。如"永"字隶书的笔画(见图 2-29)。

图 2-29

在用笔上，汉隶方笔、圆笔兼用，藏锋、露锋兼备。运笔更讲究节奏韵律，"轻拂徐振，缓按急挑，挽横引纵，左牵右绕，长波郁拂，微势缥缈"[①]，表现出轻重、提按、转折、俯仰和连带等变化。成熟汉隶的笔画形态还形成一套成规。譬如：向右下的磔笔，几乎都有略向上挑的捺脚；向左下的波笔，收笔时多数也略向上挑；先竖后横的弯笔，收笔时亦多呈上挑之势。转折处多用调锋(即以翻折的形式调转笔锋)。较长的横画，起有蚕头，中间有波势、有俯仰，收有磔尾，出现了"蚕头雁尾"的特点(见图 2-30)。同时，波挑的运用也讲究"雁不双飞"的原则。这也就是说，汉隶允许一个字只能有一个"雁尾"。这套成规在东汉碑刻中充分显示出来，并成为成熟汉隶的标志。"蚕头雁尾"更是成为隶书的审美特征与代名词。

图 2-30

在体势上，隶书由篆书的纵势变为古隶的正方，又变为汉隶扁方的横势。在结构上，汉隶中宫紧收，笔画向左右开展，呈左右对称的"八字形"，故汉隶又称为"分书"或"八分"。总之，上下紧凑而左右舒展成为汉隶普遍的结体原则，"八分"的开张和波磔

① (西晋)成公绥：《隶书体》，载《历代书法论文选》，上海书画出版社 2014 年版，第 9 页。

的屈伸起伏，特别能引人入胜，令人回味。

在章法上，碑刻汉隶一般竖成行，横成列，字距一般大于行距。石刻汉隶的章法则风格多样，呈现有行有列，无行有列，无行无列等样式。在书风上，碑刻汉隶以规整、庄重、古雅、清丽为主，摩崖石刻汉隶的书风则以奇逸、雄浑、宽博、质朴为主。

(二)汉隶的风格类型

汉隶存世的碑刻"体气益多"，风格各异。康有为曾将之分为"骏爽""疏宕""高浑""丰茂""华艳""虚和""凝整""秀韵"等几类，[①]但稍显烦琐。弘一法师曾按汉碑的风格、神韵，将之分为五大流派。其分类眉目清晰，故转录如下：

(1) 如《乙瑛碑》《史晨碑》《礼器碑》《西岳华山庙碑》等属"圆润瘦劲、端整精密"的一派，以"法度谨严、笔意飞动"见称，乃隶法之正宗。

(2) 如《曹全碑》《孔宙碑》《孔彪碑》等属"秀丽工整、圆静多姿"的一派，是汉隶中之精品。

(3) 如《张迁碑》《鲜于璜碑》《西狭颂》《衡方碑》等属"方整宽厚、峻宕雄强"的一派，为隶书中之佳作。

(4) 如《石门颂》《杨淮表记》《封龙山颂》《开通褒斜道刻石》等，属"风神纵逸，气势奔放"的一派，亦难得之石刻。以上各碑，除《封龙山颂》外皆为摩崖石刻，花岗石石质坚硬，颗粒较大，虽无法刻得秀丽严谨、精细有形，然而恰能体现隶书"飘逸奔放"的风格。

(5) 又如《郙阁颂》《夏承碑》《君子残石》等属"意态奇古、气度宽阔"的一派，亦是难得一见的书法作品，多为书法家所爱。[②]

为了便于鉴赏与学习，我们可以在弘一法师分类的基础上再作整合，将汉隶的风格分为以下三种类型。

1. "法度谨严，工整遒丽"类

这一风格类型的碑刻最多，如《曹全碑》(见图 2-31)、《礼器碑》(见图 2-32)、《乙瑛碑》(见图 2-33)、《孔宙碑》《史晨碑》(见图 2-34)、《韩仁铭》《尹宙碑》《西岳华山庙碑》(见图 2-35)等，不胜枚举。此类汉隶法度严谨，端整精密，其用笔方圆兼施，圆劲沉实。其结体规矩匀整，中敛旁肆，左右舒展。其风度或秀逸清雅，或圆润瘦劲，均有一种工整遒丽之气象。对于初学者来说，此类风格的隶书最容易上手，但要防止一意求美而落入艳俗，必须时时把握其遒劲、圆实的一面。

2. "方健高古，峻宕雄强"类

属于这一类型的汉隶，比较有代表性的为《衡方碑》(见图 2-36)、《张迁碑》(见图 2-37)、《鲜于璜碑》(见图 2-38)、《景君碑》等，其中以《张迁碑》影响最大，是东汉隶书中风格

[①] (近代)康有为：《广艺舟双楫·本汉第七》，载《历代书法论文选》，上海书画出版社 2014 年版，第 795 页。

[②] 弘一：《浅谈书法》，载弘一法师《悲欣交集——弘一法师自述》，文化艺术出版社 2015 年版，第 66 页。

雄强古拙之典型。此类石刻，用笔一般以方笔见多，且方正朴厚，高古中有股倔强之气，结体宽绰，密处不留间隙，从严正中寓险峻，险峻中见峻宕奇伟之气概。

图 2-31

图 2-32

图 2-33

图 2-34

图 2-35

 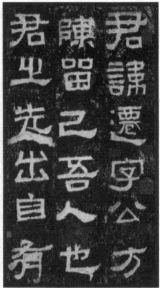 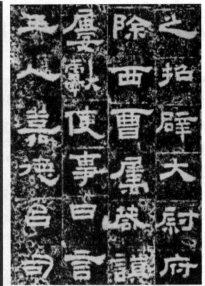

图 2-36　　　　　　图 2-37　　　　　　图 2-38

3. "奇纵恣肆、气势奔放"类

此类风格的汉隶多半带有篆法或草法，"蚕头雁尾"的特征不明显，但整个体势姿态又属隶书范畴。列入这类风格的汉隶首推《石门颂》(见图 2-39)。此碑是摩崖刻石，用笔恣肆，跌宕起伏，结体开张，参差错落，字随石势，奇趣天成。因此被誉为"隶中草书"。属此风格的还有《封龙山颂》(见图 2-40)、《西狭颂》(见图 2-41)、《杨淮表记》《郙阁颂》(见图 2-42)等。

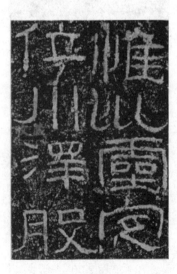 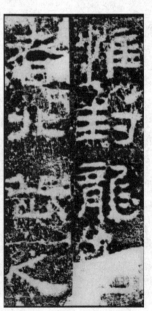

图 2-39　　　　　　　　　　图 2-40

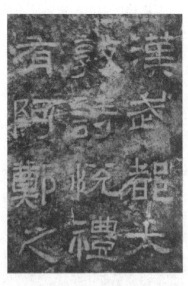

图 2-41　　　　　　　　　　　　图 2-42

总之，汉隶这种以"八分"为结体特征的书体，总给人以开张之势，显现着有汉一代造型艺术的时代精神。正如蒋勋所言："汉字隶书里的'波磔'，与建筑上同样强调水平飞扬的'飞檐'，是同一时间完成的时代美学特征。"①应该看到，汉隶形成浑厚雄强、古朴大度、典雅隽永、潇洒灵动的美学境界，是汉帝国勇于开拓的、气势磅礴的时代精神，以及质朴的汉学与纯真的社会风俗文化在书学中凝聚而产生的艺术结晶。

【思考题】

1. 什么是"隶变"？隶变在古文字向今文字的发展中起了什么作用？
2. 请选择一种你所喜欢的汉隶碑刻，并分析它的艺术特征。

第四节　书体的草化：章草、今草

草书，有广义、狭义之分。从广义来看，一切草率书写的字体均为草书。从狭义的草书来看，它是今文字阶段打破汉字主流字体(隶、楷)的严谨规矩而产生的一种变异程度较大，并有着一套较为完整符号系统的速写字体。草书的发生可溯源至战国时期的隶变。隶变，"篆之捷"也。战国时期的篆书因隶变发展为古隶，古隶进一步草写，则在西汉逐渐演变成隶草，隶草进一步规范，演变为章草。这就是许慎在《说文解字序》中所说的"汉兴，有草书"②。魏晋时期，楷书逐步成熟。楷体的草化结合着"章草之捷"，又使章草在西晋时期发展为"今草"。西晋至唐朝的今草又可分为"小草""大草"(狂草)。总

① 蒋勋：《汉字书法之美》，广西师范大学出版社 2009 年版，第 80 页。
② (东汉)许慎：《说文解字序》，载崔尔平选编、点校《历代书法论文选续编》，上海书画出版社 2015 年版，第 8 页。

之,"章草即隶书之捷,草亦章草之捷也"[1]。草书的形成与演变过程,就是基于"急就"(赴急、救速)的实用目的,不断打破主流正体的字形结构,并由约定俗成的草率书写相对固化而形成的一种专门字体。

一、章草

　　章草,是隶书简笔连写的产物。隶书在使用的过程中,人们为了书写的快速、方便,简化了笔画,并把某些点画连了起来,合为一笔,这样就出现了隶书的草式写法。相传章草为汉元帝时"黄门令"史游所作。"史游作《急就章》,解散隶体,兼书之,汉俗简惰,渐以行之是也。"这种字体"存字之梗概,损隶之规矩,纵任奔逸,赴连急就,因草创之意,谓之草书"[2]。可见,章草是隶书草化或兼隶、草于一体的一种书体,也是草书中带有隶书笔意的一种书体(见图2-43)。章草大致形成于西汉宣帝、元帝之间(公元前73年—公元前33年),兴盛于东汉、三国及西晋,代表了西汉至东晋时期四百多年间草书艺术的面貌。

　　正是由于章草由古隶演化而来,所以它的用笔仍然多沿袭隶书,其特点多体现在横画的末端,依然上挑,保留了隶书的写法,它虽字字独立,但每字笔画之间,却加进了牵丝萦带,圆转如圜,形成了章草独特的"笔有方圆,法兼使转,横画有波磔且简率连笔"的笔法和"字字有区别、字字不相连,字体有则,省便有源,草体而楷写"的总体特征(见图2-44)。就具体而言,章草的用笔和结体特征有以下几点。

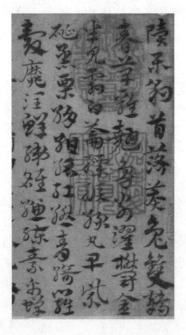

图 2-43

图 2-44

[1] (唐)张怀瓘:《书断》,载《历代书法论文选》,上海书画出版社2014年版,第163页。
[2] (唐)张怀瓘:《书断》,载《历代书法论文选》,上海书画出版社2014年版,第162页。

①章草中横画的起笔和收笔，常带有隶书"蚕头雁尾"的笔调，向右捺斜挑。但不是都有，有则不重复，保留了隶书横画"雁不双飞"的特征。②最后收笔的右斜捺，凝重而长，带动整个字形既险峻又灵活。③重笔多在字的末笔，收尾都比较沉稳。④字的部件之间连写比较普遍，尤其是笔画之间联系频繁，大量使用牵丝，且笔画多为圆弧形，俯仰卧盼，相互呼应，分写的点，连势也十分强烈。⑤走之平捺，像"乙"字那样，向右旋绕，弯向上钩(见图 2-45)。⑥左右结构的字能不连一般不连，字与字间断而不连。⑦章草的一些字和行书差不多，有些和草书差不多，极少数字和楷书差不多。

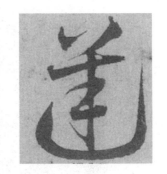

图 2-45

在汉代，隶书是官方正式使用的文字，章草则是民间日常使用的便体。东汉元兴元年(105年)，宦官蔡伦改进造纸术，原料容易找到、便宜的纸张逐渐成为人们书写的载体。此时，尽管隶书是官方正式使用的文字，但隶书的草写体——章草已经开始潜滋暗长。可以说，正是有了价廉的纸张，在东汉后期，练习书法，特别是对于章草的学习，达到了一种疯狂的程度。正如赵壹在《非草书》中所描述："专用为务，钻坚仰高，忘其疲劳，夕惕不息，仄不暇食。十日一笔，月数丸墨，领袖如皂，唇齿常黑。虽处众座，不遑谈戏，展指画地，以草刿壁，臂穿皮刮，指爪摧折，见䚡出血，犹不休辍。"[①]虽然赵壹以批判的眼光评论写草书的众生之相，但正是有了这些人的痴迷，才使得草书很快深入人心，并开始出现诸多以章草名世的书法大家。西汉史游，东汉杜度，崔瑗、崔寔父子，张芝、张昶兄弟，三国皇象均是写章草的能手。章草著名的碑帖有：东汉张芝的《秋凉平善帖》(见图 2-46)、东晋王羲之的《豹奴帖》(见图 2-47)等。隋人书写的《出师颂》(见图 2-48)也是章草的精品，另有西晋陆机的《平复帖》、索靖的《月仪帖》(见图 2-49)、《载妖帖》也是传世的名帖。

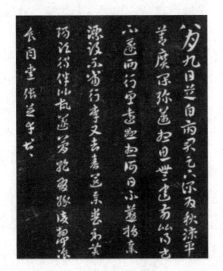

图 2-46

图 2-47

① (东汉)赵壹：《非草书》，载《历代书法论文选》，上海书画出版社 2014 年版，第 2 页。

图 2-48　　　　　　　　　　　图 2-49

"迨乎东晋，王逸少与从弟洽，变章草为今草，韵媚婉转，大行于世，章草几将绝矣。"①可见，自东晋今草兴起后，章草式微。但在我国书法史上，章草既是一个时代的产物，更是一种具有特殊风貌的字体。这种字体既古雅，又隽逸，有别具一格的艺术表现形式，它不仅在汉字学中有很高的学术价值，而且在书法史上也具有不可替代的艺术价值。千百年来，章草深受书家的青睐，认为学习今草，必须先学习章草，否则今草会缺少深层的内涵。欧阳中石曾说："我们学习草书，不能把章草置之其外，哪怕是稍作涉猎，也应是必修的课程之一。"从书法鉴赏的角度来看，懂得章草，对于草书的鉴赏会起着重要的作用。

二、今草

汉末，章草进一步"草化"，脱去隶书笔画行迹，上下字之间笔势牵连相通，偏旁部首也做了简化和互借，故字更显潇洒、奔放和流畅。这种草书，称为"今草"。今草在东汉张芝手中已见端倪，据张怀瓘《书断》记载："草之书，字字区别，张芝变为今草。"②可见，东汉张芝开始把"字字区别"不相连属的章草改变为"拔茅连茹，上下牵连"③的今草。在今草体系中，又有小草、大草之分。

(一) 小草

小草是体型较小、法度较为分明、相对比较容易辨认的一种草书。孙过庭在《书谱》

① (唐)张怀瓘：《书断》，载《历代书法论文选》，上海书画出版社 2014 年版，第 166 页。
②、③ (唐)张怀瓘：《书断》，载《历代书法论文选》，上海书画出版社 2014 年版，第 163 页。

中所说的"草贵流而畅"①，反映的就是小草以"流注、顺畅"为主的字形特征。小草运笔多用转法，故字多显"韵媚、婉约"，而法度较为谨严，字字区分，不作连续带笔，意态飞舞奔放，随意流畅。著名碑帖以孙过庭《书谱》(见图 2-50)为代表，故小草又称"书谱派"。②另外，隋代智永《千字文》(见图2-51)亦是小草有名的代表作。

图 2-50

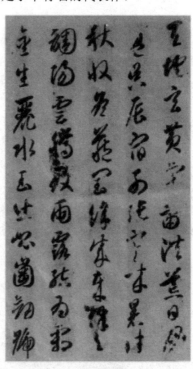

图 2-51

(二)大草

相对于小草，大草则是体势更加放纵恣肆的一种草书。张怀瓘《书断》说："字之体势，一笔而成，偶有不连，而血脉不断，及其连者，气候通其隔行。"③所以，"大草"又名"一笔书"，其特点是于小草笔法之上，进而成为字字相连、体势连绵的笔势，其字笔意奔放、变化万千、首尾呼应，故气势贯穿一体，融会一如。张怀瓘曾说："世称一笔书者，起自张伯英。"④可见大草"一笔书"的特点在东汉张芝手中即已显现。至东晋，王羲之、王献之父子则进一步完善了今草这种书体，以至后人有"草书全用小王，大草书用羲之法"⑤一说。中唐时期，唐朝经济发达，国力强盛，时政开明，文化开放，人性得到空前的解放，在此背景下，张旭的草书"立性颠逸"，突出个性精神，将草书进一步发

① (唐)孙过庭：《书谱》，载《历代书法论文选》，上海书画出版社 2014 年版，第 126 页。
② 弘一：《浅谈书法》，载弘一法师：《悲欣交集——弘一法师自述》，文化艺术出版社 2015 年版，第 71 页。
③、④ (唐)张怀瓘：《书断》，载《历代书法论文选》，上海书画出版社 2014 年版，第 166 页。
⑤ (明末清初)冯班：《钝吟书要》，载黄宾虹、邓实编《美术丛书》(第一册)，江苏古籍出版社 1997 年版，第 194 页。

展为"狂草"。其笔下之草书狂放不羁，有着巨大的艺术震撼力量。继之而起，又有怀素。怀素的草书有"惊蛇走虺、骤雨狂风"之势，奔逸中有清秀之神，狂放中有淳穆之气。后世将张旭与怀素的草书并称为"颠张狂素"。张旭的《肚痛帖》(见图 2-52)、《古诗四首》(见图 2-53)，怀素的《自叙帖》《食鱼帖》(见图 2-54)等都是著名的草书帖。

图 2-52

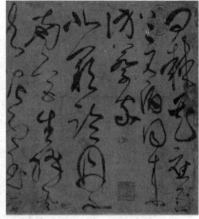

图 2-53

图 2-54

宋代以后，草书体的形成与演变结束，完全转向风格化的发展。在北宋书风"尚意"的背景下，书家脱出唐人的规矩法度，草书转入恣肆，尽情抒发，趋于开拓奔放，在继承前人的基础上，书家黄庭坚、米芾、赵佶等各展才能，态势各异。著名的作品有黄庭坚的《诸上座帖》(见图 2-55)、米芾的《草书九帖》(见图 2-56)、赵佶的《草书千字文》(见图 2-57)等。明代草书到中后期，随着"尚势"书风的兴起而波澜又起，涌出精彩的狂草热潮，出现了祝允明、徐渭、傅山、王铎等草书大家，此等大家于草书上造诣颇高、别具一格，为明代以及明清之际草书的代表人物。

图 2-55

图 2-56

图 2-57

总之，从书法审美的角度来看，章草古质浑朴，小草流畅洒脱，大草飞动狂肆。但无论哪种草书，均以流动的线条体现出具有生命意义的运动感、节奏感、立体感与多样的质感，都具有气的流动，神的交织。草书作为最流动的书体，它比其他书体在情感的表达、性情的流露上更具有艺术的表现力。这种书体对书家的束缚最小，最能展示书家的个性与艺术技巧，因而在创作上，草书是最强调即兴抒情的书体。它以节奏明快、虚实相生、交叉变换、张弛有度的书写轨迹，赋予笔下的线条以生命，它不顾一切地向前"长生"，从

而在笔走龙蛇的气势中，表现出具有强烈艺术感染力的作品。

【思考题】

1. 什么是"章草"？章草书法的艺术特点有哪些？
2. 历代草书大家中，你最欣赏的是谁？说一说你欣赏的理由。

第五节　书体的法则：楷书

在书学文献中，楷书作为一种书体的名称比较复杂。比如，有将楷书称为"真书"或"正书"的，也有在不同的历史时期和学者中，将楷书称为"章程书"[①]"今隶"或"今分"。通过这些名称，我们可以看出楷书与隶书的关系。唐代张怀瓘说："隶书者，程邈造也。字皆真正，曰真书。"[②]它反映出"真书"是去掉汉隶"波磔""蚕头"等装饰性笔画，不再借助外在修饰，"字皆真正"的一种书体。而"正书"反映的是楷书书写的严谨、规范。可见，楷书是由隶书演变而来，紧扣汉隶的规矩法度，进一步追求汉字形体简化、规范化与美化的一种更加成熟的新书体。

一、楷书的源起与发展

从总的来看，楷书的源起与发展经历了以下几个时期：汉代是楷书的萌芽期，魏晋南北朝是楷书的成熟期，隋唐是楷书的繁荣期，而宋、元、明、清则是楷书的守成期。

之所以说汉代是楷书的萌芽期，是因为在出土的汉代帛书与大量竹简、木牍的书迹中已显示出楷书笔画的用笔特征以及结体的形态，有些字与楷书已很逼真。除此之外，我们还可以从汉代瓦当文和刻石中看到隶书向楷书的过渡。这些夹杂在隶书之中的楷书点画，大多为不知名的民间"书法家"所写，他们这样的书写本无意创造一种新书体，可能只是为了书写迅速方便，简化一些复杂难写的程序，但它却给书坛带来了新的气息，孕育着一种新书体——楷书的诞生。

东汉之后的三国至魏晋南北朝，是隶书向楷书过渡并走向成熟的一个时期。这个时期的书体表现出鲜明的半隶半楷的"过渡型"，如三国吴凤凰元年(272年)的《谷朗碑》(见图 2-58)、西晋《左传》写本、东晋义熙元年(405年)《爨宝子碑》(见图 2-59)等。在过渡时期中，三国魏人钟繇、东晋王羲之等杰出的书法家开风气之先，不断促进楷书的成熟。其中，钟繇是使楷书初具雏形的代表性人物，其笔下的"小真书"舍弃了隶书"蚕头雁尾"装饰性的书写方式，变隶书的波、磔而为撇、捺，并且有了"侧"(点)、"掠"(长撇)、"啄"(短撇)、"趯"(直钩)等笔画。在笔法或结体上，都显出一种较为成熟的楷书体态和气息。从其传世的《宣示表》(见图 2-60)、《贺捷表》、《荐季直表》等楷书法帖可以看出，钟繇楷书点画遒劲而显朴茂，字体宽博而多扁方，尽管尚存隶书遗韵，但已形

[①] (南朝·宋)羊欣：《采古来能书人名》："钟(繇)有三体，一曰铭石书，最妙也；二曰章程书，传秘书教小学者也；三曰行押书，相闻者也。"据(清)顾南原《隶辨·隶八分考》考证："章程书者，正书也。"

[②] (唐)张怀瓘：《六体书论》，载《历代书法论文选》，上海书画出版社2014年版，第213页。

成了由隶入楷第一代正书的新面貌。《宣和书谱》评其"备尽法度，为正书之祖"[①]。故后世奉钟氏为楷书鼻祖。

晋代王羲之是使楷书完善定型的代表性书家。他将钟繇楷书中尚存的隶意全部脱尽，促使楷书趋于成熟。从王羲之传世的楷书法帖《黄庭经》(见图 2-61)、《乐毅论》等可以看出，右军小楷用笔圆浑，书风清劲秀丽，疏旷开达。因其去古未远，故在风貌上仍保持着汉魏质朴的遗意，而在结构上却能尽显字的自然之态，不激不励，而风规自远，没有丝毫习气。王羲之第七子王献之对楷书的成熟也有贡献，其传世楷书有刻本《洛神赋》(见图 2-62)，又称"玉版十三行"。此后世世代代将钟、王楷书奉为楷模。虽然有的书家对楷书进行了革新，但也只是风格上的变化，而楷书的基础基本没有变。可见魏晋时期楷书的成熟在书法史上具有划时代的意义。

南北朝时期，由于政局分裂，南北对峙，楷书经历了南方和北方不同的发展道路，各自对楷书的发展作出了贡献。在南方，南朝帝王、宗室、朝臣大都以"二王"追随者自居。在他们的提倡、支持、身体力行下，"二王"法则席卷了江南朝野。刘宋的羊欣、范晔、谢灵运，南齐的王僧虔、梁代的萧子云、陶弘景，陈代顾野王、隋代智永等是这一时期的代表人物。尤其是王羲之第七世孙智永的楷书得王氏之家传，堪称这一时期的翘楚。正如清代梁巘所评："晋人后，智永圆劲秀拔，蕴藉浑穆，其去右军，如颜之于孔。"[②]其传世之《真草千字文》(见图 2-63)作真如草，以草作真。其真书内含骨力，结构方正，用笔提按自如，灵动洒脱，在工稳严谨中强化了自由活泼的成分，通篇显得遒劲而闲雅秀丽，反映出晋韵书风对楷书的影响。

图 2-58

图 2-59

[①] 佚名：《宣和书谱·正书叙论》，载《历代书法论文选》，上海书画出版社 2014 年版，第 872 页。
[②] (清)梁巘：《评书帖》，载《历代书法论文选》，上海书画出版社 2014 年版，第 581 页。

图 2-60

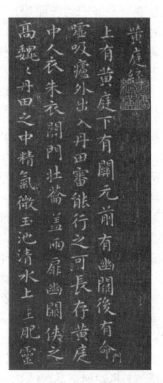

图 2-61

图 2-62

图 2-63

在北朝，楷书以"魏碑"的形式存在。魏碑是北朝碑碣、摩崖、造像、墓志铭等石刻文字的总称，是介于隶书、楷书之间的一个流派，亦是重要的楷书体系。它承汉隶之余韵，启唐楷之先声。正因如此，魏碑经常带有隶书的笔法，楷书性质还不成熟，但正是这种不成熟性，造成了魏碑百花齐放、意态奇异的场面，形成了一种独特的美。传世碑帖中，最为有名者有《谷朗碑》《郑文公碑》(见图 2-64)、《石门铭》(见图 2-65)、《张猛龙碑》(见图 2-66)、《龙门二十品》等。除魏碑外，尚有少量晋碑及南朝宋、梁时的"南碑"被后人纳入碑学体系，如《爨宝子碑》《爨龙颜碑》(见图 2-67)、《瘗鹤铭》(见图 2-68)、《张玄墓志铭》等。

图 2-64

图 2-65

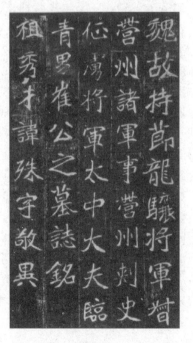

图 2-66

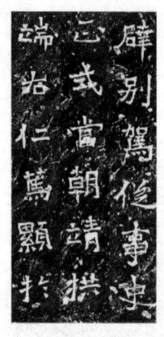
图 2-67

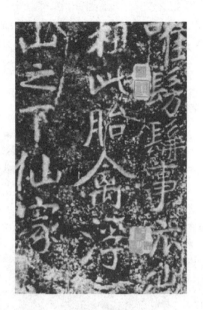
图 2-68

魏碑书法的特点是：①点画多质朴厚重，运笔顿挫分明，方圆兼施而以方笔为主；②用笔或存篆势，或留分韵，或兼草情，而以隶意为显；③结体或平面宽结，或斜面紧结，多茂密险峻，天真烂漫；④风格多雄健、峻拔，多以气势胜。魏碑书法风格多样，但总体上可分为三种：一是率真古拙，呈现朴素浑穆风貌。这种风格的魏碑，以《郑文公碑》《石门铭》等为代表。二是血气方刚，呈现端庄雄强、刚健茂美的气势。这种风格以《张猛龙碑》《始平公造像记》(见图 2-69)为代表。三是刚柔相济，呈现工稳细致、飘逸恬静的风韵。《张玄墓志铭》(见图 2-70)是这种风格的代表。隋唐统一后，北方魏碑刚强的书风与南方秀婉的真书趋于融合。在初唐欧阳询和褚遂良等人的楷书中，都能看出北朝碑刻对他们的影响。但由于唐太宗李世民对王羲之书法的推崇，以王右军为代表的晋代楷书在唐朝一代始终是主流。即使对魏碑有所取法，大多也是书法家个人的兴趣和风格所致，没能形成一种普遍学习魏碑的风气。总之，魏碑一系的楷书在后世一直没有引起人们的重视，直到清代，有经学家、金石学家阮元首倡碑学，包世臣继之，近人康有为接踵而起，大兴"尊碑卑唐"之风，对北朝碑刻书法推崇备至，提出："古今之中，唯南碑与魏为可宗。"认为魏碑、南碑书法"有十美"："一曰魄力雄强，二曰气象浑穆，三曰笔法跳越，四曰点画峻厚，五曰意态奇逸，六曰精神飞动，七曰兴趣酣足，八曰骨法洞达，九曰结构天成，十曰血肉丰美。"[1]在晚清，随着以康、梁为代表的戊戌变法的兴起与资产阶级革命形势的高涨，笔法方硬险劲，笔势飞动，气势开张，古朴粗犷的魏碑遂为时代书法审美的标准维度，这是促使近代以来碑学大盛的主要原因。

[1] (近代)康有为：《广艺舟双楫》，载《历代书法论文选》，上海书画出版社 2014 年版，第 826 页。

图 2-69

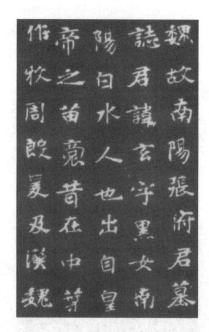
图 2-70

楷书在隋唐进入了发展的繁荣时期。隋朝虽然短暂，但南北统一的政局使南北书风相互交融，遂形成隋代疏朗峻整的楷书风格，为唐代楷书的繁荣做好了准备。康有为在《广艺舟双楫》中所说的"初唐欧、虞、褚、薛、王、陆并辔叠轨，皆尚爽健"，^①则反映出初唐与隋书法实为一体的现象。其中欧阳询、虞世南、褚遂良、薛稷为"初唐四家"。欧阳询的楷书法度森严，于高简中寓浑穆，文静中显峻利，平正中出险绝，被誉为"欧体"，代表作为《九成宫醴泉铭》(见图 2-71)；虞世南的楷书则在王书的基础上，结合隋人的楷法，创造了外柔内刚、圆润遒逸的楷体风格，给人以恬淡之气，代表作为《孔子庙堂碑》(见图 2-72)；褚遂良的楷书用笔丰富多样，结构宽博宏大，生动多姿，逐渐摆脱六朝碑版的粗犷和欧虞险劲、浑厚的面目，形成了自己疏瘦劲练、丰艳畅达的褚家书风，树立了唐代楷书的新规范，代表作为《雁塔圣教序》(见图 2-73)；薛稷的楷书学褚遂良，独以瘦劲为法，笔道直硬，代表作为《信行禅师碑》(见图 2-74)。此外，唐初楷书家及楷书精品尚有欧阳通的《道因法师碑》、王敬客的《王居士砖塔铭》、钟绍京的《灵飞经》等。总之，唐初楷书的笔法和结构逐渐完善，过去楷体的粗犷朴野被逐渐淘汰，初步形成了结构谨严、外柔内刚、圆润遒美、典雅精工的楷书风格。另一方面，我们也看到，尽管唐初各家面目各异，但基本上是"二王"、智永一系的嫡传。直到中唐颜真卿"颜体"楷书的出现，才创立了与大唐盛世气度相统一的楷书风范，从而把唐代楷书推向新的高度。"颜体"楷书雄秀独出，一变古法，其可贵之处正在于颜鲁公吸收了民间书法朴拙自然的成分，给初唐法度森严的楷书增添了自由活泼的因素，显得清新雄美、气宇轩昂，形成了柔中含刚、秀劲丰润、活泼自然，集众家之美于一体的鲜明风格，成为继王羲之以后树立

① (近代)康有为：《广艺舟双楫》，载《历代书法论文选》，上海书画出版社 2014 年版，第 776 页。

的又一个光辉的书法里程碑。颜真卿传世楷书碑帖很多，主要有《多宝塔碑》(见图 2-75)、《东方朔画赞》《郭家庙碑》《大唐中兴颂》《麻姑仙坛记》(见图 2-76)、《颜勤礼碑》《颜家庙碑》与《自书告身》等。中唐颜体出现以后，不少人竞相学颜，崇尚肥厚的书体，可惜没有明显的成就，唯有柳公权创造瘦劲雄健的"柳体"使晚唐书坛出现一线生机。柳公权的楷书直接继承了颜体笔法，横画瘦劲，竖画粗壮但不失于肥，笔画棱角分明，但不露出骨，结构严谨，气势开张，与颜体并称"颜筋柳骨"，具有刚劲精悍不泥于古的特点，其传世楷书主要碑帖有《玄秘塔碑》(见图 2-77)、《神策军碑》(见图 2-78)等。总之，在中晚唐这一时期，颜真卿与柳公权，一个以外在形式的丰腴，一个以内在形式的风骨，共同开创了唐代楷书的风格气派，在艺术美的追求中，显示了唐代的时代氛围及美学精神。

图 2-71

图 2-72

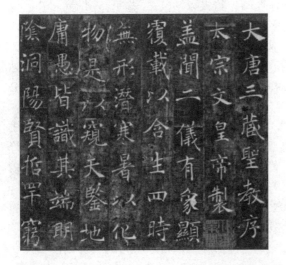

图 2-73

图 2-74

图 2-75

图 2-76

图 2-77

图 2-78

楷书在历经了唐代的高峰期之后，开始步入平缓发展的守成期。在唐人楷书的丰碑面前，宋人的楷书在总体上缺乏创新与突破。其中楷书较好者有苏轼、蔡襄、赵佶、张即之等人。宋徽宗赵佶学薛稷创立的"瘦金体"楷书，笔法外露，笔迹瘦劲，风姿绰约，极具

个性，其代表作有《千字文》《秋芳诗帖》等。元代楷书有赵孟頫、鲜于枢等书家名世。赵孟頫的书法承唐追晋，博采众长，形成了恬润、婉畅、俊逸、秀丽的风格，其楷书世称"赵体"(见图 2-79)。明代楷书一方面因科举干禄发展为千人一面、千手雷同的"台阁体"，另一方面也出现了善继传统的优秀楷书家，如沈度、祝允明、文徵明、王宠、董其昌等。尤其在小楷的创作上文徵明、王宠颇有成就。在清代，明代出现的"台阁体"此时发展成为"馆阁体"，更加讲究楷书的方正、光洁、乌黑的原则，楷书没有什么生气，书法的艺术生命力被桎梏了。清代后期碑学兴起，和"馆阁体"相抗衡，崇尚茂密雄强的书风，楷书风格为之一变。有清一代以楷书称誉的书家有刘墉、钱沣、何绍基、翁方纲、赵之谦等。

图 2-79

总之，宋元明清，由于唐代楷书巨大的影响力，以致后代书家很难摆脱前辈大师们的笼罩，又由于宋代以后帖学的倡导，行草书备受青睐，使得其间以楷书为后世称道者寥若晨星。另外，明、清两代的楷书由于受"台阁体""馆阁体"的束缚而无力自拔。这类楷书几乎窒息了有才能的书法家的艺术生命。直到清末的碑学兴起，促使楷书求异创变，摆脱了长期困境，为楷书艺术创新提供了成功的启示。

二、楷书的书法特征与"永字八法"

楷书作为一种书体，大致表现出以下几方面的书法特征：①楷书的笔画端正工妙，结体整齐平正、端庄大方、严谨有度。②楷书的笔画有规律可求，有其用笔的法则。如"永字八法"即是习楷之范例，这也就是说：一切楷书笔画的书写方法皆备于"永"字，纳于"八法"之中。③楷书的结体取势也有规律和法则可循。关于楷书的结体，自隋唐以来，就不断有人进行探索与研究，诸如隋代智果的《心成颂》(或作《成心颂》)，传为唐代欧阳询的《三十六法》、明代李淳的《大字结构八十四法》、清代黄自元的《间架结构九十二法》等。④起止三过笔，运笔在中锋。所谓"三过笔"，指的就是楷书任何点画的书写都有起笔、行笔、收笔三个过程。"运笔在中锋"是楷书的典型笔法，运笔中锋，则字多遒劲。这也就是《书法三昧》中所说的"夫作字之要，下笔须沉着，虽一点一画之间，皆须三过其笔，方为法书"。[①]

我们学习楷书，鉴赏楷书，还须了解"永字八法"。

"永字八法"的内容见诸《永字八法》，这是一篇撰人不详的书学文献，记述了楷书的用笔法则。

张怀瓘《玉堂禁经》说："八法起于隶字之始，后汉崔子玉历锺、王已下，传授所用

① 佚名：《书法三昧》，载崔尔平选编、点校《历代书法论文选续编》，上海书画出版社 2015 年版，第 210 页。

八体该于万字。"①后来智永"发其指趣，授于虞秘监世南，自兹传授遂广彰焉"②。宋代朱长文《墨池编》也有《张旭传永字八法》。又或云颜真卿有《八法颂》。可见，"八法"由来已久，传承有绪，它启自隶书向楷书过渡的东汉，经魏晋直到唐代，历代都有传习"八法"的书法大家。传说王羲之于"永"字用功极深，"十五年中偏攻'永'字，以其备八法之势，能通一切字也"③。那么，"永字八法"凭什么成为"墨道之最"？到底记了什么书法秘笈，让历代书家执着于"永"字的练习呢？

实际上，"八法"并不神秘，也不复杂，"八法者，'永'字八画是矣"④。这也就是说，楷书"永"字所包含的八种笔画：点、横、竖、钩、仰横、长撇、短撇和捺的名称、意象与写法的要求就构成了"永字八法"。

"永字八法"中，"点为侧"。"侧不愧卧"，是说"侧不得平其笔，当侧笔就右为之"，写时侧锋峻爽落笔，铺毫行笔，势足收锋。"侧蹲鸱而坠石"，是说"侧"取象于鸱之下蹲欲幡然飞下，或如高山之险石。故其不称神气不显之"点"，而称有凛凛气势之"侧"；"横为勒"。"勒常患平"，写时应逆锋落纸，缓去急回，不可顺锋平过。"勒缓纵以藏机"，是说它取象于以缰勒马，临深渊而归平稳，在平直之中藏斩截之势；"竖为努"(也作"弩")。"努过直而力败"，是说写竖画不宜过直，须直中见曲势。它取象于弩之射发，则弓弯而势蓄；"挑(钩)为趯"。"趯宜存而势生"，是说写钩这个笔画时"须蹲锋，得势而出，出则暗收"。这种笔画如人之趯脚，善斗者踢足蓄势猝然而起，力注脚尖；仰横为"策"。"策须斫笔"，写时"仰笔趯锋，轻抬而进，故曰策"。它取象于策马之势，力注于策而以末着马；长撇为"掠"。"掠左出而锋轻"，出锋后，力要送到撇画之末端，其"法在涩而劲，意欲畅而婉"。取象于篦之掠发，徐疾有度，斜出而劲；短撇为"啄"。"啄腾凌而速进"，写时落笔左出，快而峻利，如鸟之啄物，势锐而速；捺为"磔"。"磔抑趄以迟移"，这就是说"磔者不徐不疾，战而去欲卷，复驻而去之"⑤。写时要求逆锋轻落，折锋铺毫缓行而成稍有曲度的捺腹，收锋重在含蓄。从取象来看，磔如裂牲，导之以刃，不疾不徐，欲尽复驻，成势而暗收。

"永字八法"的关键是揭示了楷书每一笔画的取象与内涵，以及用笔要求，因此从本质上看这更像是一部书法意象的法典。附于其后的《永字八法详说》才是楷书书法的用笔法则。然而，法无定法，对"永字八法"解释得越详细，可能与"永字八法"的本意相去越远。因为它只是"提供一些最经典笔画的取象原则及其内含，是一种以一驭繁，以简胜多的统驭法则"⑥。因此，从这一点来看，卫夫人《笔阵图》中对书法笔画取象的解说更像是《永字八法》的祖本。据说卫夫人启蒙王羲之书法时，就对他说"一 如千里阵云"，"、如高峰坠石"，"丿 陆断犀象。弋 百钧弩发。丨 万岁枯藤。乁 崩浪雷

① (唐)张怀瓘：《玉堂禁经》，载《历代书法论文选》，上海书画出版社 2014 年版，第 219 页。
② 佚名：《永字八法》，载《历代书法论文选》，上海书画出版社 2014 年版，第 876 页。
③ 佚名：《永字八法》，载《历代书法论文选》，上海书画出版社 2014 年版，第 876 页。
④ 佚名：《永字八法》，载《历代书法论文选》，上海书画出版社 2014 年版，第 876 页。
⑤ 佚名：《永字八法》，载《历代书法论文选》，上海书画出版社 2014 年版，第 876~881 页。
⑥ 姚淦铭：《汉字与书法文化》，广西教育出版社 1996 年版，第 146 页。

奔"。而"力"之转折，如"劲弩筋节"①。这也就是说，书法笔画之美取象于自然界的美，这种美"一直与生命是相通的"，取象于"高峰坠石"的一点，让人"理解了重量与速度"，取象于"千里阵云"的一横，让人"学习了开阔的胸怀"，而取象于"万岁枯藤"的一竖，则让人"知道了强韧的坚持"。所以蒋勋说"卫夫人是书法老师，也是生命的老师"②。今天我们学习楷书就要真正理解"永字八法"的美学内涵，不要误以为写好一个"永"字，就可以写好一切字。

【思考题】

1. 相比于隶书，楷书表现出怎样的书法艺术特征？
2. 什么是"永字八法"？如何理解"永字八法"的美学内涵？

第六节　自由的书体：行书

行书是介于楷书、草书之间的一种书体，正如张怀瓘所言"不真不草，是曰行书"③。"真如立，行如行，草如走。"④顾名思义，"行书"之"行"即是"行走"的意思。因此，行书既不像草书那样潦草，也不像楷书那样端正。它是楷书的草化或草书的楷化。偏于楷书者，称为行楷；偏于草书者，称为行草。与楷书相比，行书写得快捷；与草书相比，行书容易识读。另外，行书还具有笔法多变、结构多姿、意态活泼、潇洒流畅的特点，这些特点使行书既具有较强的艺术表现力，又有宽广的实用性，从它产生起便深受青睐、广为普及。

一、行书的起源与发展

关于行书的起源有两则文献记载。张怀瓘《书断》说："案行书者，后汉颍川刘德升所造也，即正书之小讹，务从简易，相间流行，故谓之行书。"⑤根据这一记载，可知"行书"是"正书"转变而成的字体，东汉颍川人刘德升对行书的创立起着重要的作用。故张氏《书断》认为，"刘德升即行书之祖也"⑥。

另据羊欣《采古来能书人名》记载："锺(繇)有三体：一曰铭石之书，最妙者也；二曰章程书，传秘书、教小学者也；三曰行押书，相闻者也。"又载：河东卫觊子瓘，"采张芝法，以觊法参之，更为草藁。草藁是相闻书也"⑦。可见，行书亦称"行押书""相

① (东晋)卫铄：《笔阵图》，载《历代书法论文选》，上海书画出版社 2014 年版，第 22 页。
② 蒋勋：《汉字书法之美》，广西师范大学出版社 2009 年版，第 206 页。
③ (唐)张怀瓘：《六体书论》，载《历代书法论文选》，上海书画出版社 2014 年版，第 213 页。
④ (北宋)苏轼：《书唐氏六家书后》，载孔凡礼点校《苏轼文集》卷六十九，中华书局 1986 年版，第 2206 页。
⑤ (唐)张怀瓘：《书断》，载《历代书法论文选》，上海书画出版社 2014 年版，第 163 页。
⑥ (唐)张怀瓘：《书断》，载《历代书法论文选》，上海书画出版社 2014 年版，第 164 页。
⑦ (南朝·宋)羊欣：《采古来能书人名》，载《历代书法论文选》，上海书画出版社 2014 年版，第 46 页。

闻书"，起初与画签行押，书写信札、函牍有关。在行书的创立与发展中，钟繇、卫瓘也有重要作用。

实际上，行书与其他书体一样，其最初的创始还是一般的群众书写者，只要把八分书写得流走一些，再去掉它的隶体波势，就变成行书了。这在出土的汉末简书中是可以随处看到的。行书作为一种书体，产生于西汉末东汉初期，成熟于晋。行书的名称，始见于西晋卫恒《四体书势》："魏初，有锺(繇)、胡(昭)二家为行书法，俱学之于刘德升。"①在汉末，行书没有普遍地应用。直到东晋王羲之的出现，才将行书的实用性和艺术性最完美地结合起来，从而创立了行书艺术，使之成为书法史上影响最大的书体。

行书历经魏晋的黄金期、唐代的发展期后，在宋代达到了新的高峰，于各种书体中逐渐占据主流地位。纵观漫长的书史，篆书、隶书、楷书的发展都存在盛衰的变化，而行书则长盛不衰，始终是书法领域的显学。

二、历代行书代表人物

晋代以来，历代都有行书的代表人物。东晋有王羲之、王献之、王珣等。王羲之行书用笔内擫，流畅圆转，从容平稳，醇厚典雅，细腻流美，富于变化，气韵生动，耐人寻味。代表作有《平安帖》《得示帖》(见图 2-80)、《快雪时晴帖》(见图 2-81)、《丧乱帖》(见图 2-82)、《兰亭序》等，其中《兰亭序》被誉为"天下第一行书"，董其昌评之："其字皆映带而生，或小或大，随手所如，皆入法则，所以为神品也"②；王献之的行书用笔外拓，神韵洒脱，用笔自如，由于加强了字与字之间的连笔，所以线条流畅飞动，纵情恣肆，其豪迈之书风对后世影响很大。尤其是宋代米芾，从王献之的行书中吸收了大量的精华，并开创了自己的行书新流派。其传世作品有《中秋帖》(见图 2-83)、《鸭头丸帖》等。总之，羲、献父子各有千秋，"若逸气纵横，则羲谢于献；若簪裾礼乐，则献不继羲"③。但是"二王"所开创的行书流派，确是后世溯源寻根之源头，千古之典范。王珣是王羲之的堂侄，董其昌称其书法"潇洒古澹，东晋风流，宛然在眼"④。其行书代表作《伯远帖》(见图 2-84)，现藏北京故宫博物院，是东晋时难得的法书真迹，也是东晋王氏家族存世的唯一真迹，一直被视为稀世瑰宝。

图 2-80

① (西晋)卫恒：《四体书势》，载《历代书法论文选》，上海书画出版社 2014 年版，第 15 页。
② (明)董其昌：《画禅室随笔》，载《历代书法论文选》，上海书画出版社 2014 年版，第 543 页。
③ (唐)张怀瓘：《书断》，载《历代书法论文选》，上海书画出版社 2014 年版，第 164 页。
④ (明)董其昌：《画禅室随笔》卷一"评旧帖·题王珣真迹"，上海远东出版社 1999 年版，第 78 页。

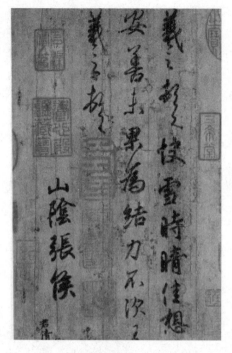

图 2-81　　　　　　　　　　　图 2-82

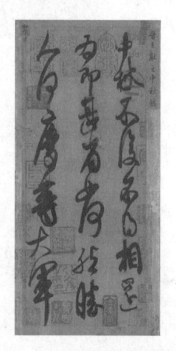　　

图 2-83　　　　　　　　　　　图 2-84

　　唐代行书著名的书法家有虞世南、欧阳询、褚遂良、陆柬之、李邕、颜真卿、柳公权等。其中李邕的行书，在学习"二王"的基础上，吸取魏碑的意趣，笔法强劲，线条奇崛，顿挫起伏，气韵豪爽，风格劲峭，代表作有《晴热帖》(见图 2-85)等；颜真卿是继

"二王"之后,中国书法史上的又一座艺术丰碑。其书法大胆吸收了篆书线条圆浑遒劲的特点,在"二王"行书的基础上,一变古法,自成一格,对后世影响极大。颜真卿的行书擅长以情感主宰笔墨,写得劲挺奔放,神韵高远,笔力厚重,气势磅礴。其代表作《祭侄文稿》,楷、行、草交互错杂,变化万千,"如同一首完美的交响曲"①,被誉为"天下第二行书"。此外,虞世南《汝南公主墓志铭》(见图 2-86)、欧阳询《张翰帖》(见图 2-87)、褚遂良《枯树赋》(见图 2-88)、陆柬之《文赋》、柳公权《蒙诏帖》(见图 2-89),亦是唐代行书名帖。

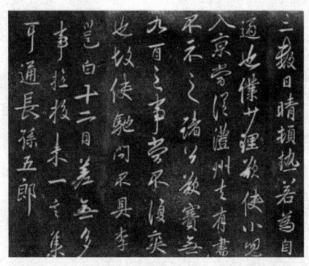

图 2-85

图 2-86

① 蒋勋:《汉字书法之美》,广西师范大学出版社 2009 年版,第 132 页。

图 2-87

图 2-88

图 2-89

 行书发展到宋代表现出"尚意"的时代特色，其中比较突出的书家有苏轼、黄庭坚、米芾、蔡襄，称"北宋四家"。苏轼的书法字形扁而方，墨丰而笔软，中锋、侧锋并用，点画肥腴，右肩高抬，骨力内含，风姿妩媚，字形左右舒展，斜正不拘，意趣盎然。其行书代表作《黄州寒食帖》被后人尊为"天下第三行书"。该帖有颜书的古拙，李北海的欹侧，也有他自己的奇崛和跌宕起伏，处处流露出天真烂漫、挥洒自如、出人意料的绝妙天机；米芾的书法取法众家，自成一体，世称"米字"，对后代影响最大。他的行书被称为："风樯阵马，沉着痛快，当与锺、王并行。"[1]米芾自称："善书者只有一笔，我独有四面"[2]，后人即称他为"八面出锋"。代表作有《蜀素帖》(见图 2-90)、《苕溪帖》等；黄庭坚的行书结构奇险，有中宫紧收、四缘发散，欹侧变化、不泥古法的特点，其行

 [1] (明)张丑：《清河书画舫》卷九下"引《雪堂书评》"，卢辅圣主编《中国书画全书》第四册，上海书画出版社 2000 年版，第 311 页。

 [2] 佚名：《宣和书谱》卷十二"行书·米芾"，顾逸点校，上海书画出版社 1984 年版，第 96 页。

书代表作主要有《松风阁诗》(见图 2-91)等。

图 2-90

图 2-91

在元代，赵孟頫、鲜于枢、康里巎巎也以行书著称。其中以赵孟頫的成就为最高。赵氏一生沉溺于古法，学"二王"能形神俱得。其行书华丽而不乏骨力，艳丽而不妖媚，潇洒之中而见高雅，秀逸之中而见清气，表现出十足的"中和之美"。其传世行书墨迹较多，代表作有《洛神赋》(见图 2-92)、《兰亭十三跋》等。

明代行书，著名的有"吴门三家"，即祝允明、文徵明、王宠。其中文徵明行书成就最高，能集众家之长，形成自己的风格。其行书作品笔力遒劲，法度谨严，既有稳重老成之态，又有姿媚秀逸之气，虽无苍老雄浑的气势，却具晋唐书法的楚楚风致。代表作有《滕王阁序》(见图 2-93)等。在明代晚期，董其昌的行书独具一格，其作品行距宽松，幅式疏朗，字形富于变化，字体清新洒脱，有平淡天然之意趣，代表作有《题蜀素帖》《自书诗卷》等。明末清初的行书以王铎、傅山为代表。王铎行书取法"二王"，辅以颜真卿、米芾等，其用笔恣

图 2-92

肆奔放，结体奇崛险怪，章法错落有致，形成险劲沉着，纵横跌宕的书风。傅山行书圆转自如，天真烂漫。

图 2-93

清代的刘墉、邓石如、郑燮、何绍基、赵之谦、吴昌硕、康有为等都擅长行书。在当代，沈尹默、陆维钊、沙孟海、启功等人的行书堪称翘楚。总之，在浩如烟海的书法艺术宝库中，行书无疑是一座最为绚烂多姿、丰富厚重的宝藏。历代书法家所创作的行书经典之作，是历经漫长岁月淘洗留下的艺术精髓，是中华民族对人类审美观的独特贡献。

三、行书的书法特点

我们学习行书，鉴赏行书，还要了解、掌握行书的书法特点。

行书的书写有两个特点，一是舒展流动，连绵不断。对此，前人总结为"行笔而不停，箸纸而不离，转轻而重按，如水流云行，无少间断。"[①]二是节奏丰富，变化多端。虞世南《笔髓论》对此有形象的描述："至于顿挫盘礴，若猛兽之搏噬；进退钩距，若秋鹰之迅击。……亦如长空游丝，容曳而来往；又如虫网络壁，劲而复虚。"[②]总之，行书的点画形态自然、简洁、多姿，与楷书相比，其点画以露锋入纸的写法居多，并以欹侧的笔画代替楷书的平整，以简省的笔画代替繁复的点画，它的笔画有断有连，往往以勾、挑、牵丝来加强点画的呼应，多以圆转来代替方折（见图 2-94）。

行书的结体也有其特点：一是"以奇为正"，欹正相依。董其

图 2-94

① (明)潘之淙：《书法离钩》卷三"学行"，见丛书集成初编本《书法离钩》，中华书局 1985 年版，第 23 页。

② (唐)虞世南：《笔髓论》，载《历代书法论文选》，上海书画出版社 2014 年版，第 112 页。

昌曾说："古人作书，必不作正局，盖以奇为正。"[1]这句话实际上说的是行书(或行草书)的结体。楷书的结体一般以"正局"为要务，而行书的结体却要求"以奇为正"，既要体势欹侧，跌宕起伏，又要欹正相依，重心平稳。故行书之结体"势似奇而反正"，给人以奇宕潇洒之感(见图 2-95)。二是结体简约，时出新致。相比于楷书，行书的结体有草化的倾向，故其结体相对简约，同时行书书写的笔画顺序往往因势利变，打破常规，故其结体"时出新致"，给人以极富变化之感。三是疏密得体，收放结合。"疏密""收放"，是行书点画在空间安排上一对"矛盾"的对立统一体。在"疏密"上，它一般要求上密下疏，左密右疏，内密外疏，中宫紧结。凡独字体，其结体难于密，合体字则结体难于疏，而重字，则忌过阔。在收放上，则要求开合伸缩，收放结合。一般是线条短的为收，线条长的为放；回锋为收，侧锋为放。多数是左收右放，上收下放，但也可以互相转换，不排除左放右收，上放下收。只有掌握好开合伸宿，收放结合，结体才会疏密得宜，修短合度。四是同字异构，随形变化。行书贵变通，作品中如有相同的字，其结体则要避免类同。本着"同中求异，异中求同"的基本法则，可采取随形变化的方式，使之在结体上产生变化，这种变化要变不怪异，力求自然、和谐(见图 2-96)。

图 2-95　　　　　　　　　　　　图 2-96

在用墨上，行书浓淡相融、枯润相形。行书书写时，一般首字墨浓，末字笔枯。重笔墨润，疾笔墨淡，并出现飞白，从整体上看富有墨色的变化。

在章法布局上，行书也呈现出以下特点：

一是大小错落，体势放纵。行书的字往往大小不同，这与楷书、隶书、篆书字的大小基本相同有着明显的区别。由于"放纵体势"，行书单字的高矮、宽窄、面积不尽相同，甚至悬殊很大(见图 2-97)。因此行书采用纵有行、横无列的章法。由于一行字的字数不固定，便容许写得很长，同时在横向也有一定的伸展余地，有一个相对自由的创作空间。

二是连带照应，富有行气。行书往往存在着一个字的笔与笔相连，字与字之间的连

[1] (明)董其昌：《画禅室随笔》，载《历代书法论文选》，上海书画出版社 2014 年版，第 541 页。

带，既有实连，也有意连，有断有连，顾盼呼应。同时，行书往往字距紧压，行距拉开。每行书字，从头到尾，呈现跌宕纵跃，行气贯穿的特点(见图2-98)。

图 2-97　　　　　　　　　　　　　　　　图 2-98

三是左右挥洒，调整虚实。汉字有伸向左右的撇捺，它们向左右挥洒，不仅使字的神采得以展现，而且可以在行与行之间进行错落穿插。同时行书的布局还要求调整行与行之间的空间虚实，从而使行气紧结。

四是力求和谐，整体统一。"和谐"是行书布局谋篇的整体要求。不论篇幅大小，字数多寡，都是一个统一体。因此它要求在笔法、字体、布白、风格等方面都要做到和谐统一。

总之，"非真非草"的行书，是一种自由度较大、抒情性较高的书体。有人曾说，欣赏这种书体，像是在紧张的"立正"之后，可以放松的"稍息"。[1]的确，中国书法发展出"行书"这种书体，实是人的本性的一种需要。孙过庭在《书谱》中说："加以趋变适时，行书为要。"[2]可见，行书的产生与流行是书法"趋变适时"的必然产物，它的出现使书法艺术逐步走向成熟。

【思考题】

1. 与楷书相比，行书表现出怎样的艺术特征？
2. 在历代行书代表人物中，你最欣赏谁？请谈谈你欣赏的理由。

[1] 参见蒋勋《汉字书法之美》，广西师范大学出版社2009年版，第98页。
[2] (唐)孙过庭：《书谱》，载《历代书法论文选》，上海书画出版社2014年版，第126页。

第三章

书风的发展

从先秦至两汉，中国书法的发展更多表现为字体的发展，从甲骨文、金文、籀篆、小篆，经过隶变，直到汉隶的形成，是汉字的不断演进推动着书法的发展。到了东汉，中国文字的发展已经成熟，汉字相对定型，书法的艺术性逐渐为人们重视，文字的书写不再仅仅是为了信息传播的需要。种种迹象表明，到了东汉，书法艺术开始独立，从此中国书法的发展更多地表现在不同历史时期书法风格的演进，即书风的发展。

第一节　审美意识的觉醒：东汉书法艺术的独立

书风发展的第一站，始于东汉时期书法艺术的独立，而促使东汉书法艺术独立的因素主要有以下几个方面。

一、审美意识的觉醒与审美风尚的形成

东汉书法艺术的独立是东汉民众审美意识的逐步觉醒和东汉社会审美风尚逐步形成的产物。公元2世纪，是东汉的后期。翻开东汉书法史，我们可以发现许多新奇而有趣的现象。东汉灵帝熹平四年(175年)至光和六年(183年)，曾派蔡邕等人用规范的隶书把儒家七经(《鲁诗》《尚书》《周易》《春秋》《公羊传》《仪礼》《论语》)抄刻成石书，共46块碑，立于洛阳太学，这部《太学石经》就是著名的《熹平石经》(见图3-1)。《熹平石经》立碑的当天，朝野轰动，太学门前被人群围得水泄不通。刻经立碑的本意，是为规范统一儒家经典的文字，但46块经文石碑立于太学门前，不啻是一次空前的、国家级大师的书法作品展览。前来围观的人群除了核对经书的文字，也是为了一睹蔡邕等名家书法的风采。

图 3-1

东汉时期，还兴起了"佣书"的职业，一些清贫的读书人靠替官府或富家抄写文书养家糊口，这些人被称为抄手、书手。相传东汉时洛阳街头来了一位名叫王溥的小伙子，他是西汉经学大师王吉的后代，他不仅长得漂亮，字又写得好，不多时就吸引了许多人来抢购他的书法作品，男人送他衣服帽子，妇女用珍珠美玉和他交易，一天下来，所得财物竟装了满满一车。这是书法作为商品的雏形走上市场的较早记载，尽管它还带有物物交换的痕迹。

灵帝时，皇帝还亲自在讲经论道的鸿都门主持书法比赛，参加者有数百人，南阳人师宜官夺得八分冠军。师宜官嗜好喝酒，他去酒家买醉从来不带一文钱，进酒店就在墙上拿笔挥写，前来围观的人从店堂一直拥堵到大街，师宜官自己则坐在一旁，自酌自饮，看着店家酒卖得差不多了，就把字铲去，改日重写，酒店买卖因此兴隆。[①]可见书法作品已成为异化的货币，书法艺术开始商品化了。

观赏群体的出现，书作的商品化，表明到了东汉，书法的艺术性逐渐为人们重视，书法的审美开始与实用发生分离，这是促使书法渐渐成为一门独立艺术的关键因素。

二、蔚然成风的学书风尚

由于统治者的提倡，在汉代学习书法成为一种社会性的时尚。

近代学者王国维在《汉魏博士考》中说："汉人就学，首学书法，其业成者，得试为吏。"[②]《汉书·艺文志》也明确记载："太史试学童，能讽书九千字以上，乃得为史。"[③]"史""吏"是文书一类文职小官，"讽书"指读与写。这就说明，在汉代要做官做吏，必须具备良好的读写能力。朝廷还设立了"尉律学"，教官员籀文，习八体。每次考核，字写得最好的，可以升"尚书"。西汉晚期，社会上有讽世俗语："何以礼义为？史书而仕宦。"[④]这句话的意思是说何必去学礼、学义，只要能写好隶书(即"史书")就能做官。汉武帝时的张安世就是因为"善书"做了"尚书"的大官。可见，在汉代由于帝王与政府的倡导，书法逐渐引起人们的关注，学书法的队伍不断扩大，书写技能日益丰富，这为书法艺术独立于世打开了自由生存的空间，名家辈出的东汉书坛又使书法艺术精益求精，并以精深广博的内涵展现于世人面前，得到社会进一步的重视与关注，使热爱书法成为习俗，这就使得以审美多于实用为目的的文字书写和从审美角度来欣赏文字书写的行为有了广泛的群众基础。

三、书写艺术性的提高与工具的改良

书法艺术的横空出世也离不开其自身的发展因素。汉末魏晋时期，文字的发展已经成

① (西晋)卫恒：《四体书势》："(师宜官)或时不持钱诣酒家饮，因书其壁，顾观者以酬酒直，计钱足百灭之。"载《历代书法论文选》，上海书画出版社2014年版，第15页。

② 王国维：《汉魏博士考》，载《王国维全集》第八卷《观堂集林》卷四，浙江教育出版社 2009年版，第109页。

③ (东汉)班固：《汉书·艺文志》，中华书局1962年点校版，第1721页。

④ (东汉)班固：《汉书·贡禹传》，中华书局1962年点校版，第3077页。

熟，篆、隶、草、行、楷各种字体兼备，在书法审美意识逐渐觉醒的同时，人们书写的技巧也越来越丰富、精致，书写的艺术性也越显魅力，而书写艺术性的提高是促成书法艺术从书写实用中剥离出来成为独立艺术的技术力量。

另外，书写工具的改良也为书写技术的日趋精深提供了物质条件。东汉时期，造纸技术得到了改良。改良后的纸，价格便宜，功用大进，使用广泛。在书写方便的前提下，当时流通和以后传世的真迹日益增多。从真迹入手学习书法，其成效大大加速。汉代的笔较秦代已有改进，笔毛开始用兼毫。笔的改良，使笔毫能柔能刚，从而写出丰富多变的线条，蔡邕曾深有体会地说过"惟笔软则奇怪生焉"。

四、书法批评的理论支撑

东汉以来，书法批评陆续问世，书法家不满足于书写的实践，开始对书法本体和审美感受进行理性的探索。书法批评的广泛出现为书法艺术的独立奠定了理论基础。最早关注书艺的是东汉的班固，他撰写《汉书》，把西汉的好书现象、善书人姓名业绩载入史册。东汉末年赵壹的《非草书》是一篇抨击草书的专论，认为草书无济于事，"善既不达于政，而拙无损于治"①。然而，文中对草书热的谴责，却反证了以审美为目的的文字书写与欣赏已成为不可逆转之势。这一点在蔡邕《笔论》中可得明证，其曰："书者，散也。欲书先散怀抱，任情恣性，然后书之"；又说："夫书，先默坐静思，随意所适，言不出口，气不盈息，沉密神采，如对至尊，则无不善矣。"②这就宣告了汉字艺术"有意为书"的自觉发展阶段来临了。接着，蔡邕又说："为书之体，须入其形，若坐若行，若飞若动，若往若来，若卧若起，若愁若喜，若虫食木叶，若利剑长戈，若强弓硬矢，若水火，若云雾，若日月，纵横有可象者，方得谓之书矣。"③这就揭示出书法艺术是通过线条的组合和运动，表现多种自然运动和生命状态，其运动性、可变性、生命的活力与形势是书法艺术的本质。蔡邕的理性思维为书法艺术奠定了基石。至晋朝，有更多的书法家投入理性的思索。西晋成公绥、卫恒、索靖、卫夫人等都有书论问世，东晋王羲之提出"意在笔前，然后作字"④的主张，是把文字书写活动视为艺术的一种思维活动。他所处的时代，从审美角度来欣赏书法已得到社会的认可。南北朝时王愔、羊欣、虞和、王僧虔、陶弘景、袁昂、梁武帝、庾肩吾等人不仅致力于书法实践，而且都有书论流传下来。源自实践的书法理论，反过来又对书写实践起到了不可磨灭的指导作用。

总之，东汉末至魏晋南北朝，书法艺术终于在内外诸因素的作用下，第一次以自觉的审美意识和审美风尚自主地登上了艺术的历史殿堂，它既开启了书法艺术自觉发展的第一站，又为两晋"尚韵"书风的形成奠定了坚实的基础。

① (东汉)赵壹：《非草书》，载《历代书法论文选》，上海书画出版社2014年版，第3页。
② (东汉)蔡邕：《笔论》，载《历代书法论文选》，上海书画出版社2014年版，第5~6页。
③ (东汉)蔡邕：《笔论》，载《历代书法论文选》，上海书画出版社2014年版，第5~6页，第6页。
④ (东晋)王羲之：《题卫夫人〈笔阵图〉后》，载《历代书法论文选》，上海书画出版社 2014 年版，第26页。

【思考题】

1. 东汉前后，中国书法艺术的发展有什么不同之处？
2. 促使东汉时期书法艺术独立的因素有哪些？

第二节　风流蕴藉之气：把脉"晋书尚韵"的时代特征

关于中国古代书法风尚的时代特征，早在明代的董其昌就有总结，他说："晋人书取韵，唐人书取法，宋人书取意。"①到了清代，梁巘则进一步提出"晋尚韵，唐尚法，宋尚意，元、明尚态"②的观点。这是站在一个宏观的高度对各个历史时期的书法风尚和审美追求所进行的高度概括性总结，尽管这样的概括不足以反映一个历史时期书法的全部风貌，但它有助于我们对一个历史时期书风的认知，也有助于我们对各个历史时期书风演进的总体把握。下面就从"晋书尚韵"说起。

"晋书尚韵"是对魏晋、南朝时期书法风尚的一个概括性的描述。要了解这一时期的书风，我们先要弄清什么是"韵"？"尚韵"书风体现了怎样的一种时代特性。此外，我们也要分析形成"晋书尚韵"的原因，只有这样我们才能深入地理解"晋书尚韵"的时代风尚与历史意义，更好地对魏晋、南朝时期的书法进行欣赏。

一、"韵"的含义与"尚韵"书风的审美特性

从词源来看，"韵"，古与"均"同。"均"作为名词，是指一种制造陶器所用的转轮。"韵"字，最早出现于先秦古书《尹文子》中的"我爱白而憎黑，韵商而舍徵"③一语，这里的"韵"字，是指乐音的和谐之美。到魏晋时期，"韵"由初始的声音和谐之意，经过人的"通感"，被广泛地用于人物的品鉴上。《世说新语》是南朝刘义庆编写的志人小说集，在这部以人物品鉴为主要内容的著作中，就有不少以"韵"论人的例子。徐复观认为："韵是当时(魏晋时期)在人伦鉴识上所用的重要概念。他指的是一个人的情调、个性，有清远、通达、放旷之美，而这种美是流注于人的形相之间，从形相中可以看得出来的。"④后来"韵"又逐渐扩展到诗文书画领域的品评。南齐谢赫在《古画品录》中率先将"韵"用入绘画理论，提出"气韵""神韵""体韵""情韵"等概念。⑤关于"气韵"二字，徐复观在《中国艺术精神》中说："谢赫的所谓气，……实指的是表现在

① (明)董其昌：《容台别集》卷二"书品"，载董其昌《容台集》，邵海清点校，西泠印社2012年版，第598页。
② (清)梁巘：《评书帖》，载《历代书法论文选》，上海书画出版社2014年版，第575页。
③ (战国)尹文：《尹文子》，载《慎子、尹文子、公孙龙子全译》，高流水、林恒森译注，贵州人民出版社1996年版，第112页。
④ 徐复观：《中国艺术精神》，载徐复观《徐复观文集》第四卷，湖北人民出版社2002年版，第149页。
⑤ (南朝齐梁)谢赫：《古画品录》，载吴孟复主编《中国画论》卷一，安徽美术出版社1995年版，第1~3页。

作品中的阳刚之美；而所谓韵，则实指的是表现在作品中的阴柔之美。但特须注重的是，韵的阴柔之美，必以超俗的纯洁性为其基柢，所以是以'清''远'等观念为其内容……否则便流于纤媚。"[①]他进一步认为"'气韵'观念之出现，系以庄学为背景。庄学的清、虚、玄、远，实系'韵'的性格，'韵'的内容。"[②]此外，南齐书法家王僧虔亦将"韵"用入了书法的品评；南梁萧子显则以"韵"论文。可见当时"韵"字已较为广泛地用于书画诗文领域的品评。

到了唐代，以"韵"品书渐多。李嗣真在《书后品》中称"陆平原、李夫人犹带古风，谢吏部、庾尚书创得今韵"[③]。这是目前所见的最早以"韵"品评晋人书法的记载。其后，张怀瓘在品评王羲之书法时说："迨乎东晋，王逸少与从弟洽，变章草为今草，韵媚婉转，大行于世，章草几将绝矣。"[④]这就明确指出了王羲之书法之韵。到了宋代，"韵"字得以广泛的使用，并赋以新的含义。宋人范温在《潜溪诗眼》中写道："有余意之谓韵"，"且以文章言之，有巧丽，有雄伟，有奇，有巧，有典，有富，有深，有稳，有清，有古。有此一者，则可以立于世而成名矣；然而一不备焉，不足以为韵，众善皆备而露才用长，亦不足以为韵。必也备众善而自韬晦，行于简易闲澹之中，而有深远无穷之味，……测之而益深，究之而益来，其是之谓矣。其次一长有余，亦足以为韵；故巧丽者发之于平澹，奇伟有余者行之于简易，如此之类是也"[⑤]。对于范温关于"韵"的论述，叶朗有其解说，他认为："所谓'韵'，乃是对于审美意象的一种规定，一种要求，即要求审美意象'有余意'，或者说，'行于简易闲澹之中，而有深远无穷之味'。"[⑥]这也就是说，范温所认为的"韵"与含蓄、不露锋芒、简易、闲澹、深远等有关。这一观点，实际上与徐复观所说的"韵实指阴柔之美，清、虚、玄、远实为韵的'性格'、韵的'内容'"的观点相类。

可见，"韵"的审美属性是阴柔之美，"韵"所呈现的作品风格是优美一类的风格。在书法上指的是书法作品具有与流丽、道媚、清秀、潇洒、飘逸、淡远、细腻、雅致、从容、淡泊、宁静、含蓄、空灵等相类的风格。

二、"晋书尚韵"形成的时代之因

一个时代书风的形成与这个时代的社会风尚、学术思潮有着密切的关系。康有为在《广艺舟双楫》中说："书以晋人为最工，盖姿制散逸，谈锋要妙，风流相扇，其俗然也。……加以崇尚清虚，雅工笔札，故冠绝后古，无与抗行。"[⑦]这句话说出了"晋书尚

① 徐复观：《中国艺术精神》，载徐复观《徐复观文集》第四卷，湖北人民出版社 2002 年版，第 151 页。
② 徐复观：《中国艺术精神》，载徐复观《徐复观文集》第四卷，湖北人民出版社 2002 年版，第 153 页。
③ (唐)李嗣真：《书后品》，载《历代书法论文选》，上海书画出版社 2014 年版，第 141 页。
④ (唐)张怀瓘：《书断》，载《历代书法论文选》，上海书画出版社 2014 年版，第 166 页。
⑤ 见郭绍虞辑：《宋诗话辑佚·增订潜溪诗眼》，中华书局 1980 年版，第 373 页。
⑥ 叶朗：《中国美学史大纲》，上海人民出版社 1985 年版，第 311 页。
⑦ (近代)康有为：《广艺舟双楫》卷三"宝南第九"，载《历代书法论文选》，上海书画出版社 2014 年版，第 804 页。

韵"形成的时代背景与思想基础，道出了玄学、清谈对晋人书法的影响。

玄学，是魏晋时期出现的一种崇尚老庄的思潮。这种思潮的出现，与东汉末年以来的社会动乱，士人对定于一尊的儒家思想的信仰逐渐崩塌，佛道二家思想乘虚而入有着重要的关系。正因如此，玄学以"祖述老庄"立论，以研究和解说《老子》《庄子》《周易》为主要内容。作为一种哲学思潮，"玄学"承继道家思想，主张崇尚自然，崇尚清静无为，反对浮华矫饰，反对人为的道德规范约束。玄学的兴起，使士族阶层盛行起一股"清谈"之风。这种风气与东汉末年品评人物的"清议"一脉相承。清谈的内容十分宽泛，它既有对玄学问题的讨论，又有对时事的评论，同时也包括对人物的品藻。前述已备，"韵"是魏晋时期品评人物时所用的一个重要概念。这种在人物品藻中所形成的对"清远、通达、放旷之美"的关注，直接影响着当时社会的审美风尚，并促进了书法"尚韵"书风的形成。另外，受玄学的影响，晋代士人多放浪形骸，不拘礼法，不泥形迹，任情放达，风神潇散。实际上这就是后人常说的"魏晋风度"。王羲之在《记白云先生书诀》中说："书之气，必达乎道，同混元之理。"①可见，以王羲之为代表的魏晋时期的书法家深受道家思想的影响。这反映到书法就是对清逸、淡泊、潇散、旷达书风的追求。在尚韵书风的形成过程中玄学起着十分关键的作用，它既从意识形态上瓦解了儒家僵化的教条对思想的束缚，使人的本性得以解放，又从玄学崇尚自然、崇尚虚无，空谈名理的作风中，建立起书法的尚韵之风。正如宋代蔡襄在《论书》中所说："晋人书，虽非名家亦自奕奕，有一种风流蕴藉之气。缘当时人物，以清简相尚，虚旷为怀，修容发语，以韵相胜，落华散藻，自然可观。"②可见，玄学是尚韵书风形成的思想基础。

但是，光有思想，没有实践也是不行的。从书法本身的发展来看，"晋书尚韵"的形成也是魏晋时期几代书法家探索、创新的结果。三国曹魏时期的钟繇是探索尚韵书风的第一人。唐代张怀瓘称其"真书绝世"，"点画之间，多有异趣，可谓幽深无际，古雅有余"③。正是这种"幽深""古雅"的风采，开启了"尚韵"书风的帷幕。西晋短暂，书风承钟繇之余绪，以质朴为尚。直到成公绥、杨泉、索靖、刘劭等人的出现才稍有改观，他们在书法中逐渐融入了"巧""奇""妙"等审美意识。两晋之交的卫铄和王廙是钟繇书法的传人，而且他们的书法都有自己的风貌，王廙偏于古朴，卫铄较为妍美。这些书家对书法的创新探索都为尚韵书风的形成做出了贡献，尤其是卫铄(世称"卫夫人")作为王羲之的启蒙老师，其趋于新妍的书法，既使王羲之得钟派书法的真传，又使他感受到不同风格的熏染，这为他日后形成"字体遒媚"的书风打下了坚实的基础。而王羲之作为"晋书尚韵"的代表性人物，其遒媚书风的形成，是他一生对书法孜孜以求的结果。他曾渡过长江，北游名山胜迹，沿途学习了李斯、曹喜、钟繇、梁鹄、蔡邕等人的书法，这既开阔了眼界，又提高了书法境界。他在精研诸体字势，熟悉前贤遗法的基础上，开创出书法的新格局。这种新的书风既满足了时代对书法的审美要求，又适合时代发展对文字书写提出的新的要求。王羲之曾在《记白云先生书诀》中写道："阳气明则华壁立，阴气太则风神

① (东晋)王羲之：《记白云先生书诀》，载《历代书法论文选》，上海书画出版社 2014 年版，第 37 页。

② (北宋)蔡襄：《论书》，载崔尔平选编、点校《历代书法论文选续编》，上海书画出版社 2015 年版，第 51 页。

③ (唐)张怀瓘：《书断》，载《历代书法论文选》，上海书画出版社 2014 年版，第 178 页。

生。"① 这既反映了王羲之对书法阳刚之气的追求,也反映了他对书法风神的向往。他认为风神的产生是阴柔之气的充实所致,这实际上就说明了他对阴柔之美的重视和追求,而这种以阴柔之美偏胜的书法风貌,恰恰就是尚韵书风的特质。在创作方式上,他又出以潇散自然的"天姿"来抒写胸怀,看似不经意,却又高妙莫测,浑然天成,展现出感人的"潇散风流"的神采。而"潇散风流"正是"尚韵"书风的新境界。右军之后,其子王献之对尚韵书风的发展起着促进作用。献之"变右军法为今体。字画秀媚,妙绝时伦"②,其书法"骨势不及父,而媚趣过之"③。可见,王献之在继承父亲书法的基础上,发展出更为妍媚洒脱的书风。他的这种书风在南朝得到了极大的推崇,直至产生流弊,尚韵书风才开始由盛走向衰落。总之,经过魏晋时代书法家自身的努力和突破,书风由质朴不断转向妍媚,至"二王"时,"尚韵"书风逐渐形成并达到高潮。

三、"晋书尚韵"的审美价值与历史意义

魏晋、南朝时期的"尚韵"书风在中国书法史上是有重要审美价值与历史意义的。

其一,"晋书尚韵"使中国书法美学开始走上了自觉创新,探求书风的发展之路。如果说东汉时期民众审美意识的觉醒与社会风尚的形成,最终促成了中国书法艺术的独立,那么魏晋、南朝时期的"尚韵"书风则是在中国书法独立的基础上,第一次基于人文意识的觉醒,表现出强烈的书学审美主体意识和独创精神。这个时代的书法家们牢牢把握了书法审美的本质——"拟形于翰墨"④,即以汉字的点画线条为载体,用各种神奇的笔法去表现自然、社会与生命中的各种美妙,并创造出属于他们自己那个时代,并对后世产生深刻影响的审美理念。譬如,卫铄《笔阵图》要求:一横要写出"如千里阵云"的气势;一点要"如高峰坠石",磕然如崩;一撇如"陆断犀象"、一戈如"百钧弩发"、一竖如"万岁枯藤";写飞钩要如"崩浪雷奔"、写横折竖钩则如"劲弩筋节"⑤。王羲之则要求"每作一放纵,如足行之趋骤,状如惊蛇之透水,激楚浪以成文。似虬龙之蜿蜒,谓其妙也"⑥。这些论述使得书法美学成为有着自然灵性的生命之学。

其二,魏晋、南朝时期的"尚韵"书风是"魏晋风度"在书法艺术中的表现。所谓"魏晋风度",不仅是对魏晋士人风神举止的概括,而且也涵盖了当时社会的人文艺术与社会风尚等各个方面的时代特性,也集中表现了当时社会的精英阶层面对黑暗的现实并求得超凡脱俗的心态。因此,从表象上看,"魏晋风度"反映的是士人玄虚清朗、崇尚清谈、放浪形骸、不拘礼法、任情放达、风神潇散的生活姿态,而潜藏在深层的内质却是他

① (东晋)王羲之:《记白云先生书诀》,载《历代书法论文选》,上海书画出版社2014年版,第38页。

② 余嘉锡:《世说新语笺疏》(修订本),上海古籍出版社1993年版,第538页。

③ (南朝·宋)羊欣:《采古来能书人名》,载《历代书法论文选》,上海书画出版社2014年版,第47页。

④ (东晋)王羲之:《用笔赋》,载《历代书法论文选》,上海书画出版社2014年版,第36页。

⑤ (东晋)卫铄:《笔阵图》,载《历代书法论文选》,上海书画出版社2014年版,第22页。

⑥ (东晋)王羲之:《笔势论十二章》,载《历代书法论文选》,上海书画出版社2014年版,第31页。

们忧国忧民的愤懑、烦乱，是生死两难的绝望。而要摆脱这深层的绝望，又不愿与世俗同流合污，不愿纸醉金迷，那只有采取审美的超现实的生存姿态。因此，生活在这个时代的书家们，正是通过书写活动，去表露自己那种为时代所崇尚的风流蕴藉之气，有意识地去追求笔墨的高雅情趣，以复写自我，表现自我，从而实现自我。这就使得这一时代的书法理念出现了一次飞跃和升华，它由注重文字的形体结构之美，上升到追求书法的神韵以表现书家的精神面貌与个人情趣。从这一点上看，晋书尚韵，实则尚"人"。

其三，"晋书尚韵"确立了中国书法"帖学"体系的源头。"晋人之书流传曰帖"[①]。这句话反映了自晋代以来，中国书法开始建构以"二王"(王羲之、王献之)为代表的书法主流体系，宋代以降，这一体系以"帖学"的方式世代传承，发扬光大。魏晋以来，尽管后世都产生了属于那个时代的书风，如唐书尚法，宋书尚意，元、明尚态，直至尚势，但是万变不离其宗，这些书风都是围绕着魏晋时期所确立的主流书风，或左、或右，或保守、或激进地演绎着历代书风的发展。

总之，"晋书尚韵"确立了中国传统书法的祖庭与门风，不管后世书艺如何发展，大家都以王羲之为书圣，沿着"尚韵"书风的足迹继续探索、前行。

【思考题】

1. "晋书尚韵"所表现出的审美内涵与时代特征是什么？
2. 为什么说魏晋、南朝时期的"尚韵"书风是"魏晋风度"在书法艺术中的表现？

第三节　意法并重、法中寄情："唐书尚法"的历史考察

明清以来的书论，大多以"唐书尚法"来概括唐代的书风。"尚法"即是崇尚书法的法度、法则。尽管一个"法"字不可能全面概括近三百年唐代书法艺术的复杂面貌，但是以"尚法"来概括唐代书风的特征，还是基本符合事实的。研究与鉴赏唐代书风的关键，在于我们要弄清"唐书尚法"的表现与历史成因，要从历史的角度对"唐书尚法"及其成因进行分阶段的历史考察，从而得出更为客观，更为全面的结论。

一、"唐书尚法"的阶段性考察

从唐代书法的历史来看，唐书尚法经历了隋至初唐、盛唐和中晚唐三个阶段的变化。

在隋至初唐的第一个阶段，"尚法"主要表现为南北书风的融合与"初唐四家"(欧阳询、虞世南、褚遂良、薛稷)对唐楷法度的建立。我们知道，书法美学从魏晋开始，便一直在寻求规律，探索法则。由于魏晋南北朝是一个分裂割据的历史时期，政权的南北对峙使得南、北方的书风存在着明显的差异：北碑以"气"胜，表现出壮美的特征；南书以"韵"胜，表现出秀美的风格。隋朝统一后，南北书风已显现出融合的趋势。从隋朝的《龙藏寺碑》(见图 3-2)、《董美人墓志》(见图 3-3)等传世作品中，我们可以看出当时南北文化的交融给书法带来的影响，唐代成熟的楷书由此可见端倪。由于隋朝国祚短暂，南北

① (近代)康有为：《广艺舟双楫》，载《历代书法论文选》，上海书画出版社2014年版，第754页。

书风的融合直到欧、虞、褚、薛"初唐四家"的出现才得以完成。"初唐四家"可谓"唐书尚法"的创立者,他们以王(羲之)字为宗,融会南北书风,各自对唐代书法新风的树立做出了贡献。所谓"虞世南得其美韵","欧阳询得其力","褚遂良得其意","薛稷得其清",即反映出他们在崇尚晋人书风的基础上,"各得右军之一体"①,并融入北碑雄健、凝重、谨严的优秀养分,从而形成平正有序、刚柔相济的初唐楷书之法度。

图 3-2

图 3-3

初唐之"尚法"不仅体现在书法实践,而且还体现在当时的书学思想。虞世南《笔髓论》中所提出的"冲和"主张,即体现了初唐"尚法"书学的审美原则。虞氏说:"其道(书道)同鲁庙之器,虚则欹,满则覆,中则正。正者冲和之谓也。"②"冲和"之道,即是隋唐之际南北书风交融的一种折中原则。六朝书风妍媚,文风萎靡,实与初唐国家图治求强的社会要求不相符合。北朝书风尚"气",阳刚劲健,两者交融调和,既符合唐太宗对王羲之书法的崇尚、倡扬,又与现实社会需要营造进取向上的社会精神氛围相吻合。"冲和之美"即反映了初唐"尚法"的审美理想。

此外,初唐"尚法"还体现在欧阳询、唐太宗等人的书论中。欧阳询的书论有《三十六论》《八诀》《用笔论》《传授诀》等,这些书论在讲述法度问题的同时,也贯穿着"斜正如人"的书学思想。欧阳询认为书法要做到"斜正如人"③,既要"澄神静虚""临池志逸",放飞思想,更要"端己正容",严肃对待。这种"斜正如人"的书学观,反映着初唐"意法并重"的"尚法"思想。重意,即是对六朝意韵书风的承袭;重法,即是对法度的追求。"意法并重"的书学思想实则反映了初唐书法"尚法"的要求。

唐太宗的书论主要有《论书》《指意》《笔法诀》和《王羲之传论》等。作为帝王,

① (南唐)李煜:《书评》,载《全唐文》卷一百二十八,中华书局 1983 年版,第 1287 页。
② (唐)虞世南:《笔髓论·契妙》,载《历代书法论文选》,上海书画出版社 2014 年版,第 113 页。
③ (唐)欧阳询:《八诀》,载《历代书法论文选》,上海书画出版社 2014 年版,第 98~99 页。

唐太宗的书学思想，在一定程度上决定着初唐"尚法"书风的发展走向。总的来说，唐太宗的书学思想也有意、法两个层面的内容：意，是强调"书意""(书)先作意"，提倡"神气冲和"，认为"未解书意者""类乎效颦未入西施之奥室也"①；法，即是尚骨力、重法度。自言"今吾临古人之书，殊不学其形势，惟在求其骨力，而形势自生耳"②。唐太宗还推崇王羲之，褒扬创新。他认为只有王羲之的书法既有骨力，又能创新，故"尽善尽美"③。唐太宗这种褒扬创新，崇尚阳刚之美的美学思想，正是贞观时期(627—649)欣欣向荣的社会文化思潮和精神氛围的典型表现，是初唐"尚法"思想的主流价值取向。

总之，初唐"尚法"是对魏晋以来所形成的南北书风进行融合后的一次规整，并在用笔上形成"唐法"的过程。从总体上看，"唐法"减少了魏晋笔法中的侧锋与绞转成分，注重中锋、强调起收笔的顿挫和提按，从而使魏晋时的笔法在唐代变得规范、概括和简化。书法的法度之美在初唐书法中得以明显的体现。

盛唐是"唐书尚法"的第二阶段，这一阶段的"尚法"，主要表现为两个方面，一是创立了与大唐盛世相辉映的楷书新法度，二是开创出"法"中见"情"的唐草，实现"意"与"法"的完美结合。前者以颜真卿为代表，后者以张旭、怀素为代表。唐玄宗开元年间(713—741)，大唐进入盛世，这使得初唐崇王所形成的潇洒流丽、端严遒劲的书风已与盛唐雍容华贵、开放浪漫的社会风尚不相吻合。直到丰腴端庄、气势雄浑、气度开张的"颜体"楷书出现，才真正形成了唐代书风，标志着"唐书尚法"进入盛唐的新格局。另外，人称"颠张狂素"的张旭、怀素所写的狂草，包括颜真卿的行书，又将"唐书尚法"带入了一个以"意"为主，意"与"法"完美结合的新境界，开创出与盛唐气度高度吻合的唐草。总之，"颜体"与唐草反映了盛唐书法在"尚法"与"尚情"上的完美结合，它是唐代的美学精神、时代的审美意识与艺术观念在书法艺术中的能动展现，它与唐画的丰丽、唐塑的丰满、唐诗的丰采是互为响应、一脉相承的。

中晚唐是"唐书尚法"的第三阶段，这一阶段的"尚法"将唐楷的规范推向了极致，其代表人物就是柳公权。柳公权的书法人称"柳体"，从总体上看，柳体的形成是固守颜真卿定格的楷法的结果。同时，我们也看到柳体对魏晋以来的楷书，尤其是唐楷是一次集大成式的整合与归结。柳公权借颜体之势，力变右军之法；又以初唐楷法的瘦硬为颜体的过于丰腴增加了骨气。其用笔出自颜体，却避免了横细竖粗的习气；他效法于欧、虞中心放射的结体，更添一份疏朗峻逸之神气。在中晚唐，柳公权可谓唐代楷法集大成者，他的楷书有欧之峻劲，有虞之遒润，有褚之灵动，有颜之雄茂。柳体的出现，将"唐书尚法"推向了一个极致，也为后人学习楷法提供了入门的规范程式。但是，由于柳公权楷书过分求"正"，使"柳体"书风定型化倾向十分明显，前后期风格基本一致。这种过于求正的书体也埋下后代"台阁体"④拘泥于楷法的隐患。

总之，"唐人尚法"，主要体现在健全并完善了楷书的构造和基本技法。楷书的雏形出现在汉末，经魏晋钟繇、王羲之之手而逐渐规范化。而唐代则完成了楷书发展的最后定

① (唐)李世民：《论书》《指意》，载《历代书法论文选》，上海书画出版社2014年版，第120~121页。
② (唐)李世民：《论书》，载《历代书法论文选》，上海书画出版社2014年版，第120页。
③ (唐)李世民：《王羲之传论》，载《历代书法论文选》，上海书画出版社2014年版，第122页。
④ "台阁体"是一种明代官场书体，其特点是字体唯求端正拘恭，光洁乌黑，整齐规范，大小一律，写得像木版印刷体一样。

型。"唐书尚法"有一个从意法并重，崇尚骨力，到"尚情"，重视神采、追求豪迈的阳刚之美，再到强调法度，甚至拘泥于技法技巧的嬗变过程。

二、"唐书尚法"的成因

唐代书法形成"尚法"的风尚，绝不是偶然的。它是唐代特定社会政治与文化环境下的必然产物。

其一，唐朝社会法制体系的建立与完善，是滋生唐书"尚法"的重要文化土壤。从"贞观之治"到"开元盛世"，唐朝社会步入法制的正轨。生活在这样一个特定历史时期的书法家，必然要顺应时代的需求，去探索书法的法则，建立法度，并以此来指导书法创作。这应该是唐书"尚法"的最基本的因素。

其二，唐朝重视对书法(尤其是楷书)的学习是形成"尚法"书风的社会基础。在唐代的教育及科举、铨选制度中，书法作为一项必不可少的内容，受到了高度的重视。马宗霍在《书林藻鉴》中说："唐之国学凡六，其五曰书学。置书学博士，学书日纸一幅，是以书为教也。又唐铨选择人之法有四，其三曰书，楷法遒美者为中程，是以书取士也。"①唐朝"书学"中的学生，除了专业课程的学习外，还必须做到"暇则习隶书"，这里的"隶书"指的就是"楷书"。在科举制中，唐朝加重了才学考核的分量，在设定的"才学"考核中，"书学"就为其中之一。在吏部铨选人才时，"书"也是非常重要的一关。《唐会要》记载，"吏部取人，必限书判"②。同时还要求"楷法遒美"。这也透露出唐代重视"楷法"的消息。既然如此，天下读书人想要科举入仕，就非得擅书(楷书)不可，这在客观上也促进了书之"法"(特别是楷法)的完善。

其三，儒、道、佛经典的整理、抄写，对唐代书法"尚法"的时代特征的形成，具有积极的、不容忽视的推动作用。唐朝开明的思想文化政策，使得儒、道、佛三教在唐代都获得了长足进展，并逐步走向融合。各种经典的整理、抄写工作，成为唐代文化事业中非常引人注目的一个重要方面。经典的整理、抄写，无疑会刺激社会对书法需求的增大，给书法提供了发展普及的机会。抄写经典一般以通行易识的楷书为之，这就使得善写楷书者大量涌现。抄经以楷书为体，经生以此为业，这就极大地促进了楷书的发展。我们也从唐代楷书大师创立的楷书书体中，明显地看到其与民间经文书法有着千丝万缕的联系。比如，颜真卿《多宝塔碑》(见图 3-4)就有取法于唐人写经的一面。所以，从某种意义上说，抄写经典是推动着唐书形成"尚法"风尚的群众基础。

其四，宗儒为主，儒道相融的思想文化，是唐书既"尚法"又"尚情"的思想基础。就像"玄学"构成"晋书尚韵"的思想基础一样，"唐书尚法"也有其产生的思想基础。初唐时期，政权统一，人心向治，统治者在社会各个领域建立了相应的法规来巩固新建王朝，使得正统的儒家思想在初唐时期又回归其主导性的地位。宗儒的思想对于书法而言，主要体现在对"中和"之美的推崇，在这种思想的影响下，"初唐四大家"的书法都追求一种平正的秩序美。安史之乱后，"经世致用"的儒学再次引领社会文化的发展，以致出现了像颜真卿这样积极入世的书家，化古出新，打破了王羲之书法的规范，重新开创了与

① 马宗霍：《书林藻鉴》卷八"书林记事"，文物出版社 1984 年版，第 77 页。
② (五代)王溥：《唐会要》卷七五"选部"，中华书局 1955 年版，第 1361 页。

盛唐风范相一致的雄强奇伟、宽博沉厚的楷书风格。晚唐时，儒学地位因佛道盛行而受到动摇，唐末时重建儒家政治、伦理道德之风炽盛。这反映在书法上，就是重振法度，柳公权的柳体就是"心正法正"，清刚肃重的儒者风范。

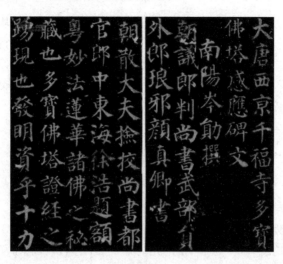

图 3-4

在宗儒的同时，李唐王朝又尊崇道教。由于唐代实行开明的思想文化政策，使得儒、道共同发展，并逐渐融合会通。盛唐时期，社会显现出更为开放的心态和宽容的文化氛围，这就有利于书法家在思想上从不同的文化传统中吸取养料，从而造就了唐代书法艺术多元性和共融性。儒家尚"中庸"，以"中和"为美，追求的是中庸合度的法度之美。道教则主张"道法自然"，它既以"虚静""无为""绝圣弃智"的态度认识世界，又有着清虚直任、羽化成仙之逍遥、浪漫的情怀。所以在道家思想的影响下，唐书一方面遵循法度，另一方面追求浪漫情致的表现，在浓郁的浪漫之风中，重意向，尚自然，以诗的直觉方式去把握书法艺术。这也正是唐代书法既"尚法"，又"尚情"，将严谨的"尚法"与颠狂的"尚情"的完美结合的审美思想基础。

近年来，学界对"唐书尚法"提出诸多质疑，有的提出唐代书法既"尚法"又"尚情"；也有的认为："唐书尚法"不能全面概括唐代书法艺术的复杂面貌，也不能准确地揭示出有唐一代丰富深刻的书法艺术思想的本质。[①]无疑，这些观点对于唐代书风的深入研究都是十分有益的。但是，站在一个宏观的角度来看，"唐书尚法"确是唐代书风的一个主流，"重意""尚情"是唐代书风的支流，就像有唐一代尽管佛、道思想盛行，但儒家思想始终是社会主导思想一样，只有对唐代书风进行分阶段的历史考察，分析其成因，我们才能得出更为客观、科学的结论。

【思考题】

1. 唐代书风在早、中、晚三个时期各有哪些特点？
2. 简要分析"唐书尚法"的历史成因有哪些？

① 沈丽源：《唐代书学思想嬗变(上)——兼及"唐书尚法"辩》，载《福建商业高等专科学校学报》2003年第3期，第55页。

第四节　我书意造："宋书尚意"的审美取向与历史地位

"宋书尚意"是明清学者对宋代书法时代特征的概括性总结。从明代董其昌的"宋人书取意"①、明末清初冯班的"宋人用意"②，到清代梁巘的"宋尚意"③，大家都将宋代书法的特性定位在一个"意"字。那么，什么是"意"？"宋书尚意"又有哪些具体的内涵？形成"宋书尚意"的原因又是什么？弄清这些问题，有助于我们对宋代书法审美取向的理解，以及对宋代书法的鉴赏。

一、"意"的含义

作为美学范畴的"意"有着多种含义。其一，从心理学的角度看，意是一种心理活动，是人的主观意向与思想情感。所以，汉代董仲舒在《春秋繁露》中说："心之所之谓意。"④南宋理学家朱熹亦有"意者，心之所发"⑤之语。

其二，从哲学的角度看，"意"指的是思想。在中国古代思想史中，"意"与"理""道"等儒家、道家的思想概念有着密切的关系。李涛在《意：中国古典诗学中的核心范畴》一文中认为："'道''意'是两个不同性质的范畴：'道'是世界应当的'真相'，是哲学的根本问题。作为世界应当的'真相'，它同时必须能向世界呈显和敞开，能被人所接近或把握，否则它就失去了哲学意义。而'道'一旦呈显和敞开，为人所接近或把握，那就是'意'。"⑥可见，"道"（或"理"）是万物存在与发展的法则规律，"意"指的是这些法则规律中被人所认识和把握的那一部分。

其三，"意"从哲学含义中衍生出与"言""象"等关系的讨论。关于"意"与"言""象"关系的讨论，最早见于《周易·系辞上》的"言不尽意"与"圣人立象以尽意"⑦。后来"意""象"又逐渐成为中国古典文艺美学中的概念。这主要表现在两个方面：一是言有尽而意无穷；二是象外之意，主要表现为"意"对于物象的超越，即所谓的"象外见意""意余于象"。正因为"意"对于有限"言"和"象"的超越，诗人、艺术家们可以通过对"意"的追求，表现出一种浩然缥缈、含蓄无垠的艺术境界。

二、"宋书尚意"的内涵

正因为"意"含义的多样性，"宋书尚意"也有着多重内涵。"宋书尚意"从本质上

① (明)董其昌：《容台别集》卷二"书品"，载董其昌《容台集》，邵海清点校，西泠印社2012年版，第598页。
② (明末清初)冯班：《钝吟书要》，载《历代书法论文选》，上海书画出版社2014年版，第549页。
③ (清)梁巘：《评书帖》，载《历代书法论文选》，上海书画出版社2014年版，第575页。
④ (西汉)董仲舒：《春秋繁露》，载苏舆撰，钟哲点校《春秋繁露义证》，中华书局1992年版，第452页。
⑤ (南宋)朱熹：《大学章句》，载朱熹撰《四书章句集注》，中华书局1983年版，第3页。
⑥ 李涛：《意：中国古典诗学中的核心范畴》，载《东方丛刊》2006年第3期，第163页。
⑦ 《周易·系辞上》，见周振甫《周易译注》，中华书局1991年版，第250页。

看是对"唐书尚法"的一种反动与否定。苏轼曾说：

我书意造本无法，点画信手烦推求。①

吾书虽不甚佳，然自出新意，不践古人，是一快也。②

其中"意造""自出新意"，是"宋书尚意"的核心内涵。它反映着以苏轼为代表的宋代书家对于建立有时代特色书风的一种呼吁与提倡，它既是宋代书法的一种思想，又是一种书法创新的实践。苏轼所谓的"我书意造本无法"，不是对书法之"法"的否定，而是在森严的唐法面前，苏轼、黄庭坚、米芾等宋代书家，以其超人的智慧和创新精神，既以唐法为阶梯，又摆脱唐法的束缚，另辟蹊径，从表现作者的主观意趣、情感与思想出发，强调性灵、觉悟，要"自以其意为书"，用"心"去领悟前人的书法，体会出古人笔法之妙，探寻属于自己的创作手法，从而"不践古人"，"自出新意"，写出自己的独特面目。这也就是黄庭坚所说的"随人作计终后人，自成一家始逼真"③。所以，"宋书尚意"反映着宋代书法注意表现作者的"心之所之"，作书时多用新意。

从书法的创作态度来看，宋代书法既尚"意"，还尚"无意"。苏轼曾说："书初无意于佳乃佳尔。"④这里的"无意"，主要有两层含义：一是"无意"即为不刻意。"书初无意于佳"，就是以一种率意、率真，"本不求工"的心态进行书法创作。二是"无意"也有"适意""随意"之义。苏轼在《石苍舒醉墨堂》诗中说："自言其中有至乐，适意无异逍遥游。……我书意造本无法，点画信手烦推求。"⑤由此可见，苏东坡所谓的"我书意造"，是"适意"心境下一种自在、逍遥，"意忘工拙"⑥的创作状态。米芾在《海岳名言》也说："心既贮之，随意落笔，皆得自然，备其古雅。"⑦这里的"随意"即是无意之意，与苏轼"书初无意于佳"之"意"含义相同。从这种"无意于佳"的创作态度，我们似乎又看到了魏晋风度。所以，明末清初的冯班在《钝吟书要》中说："宋人用意，意在学晋人也。"⑧从某种意义上说，"宋书尚意"是对"晋书尚韵"的一种回归。

"宋书尚意"的第二个内涵反映着宋人对书法的认识已上升到"理"的哲学高度。苏轼曾说："吾虽不善书，晓书莫如我。苟能通其意，常谓不学可。"⑨在《跋君谟飞白》中又说："物一理也，通其意则无适而不可。"⑩这里的"通其意"即为通其理，其中的

① (北宋)苏轼：《石苍舒醉墨堂》，载(清)王文诰辑注，孔凡礼点校《苏轼诗集》第一册，中华书局1982年版，第210页。
② (北宋)苏轼：《论书》，载《历代书法论文选》，上海书画出版社2014年版，第314～315页。
③ (北宋)黄庭坚：《论书》，载《历代书法论文选》，上海书画出版社2014年版，第356页。
④ (北宋)苏轼：《论书》，载《历代书法论文选》，上海书画出版社2014年版，第314页。
⑤ (北宋)苏轼：《石苍舒醉墨堂》，载(清)王文诰辑注，孔凡礼点校《苏轼诗集》第一册，中华书局1982年版，第210页。
⑥ (北宋)黄庭坚：《山谷论书》，载崔尔平选编、点校《历代书法论文选续编》，上海书画出版社2015年版，第67页。
⑦ (北宋)米芾：《海岳名言》，载《历代书法论文选》，上海书画出版社2014年版，第360页。
⑧ (明末清初)冯班：《钝吟书要》，载《历代书法论文选》，上海书画出版社 2014 年版，第 549～550页。
⑨ (北宋)苏轼：《次韵子由论书》，载(清)王文诰辑注，孔凡礼点校《苏轼诗集》第一册，中华书局1982年版，第210页。
⑩ (北宋)苏轼：《东坡题跋》卷四"跋君谟飞白"，上海远东出版社1996年版，第215页。

"意",既是指物理(事物存在的规律),也为书理(书法的法则规律)。这就是说,苏轼对书法的认知,已不仅仅囿于技法的层面,他自谦不善书法,但他非常自信自己对"书理"的认识已超乎寻常,认为只要把握住"书理",通晓书法的本质规律,就不必拘泥于书之技法,在"法"的层面下死功夫。尽管苏轼没有明确说出书法的"理"或"道"是什么,但他确已在哲理的高度去认知书法。这也反映出在书法的认识论上,"宋书尚意"是对唐人"尚法"的一种超越。

"宋书尚意"的第三个内涵是强调表现学识、表现人品性情。宋书"尚意",也尚书法的"象外之意"。这"象外之意"主要表现在两个方面,一是表现书家的学识,二是表现作者的人品性情。表现书家的学识,就是要表现出所谓的"书卷气",它要求书者必须是一个饱学之士,有着渊博的学识。苏轼曾指出:"退笔如山未足珍,读书万卷始通神。"① "作字之法,识浅、见狭、学不足三者,终不能尽妙。"② 黄庭坚在评论苏轼书法时,也强调了这个问题。他说:"余谓东坡书,学问文章之气郁郁芊芊,发于笔墨之间矣,此所以他人终莫能及尔。"③ 总之,腹无诗书,心无学识,书法"尚意"就缺乏底气。所以,有宋一代的著名书家大都是政治家、思想家、文学家、诗人或画家。他们博大精深的学识修养,既是宋书"尚意"的根基,又极大地丰富了书法艺术本身的内涵美。在主张书法要表现学识的同时,宋人也提出书法要"力戒俗气","不为俗人"。黄庭坚曾说:"士大夫处世可以百为,唯不可俗,俗便不可医也。"④ 倘是俗人,即使"笔墨不减无常、逸少"⑤,也难脱俗气。又说:"东坡简札,字形温润,无一点俗气。"⑥ 说到底"俗气"就是缺少了"书卷气"。有学识修养,就可以避俗而趋雅。

此外,宋书"尚意",还表现出尚书家人品的一面。欧阳修从"古之人皆能书,独其人之贤者传遂远"这一历史现象中,领悟到"爱其书者兼取其为人也"⑦的道理。苏轼在《题鲁公帖》中说:"观其书,有以得其为人,则君子小人必见于书。是殆不然,以貌取人,且犹不可,而况书乎?吾观颜公书,未尝不想见其风采,非徒得其为人而已,凛乎若见其诮卢杞而叱希烈,何也?其理与韩非窃斧之说无异,然人之字画工拙之外,盖皆有趣,亦有以见其为人邪正之粗云。"⑧ 又说:"世之小人,书字虽工,而其神情终有睢盱侧媚之态。"⑨ 在苏轼看来,书法虽有工拙之分,但这掩盖不了一个人品德的好坏,品评

① (北宋)苏轼:《柳氏二外甥求笔迹二首》,载(清)王文诰辑注,孔凡礼点校《苏轼诗集》第二册,中华书局1982年版,第543页。

② (北宋)李昭玘:《跋东坡真迹》,转引马宗霍《书林藻鉴》卷九,文物出版社 1984年版,第129页。

③ (北宋)黄庭坚:《跋东坡书远景楼赋后》,载刘琳、李勇先、王蓉贵校点《黄庭坚全集》,四川大学出版社2001年版,第672页。

④ (北宋)黄庭坚:《论书》,载《历代书法论文选》,上海书画出版社2014年版,第355页。

⑤ (北宋)黄庭坚:《论书》,载《历代书法论文选》,上海书画出版社2014年版,第355页。

⑥ (北宋)黄庭坚:《山谷论书》,载崔尔平选编、点校《历代书法论文选续编》,上海书画出版社2015年版,第64页。

⑦ (北宋)欧阳修:《笔说·世人作肥字说》,载李逸安点校《欧阳修全集》,中华书局 2001年版,第1970页。

⑧ (北宋)苏轼:《东坡题跋》卷四"题鲁公帖",上海远东出版社1996年版,第207页。

⑨ (北宋)苏轼:《东坡题跋》卷四"书唐氏六家书后",上海远东出版社1996年版,第255页。

书法的优劣，不能光看形质、停留在"以貌取人"，还要透过书法，看到书者为人之邪正。总之，观其书可以知其为人。在书如其人的书品观中，苏轼进而提出人品重于书品，书品是由人品来决定的观点。他曾说："古之论者，兼论其平生，苟非其人，虽工不贵也。"①这就明确指出：书以人贵，品以人传。在品评欧阳修的书法(见图 3-5)时，苏轼写道："欧阳公书，笔势险劲，字体新丽，自成一家。然公墨迹自当为世所宝，不待笔画之工也。"②欧阳修是苏轼平生最敬仰的师长，所以苏轼观赏其书，自然就"不待笔画之工"，油然产生了"自当为世所宝"的敬重之意。反之，人品肮脏低下，即使有好的笔墨功夫，观赏者也会报以"虽工不贵"态度。总之，宋人论书兼论人品，要求书家加强人品修养。这实则唐代柳公权"心正则笔正"的书学观在宋代书坛的倡扬，它促使书家对自己人品修养的严格要求，这也是儒家思想对中国书法的影响，它促使书法发展成一门引人向上、具有高尚审美趣味的艺术。

图 3-5

三、"宋书尚意"形成的原因

宋代"尚意"书风形成于北宋，因此我们可以从北宋的文化背景、学术思潮、社会风尚，以及北宋书法家自身的突破来探求其因。

其一，宋代"尚意"书风的形成得力于北宋社会有着开明的政治制度与良好的文化环境。赵宋王朝建立后，统治者倡文治，兴科举，办学校，扩大科举录取的人数，这就使得一大批新兴的平民出身的士大夫进入了政治、文化领域的主流。由于政治氛围宽松，学术

① (北宋)苏轼：《评书》，载崔尔平选编、点校《历代书法论文选续编》，上海书画出版社 2015 年版，第 549~550 页。

② (北宋)苏轼：《东坡题跋》卷四"题欧阳帖"，上海远东出版社 1996 年版，第 240 页。

风气自由,社会安定,经济繁荣,这就为北宋各项文化事业的发展提供了良好的社会环境。另外,宋太宗在位期间,北宋朝廷广泛搜集了历代书法家、帝王、名臣的书迹。更重要的是,宋太宗还命王著等人将藏于秘阁的法帖进行编纂、摹写、刊刻,汇编成《淳化阁帖》①(见图 3-6),后又相继出现《绛帖》《大观帖》《续阁帖》等。这就使得宋人书法的取法更为宽泛,阁帖的流行也拓宽了书法的受众,这为宋代书法的发展,宋代"尚意"书风风格多样性的形成奠定了良好的物质基础。

图 3-6

其二,宋代"尚意"书风的确立与"宋学"在北宋仁宗朝的兴起直接相关。在北宋初期,盛唐的政治典章、经济文化制度无不影响着整个社会的方方面面。这表现在书法,是当时的人们仍然崇奉唐代书法,受着尚法书风的影响和束缚。虽然北宋前期也不乏学"二王"的书家,但大都缺乏主体对晋代书法之思考。直到蔡襄的出现,北宋前期的书坛才呈现出生机。宋代"尚意"书风的确立在神宗时期,然而其发轫应从仁宗朝的蔡襄起。北宋仁宗朝正是"宋学"的勃兴与发展期。"宋学"是萌发于唐后期而至宋勃兴的新儒学,其主要特点就是不迷信前人,不为烦琐的经学训诂所束缚,解放思想,对经学、对前人的学术思想进行重新认识和探索。受这种学风的影响,活跃于仁宗朝的蔡襄,其书法在承唐追晋的同时,也提出自己的书学主张:"唐初二王笔迹犹多,当时学者莫不依仿,今所存者无几。然观欧、虞、褚、陆(一作柳),号为名书,其结构字法皆出王家父子。"②在蔡襄看来,唐末以后一直被人们奉为书学典范的欧、虞、褚、柳诸位名家,其结构字法只是羲、

① 《淳化阁帖》是中国最早的一部汇集各家书法墨迹的法帖,因始刻于北宋淳化年间得名。所谓法帖,是将古代著名书法家的墨迹经双钩描摹后,刻在石板或木板上,再拓印装订成帖。
② (北宋)蔡襄:《宋端明殿学士蔡忠惠公文集》卷三十一"评书",载四川大学古籍研究所编《宋集珍本丛刊》第 8 册,线装书局 2004 年版,第 212 页。

献父子尚韵的书法在唐代的变异和发展。基于这种认识，蔡襄在其书法实践和审美趣味中对"二王"的书法产生偏爱。其行草完全是晋人的风度。的确，蔡襄为后人找回了曾被唐人失落，又被五代人所销蚀掉的晋书风韵。这对于宋书尚意的确立有着极为重要的意义。因为晋书所呈现的简远高雅的格调与自然的情趣，正是后来苏轼、黄庭坚、米芾等人所极力提倡的，这也就与尚意书风的内涵有着相符之处。因此，受"宋学"的影响，北宋书法在仁宗朝开始摆脱唐法的束缚而回归晋书，这就捉摸到了建立宋代特色书风的脉络。

其三，宋代"尚意"书风的形成与禅宗也有着密切的关系，从某种意义上说，禅宗也是"宋书尚意"形成的思想基础之一。禅宗是中国佛教的宗派之一，是佛教中国化的产物，它融合了老庄玄学、儒家的心性学说，从而形成了以直指人心，"见性成佛"[①]为主旨的佛学理论。唐安史之乱后，禅宗分为南、北二派，其中，北宗主张"渐悟"，南宗倡扬"顿悟"。在北宋，南宗有了极大的发展，成为禅宗的主流，并逐渐渗透到宋代士人的精神生活之中。宋代禅宗所提倡的"直指本心""明心见性"，强调"自觉"的精神，对"尚意"书风的形成起着重要的促进作用。宋人诸多以"意"论书的理论，都反映出受禅宗的影响。譬如苏轼所说："吾虽不善书，晓书莫如我，苟能通其意，常谓不学可。"就有禅宗"顿悟"思想在里面。黄庭坚在《论书》中所说的："字中有笔，如禅家句中有眼，直须具此眼者，乃能知之。"[②]则是直接以"禅"理论笔法。米芾"意足我自足，放笔一戏空"[③]的创作态度，则直接暗合了禅宗"直指本心"的真谛。

其四，"宋书尚意"亦是北宋几代书家倡扬的结果。欧阳修作为宋初文坛的领袖，为尚意书风的形成起着理论先导的作用。他在《集古录·跋尾卷三》"晋王献之法帖一"中说："盖其初非用意，而逸笔余兴，淋漓挥洒，或妍或丑，百态横生。披卷发函，烂然在目，使人骤见惊绝。"[④]欧阳修推崇晋人"初非用意，而逸笔余兴"的书法，开启了宋人对"尚意"书风的探究。接着，蔡襄承唐追晋的艺术实践，既是对宋初因循守旧书风的振兴，又是宋书走向尚意的前奏。直到苏轼进一步提出"我书意造本无法""无意于佳乃佳""自出新意，不贱古人"等创作主张，这对"尚意"书风的形成起着直接的促进作用。苏轼的这种书学思想得到了他的学生黄庭坚的继承和发展。其后，米芾等人在书法思想上又深受苏、黄的影响。总之，经过欧阳修、蔡襄、苏轼、黄庭坚、米芾等几代书家的探索与努力，才使宋代书法摆脱前人"法"的桎梏，最终导致了"尚意"书风的形成。

四、"尚意"书风的历史地位

如前所述，宋代"尚意"书风是伴随着"宋学"的兴起而逐步确立、发展的。"宋学"是滋生宋代"尚意"书风的思想基础和温床。由"宋学"兴盛而产生的一系列社会政治、文化现象是"尚意"书风产生的人文历史背景。遗憾的是在北宋仁宗朝兴盛的"宋学"所产生的这种活泼、解放的学术思潮在宋神宗后便有走向一统的趋势。并且由"宋

① (北宋)道原著，顾宏义译注：《景德传灯录译注》，上海书店出版社2010年版，第2286页。
② (北宋)黄庭坚：《论书》，载《历代书法论文选》，上海书画出版社2014年版，第355页。
③ (北宋)米芾：《答绍彭书来论晋帖误字》，载辜艳红点校《米芾集》，浙江人民出版社2014年版，第60页。
④ (北宋)欧阳修撰，李逸安点校：《欧阳修全集》，中华书局2001年版，第2164页。

学"派生的"理学"在南宋孝宗以后,逐步在学术思想领域里占上风。"理学"虽然可以看作是儒学的禅学化,发挥了禅宗的心性之学,但是他们主张"存天理,去人欲",对于艺术,还是力图把它纳入儒家以道德为先的规范之中,信奉"心正则笔正"的教条。而"尚意"书风注重的是无拘无碍的创作心态,认为"心不知手,手不知笔"的境界最堪嘉尚,只有这样才能产生"不期于工而自工"的佳作。然而理学家却不承认这种创作心态,他们强调心即理,文便是道,这种形而上的教条式创作理论,对"尚意"书风的推行是不利的。南宋理学家朱熹全盘肯定蔡襄的书法,对苏、黄、米的书法却颇有微词。因此,从北宋末期直至南宋整个社会的这种学术思想的变化不能不影响和制约着书学思想观念的发展。书法艺术的历史,归根到底是书法观念演变的历史。因此,书学思想的停滞就使书法实践的发展缺乏原动力。这也正是南宋只在前期承袭苏、黄、米书体而无创新,后期却无书法可言的根本原因。

综观两宋书法史,体现"尚意"书风的杰出书家主要集中在北宋神宗、哲宗、徽宗三朝。因此,宋书"尚意"与其说是代表两宋书风,还不如说是代表宋代书法的最高成就。同时,苏、黄、米的书学思想与其书法创作实践相比,其书学思想相对激进于书法创作。尽管苏、黄、米极力主张要"意造""无法",但落实到笔下,在形式上终究难以彻底摆脱晋唐的风范。直到明清徐渭、傅山等人书法的出现,才算把"意造""无法"表现得淋漓尽致。从某种意义上说,这是宋代"尚意"书风在明代中后期的赓续。因为他们的书学思想与苏、黄、米提倡"尚意"的主张有着直接的承继性。由此观之,苏、黄、米提倡"尚意"的书学思想具有先进性,其对后世书法发展的影响力已远远超出了苏、黄、米传世的书迹。这也正是宋代尚意书风在中国书法史上的历史地位。

【思考题】

1. "宋书尚意"的内涵有哪些?
2. 简析北宋形成"尚意"书风的原因是什么?

第五节　入晋溯源:元书复古的时代意义

从总体上看,元代书法的演变大致可分为三个阶段,第一阶段主要是指忽必烈灭南宋之后的统治时期(1279—1294)。这一阶段,元代书法经历了由唐入晋的变化。元初,出于高压政策下畏言前朝的心理,元人书法不敢学宋,出现了崇唐学颜的现象。直到赵孟頫书法受到元廷青睐后,学书者开始以赵为中介而入晋室,一股向晋人学习的复古潮流开始形成。赵孟頫、鲜于枢是这一阶段引领潮流的代表书家;第二阶段是元成宗元贞至元文宗天历、至顺年间(1295—1331)。这一阶段,元代的书法得到较为充分的发展。不仅赵孟頫的书风风靡朝野,而且赵氏的学生辈如虞集、张雨、柯九思、朱德润等亦活跃于元朝书坛。文宗因酷爱书画设立"奎章阁",这使元廷招徕了一批有才华的书画艺术家;文宗以后至元末的顺帝时代(1332—1368)为第三阶段。这一阶段元人在赵孟頫书法的基础上继续追求魏晋的古法,在举世以赵为师时,以康里巎巎为代表的书法家在古法中突出新意,成为在元代影响深远的一名少数民族书法家。但其书法在审美上仍是典型的元人风尚。此外,一些隐逸画家如黄公望、吴镇、倪瓒、王蒙、王冕等人以不与朝廷合作的逆反心理,在书学

上各展风神。文学家杨维桢的书法乱头粗服，也以一股"乱世气"而成为元末书坛的一朵奇葩(见图 3-7)。但就总体而论，元代书法因受赵孟頫的影响而表现出全面复归古法的取向，"复古"二字可以概括元代书法的风尚。我们鉴赏元代书法就要弄清元书"复古"的原因，以及"复古"书学对元代书法所产生的作用与时代意义。

图 3-7

一、元书"复古"的原因

其一，元代书法出现复归古法的现象，有其特定历史条件下的必然性。元朝统一中国后，实行民族歧视政策，尽管元世祖忽必烈出于统治的需要，崇尊中国传统的儒家思想，并推行"汉法"，但是对于"南人"(原南宋统治下的民众)及汉族士大夫来说，元朝是异族建立的政权。在元朝统治下，如何维护并发扬中华传统文化是汉族有识之士的心中忧患。而书法推崇书圣，提倡"复古"，无疑是追踪溯源，保存文化火种，恢复和发扬书法传统的一剂良方。这也就是说，书法"复古"，在元代是有其思想基础和社会基础的，只要有人登高一呼，天下就会云起而响应。

其二，元代书法形成"复古"的风尚是赵孟頫等登高一呼的结果。赵孟頫是赵宋后裔(宋太祖赵匡胤的第十一世孙)，南宋遗臣。他博学多才，精于书画，在音乐、诗文诸方面也颇有造诣，并擅长鉴别文物。元初，忽必烈为笼络汉族知识分子，曾在江南征得儒士二十四人，赵孟頫即居首位。赵氏入仕元朝后，以其精妙绝伦的书画和才干深得元世祖的恩宠和重用，他荣际五朝，累官翰林学士承旨，荣禄大夫。正因如此，赵孟頫在元代书坛颇有声望与号召力，元代绝大多数书法家都仰慕于他。因此，当赵孟頫提出"学书须学古人"时，元初崇唐尊颜的书风为之一变。赵孟頫认为"颜书是书家大变，童子习之，直至白首往往不能化，遂成一种拥(臃)肿多肉之疾，无药可瘳，是皆慕名而不求实。向使书学

二王，忠节似颜，亦复何伤？"①可以看出，赵孟頫对元初的书风是有所不满的。在他看来，一味学颜是"慕名而不求实"的表现，并且从小就学颜体，长此以往会造成书体臃肿之弊病。他认为遵循古法，学习"二王"的书风，更有利于书法的发展。他说："学书须学古人，不然，虽秃笔成山，亦为俗笔。"②这里所指的"古人"，即为"二王"。他强调只有学习"二王"的笔法，才能避免陷入俗流。同时由于赵孟頫推崇"二王"，书法提倡"复古"，这就形成了队伍庞大的"赵派"书家群。这支队伍既有赵氏的亲属、朋友，也有得到赵孟頫的亲授或赏识的书家、儒士，他们既是元代形成"复古"书风的主干力量，同时也成为推动元代中、后期书法发展的主要力量。另外，元代是多民族文化交流与融合的时代，赵氏复古思想也影响了许多少数民族的书法家。哈萨克族(一说为蒙古族)书法家康里巎巎在学书的道路上，就得到了赵孟頫的指点，受到赵氏"复古"思想的影响，其书学成就与赵孟頫有"北巎南赵"之称。回族书法家余阙、雅琥等人也间接地受到了赵孟頫的影响，他们的书风皆有赵氏神韵。这些少数民族的书法家也是元代形成"复古"书风的一支强有力的队伍。

总之，在元朝统治下，元书"复古"有其历史必然性，赵孟頫的"复古"思想凭借其号召力、影响力是推动元代书法得以复苏，并形成复归古法风尚的有力推手。

二、"复古"思想对元代书法的影响

如果我们以历史的眼光来看赵孟頫"复古"的书学思想，无疑它对元代书法的发展所产生的积极作用是第一位的。

其一，"复古"思想矫正了南宋以来尚意书风的末流所造成的时弊。元初，北方书坛除了流行颜体，也学习苏、米，反映出南宋书风之余绪。针对这种情况，赵孟頫曾说过这样一句话："当则古，无徒取法于今人也。"③所谓"则古"，即以古法为准则；所谓"今人"，则显然是针对南宋以本朝书家为法的风气而言的。回顾历史，北宋书法在"宋四家"的倡导下表现出"尚意"书风。自宋室南渡后，这种文人书法的"尚意"特征却没有得到充分的发展，反而"徒取于今人"，竞相仿效苏、黄、米的书法，这就造成了南宋书法的衰败。宋高宗赵构曾清楚地看到这一点，其《翰墨志》云："本朝士人自国初至今，殊乏以字画名世，纵有，不过一、二数，诚非有唐之比。"④所以，高宗身体力行，力追魏晋书风，自言"自魏、晋以来至六朝笔法，无不临摹。"⑤"凡五十年间，非大利害相妨，未始一日舍笔墨"⑥。只可惜南宋为时局所限，宋高宗的这种回归魏晋而图书法变革的思想未能实现。赵孟頫仕元前，其书法便从学宋高宗入手，高宗回归魏晋的书学思

① 此为元人手录赵孟頫论书札，墨迹原件现藏于吉林省博物馆，为《宋元名人诗笺册》之一，图版刊载于《书法丛刊》1992年第1期，文物出版社，第46页。
② (元)赵孟頫：《书苏诗自识》，载《赵孟頫集》，浙江古籍出版社2016年版，第407页。
③ (元)韩性：《书则序》，载崔尔平选编、点校《历代书法论文选续编》，上海书画出版社2015年版，第196页。
④ (南宋)赵构：《翰墨志》，载《历代书法论文选》，上海书画出版社2014年版，第367页。
⑤ (南宋)赵构：《翰墨志》，载《历代书法论文选》，上海书画出版社2014年版，第365页。
⑥ (南宋)赵构：《翰墨志》，载《历代书法论文选》，上海书画出版社2014年版，第366页。

想对赵孟頫难免会产生影响。因此，赵孟頫"复古"的书学思想与高宗是一脉相承的，不论其初衷如何，客观上却对南宋以来书法"徒取于今人"的衰败之气产生了振兴的作用。当时赵孟頫和鲜于枢南北呼应，振臂高呼"师法晋唐"，寻找泯灭已久的古笔法。在他们携手合作下，书学逐渐走出了南宋陋习的低谷。鲜于枢早逝后，赵孟頫作为盟主，尚在书坛继续活跃了二十余年。可见，元书"复古"犹如唐宋八大家之"古文运动"，其意在于借古以开今，以法古而力矫时弊也。

其二，赵氏"复古"突出了书法用笔的重要意义，在元代普及了对晋人笔法的学习，促进了文人书画在元代的发展。赵孟頫"学古人"，遍临魏晋、六朝书家的书法。在临习中，他体会到："学书在玩味古人法帖，悉知其用笔之意，乃为有益。"①同时他还悟出"书法以用笔为上，而结字亦须用工，盖结字因时相传，用笔千古不易"②的道理。正因如此，赵孟頫回归魏晋，重视对二王笔法的学习，重拾被唐宋两代遗失的"晋法"。同时，赵氏还概括、简化了晋人笔法，提炼出一种便于学习的简化式的"晋法"，形成了楷中带行的"赵体"。这种书体，无奇崛欹侧之势，有的是妩媚圆润的工稳与平易。在它面前，谁也不会觉得有不可接近的距离感，谁也不会有难学的敬畏之情，有的只是看得懂、能够学的信心。这对于后人掌握古人法帖的"用笔之意"，普及晋人的笔法产生了重要的作用。与此同时，元人画中的书法用笔，在崇尚古法思潮的影响下，也越来越被人重视。赵孟頫诗云："石如飞白木如籀，写竹还于八法通。若也有人能会此，方知书画本来同。"③这种以书法笔法观照绘画的认知，实由元人重视恢复书法的"古法"衍生而出，这不仅丰富了自北宋以来文人画的用笔技巧，也促进了元代文人书画的发展。

其三，"复古"使各种书体在元代得到了充分的发展。赵氏"贵有古意"④的崇古思想，导致了他在书法上以晋人书风为尚，再由魏晋上溯两汉、先秦，所以他广涉行、楷、今草、章草、隶书、小篆乃至籀书。由于赵孟頫的影响，各种书体在元代都得到了恢复与发展。吾衍、吴叡、周伯琦等书家以篆隶名世。章草一体，唐宋时罕有人作，而在赵的影响下元代则不乏好手，鲜于枢、邓文原、康里巎巎、俞和等均擅章草，元末宋克创造性地将章草与今草相糅合，使章草发展到一个新的高度(见图 3-8)。此外，小楷在赵氏的身体力行下在元代亦得以振兴。总之，"复古"使各体书体在元代都有新的发展。

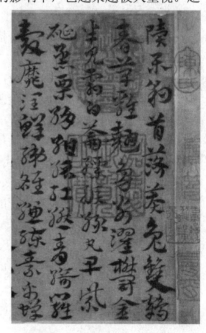

图 3-8

① (元)赵孟頫：《松雪斋书论》，载崔尔平选编、点校《历代书法论文选续编》，上海书画出版社 2015 年版，第 179 页。
② (元)赵孟頫：《松雪斋书论》，载崔尔平选编、点校《历代书法论文选续编》，上海书画出版社 2015 年版，第 179 页。
③ (元)赵孟頫：《自题秀石疏林图》，见任道斌编校《赵孟頫文集》，上海书画出版社 2010 年版，第 236 页。
④ (明)张丑：《清河书画舫》，上海古籍出版社 2011 年版，第 515 页。

当然，我们也要看到元书"复古"也有其时代的局限性。明代董其昌品评赵孟頫的书法时说："则矫宋之弊，虽己意亦不用矣。"①这也就是说，赵氏倡扬"复古"，一方面纠正了宋代书法缺少古意之流弊，但是也不复有"宋人自以其意为书"②的抒情与写意。造成这种现象的原因，很大程度上与赵氏所处的时代有关。在元蒙统治之下，赵孟頫既不可能有像苏东坡那样抒发个性的自由空间，也不能似米芾、黄庭坚那样狂放颠逸、振迅天真的创作心态。他只能隐藏自己的内心，"虽己意亦不用矣"。他的书法正如宋濂所评的那样，"笔意流动而神藏不露"③。客观地说，这既是赵氏书法的长处，亦是其弱处。所以，黄惇在《中国书法史》元明卷中说：赵孟頫"这种在全面回归中恢复古法纯洁性的努力，不可避免地影响了个性情趣在更深层次上的拓展，并因此而成为这一书法潮流的主要特征。"④

【思考题】

1. 中国书法在元朝出现"复古"书风的原因是什么？
2. 试析赵孟頫等倡导的"复古"书风的时代进步性与局限性。

第六节　"尚态""尚势"：明代书风的一体两面

关于明代书风，有人将其概括为"尚态"，也有人将其定为"尚势"。这反映出明代书法风尚的复杂性、多变性。以"尚态"来概括明代书风，实则反映了元代"复古"书风对明代书法形成崇尚"帖学"的持续影响。从明初的"三宋二沈"，到明中叶的"吴门派"书家，再到明后期的"南董北邢"等人，可以明显看出随着时代的发展，明代书法在"帖学"的道路上对优良传统的可贵继承，对时代书风的艰苦探索，以及对艺术天趣的强烈追求。因此，明书"尚态"，可以理解为明代书法在崇尚传统与探求时代书法风致上的一种努力。它既贯穿于整个明代书法的发展主流，又在明代的不同时期表示出不同的特点；以"尚势"来概括明代书法，更多的是对明代中后期出现以徐渭、张瑞图、倪元璐、黄道周、王铎、傅山等人为代表的书法家力求突破传统的规矩成法，追求自身"笔意"的表达，从而开创出激越奇崛、以势取胜书风的一种集中反映。可见，产生于明代中后期的"尚势"书风是对明代"尚态"书风固守"帖学"传统的一种反叛与创新。但是，"尚势"书风毕竟没有脱离"帖学"的范畴，它在明代中后期与"尚态"书风共同构成了明代书法风格的一体两面。

下面，我们就从"尚态""尚势"两个方面来了解明代书法风格的演进与发展。

① (明)董其昌：《容台别集》卷二"书品"，载董其昌著，邵海清点校《容台集》，西泠印社 2012 年版，第 598 页。
② (明)董其昌：《容台别集》卷二"书品"，载董其昌著，邵海清点校《容台集》，西泠印社 2012 年版，第 598 页。
③ (明)宋濂：《跋子昂真迹后》(《翰苑别集》卷八)，载宋濂著，黄灵庚编辑校点《宋濂全集》，人民文学出版社 2014 年版，第 956 页。
④ 黄惇：《中国书法史·元明卷》，江苏教育出版社 2009 年版，第 8 页。

一、"尚态":明代主流书风的演进

明代"尚态"书风的演进大概经历了早期、中期、后期三个阶段。

明初至 15 世纪末成(化)弘(治)年间(1465—1505)为明代"尚态"书风的早期。这一时期的书风大体继承了元代复古主义书风的传统,以学二王、初唐楷书,兼合赵孟頫书风为基本特征。尤其是受赵氏书风的熏陶,使明初书法更多地表现为"二王"及赵体的翻版,出现了以"三宋"(宋克、宋璲、宋广)、"二沈"(沈度、沈粲)为代表的书家。这些书家均以行草或小楷最为擅长,用笔细腻精致,一丝不苟,形体美妙婉和,圆润平整,反映出纯粹效法优柔的帖学而在书法创作方向上所表现出的统一性,以及书法性格的某种一贯性。虽然宋克因擅章草,在明初书坛独辟蹊径,但也未摆脱赵孟頫的影响。相比之下,宋璲的草书用笔大胆、放纵,如天骥奔行,意气闲美。其《敬覆帖》(见图 3-9)可视为明初的力作。可是,像这样的作品毕竟太少而缺乏影响力。在明代早期书坛,真正起作用的是沈度。沈度精熟于小楷,书风工稳婉媚(见图 3-10)。由于明成祖对沈度的书法极为推崇,称之为"我朝王羲之",故其书法声名显赫,朝野竞学,形成被称为"纱帽字"的"台阁体"。

在明初,也有极少数书家能突破前人的框框,表现出个性的开张,其中以解缙最为突出。解缙的草书以饱满的激情表现出纵荡无拘的个性,从而为明初书坛带着了一股清劲的活力(见图 3-11)。由于个人与时代的局限,这些书家作品的意趣很难在明代早期书坛达到独标风韵的高度。究其根本原因,是明代高度集权的封建统治造成了顺从、安分、求稳的社会心态,造成了士人潜意识根深蒂固的"奴性",这就使得明代早期的文化环境趋于保守,书法艺术缺乏获得新质的社会土壤。而迎合统治者的审美规范,唯书法见解平庸的帝王马首是瞻,不失为书家安身立命、寻求仕途的最佳选择。

成化、弘治年间到 16 世纪四、五十年代为明代"尚态"书风的中期。明中期的书画家大都活跃在商业兴盛的江南。尤其在吴中地区,不仅形成了"吴门画派",而且在书法上也形成了"吴门派",有着"天下法书归吾吴"①之说。这一时期的书法家既善于继承传统,又力求突破,追求个性风格的自由表达,从而使得明中期的"尚态"书风表现出新的特点。

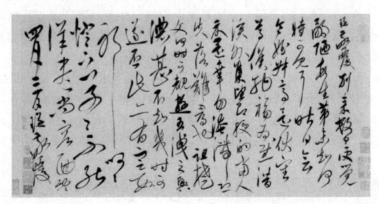

图 3-9

① (明)王世贞:《弇州四部稿》卷一百五十四《艺苑卮言》附录三,载《景印文渊阁四库全书》集部第 1281 册,台湾商务印书馆 1986 年版,第 483 页。

图 3-10

图 3-11

首先，明代中期的书法逐渐摆脱了赵书的影响，形成了兼容并包，格局开阔，风格多样的创作新局面。这一时期的书家博览通源，取各家之长。他们既溯源魏晋，追求书法的自然、古拙之美，又效仿唐宋，追求书法的雄阔气派与形体的洒脱，往往备有多种笔法，书法的面目也变化多端。在"吴门派"的书家群中，吴宽专学苏轼；沈周师法黄庭坚；文徵明"始亦规模宋、元之撰，既悟笔意，遂悉弃去，专法晋、唐"[①]；王宠"正书初法虞永兴、智永，行书法大令"[②]；至于祝允明更是遍临诸家。正因如此，"吴门派"的书家"以味不以形"，即使同属一个区域的书法流派，有着相近的创作旨趣，但在艺术风格的追求上却有着较大的差异。从总体上看，"吴门派"的书风可分为两类：一类以文徵明、唐寅、王宠为主；另一类以祝允明、陈道复、文彭为主。前一类在创作上走的工细优柔的路子，给人以秀雅、简远之感，后一类则是淋漓酣畅、跳荡肆意，具有强烈的动感。尤其是祝允明的书法(见图 3-12)风骨烂漫，天真纵逸，气势雄强，磅礴逼人，这在一定程度上振兴了明中期的书风，也开启了明代中后期"尚势"书风之先声。

其次，明中期的书法创作注重主观抒发，体现了对创造力的发掘和张扬。从总体上看，这一时期的书家普遍有着积极、主动的创作心态，他们在深入钻研魏晋、宋元诸家形式技法的同时，讲求畅神适意，强调个性意趣的追求与情境创造，从而营造出强烈的文人书法风貌。比如，文徵明提出"吾以此自娱，非为人也"[③]的创造主张，唐寅认为书画艺

① (明)文嘉：《先君行略》，载周道振辑校《文徵明集》，上海古籍出版社 1987 年版，第 1622 页。
② (明)王世贞：《弇州四部稿》卷一百五十四《艺苑卮言》附录三，载《景印文渊阁四库全书》集部第 1281 册，台湾商务印书馆 1986 年版，第 484 页。
③ (明)黄佐：《将仕佐郎翰林院待诏衡山文公墓志》，载周道振辑校《文徵明集》，上海古籍出版社 1987 年版，第 1632 页。

术要"神识独游天地外"①,祝允明提出"性""功"并重,超然出神采的书学主张。这里的"性"是指人的精神境界,"功"是指书法创作的能力和功夫。可见,他们都强调了自我因素在创作中的决定作用,走我行我素的创作方向。作者根据自己的审美经验去表现个性意趣,写前人之所无,创自家之风范,由此整个书坛进入了建设具有明代特征的书法阶段。有人将这种特征描绘成"浪漫主义书风"②,也有人将之概括为"作品的诗化现象",体现出书法语言的"跳跃性和抒情浓度"③。的确,我们在祝允明的《自书诗卷》(见图 3-13)三首中,可以看出作者"善于用瑰奇的想象调度时空",将"那种稍纵即逝、火花般的感受和闪光,都化为兔起鹘落的线条"④,给人以强烈的感官刺激。

图 3-12　　　　　　　　　　　　　　　图 3-13

最后,明中期的书法创作拓展了书法的意境。由于集中反映明中期书法创作水准的"吴门派"书法家往往身兼画家,所以他们的作品往往含有画意。这反映在书法,就是构

① (明)唐寅:《自题抱琴归去图》,载《唐伯虎题画诗 唐伯虎年谱》,《苏州文史》第 25 辑(1998年),第 17 页。
② 徐利明:《中国书法风格史》,河南美术出版社 1997 年版,第 399 页。
③ 朱以撒:《明代书法创作论》,载《福建师范大学学报》(哲学社会科学版)1994 年第 2 期,第 125 页。
④ 朱以撒:《明代书法创作论》,载《福建师范大学学报》(哲学社会科学版)1994 年第 2 期,第 125 页。

图上的灵巧，以及对墨法的追求。反映出文人诗、书、画的融合对书法创作的影响。这就拓展了明书"尚态"的意境，扩大了明代书法的表现内涵。

明书"尚态"在明中期出现新的风尚，是有其深刻社会原因的。从客观上看，明代中期商品经济的发展，促进了市民阶层的壮大与市民文化的进一步发展，这就使得书画艺术在更大的范围进入寻常百姓之家。而艺术欣赏群体的扩展，必然会使得审美要求出现多元化的现象，这既促进了审美功能的扩大，也提高了社会的审美水平。反映到书法，就是直接影响到书法审美的形式、风格、意境、品位的拓展和升华。这也正是明代中期书法形成格局开阔，风格多样创作新局面的社会因素。从主观上看，这是明代中期文人意识开始觉醒，文人书法得以重新抬头的结果。明代中叶商品经济的发展刺激着中国封建社会内部资本主义的萌芽，使得社会兴起一股思想解放、倡扬性灵表现、反对复古僵化的思潮，出现了王阳明"心学"，李贽"童心说"，"公安三袁"(袁宗道、袁宏道、袁中道)"性灵说"等带有反对封建色彩的早期启蒙思想，这些思想是刺激明代中期士大夫文人书家们注重主观抒发，各自寻求表现自我个性书路的思想基础。

嘉靖以后至明朝末年是明代"尚态"书风的后期。这一时期的书法有"南董北邢"或"南董北米"之称。董，即董其昌。邢，即邢侗；米，即米万钟。产生这种说法的主要原因，是明代后期出现了书法文化区域多元化的格局，明中叶时"言书必称江南"的现象已不再。当时，在江左之外产生了多个新的书法发展区域，如皖南的徽州，福建的晋江、莆田，以及山东、河南、陕西等地，各区域的书法既相融，又相竞，同时也产生了各地的代表性书法家。如皖南新安的詹景凤、松江的董其昌、山东的邢侗、四川的黄辉、陕西的米万钟、福建的张瑞图等。所以，明代后期"尚态"书风的一个特点也就是出现了区域书法多元化的格局。

明代后期"尚态"书风的另一个特点是在书法地域多元化的过程中重燃"复古"之风尚。出现于晚明万历年间地域书法的认同是乘文徵明的去世及苏州书法衰退的契机而展开的。为了树立区域书法的形象，表达对地域"传统"的信任和捍卫，不管是山左的邢侗，还是松江派的核心人物董其昌、莫是龙、陈继儒等，都对吴门书派进行了猛烈的批评，其批评的一个重要论调就是针对吴门书派对"古帖""晋书"的叛离。如邢侗在批评祝允明、文徵明时说，"我朝祝京兆放而不情，文待诏秀而不局，皆非晋书也"[①]。在邢侗心目中"晋书"是至高无上的，其书法也充满恢复"二王"传统的复古形象。与邢侗一样，董其昌也强调书法贵有古意，说："学书不从临古入，必坠恶道。"[②]从总体上看，明后期地域书法所出现的"复古"现象，相对于明中叶兼容并包的书法格局，显得保守，是一种退步。在明代后期主张"复古""尚晋"的书家里不再有明代中期"尚态"书风所涌现出的雄阔与浪漫之气。

相比较而言，董其昌的"复古"论调，很可能是他与吴门书派拉开距离，树立松江派书法话语体系的一种策略，而在书法的技术层面董氏有其独到的追求。一方面，他一生法唐而入晋，是师古的集大成者。另一方面，他师古却不泥古，提出"字须奇宕潇洒，时出新致，以奇为正，不主故常"[③]。作品风格空灵、古淡、飘逸，特别是在作品黑白空间的

① (明)邢侗：《来禽馆集》，载《四库全书存目丛书》集部第 161 册，齐鲁书社 1997 年版，第 701 页。

② 《御定佩文斋书画谱》卷七"明董其昌论书"，载《景印文渊阁四库全书》子部第 819 册，台湾商务印书馆 1986 年版，第 251 页。

③ (明)董其昌：《画禅室随笔》，载《历代书法论文选》，上海书画出版社 2014 年版，第 541 页。

处理上，显示了过人的灵气，整个画面显得疏宕秀逸，透发出清淡幽远之趣，呈现出虚和出尘的意境(见图 3-14)。此外，董其昌的用墨也极富特色，他善于用淡墨，用润墨。淡墨飘逸超脱，润墨温和华滋，意境清新雅致。董其昌的书法也抒情，但却淡淡的、清清的，在看似信手拈来的创作中，创造了一种似乎不食人间烟火的秀雅风格。这种书风出现在晚明社会矛盾错综复杂、文艺思想斗争激烈的环境中，不能不说是董其昌屡官屡隐，独善其身，消极圆滑，以避乱世的人生态度在其书法中的一种反映。在政局动荡的晚明，董氏这种有着空灵境界的书风"更能慰藉心灵、消弭愁苦，从而为人喜爱"①。明代后期的"尚态"书风，也因为有了董其昌的书法，才使得"复古"帖学产生了"古典主义"的新意境。

图 3-14

二、"尚势"：异军突起的明代中后期书风

明代"尚势"书风起于明中期的徐渭，在明代中后期直至南明得以迅速发展，并形成了发展的最高峰。

明代中期的"尚势"书风与同时期注重个性的抒发、主观意趣与情感的表达"尚态"书风一脉相承，有着相同的社会思想基础。所不同的是，"尚势"书风从徐渭开始就强调"师心横从，不傍门户"②，打破"尚态"书风对帖学的一贯崇尚，主张学古要化，要形成自家面貌。徐渭的书法应该自有其所宗，但经他熔铸发挥，犹如"迷踪拳"，已很难确定学自哪家。有人猜测大概仿自北宋米芾，但其书风也绝不是米字所能范围。在用笔、用墨、布白等方面，徐渭都突破了传统的规矩成法，书风恣肆粗犷，难以用八法规模，表现出不拘一家成法，不为传统所缚的自由个性(见图 3-15)。另外，与明中叶"尚态"书风相比，同时期的"尚势"书风则更加强调胸臆痛快、淋漓的抒发。如果说明代中期"尚态"书风注重主观抒发，于是产生了浪漫主义书风，那么"尚势"书风所强调的直抒胸臆，则是一种发自真情的"狂热主义"，

图 3-15

① 朱以撒：《明代书法创作论》，载《福建师范大学学报》(哲学社会科学版)1994 年第 2 期，第 125 页。
② (明)徐渭：《书田生诗文后》，载徐渭《徐渭集》，中华书局 1983 年版，第 976 页。

是带有极强个人主义色彩的渲泄,所以也有人称之为"愤书"。徐渭一生才华横溢,却又怀才不遇,穷困潦倒,面对日益腐败的社会,他将心中悲怆之情,倾泄于笔端,挥洒在纸上。观其书法,往往是意兴喷发不可遏,气势奔放一路狂,给人一副不修边幅,疏狂自任的"字林之侠客"①的形象。再者,"尚势"书风往往以行草为载体。徐渭最好作行草,这不是一种偶然或无意的选择,而是他为"尚势"书风找到了抒情达意功能最强、自由度最高的一种书体。正因如此,这种书体在明代中后期得到了长足的发展。

明代中后期"尚势"书风得以进一步发展,这主要表现在以下几个方面。

一是"尚势"书风的书家群体已经形成。如果说在明代中期的"尚势"书风中,徐渭更多的是以个案的形式出现,那么在明代中后期,"尚势"书风已形成了书家群体,当时在南方涌现出黄道周、倪元璐、张瑞图,北方则出现王铎、傅山等代表性书家。

二是"尚势"书风的性格特征日趋明显。从总体上看,明代后期的"尚势"书风崇尚壮美,追求骨力雄健。但是由于注重个性的表达,"尚势"书家都有着相对独立的审美意识,显示出夐夐独造之风范。比如,黄道周"书字自以遒媚为宗"②(见图 3-16),倪元璐追求奇峭倔强(见图 3-17),张瑞图书如横槊挥戈(见图 3-18),而王铎书风恢阔宏远,傅山则是纵逸奇宕,在书法创作的道路上,他们各自走着一条没有同行者的道路。尽管如此,明代后期的"尚势"书家却都有着"叛逆"的性格。这种叛逆集中表现为对传统帖学的革新,对"二王"系统笔法的继承与扬弃、改造与超越。他们突破了传统书法的"中和"之美,打破对中锋用笔的规范要求和各种禁忌。用笔野逸奔放,大胆探索各种笔法,侧锋、尖锋、折锋、破锋,无所不用;用墨则大胆采用涨墨、浓墨、淡墨、枯墨等各种墨法,以增强书法的视觉冲击;字的结体与行气,则显现出左右摇摆,欹侧开张,摇曳多姿,险中取胜,连绵不绝的体势;幅式也由原先案头自娱的尺牍、手卷、册页等,扩展为展示为主的大立轴和长卷巨幅;字体则以行为主,狂草相杂,尽情挥洒。所有这一切革故鼎新式的改革,使明代后期的"尚势"书风呈现极强的性格特征,概括起来就是崇尚壮美,以势取胜;标榜个性,审美独立;书风叛逆,冲破传统;迥异时人,超越前人。

三是以王铎的出现为标志,"尚势"书风的成就达到高峰。在明代后期的"尚势"书家中,以王铎的书法成就为最高(见图 3-19)。在书学上,王铎既重视"入帖"继承,更强调"出帖"创新。他一天临习法帖,一天书写应酬诗文,日相间隔,终生不辍。在临习与创作周而复始的继承与创新中,王铎走出了一条"否定之否定"的新路。王铎取益王献之、米芾,用笔使转圆润、联绵,其书法既能纵笔取势,也能顺势收敛,线条刚中有柔,笔势豪放而不粗野。在用墨上,王铎大胆地采用"涨墨法",由于涨墨欲滴,漓溯迷蒙,往往使人如欣赏大写意画去悟其象外之旨。整幅通篇,王铎的书法或踉跄欲扑,或腾跳跃起,或雅或俗,忽静忽动,时移挪奇变,时整肃有序,纵横捭阖,大起大落,却又内蓄着无穷的潜力。有人说"这是剽悍雄强与翼翼小心的统一体,是美与丑的有机结合,折射了末代乱世焦虑不安、狂躁紊乱、颓唐放纵的心态"③。正因如此,王铎的书法在明代后期更能体现"尚势"书风的风采,是当时惊世骇俗作品中的典型代表,他的书法将明代"尚势"书风的成就推向了顶峰。

① (明)袁宏道:《徐文长传》,载徐渭《徐渭集》,中华书局 1983 年版,第 1343 页。
② (明)黄道周:《与倪鸿宝论书法》,载《黄石斋书牍》,广智书局 1908 年版,第 166 页。
③ 蔡慧蘋:《中国书法》,上海人民美术出版社 2001 年版,第 124 页。

图 3-16　　　　　　　　图 3-17　　　　　　　　图 3-18

图 3-19

三、明代书风的历史审视

如果站在历史的高度去审视明代的书风，我们可以发现明代"尚态"书风基本上笼罩在"帖学"的范式之中而难以超拔。明初的书家，难以摆脱元代赵孟頫圆润柔美书风的熏染；明中叶的"吴门书派"，虽济济一堂，但也缺乏恢宏博大的气象，除祝允明等少数书家之外，难有颉颃晋唐，领袖群伦的大家；明后期地域书风的"复古"现象，则更是显示出"尚态"书风江河日下，日薄西山的衰落景象。终明一代，"尚态"书风作为明代书法的主流，虽名家辈出，但大师罕见，"传世作品不可胜数，却未见高潮迭起、划时代的大作"①。而出现于明代中后期的"尚势"书风，虽是明代书法的支流，但是以徐渭、王

① 朱以撒：《明代书法创作论》，载《福建师范大学学报》(哲学社会科学版)1994 年第 2 期，第 122 页。

铎、傅山等为代表的书家，却能在森严封建礼教的桎梏下，承宋人"尚意"书风之精髓，敢于破格、勇于创新，在传统"帖学"的道路上，闯出一条惊世骇俗的新路，创作出标领时代高度的力作。由于时代的局限与禁锢，这些作品于明代中后期终属零星的昙花，难成整体性的气候，入清后"尚势"书风也无以为继。但近代以来，明代的"尚势"书风愈来愈受书家的重视，其在明代书史中的地位也越来越高。明代书法正因为有中后期"尚势"书风的存在，才使得明代书坛在"帖学"难以超越的困境之中，显现出异军突起，具有历史高度的坐标点。

【思考题】

1. "尚态"书风在明代经历了哪几个发展阶段，各个阶段呈现出怎样的特点？
2. 明代中后期"尚势"书风的特点是什么？

第七节 从"帖学"到"碑学"：清代书风的变革

康有为在《广艺舟双楫》中曾说："国朝书法凡有四变：康、雍之世，专仿香光(董其昌)；乾隆之代，竞讲子昂(赵孟頫)；率更贵盛于嘉、道之间；北碑萌芽于咸、同之际。至于今日，碑学益盛，多出于北碑、率更间，而吴兴亦踆踆伴食焉。"[①]康有为的这句话，大致为我们勾勒出清代从"帖学"书法向"碑学"书法演变的几个过程。所谓"帖学"，是指"宋、元以来形成的崇尚王羲之、王献之，以及属于二王系统的唐、宋诸大家书风的书法史观、审美理论和以晋、唐以来名家墨迹、法帖为取法对象的创作风气。由于这一风气是在宋代出现的《淳化阁帖》等一大批刻帖的刺激和影响下形成的，所以称之为'帖学'"。"碑学"是指"重视汉、魏、南北朝碑版石刻的书法史观、审美主张以及主要以碑刻为取法对象的创作风气"[②]。下面我就从"帖学"与"碑学"两个方面来讲述清代书风。

一、清代帖学书风的演变

清朝建立后，明代"尚态""尚势"书风的两条脉络在不同程度上都在清初得以继承和延续，尤其是董其昌的"尚态"书风在清代前期受到了高度的推崇和普遍的仿效，从而在康、雍之世，形成了千人一面，"专仿香光"的帖学风尚，时人不仅在风格、技法上效仿董其昌，而且还在创作上题材和创作形制上模仿董其昌。造成这种现象的原因，一方面是康熙皇帝个人对董其昌书法的喜爱与提倡，以及"大批董氏书风的直接或间接传人所形成的民间基础及其所起的推波助澜作用"[③]。比如，书宗董氏的华亭人沈荃在康熙朝入值南书房，并成为康熙的书法老师，这就对董其昌书风在清朝前期的传播起着重要的促进作

① (近代)康有为：《广艺舟双楫》，载《历代书法论文选》，上海书画出版社2014年版，第777～778页。
② 刘恒：《中国书法史·清代卷》，江苏教育出版社2009年版，第4页。
③ 刘恒：《中国书法史·清代卷》，江苏教育出版社2009年版，第2页。

用;另一方面的原因是董其昌清秀中和、恬静疏旷的书风合乎理学的审美要求。这就与清王朝建立之后,提升朱子地位,运用理学来取消民族壁垒、重整政治和思想秩序的政治举措与文化氛围相契合。正因如此,属于晚明"尚势"书风的王铎、傅山等人,尽管以不同身份进入清代,由于其书风带有自由和叛逆的色彩,这就与清初稳定统治、恢复秩序的政治需要相抵触与儒家"中和"的审美预期相违背。随着清政权的逐步稳固及其对思想文化控制的日益严厉,到康熙以后,这种生机勃勃的"尚势"书风很快就退出了历史舞台。

从总体上看,清代帖学书风经历了由盛而衰的变化,它由"专仿香光的康雍帖学",演变为"崇赵尊唐的乾嘉帖学",再到"经典失位的晚清帖学"①。其中乾、嘉两朝,是清代帖学书法的鼎盛时期,帖学书风呈现出繁荣、多元的局面。梁巘、刘墉、梁同书、王文治、姚鼐、翁方纲、钱沣、永瑆等书家都以各自的独特魅力在这一时期的书坛占有一席之地,并共同构成了清代帖学书法的高峰(见图3-20)。

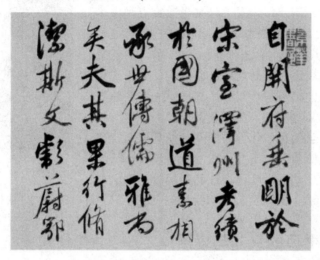

图 3-20

由于清代帖学生长在清朝政治上高度一统,思想上独崇理学,排斥异说的社会文化环境,使得清代"帖学"有别于元、明,在总体上表现出日渐明显的"正体化书法创作的倾向"②。所谓"正体化",是指清代书法表现出端庄、平和、守则、楷化等审美取向。就具体而言,清代帖学书法的正体化倾向主要表现在以下几个方面。

其一,在书体的选择上,重视对楷书、行书的学习,而忽视草书,并逐渐显现出尊唐尚楷的倾向。从清代康、雍、乾三朝的名人书迹来看,清代书家在取法董、赵时是有所取舍的。比如,董其昌既擅长楷书、行书,也精于草书,而"康、雍之世,多仿香光",更多的是侧重于对董氏楷书和行书的学习,而对其草书则极少涉猎;尽管赵孟頫诸体兼善,乾隆之代也多取法其楷书和行楷书。嘉、道之际所出现的尊唐风气,更多的是对楷法森严"欧体"的推崇,欧阳询的《九成宫》《化度寺》成为时人争相效仿的范本。因此,在书体的选择上,清代"帖学"表现出趋正、趋楷的现象,风流洒脱、妍妙超逸的晋人行草书

① 陈名生:《清代帖学书风变迁综论》,载《中国书画》2018年第10期,第26、29、35页。
② 孙学峰:《清代书法的取法与风格演变》,载《文艺研究》2008年第3期,第126页。

逐渐被排挤到边缘位置。

其二，从效仿董其昌、赵孟頫到欧阳询的书体选择，清代帖学书风在笔法、结体、章法等方面也越来越显现出守则的拘谨与僵化。总的来说，董其昌的行草书相比于他的楷书和行楷书，无论在笔法的丰富多变、行气的流畅跌宕、书风的飘逸疏旷上，无疑更为接近"二王"风格的精髓；赵孟頫毕生追求"晋韵"，其楷书也多有行书的笔意和气韵，但相比"二王"，其书法在笔法上已趋于程式化和简单化，结字也趋于方正，呈现出"千字一同"的固化倾向；欧阳询的楷书则以法度森严名世，而缺乏灵动的笔意。从取法董其昌、赵孟頫的局限，再到尊唐习欧，清代帖学书法越来越注重点画用笔的踏实沉稳，起收动作的完整，单字体势的完美、端庄，点画形态相对固定，章法排布大小匀称、整齐有序，字与字之间缺少意态或游丝的呼应连带，失去了相互连属、顾盼生情的笔势与行气，显露出受"馆阁体"书风影响的一面（如刘墉书法，见图3-21）。

总之，清代帖学的正体化创作倾向，使其逐渐背离了"二王"书法风流蕴藉，妍媚洒脱的典型风格，从而走进了没有出路的死胡同。晚清取法北朝碑版的碑学书风正是部分书家"对过于严格的正体化倾向的反拨"①。

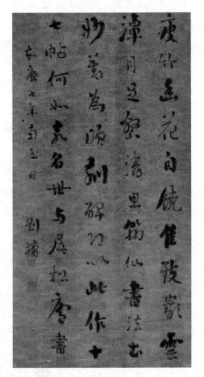

图3-21

二、清代碑学书风的兴起与发展

康有为所说的"北碑萌芽于咸、同之际"，实际上反映的是狭义上的碑学，指的是取法北朝碑版的书风。广义的碑学，则是指取法唐以前"二王"体系以外的金石文字，追求古朴的书法。从广义的碑学来看，清代碑学书风兴起于康、雍、乾三朝，大盛于政局动乱的晚清，并以嘉庆朝为界，大致可分为前、后两个时期。

清代前期碑学的兴起与当时金石考据学的兴盛有很大的关系，而金石考据学在清朝的兴起则是清朝专制集权极端强化的结果。清朝入关后，为了稳固政权，自顺治朝起，历康、雍、乾三代大兴"文字狱"，试图以政治上的高压钳制各种异端与反叛思想。政治上的黑暗迫使许多知识分子放弃明清之际的"经世致用"之学说而转向金石考据学。这种学术思想和治学方式的转变，引发了乾嘉汉学的兴盛。当时金石学者利用金石文字资料来考订经史、阐发义理，士人将篆隶碑版作为玩赏、临摹与书法创作的对象，这就使得碑学自诞生起就与金石学有着天然的相融互通。碑学的兴起，使清代书法在"帖学"书风之外树立起崇尚质朴、高古的新书风与新的书学观念。

在清初，郑簠开辟了学隶者必直取汉碑的新风，他在隶书上的实践和搜访、摹拓汉碑

① 孙学峰：《清代书法的取法与风格演变》，载《文艺研究》2008年第3期，第125页。

的活动，可谓开清代碑学运动之先声。稍后的"扬州八怪"，尤其是金农和郑燮对碑学书风进行了积极的探索。金农的"漆书"和郑燮的"六分半书"①(见图 3-22)，共同为清代碑学书风的兴起树起了标杆。

到了乾嘉时期，金石学和小学(文字学)的共同繁荣，推动了以篆、隶文字为表现对象的书法艺术的进一步发展。当时诸多的金石学家也是"碑学"书家，如钱大昕、桂馥、钱坫、黄易等擅写隶书或篆书，黄易还兼擅篆刻，为"西泠八家"之一。与此同时，书坛还涌现出了以邓石如、伊秉绶为代表的碑学大师。邓石如以隶法作篆，突破了千年来玉箸篆的樊篱，大大丰富了篆书的用笔，特别是其晚年的篆书，线条圆涩厚重，雄浑苍茫，臻于化境，开创了清人篆书的新格局(见图 3-23)；伊秉绶则以篆书的笔法来写隶书，又融入颜体的宽博方正，字字铺满，四面撑足，给人以方整严谨的装饰美感，这种隶书是伊氏把握汉隶神髓后的一次变异与创新(见图 3-24)。总之，乾嘉之际"南伊北邓"在篆书、隶书领域的创新，将清代前期的碑学推向了一个新的高峰。

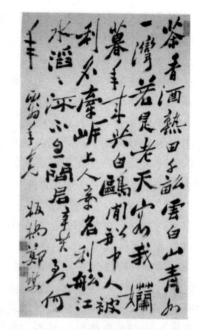

图 3-22

图 3-23

图 3-24

嘉庆朝后，清代碑学走向进一步繁盛的后期。出现这种现象的主要原因是清朝的衰败及其文化专制政策的松弛。嘉庆之后，随着政府的日渐衰败，朝廷统治能力的废弛，封建专制制度越来越失去了对社会的有效控制力，政府对思想文化领域的控制也不断下滑，曾经一度使文人士子闻之胆颤的"文字狱"在盛行百年后终于走到了历史的终点。嘉庆朝对

① "六分半书"是郑燮(郑板桥)所创的一种书体，亦称"板桥体"。它将隶书的笔法掺入行楷，从而创出介于楷隶之间，非隶非楷的书体。由于隶书又称"八分"，故称为"六分半书"。

"文字狱"政策的废除，标志着清朝极端的文化专制政策发生了彻底的质变。而一旦文网松弛，革新的思想就会抬头，曾经占书坛主流地位的帖学受到了攻击。比如，乾嘉学派代表人物阮元对《兰亭序》的真实性提出了公开的质疑。更有甚者，从碑学史观出发，把奉为"帖学经典"的《兰亭序》纳入碑学的范畴来进行解说。如此种种的质疑、否定和自由解说，都旨在冲破帖学传统的束缚。加之各种刻帖、汇帖反复翻印、不断翻刻，原帖之本来面目和神韵早已失真，一统书坛近千年的帖学书风在嘉庆朝后走向了衰败。帖学之衰为碑学的崛起积淀了强大的内在动能。于是，在嘉、道之际，以阮元、包世臣为代表的金石学者对书法史的发展演变、对清代的书风提出自己的看法。在《南北书派论》和《北碑南帖论》两篇文章中，阮元首先提出南北朝以来书法上一直存在着南北两派书风的观点。阮元"二论"的提出，是对正统帖学的挑战，它标志着清朝在帖学之外，开辟出以汉、魏晋南北朝碑刻为中心的书法取法体系——碑学体系。包世臣在《艺舟双楫》中一反清代书坛对董、赵书风的盲目崇拜，而另倡碑学，这对于扭转清代书法的帖学风尚具有重要的意义。

 道光以降，碑学更成为一统天下之势。产生这种书法风尚是有其深刻的社会背景与政治原因的。1840 年，鸦片战争以后，中国陷入了半殖民地半封建社会，清王朝处于风雨飘摇之中。从洋务运动到维新运动，整个社会无不在呼唤与渴求自强自立、富国强兵，整个中华民族都在酝酿与积蓄着志气满怀、要求进步的思想革命力量。这种社会心理状态促使社会审美观念也发生了彻底的转变，一种以求强、求新、求变为核心内涵的社会审美观念在晚清漫延。这反映到书法领域，就是在晚清书坛日渐形成了"崇碑抑帖"的审美观念，这种观念迎合了国家和民族陷于危机之际的知识分子与仁人志士渴求自强与维新，渴求变法与革命的心理诉求。正因如此，"碑学"以革新的姿态走上了书坛，并形成了一支阵容庞大的"碑学"队伍，涌现出以何绍基、吴熙载、赵之谦、翁同龢、吴大澂、吴昌硕等为代表的碑学主力军，这些书家的书风刚健雄浑、豪放苍劲，反映着晚清碑学的新书风。在书学理论上，康有为撰写了《广艺舟双楫》，此著成为清代碑学书论的集大成之作。作为晚清政治家、改革家的康有为，在百日维新失败以后，在极度的苦闷中写成此著，将其情怀、抱负与其政治理想直接熔铸于其中，他借书论政，明确提出了"变"的思想，他在书中第一卷明确指出"变者，天也。""书法与治法，势变略同。"①《广艺舟双楫》曾再版印刷十八次，屡遭政府所禁，这说明此著已不仅仅是一部书学理论著作，更是一篇歌颂变法革新的战斗檄文。

 总之，清代"碑学"书风的之起、之兴、之盛，均与当时的政治环境息息相关，它不仅反映着有清一代学术思想的嬗变、转折，更凸显着整个社会的思变、思新，反映着晚清志士仁人反抗封建专制、强烈渴望变革的进步思想。

【思考题】

1. 什么是"帖学"？什么是"碑学"？
2. "碑学"在清代兴起的历史原因是什么？

① (近代)康有为：《广艺舟双楫》，载《历代书法论文选》，上海书画出版社 2014 年版，第 752、753 页。

第四章

书法形式的鉴赏

有人说，书法鉴赏有"识形、赏质、寄情"三个不同的境界。其中"赏质"，就是对书法的字法、笔法、章法、墨法等形式系统进行鉴赏的学习。这一章，我们就从书法形式系统切入，学习书法鉴赏。

第一节　力透纸背　入木三分：笔法的鉴赏

笔法是书法学习中最重要的基本功，也是评判书法水平高下及风格雅俗的重要依据。因此，学习书法、鉴赏书法，首先要了解笔法、掌握笔法。

一、什么是笔法

顾名思义，笔法，就是书法用笔的法则，它是用笔中具有规律性、原则性的要领和法则。由于毛笔是软性物体，所以在书写之前就得了解毛笔这种特殊书写工具的性能，即"笔性"。毛笔的笔性体现在一个"软"字，同时这种圆锥体造型的毛笔还具有"尖、齐、圆、健"等特性。因此，用软笔写字，就有一个用笔技巧的问题，其中的关键就是要发挥毛笔锋毫的弹性，利用毛笔"尖、齐、圆、健"的特性，写出坚挺有力、质感厚实的笔线。这要求我们在书写的过程中，控制好笔锋的聚散、扁圆、卧挺等状态来塑造笔画形象。学过书法的人就会知道，我们可以利用笔头的圆锥状，写成圆笔，利用好它的齐(扁平展开)写成方笔，顺转着走，笔画圆润，侧逆着用，则出现方棱，即所谓"方笔用铺，圆笔用裹"，"转便圆，侧成方"。一支笔在书家手中，无论什么笔画，均可下笔成形，笔势自然，绝无多余来回动作。但无论你怎么用笔，都要求做到笔毫齐顺、万毫齐力、笔毫复原，这便构成了书法用笔中最根本的问题，书法中笔法的一切技巧都围绕这个问题展开的。

二、起笔、行笔、收笔的要领

一般来说，要发挥出毛笔的笔性，就要求我们在每个笔画的书写时，都要有起笔、行笔、收笔三个步骤。起笔是一画的开始，也称之为"落笔"或"发笔"。起笔若从笔锋形态来看，可分为藏锋、露锋。藏锋，就是笔锋的笔芒内敛在笔画之中而不外藏，如图 4-1 中"枚"字一横的起笔。藏锋起笔，要掌握一个"逆"字。蔡邕在《九势》中说："藏锋，点画出入之迹，欲左先右，至回左亦尔。"[1]这里的"欲左先右，至回左亦尔"，说的就是藏锋起笔，须先以逆锋取势的道理。在篆书中，多以裹锋的形式进行藏锋。在楷书、行书中，藏锋起笔，一般先逆锋起笔，逆后作点，调锋后再行笔。藏锋巧妙，可以使笔画呈现出含蓄之美。露锋，即将笔尖落在纸面，直接运行的笔法。这种起笔直截了当，痛快淋漓，给人的感觉是神气外露，清丽爽快，如图 4-2 中"当"字一竖的起笔；另外，从毛笔起落的角度与运行方向来看，起笔又可以分为平起、侧起、逆起三种。所谓"平起"，也就是笔锋和笔画方向一致，从左至右，由轻而重行笔，笔锋不上翘，多呈细尖

[1] (东汉)蔡邕：《九势》，载《历代书法论文选》，上海书画出版社 2014 年版，第 6 页。

状。侧起是指侧锋下笔稍顿,然后调整笔锋,再向右行笔。起笔处呈一斜面,如刀削。逆起即笔锋逆向落笔,然后折回向右行笔。逆起可分为藏锋逆起、露锋逆起两种。藏锋逆起,是实逆,指笔锋轻轻入纸,向点画的反方向运行极短的一段,然后再调锋运笔;露锋逆起,是虚逆,就是笔锋在空中作逆锋动作,笔锋在逆的过程中并不着纸,即空中取逆势;如果从笔画的形态来看,起笔还可分为圆笔与方笔。圆笔,一般是裹锋起笔而成。在篆、隶书体的起笔中常用圆笔。方笔,则侧锋切入,可藏可露。方笔在魏碑书法中较多使用。

图 4-1

图 4-2

　　行笔,又叫"走笔"。行笔时要求中锋走笔,注意力量、速度的把握,即轻重、徐疾、提按等。王羲之在《书论》中说:"每书欲十迟五急,十曲五直,十藏五出,十起五伏,方可谓书。"①其中,除"藏出"是对起笔、收笔的要求,其余的"迟急""曲直""起伏",都是对行笔的要求。"迟急"是说行笔要有速度节奏的变化;"曲直"是说行笔要有运动轨迹的变化;"起伏"是说行笔过程中要有提按的变化。不同的行笔方法可以得到不同的艺术效果。通常情况下,"迟"表现"沉着","急"表现"得势";"曲"表现"多姿","直"表现"刚劲";"藏"表现"浑成","出"表现"爽利";"起"表现"灵动","伏"表现"稳重"。这里的"十""五"我们应该把它视为辩证的关系,而不是绝对的量化标准,更不能把"十迟五急"作为每字的处理方法,否则将会弄巧成拙。因此,我们在书法鉴赏时要将这些相互对立的元素理解成一个和谐的矛盾统一体,从中可以看出书法线条的丰富多彩,变化无穷。

　　行笔过程中可以使用"使转法",使转法是转换笔锋锋面的技法。使转有二种情形,一种是在发笔处完成使转,运行时平拖直过,此为唐法;一种是将使转过程拉长,甚至贯穿行笔全程,此为晋法。使转中锋面的转换有二法,即"内擫"和"外拓"。以锋端着纸,逆时针方向转动笔锋,以选择合适的锋面着纸的技法,为内擫;如果顺时针方向转动笔选择锋面,则为外拓。二法中以内擫为难,欲要拉长转体过程,转锋落纸后须使笔锋与笔身有些许扭角,以产生一定扭力,在行笔过程中利用这个扭力的释放,使笔锋自然转动,产生流转韵律,效果极为生动。

　　行笔过程中,为了使笔线厚实,还往往实行"涩行法",即笔锋在行笔时必须抓取笔下的涩力而行。这也就是蔡邕在《九势》中所说的"涩势,在于紧駃战行之法"②是也。涩力行笔,则点画极有笔力,无浮漂、疲软之弊端。另外,行笔过程也要注意笔速与用笔

① (东晋)王羲之:《书论》,载《历代书法论文选》,上海书画出版社 2014 年版,第 29 页。
② (东汉)蔡邕:《九势》,载《历代书法论文选》,上海书画出版社 2014 年版,第 7 页。

正侧的把握,"太缓而无筋,太急而无骨。横毫侧管则钝慢而肉多,竖管直锋则乾枯而露骨"。要做到"粗而能锐,细而能壮"[1],就要注意发挥毛笔柔软而富有弹力的"笔性",写出有力量感、厚实感的笔线。

收笔是一个笔画书写结束时将笔锋提离纸面的用笔方法。所谓"画点势尽,力收之"[2],指的就是收笔。收笔的目的是将铺展的笔毫重新聚拢成尖锥状,以便下一笔的书写。收笔有露锋收和藏锋收两种,凡画之末端出锐尖者,为露锋收笔。于画内提收,画外不见痕迹,此为藏锋收笔。

收笔有三个基本原则:

一是"无垂不缩,无往不收"[3]。这也就是说,写竖画要缩,写横画要收。收与缩,可以产生以下三种艺术效果:①可以使笔形浑成完满。大凡用笔,不论何体,必须在收笔时将笔锋送到位,特别是书写篆、隶、楷三体,笔形都要保持其相对的独立性。起笔处极意纵去,收笔处竭力回转,势尽方可回锋。故善书者,收笔时力求凝重、沉着、圆满。②可以产生笔力。收笔时不论藏锋或出锋,都要迅速,所谓"缓去疾回"。只有快,才能产生笔力,这是一种反作用的力,笔法中的"紧收"就是这个意思。收笔时迅疾的抽笔动作在书法术语中称为"抢"。"抢"有三种笔法:凡藏锋收笔在纸面上作收势,谓之"圆蹲直抢";凡侧锋方笔的钩法侧势挑出,谓之"偏蹲侧抢";凡出锋收笔在空中作收势,谓之"出锋空抢"。③可以产生笔势。收与缩,主要的目的还在于产生笔势。楷书笔断而意连,回锋收笔时势从内出,为无形的使转,但亦可偶然于不经意处带出一缕墨痕,反而增加了笔画之间的流动感。行草点画之间,笔意流畅,特别是每个字的最后一笔,因此笔与下一字之第一笔相互顾盼呼应,自然富有行气。

二是"凡藏锋之笔当收归画内,凡出锋之笔要由中而出"[4]。凡书楷、行、草诸体,发笔时可方可圆,或藏或露,但收笔时务必要将锋收归画中,切忌由偏到偏,一偏到底,否则浮薄之弊立见。收笔时锋能收归画中,则笔意有回顾之势,便于向八面出锋,笔势圆活,这是笔法中的一个基本原则。

三是"收笔处要沉得住气,留得住笔"[5]。收笔出锋,最忌飘忽否定,作虚尖浮怯之状,特别是一些较长的笔画在书写时笔力要送到,切不可以指头拨动笔杆作挑剔之状。能留得住笔,沉得住气,自无草率流滑之弊。所谓"留不常迟,遣不恒疾"[6],就可以用来说明收笔时用笔快慢的辩证关系。

三、如何鉴赏笔法

以上是从书法学习、创作的角度来谈笔法,主要解决一个如何写的问题。如果从书法鉴赏的层面谈笔法,则要解决以下几个问题,一是能从书作的笔线看出作者的用笔技巧;

[1] (唐)虞世南:《笔髓论》,载《历代书法论文选》,上海书画出版社2014年版,第111页。
[2] (东汉)蔡邕:《九势》,载《历代书法论文选》,上海书画出版社2014年版,第6页。
[3] (明)丰坊:《书诀》,载《历代书法论文选》,上海书画出版社2014年版,第505页。
[4] 参见刘小晴《图说书法技法》,上海书画出版社2014年版,第29～30页。
[5] 参见刘小晴《图说书法技法》,上海书画出版社2014年版,第30页。
[6] (唐)孙过庭:《书谱》,载《历代书法论文选》,上海书画出版社2014年版,第130页。

二是判断书作的笔法是否法出有源，精准熟练，融贯创新；三是体会不同笔法写成的笔线所产生的艺术审美效果；四是从虚实相形、虚实相生，以及矛盾的对立统一规律，去体会书法用笔的奇妙与精巧。正如张怀瓘在《论用笔十法》中说："用笔生死之法，在于幽隐。迟笔法在于疾，疾笔法在于迟，逆入倒出，取势加攻，诊候调停，偏宜寂静。"[1]因此，鉴赏书法的笔法，其难度不亚于对书法笔法的学习，要学会书法鉴赏，还得拿起笔来去练习书法，去体会各种笔法的用笔技巧与书写效果，只有这样，你才能真正了解笔法，鉴赏笔法。

【思考题】

1. 什么是笔法？笔法在书法中有着怎样的重要地位？
2. 如何对书法中的笔法开展鉴赏？

第二节　违而不犯　和而不同：字法的鉴赏

字法，就是字形结构的方法。大凡学习书法，基本上可分为两个阶段：第一阶段是循规蹈矩的基础阶段，这一阶段的字形结构要力求平正、匀称、协调、和谐，要下一番苦功掌握字形结构的基本规律；第二阶段是抒情写意的创作阶段，这一阶段的字形要求变求新，要力求从艺术的客观规律中获得创作的自由，由熟返生，由博返约，渐入化境，并逐步形成自己的风格。这也就是孙过庭在《书谱》中所说的："至如初学分布，但求平正；既知平正，务追险绝；既能险绝，复归平正。"[2]

字法所要体现的是书法艺术的形式美，既然是形式，就要讲究一定的形式规律。从字法的角度鉴赏书法，就要先了解字法的基本原则，字形结构的一般要求和变化的方法。

一、字法的基本原则

学习字法，需要我们把握以下几个基本原则。

一是字法要以用笔为基础。"积其点画，乃成其字"[3]，可见字法与用笔有着不可分割的关系。用笔的方圆、藏露、肥瘦、徐疾、刚柔不同，则可以产生不同风貌的字形结构。一般地说，用笔的变化大致可以从三个方面来进行：①点画形态上的变化(包括方圆、藏露、粗细、向背、俯仰、曲直等)；②角度上的变化(即以横平竖直为律，可根据笔势的需要，平画或向右上、或向右下，竖画或向左、或向右欹侧，其他笔画亦可依次类推)；③位置上的变化(即以平正的字形结构为律，运用挪移、提伸、开合、欹侧、转移、避让等手法破除平板，力求姿态)。[4]但字形的变化必须受到重心相对平衡的制约和笔势顾盼呼应的管束。换言之，点画在组合排列时必须有一个"度"字，离开了这个"度"字，字形便会滑向诡怪的俗套之中。所以，我们在鉴赏书法时，考量字形结构是否合"度"，就看字

[1] (唐)张怀瓘：《论用笔十法》，载《历代书法论文选》，上海书画出版社2014年版，第216页。
[2] (唐)孙过庭：《书谱》，载《历代书法论文选》，上海书画出版社2014年版，第129页。
[3] (唐)孙过庭：《书谱》，载《历代书法论文选》，上海书画出版社2014年版，第125页。
[4] 参见刘小晴《图说书法技法》，上海书画出版社2014年版，第111~112页。

的重心是否平衡，或相对平衡。

二是字法要保持相对统一的笔调。"寓多样于统一"是形式美的重要法则。这就要求书法的字形结构要富有变化，但又要保持基本笔调的一致性。孙过庭《书谱》中所说的"违而不犯，和而不同"①，指的正是形式的差异性和共同性的完美统一。譬如，纯方纯圆、纯刚纯柔的笔法都会破坏字形结构的形式美，所以在书法创作时要尽量处理好方圆、藏露、刚柔、曲直、轻重、徐疾、浓淡、枯润等关系，虽可以有所偏重，但不可过度。比如，以方笔为主的当参之以圆，以圆笔为主的可以参之以方，力求于多种对立的因素中求得统篇的和谐统一。②从书法鉴赏的角度来看，大凡一幅成功的书法作品，整体与局部应该是浑然一体的，从局部观之，跌宕起伏，参差错落，疏密相间，虚实相生，极其错综变化，迂回曲折，但整体观之，却毫无凌乱芜杂之弊。王铎的书法就给人以这样的观感(见图4-3)。

图4-3

三是字法要在笔势的管束下进行组合。所谓"笔势"即点画的自然走向和合乎情理的运行轨迹。"因势生形"就好比天上的流云因风变化一样，字形结构的变化都是在势的作用下产生的。笔势在书法中的表现大致可分为有形和无形两种。楷书(包括篆隶)笔笔断而后起，故其笔势表现为笔断而意连，为无形之使转；行草笔笔意相连属，故其笔势表现为有形之牵丝。③从鉴赏的角度来看，书法有笔势，字形结构才会生动，行气才会连贯。

四是字法要符合自然美的基本原则。"覃精一字，功归自得盈虚。"④而"自得盈虚"正是自然美的基本原则，这是对一切美观事物的形而上的哲学反映。这反映在书法的字形美，就是要求"向背、仰覆、垂缩、回互不失也"⑤。如果说质朴、平淡、天真、古拙体现出书法不同风格的自然美的话，那么参差、错落、得势、熨帖等不同的手法可以体

① (唐)孙过庭：《书谱》，载《历代书法论文选》，上海书画出版社2014年版，第130页。
② 参见刘小晴《图说书法技法》，上海书画出版社2014年版，第112页。
③ 参见刘小晴《图说书法技法》，上海书画出版社2014年版，第113页。
④ (隋)释智果：《心成颂》，载《历代书法论文选》，上海书画出版社2014年版，第95页。
⑤ (隋)释智果：《心成颂》，载《历代书法论文选》，上海书画出版社2014年版，第95页。

现出结构和章法的自然之美。

二、字形结构的一般规律与特征

在了解字法基本原则的基础上,我们还要懂得字形结构的一般规律与特征,这对于我们学习书法、鉴赏书法,都是十分有益的。

尽管书法有各种字体与书体,但在字形结构上有着共同的一般规律与特征:

一是主次分明,穿插停匀。主次分明是指一个字的笔画要有主次之分。主,即为"主笔",它是一个字中起决定作用的一两笔,其他笔画(次笔)都应相顾、照映主笔。朱和羹在《临池心解》中说:"作字有主笔,则纪纲不紊。"①这也就是说,主笔写好了,整个字就平稳,就有精神。在一个字中,横和竖,撇和捺,往往是其主笔。"横则正""竖则直",是对主笔"务以平稳为本"的要求。穿插

图 4-4

停匀有两层含义,一是指笔画呈现平均(或成分比)地分割"空间"的现象;二是指一个笔画呈现着被其他笔画平均(或成分比)地分割、交叉和组合的现象,如"西""置"二字(见图 4-4)。穿插停匀的结体特征在楷书中体现得尤为明显。

二是疏密相得、平齐一律。疏密,指结字时笔画安排之宽疏与紧密。所谓"锋纤往来,疏密相附"②,是说作书时须随字之形体,调匀其点画之大小、长短、疏密,务使密处不相犯,疏处不相离,点画位置匀称,分间布白协调,疏密相得,方为佳作;平齐一律,是楷书结体的一大特征。"平",一是指字形结体的重心要平稳,二是指笔画在总体的取势上要平行,如"秉"字(见图 4-5)。"齐",是指字的结体在外形上要整齐,尤其是在左右结构的字中,这种外形上整齐的特征体现得尤为明显。如"僧""法"二字呈现"上下均齐"的特征(见图 4-6)。有的字则呈现出"上齐"或"下齐"的特征,如"秘""端"与"朝""福"(见图 4-7)。还有一些左右均不齐的字,但其左右两个部分的中心却在一条线上,保持"齐"的特征,如"珠"字(见图 4-8);或左右两个部分的上、下首在取势上相平行,这也是"齐"的一种体现,如"即"字(见图 4-9)。

图 4-5

图 4-6

① (清)朱和羹:《临池心解》,载《历代书法论文选》,上海书画出版社 2014 年版,第 736 页。
② (东晋)王羲之:《笔势论十二章》,载《历代书法论文选》,上海书画出版社 2014 年版,第 31 页。

秘端朝福

图 4-7

图 4-8

图 4-9

三是向背有致、收放有度。向，指点画结构之两部分相向者。背，指两部分相背者。无论"向"或"背"均要各有体势，必须要相互顾盼呼应，有"粘合"之势，"使相著顾揖乃佳"①；另外，一个字须有收有放，收处紧，放处松，一紧一松，产生节奏，这样，字就更加有生气。上下结构中，或上放下收，或上收下放。左右结构中，或左放右收，或左收右放。一般说，处在中宫位置上的笔画宜紧凑，不可松散，宜内敛，不宜外放。

四是参差错落、纵横有象。这就是张怀瓘在《论用笔十法》中所说的"鳞羽参差"法，"谓点画编次无使齐平，如鳞羽参差之状"②。所以，字的结体要在整齐中求参差，又当于参差中求整体。众多笔画并列时，须长、短、正、斜，参差不齐。横画和竖画在字中占据多数，尤其要注意它们的变化，如"无"字(见图 4-10)。在字形上，有的字取纵势，向上下方向伸展；有的字取横势，向左右方向伸展。也有取纵势和横势交互组合的。不管如何，字的结体都要做到舒展自如，富有气象。"若平直相似，状如算子，上下方整，前后齐平，便不是书"③。

图 4-10

五是避让穿插、错位欹侧。避让穿插，是指作书时为使结构之险易、疏密、远近得以调和恰当，须讲求避让、穿插。避让，就是"避就""相让"。"避就"的关键在于"避密就疏，避险就易，避远就近，欲其彼此映带得宜。"④"相让"，就是"字之左右，或多或少，须彼此相让，方为尽善。"⑤同时"穿插"，就是

① (唐)欧阳询：《三十六法》，载《历代书法论文选》，上海书画出版社 2014 年版，第 101 页。
② (唐)张怀瓘：《论用笔十法》，载《历代书法论文选》，上海书画出版社 2014 年版，第 216 页。
③ (东晋)王羲之：《题卫夫人〈笔阵图〉后》，载《历代书法论文选》，上海书画出版社 2014 年版，第 16~17 页。
④ (唐)欧阳询：《三十六法》，载《历代书法论文选》，上海书画出版社 2014 年版，第 99 页。
⑤ (唐)欧阳询：《三十六法》，载《历代书法论文选》，上海书画出版社 2014 年版，第 100 页。

"字画交错是者"，在穿插的过程中要做到"疏密、长短、大小匀停"①。避让穿插的目的就是使字紧结如一，疏密得当，如"徵"字(见图4-11)。

错位指上下两部分之间有正斜变化，不处在一条垂直线上，如"豪""鳌"二字(见图4-12)。上下结构的两部分在一条垂直线上，字形端正，重心稳定，给人以静态的美感。如果两部分不在一条垂直线上，或上斜下正，或上正下斜，或上下都斜，字形虽不正，而重心仍稳定，能给人以动态的美感。静态的字端庄凝重，动态的字活泼生动。在行草书中，凡上下两部分组成的字，常运用错位，长短参差，给人以奇宕之美。

图 4-11

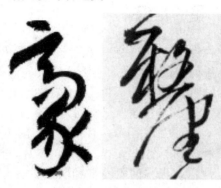

图 4-12

六是虚实相生，笔断意连。虚实相生，是指笔画分布，需有虚实对比，方显得灵动俊俏。通常以笔画茂密者为实，疏朗者为虚；线条用笔重者为实，轻者为虚。一个字的中宫部分要显得实，其他部分可显得虚，虚实相生，其神乃出。这一点在行草书中显得尤为突出。朱和羹在《临池心解》说："作行草最贵虚实并见。笔不虚，则欠圆脱；笔不实，则欠沉着。专用虚笔，似近油滑；仅用实笔，又形滞笨。虚实并见，即虚实相生。书家秘法：妙在能合，神在能离。离合之间，神妙出焉。此虚实兼到之谓也。"②

作书时点画虽断，而笔势相连续，谓"形断而意连者"③，亦谓"意到笔不到"。字形点画有不相交者，或点画散布而笔势相反者，结体时应注意起伏照应，务使形势不相隔绝。如此，字形虽断而意仍相连。点画之间可连也可断。笔笔相连则气塞，笔笔均断则骨散，连和断必须根据结体的需要"因字制宜"，连处多了则断，断处多了必连，要根据书写时的需要，熟练而又恰当地安排(见图4-13)。

以上字形结构的几个方面特征，既是对字法的要求，也是我们从字法的角度鉴赏书法的依据。掌握这些要求，对于提高我们鉴赏书法的水平是有帮助的。

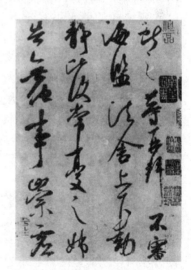

图 4-13

① (唐)欧阳询：《三十六法》，载《历代书法论文选》，上海书画出版社2014年版，第99页。
② (清)朱和羹：《临池心解》，载《历代书法论文选》，上海书画出版社 2014 年版，第 743～744 页。
③ (唐)欧阳询：《三十六法》，载《历代书法论文选》，上海书画出版社2014年版，第101页。

【思考题】
1. 通过本节的学习，你认为评判一幅书法作品字法优劣的标准是什么？
2. 在行草中，字形结构显示出怎样的艺术特征？

第三节　带燥方润 将浓遂枯：墨法的鉴赏

一、墨的常识

在讲墨法之前，我先来了解一下墨的常识。

墨的制造在我国有着十分悠久的历史。大约在七千年前的新石器时期，人们就以墨色或朱色在陶器上绘制各种图案(见图4-14)。1973 年在湖北江陵凤凰山的西汉墓群中，首次发现了一丸小圆形的整墨(即墨丸)，距今亦有二千多年的历史。中国的墨早期由松烟和胶制成，再配以珍珠、麝香、冰片、樟脑、藤黄、犀角、巴豆等，所以有极强的附着性和防腐性。宋代以后，又出现了油烟墨，这种墨主要用桐油烧制成的油烟制成。松烟墨的特点是黑，故墨光如漆，香气袭人。油烟墨则亮，故墨色晶莹，光泽照人。一般来说，松烟墨宜书，油烟墨宜画。旧时写字作画用的墨，均在砚台磨制而成。砚的石质硬度很高，表面温润光滑，发墨细腻。端砚、歙砚、洮砚、澄泥砚(一作"鲁砚")为中国四大名砚。磨墨时，心不欲急，要重按轻推，一般可以作顺时针方向研转。注入砚池中的清水不宜一下子倒得太多，宁少一些，磨浓后再加。磨墨的浓度以书写时不滞笔为度。墨磨好后，要稍沉淀一

图 4-14

下，再取用浮在上面一层的墨汁，而弃其余滓。同时，砚要常洗，这样才能墨色常新。现代人写毛笔字，大都用瓶装的墨汁。如曹素功、一得阁等，这种墨汁浓黑乌亮，但胶质太重，容易滞笔，不宜直接取用。用时最好倒入砚台，稍加清水，再用墨研到适用为止。用不完的墨汁切忌再倒回墨水瓶中，以防变质腐臭。总之，对水墨的运用是否得法，直接关系到书写的艺术效果。所以，善者，必用上品之墨，精心研磨。用磨出的墨写成的字，墨色细腻清润，层次丰富，能较好地表现出墨分五色的艺术效果。

二、墨法与书法用墨的原则

要鉴赏书法中的墨法，首先要了解什么是墨法？了解书法的用墨之道，以及不同的用墨方法所产生的墨色与笔线的质感带给我们的视觉感受。

所谓"墨法"，是指书法创作时对线条墨色浓度、渗化状况的控制。欧阳询曾说："墨淡则伤神彩，绝浓必滞锋毫"[①]。因此，书法用墨是书法笔墨技巧的一大关键。一般而言，书法用墨有以下几个方面的原则。

① (唐)欧阳询：《八诀》，载《历代书法论文选》，上海书画出版社 2014 年版，第 98 页。

一是墨法以"浓、润"为尚。书法用墨太淡则伤神彩,太枯则伤元气,无论写哪种字体,都贵以滋润的浓墨为主,浓不滞锋,润不漫漶。墨法本于笔法,与用笔有着不可分割的联系。"笔能摄墨,墨不旁渗,为书家上乘;墨能透纸,入木三分,为书家正法;收笔尽处,聚墨如珠,为书家秘传;画之两边,不光而毛为书家韵味;精气结撰,墨光浮溢,为书家功力。"①所以,鉴赏书法作品的墨法,要看它是否做到了浓重而不迟钝,深沉而不飘浮,灵活而不呆滞,淋漓而不秽浊,是否有着劲气内敛,清光外溢的艺术效果(见图4-15)。

二是墨色变化当出之自然。②书法的用墨虽然以浓、润为尚,但也要讲究墨色的变化,特别是行草书,必须要做到浓淡相间,润燥相杂,以润取妍,以燥取险,于不经意中写出浑然天成的墨色。所以,书写时切忌写一字蘸一次墨,这样写出的字,其墨色就不会有变化。要写出自然有变化的墨色,就要辅毫落墨,一气呵成,直到笔中之墨写枯为止。其间再加上用笔的轻重缓急、提按顿挫,就会产生生动自然的墨色变化。所以,欣赏书法作品的墨法时,墨色变化是否自然也是一个重要的观察点。

三是有意识地运用墨色的对比。③书法用墨的浓淡枯润只有在强烈的对比之下才能显示出它的变化。尤其是在书写行草时,于墨色浓重处出现一些枯淡之笔,不但能表现出一种韵律的变化,而且可以使章法松动透气。明代王铎的草书,就有意识地运用上下左右墨色的对比手法来求得统篇的和谐(见图 4-16)。如果整幅字都用浓重之墨,就会给人以沉闷的感觉。因此,这种有意识地运用墨色对比的创作技巧是否高超,也是我们鉴赏书法的一个重要方面。

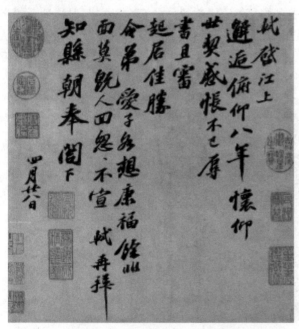

图 4-15

图 4-16

① 刘小晴:《图说书法技法》,上海书画出版社 2014 年版,第 104 页。
② 参见刘小晴《图说书法技法》,上海书画出版社 2014 年版,第 105 页。
③ 参见刘小晴《图说书法技法》,上海书画出版社 2014 年版,第 105～106 页。

三、不同笔墨之法的审美感受

鉴赏书法中的墨法，关键是要去体验不同的笔墨之法带给我们的审美感受。

一是浓墨法的审美感受。浓墨是最主要的一种墨法。墨色浓黑，书写时行笔实而沉，墨不浮，能入纸，具有凝重沉稳，神采外耀的效果。古代书家颜真卿、苏轼都喜用浓墨。苏轼对用墨的要求是"光清而不浮，湛湛如小儿目精"①，认为用墨光而不黑，失掉了墨的作用；黑而不光则"索然无神气"。所以，苏轼的墨迹，有浓墨淋漓的艺术效果。清代刘墉用墨亦浓重，书风貌丰骨劲，有"浓墨宰相"之称。

二是淡墨法的审美感受。淡墨介于黑白色之间，呈灰色调，给人以清远淡雅的美感。明代董其昌就善于用淡墨，他的淡墨是运用了"破水"法，即在书写时以笔头蘸清水或以淡墨蘸浓墨以求墨色的变化，书法追求潇散的意境。观其行书，浓淡变化丰富，空灵剔透，清静雅致；清代王文治被誉为"淡墨探花"，其书法即源于董其昌，作品疏秀清淡。运用淡墨要注意不要伤于浮薄。用之不当，则无神采。正如清代周星莲所说："用墨之法，浓欲其活，淡欲其华。活与华，非墨宽不可。……不善用墨者，浓则易枯，淡则近薄，不数年间，已奄奄无生气矣。"②所以，鉴赏浓墨，就在于是否做到墨浓气活，而不枯裂；鉴赏淡墨，就在于是否做到墨淡气雅，而不浅薄。

三是涨墨法的审美感受。涨墨是指过量的墨水在纸绢上溢出笔画之外的现象。在"墨不旁出"的正统墨法观念上，涨墨是不成立的。然而，涨墨之妙正在于它既保持笔画的基本形态，又有水墨漫渗所致的朦胧的墨趣，线面交融，给人以强烈的视觉冲击。明末书法家王铎最擅用涨墨法，这种墨法扩大了线条的表现层次，作品中干淡浓湿结合，墨色丰富，一扫前人呆板的墨法，形成了强烈的视觉艺术效果(见图4-17)。

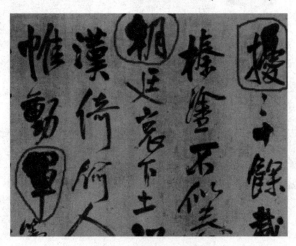

图 4-17

① (北宋)苏轼：《书怀民所遗墨》，载孔凡礼点校《苏轼文集》，中华书局 2004 年版，第 2225 页。

② (清)周星莲：《临池管见》，载《历代书法论文选》，上海书画出版社 2014 年版，第 720 页。

四是枯笔法的审美感受。所谓"枯笔",即毫中墨少而运笔遒劲时所出现的笔触。枯笔运用得好,能给人以一种苍劲老辣的艺术感受。如当代林散之写的草书,就运用了枯笔,在绞转中犹如枯藤缠蔓,十分雄健,这种用笔当以遒劲的笔力为后盾,方有精神(见图4-18)。

五是渴笔法的审美感受。所谓"渴笔",即于枯中见润的一种笔触。此法最难,既要干渴,又欲滋润,只有在笔酣墨饱时,运用笔力和迅振的笔势,才能出现。所谓"干裂秋风,润含春雨"指的就是这种笔法的效果。相传董其昌最善此法,他的行草墨色淡雅而富有变化,尤其是一些干渴之笔,十分温润,一点火气也没有,于动荡的韵律中流露出飘逸自然的风度,更有一种清新的气息(见图4-19)。

六是飞白法的审美感受。所谓"飞白",即笔画内丝丝露白,是属于用墨变化中的一种笔法。东汉灵帝时书家蔡邕,见一些工匠以帚蘸垩(白色的石灰浆)在墙上平刷时所形成的笔触而有启悟,于是创立"飞白书"。"飞白书"这种笔法是笔毫平铺于纸上,运用笔力和速度所产生的一种自然效果。后人将这种笔法运用到行草书中,就产生了"飞白"的笔画效果,这种笔画因丝丝露白,给人以一种实处见虚,痛快酣畅之感。

总之,鉴赏墨法是我们学习书法鉴赏的一个重要环节。懂得墨法,会加深我们对笔法的认识。

🕮【思考题】

1. 什么是墨法?在书法创作中墨法起着什么样的作用?
2. 如何鉴赏书法作品中的墨法?

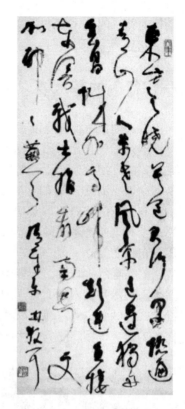

图 4-18

图 4-19

第四节　一以贯之　气脉相连:行气的鉴赏

在本书的导论部分,已初步探讨了"行气"以及行气连贯的要求。这一节,我们再就行气作进一步深入的学习。行气之"气",就是书法作品每一行中字与字之间笔势或笔意相连所形成的贯通之气。一幅作品,行气流畅,就会给人以一种血脉贯注,气势奔放的艺术感受。特别是一幅优秀的行草书,往往在贯通的行气中体现出行云流水般的自然之美,书法生动的气韵,也往往在行气中得到淋漓尽致的发挥。学习书法鉴赏,我们要了解书法

创作对行气的基本要求，以及行气贯通的具体方法，体会不同的行气贯通之法带给我们的审美感受。

一、行气的基本要求

书法创作对行气有以下几个方面的基本要求：

一是行气宜直。如果我们仔细观察，就会发现书法作品的每一行字，都潜藏着一条中轴线，每行字的字形无论怎样欹侧、跌宕、挪移都必须以此线为轴心，不能偏离得太远，从而保持一行中重心的相对平衡(见图 4-20)。当然，行气宜直不可理解为机械呆板的正直，它可以因体势的需要朝左右摆动，但又通过相互调节来保持一行中重心的动态平衡。总之，行气的产生必须在笔势的管束下进行组合，大幅度的偏离中轴线势必会失去书法艺术的自然之美。

二是行气宜自然。一行中，字形结构的安排宜生动自然，大小肥瘦、长短阔狭、欹正偃仰，各尽字的本来面目，因其笔势流转而下，于参差中求平正，于错落中求变化，若不经意，而妙合自然。行气以"形不贯而气贯"为上，因此在书写时也不必笔笔贯以游丝(见图 4-21)，牵丝引带过多反而会给人以眼花缭乱的感觉，会破坏行气的自然之美。

图 4-20　　　　　　　　　　　图 4-21

三是行气宜变化。凡一行中有相同的字或笔画时要有变化，或开或合、或伸或缩，切忌类同。要在开合、伸缩中求变化，行气才会显得自然和畅。孙过庭《书谱》中说："数画并施，其形各异；众点齐列，为体互乖。"[①]这种变化，不独体现在字形结构之中，也

① (唐)孙过庭：《书谱》，载《历代书法论文选》，上海书画出版社 2014 年版，第 130 页。

体现在每一行的布局所形成的行气之中。①

二、行气贯通的方法

我们学习书法鉴赏，也要了解行气贯通的具体方法，以及不同的方法所产生的艺术感受与审美效果。

行气贯通的具体方法大致如下：

一是笔断意连法。这是一种形不贯而气贯的取势方法，字与字之间并没有萦带的牵丝连接，但每一字的末笔在回锋收笔时，藏锋敛势，运用度法，使其与下一字的首笔相呼应。这种笔断意连的取势方法，虽字字相断，但血脉贯注，气韵流畅，给人以平和简静的艺术感受(见图4-22)。

二是牵丝萦带法。这种方法将字与字之间用牵丝进行连贯，从而达到行气血脉的流通。牵丝萦带是行草书主要的取势方法，运用牵丝萦带要出于自然，不宜多用，它只是字与字之间的过脉，本属虚笔，不能喧宾夺主，因此这种笔调细挺、婉转、柔和。古人作草，忌连绵缠绕，这一般指小草而言，大草则不受此律。汉末张芝、唐代怀素、张旭，以及明代的王铎、清初的傅山，作草书时一气贯注，极淋漓酣畅之至，字之体势，一笔而成，偶有不连而血脉不断，十分畅意(见图4-23)。

图4-22

图4-23

三是欹侧法。这种方法就是在书写时将每字的结构，或向左欹侧，或向右倾斜，使其重心稍倾，从而形成一种下跌的体势。或者通过左右欹侧的摆动，从而保持一行中重心的动态平衡。在行书中欹侧取势是屡见不鲜的。如王献之的《东山帖》(见图 4-24)，体势多微左欹；米芾的行书，则多向右欹，如其《竹前槐后帖》(见图4-25)，其横势以斜向右上为主，纵势以微向右欹侧为主，虽字字相断，但显得体势洞达，耐人寻味。而王铎的行书就较多地运用了左右欹侧摆动的方法，从而给人带来欹正相依，姿态活泼，体势宕逸的审美感受。

① 参见刘小晴《图说书法技法》，上海书画出版社 2014 年版，第 169~170 页。

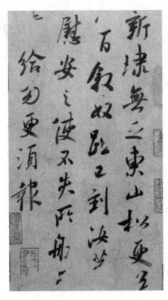
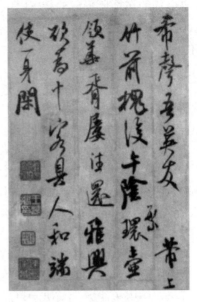

图 4-24　　　　　　　　　图 4-25

四是跳跃法。这是一种动荡、跳跃式的贯气方法，以行气的轴线为中心，出乎意料地朝左右跳动，字与字之间也没有十分明显的顾盼或呼应，有时甚至违背了寻常的运行轨迹。这种取势方法大胆而泼辣，往往能给人以一种新奇感。北宋黄庭坚的行草书就擅用此法，其草书每行字形左右跳跃，姿态横生，不仅可以打破行气平直相似的格局，而且可以使章法有穿插、争让、掩映、烘托的变化，从而显示出波谲云诡之态，产生腾踔般的节奏（见图 4-26）。

图 4-26

五是提升取势法。这种方法将每一字的纵势放正，横势向上，提升结构的右下角，从而产生行气。此法以唐李邕的行楷为代表（见图 4-27），李邕行楷的竖画都较正直，横画都向右上敧斜，并有意识地拉高字的右下角，从而产生一种敧侧中求正的体势。这种取势方法被近代吴昌硕发挥得淋漓尽致，其笔势峻迈遒放，行气十分酣畅（见图 4-28）。

图 4-27　　　　　　　　　　　　图 4-28

六是向心取势法。这是一种向心式的取势方法，八面点画，俱拱中心，相互迎送照应，萦带盘旋，在使转中流贯而下。此法颜真卿最为独步。譬如颜真卿的《刘中使帖》(见图 4-29)，字形结构以向势居多，显得外紧内松，从而产生笔意圆活，笔势紧贯，用意绵密，气机流宕的审美效果。这种以圆活为主的取势方法，非精熟于篆法者难臻斯妙。

七是离心取势法。这是一种辐射型的取势方法，点画舒展，结字开廓，字的中宫抱紧，八面开张，纵横欹侧，随势偃仰。它不斤斤计较于字与字之间牵丝的连属，而是于疏放的笔意和扑跌腾挪的体势中求得行气的贯注。此法以黄庭坚的行书为独步。黄庭坚的行书中敛旁舒，内密外松，显得风致潇散，气势豪放，字与字之间虽然没有顾盼呼应的关系，但通过点画、部首、结构的欹侧、转拨、挪移而形成一种体势，十分大气(见图 4-30 所示)。

图 4-29　　　　　　　　　　　　图 4-30

八是以逆取势法。以逆取势不仅见于用笔之中，亦见于行气之中。凡势欲左行者，必先用意于右；凡势欲下行者，必先用意于上。左右的关系往往体现在一字之中，上下的关

系往往体现在行气之中。所谓"用意",就是在写到每字最后一笔时就应意在笔先,考虑到怎样与下一个字的第一笔相呼应。当然,"用意"还包括最后一笔的技术处理,或以合代开,或以缩代伸,或向右挪移,或向上提拉,努力从此笔中生发出势来,因此说最后一笔很重要,这一笔是否得势关系到行气的成败。如苏轼《寒食帖》中的"病起须已白"五字(见图 4-31),大小错落,行气流畅,每字的最后一笔都处理得很好。由于末笔的重要作用,所以在书写行草时千万不要在此笔写好后再蘸墨舐笔,即使毫中墨干时也宁可将下一字的第一或第二、第三笔写好后再去蘸墨,这样上下两字就会吻合得很自然。①

图 4-31

总之,书法中的笔法、结构、笔势、行气,相互之间是有千丝万缕联系的,缺一处就会显得不完美。用笔的方圆、藏露、曲直、开合、伸缩,结构的奇正、欹侧、转拨、挪移无非是为了"得势"两字,得势则气机流畅,生意盎然。所以,"统视连行,妙在相承起复。行行皆相映带,联属而不背违也"②。鉴赏书法的行气,其关键之点就在于看每个字是否"得势",每一行字是否映带联属,气贯脉通。

【思考题】

1. 什么是行气?如何鉴赏一幅书法作品行气的优劣?
2. 行气贯通有哪些具体方法?这些方法会产生怎样的艺术感受与审美效果?

第五节　疏密得宜 计白当黑:章法的鉴赏

在书法艺术中,最能产生视觉效果的莫过于章法了。章法就是书法布局的法则。学习章法的目的就在于如何将单个字组成行,结成篇,从而组合起一个完美的整体。因此,章法所要解决的是如何处理书法作品整个平面空间视觉关系的秩序与规则的问题。要掌握章法的规则,就要懂得"知白守黑",虚实相形、虚实相生的法则在书法布局中的作用。

一、章法布局的几个具体方法

我们先从书法创作的角度,了解章法布局的几个具体的方法。

(一)乌丝栏法

所谓"乌丝栏",即界格。乌丝栏法,就是将字写在界格中进行书法创作(见图 4-32)。界格有正方格和条形格两种形式。写楷书一般以正方格为宜,写小楷格子可稍扁,写小篆或隶书,格子可稍拉长一点,使其字距宽,行距紧。条形格一般以小楷或小行书手卷居多。格子无论大小,都要留天地左右,切忌上下充塞,挤满左右。在方格内写字亦要注意

① 参见刘小晴《图说书法技法》,上海书画出版社 2014 年版,第 182~186 页。
② (隋)释智果:《心成颂》,载《历代书法论文选》,上海书画出版社 2014 年版,第 95 页。

字形结构大小参差的错落变化,也要注意行气的流贯。也有书家不依靠界线,而是凭眼力和经验书写,行距等匀,行与行之间如有乌丝栏。

图 4-32

(二)雨夹雪法

这是一种行列无序,对比强烈的章法。这种章法因其摆脱了行列的约束,可以任凭书者在这天地里自由发挥,故比较适宜于抒情写意的行草书体。行草运用这种章法,要处理好"乱"与"不乱"的关系。所谓"乱",即夸张疏密、大小、长短、黑白等形式的对比,并适当地运用穿插、争让的手法来制造一种"表象的混乱"。所谓"不乱",即阵势虽变,而行伍有序,步调一致。比如明代书法家祝允明、徐渭的草书就体现了"雨夹雪法"(见图 4-33)。毛泽东主席的草书也成功地运用这种章法,表现出他不拘一格的豪迈个性(见图 4-34)。

图 4-33

图 4-34

(三)透气法

所谓"透气",也就是书法中的布白(或"留白")。此法在行草书中较为常见,运用得当,可使书法气息通透,整幅章法有松动之感。透气法大致有以下三种表现手法:一是适当拉升一字中的竖画,使其两旁露出两块较大的留白。一般地说,拉长笔画不可超过三四字的长度(见图4-35)。这种透气法只有于绵密沉重的字里行间出现方能有对比。另外,一幅书作中(手卷例外)也不宜多用此法,多用则会出现雷同的布白。二是通过墨色的变化来透气,凡左右两行墨色浓重间中行二三字出现一些枯笔、飞白或干渴之笔,使其章法布局有松动之感(见图4-36)。三是通过不着意的笔调来透气。在左右两行笔意周到、体势完备之间,中行出现一些简略率意的笔调和气息自然的体势以"不工"破"工"(见图4-37)。

图 4-35

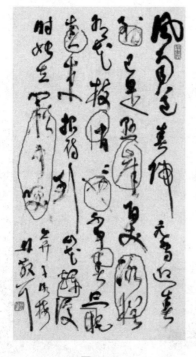

图 4-36

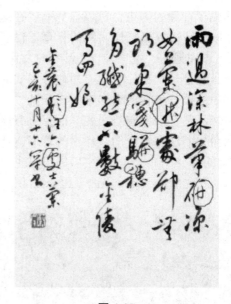

图 4-37

(四)天地法

所谓"天地",即一幅作品中上下、左右的布白。一般地说,章法布局须上下空阔,四旁流通,若充塞天地,拥满左右,就会给人以一种窒闷的感觉。书写条幅和中堂,天地留白多一些,左右留白可少一些;书写横幅或手卷,宜天地留白少一些,左右留白开阔一些,还要注意每行的首尾是否相对的平齐;书写尺牍,可长短错落,但首行宜平,如"蔡

襄尺牍"(见图 4-38);书写扇面,可一长一短,于参差中求平齐(见图 4-39);亦可每行写两字或三字,等匀布局,落款时拉长以破平板(见图 4-40)。如写团扇可随扇形因势布局,使其行距有短长之分(见图 4-41),亦可于扇面正中用平齐布局,但落款时要注意参差的变化(见图 4-42);书写楹联,如落上下双款,上联宜稍向左靠,下联宜稍向右靠,则落上下款时不致犯窒塞之弊。如写巨幅长联,上字宜略大,下字宜略小,仰看时则有匀称之感;如写匾额大字,天地留白可少一些,左右留白略多一些,如"天下第一关"匾(见图 4-43)。榜书结字要茂密,用笔要丰腴,书写时特别要注意到点画间的留白,即使露出一丝或一点空罅,亦能有一种密中见疏的感受,榜书以雍容自如,安静简穆为上。写三字匾,中间一字须略小,写四字匾,中间两字须略小,力求参差,若整齐排比,便乏风致。

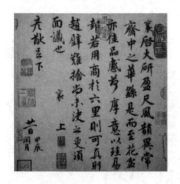

图 4-38

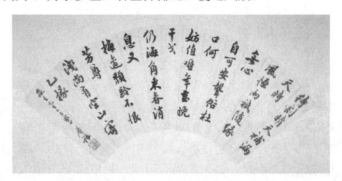

图 4-39

图 4-40

图 4-41

图 4-42

图 4-43

(五)落款法

所谓"落款",即书写在正文后的补充文字。款识一般有两个作用:一是表意;二是镇边。表意,是指落款可写作者的名号、被赠者的名字、正文的出处、书写的日期、作者的年龄等等。如正文后留白较多,书写者还可自由发挥,或述创作感受、缘由,或补述正文之不足。款识的灵活运用,可以调节一幅作品的重心,起到镇边的作用。但款识在书法作品中究竟是处于从属地位,切忌喧宾夺主。另外,落款的文字要精练,用词要恰当,称呼要正确,特别是长款,可以看出书写者的文学修养。

"落款法"讲究的就是如何处理好正文所余下的空间留白。一是落款的文字要略小于正文,款文的顶部要略低于正文的顶部,其底部要略高于正文的底部,符合其在作品中的从属地位(见图 4-44);二是落款文字的多少,要根据正文余下的纸面空间多少而定。如正文最后一行结束在全纸的三分之一或二分之一处,这时余纸空间较多,可落分行的长款(见图 4-45)。正文最后一行结束在全纸的三分之二以上处,此时余纸空间不多,一般以短款为宜。如余纸空间更少,可落"穷款",只写名号(见图 4-46);三是款下要有留白,以便钤印;四是多行题款要注意款行之间的参差,布局时款行也切忌与正文最后一行平齐;五是正文最后一行若结束在纸的最底部,则落款势必另起一行,此时款行宁可朝右靠近正文,也不要与正文拉开太大的距离,挤到纸的左边上去(见图 4-47);六是落款最后一字不要与正文末两行的最后一字形成一条成斜角的斜边。款末最后一字与正文末行最后一字也切

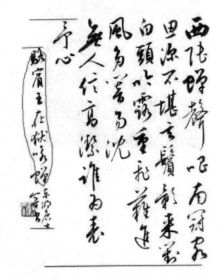

图 4-44

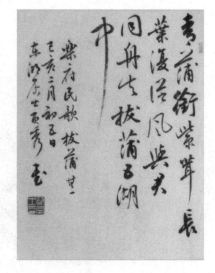

图 4-45

忌平齐。如果已成斜角,已经平齐,唯一补救的办法就是钤印压角,使之有参差的变化(见图 4-48);七是在章法布局中,又有高落款法。即将名号之"穷款"尽量向上靠,下面留出较大的空白。高落款运用得好,亦能出奇制胜(见图 4-49)。

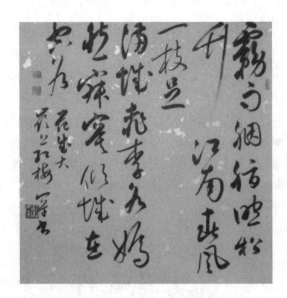

图 4-46

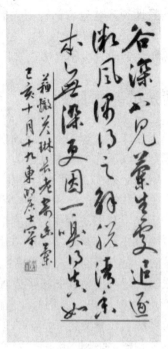

图 4-47

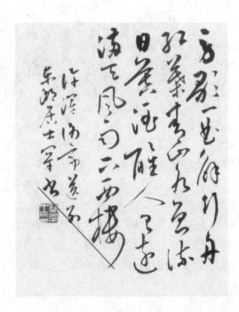

图 4-48

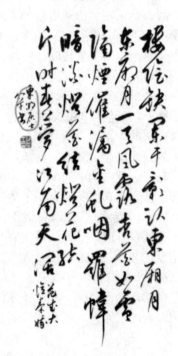

图 4-49

钤印是完成作品的最后一道程序。鲜红的印章不仅与纸墨形成一种强烈的对比，同时又能给观赏者一种沉着而坚定、热闹而富有刺激的艺术感受。在章法布局中，钤印具有镇边、压角、补空、破平、除板的调节作用。钤印时应当根据一幅作品的章法布局作合理的安排。一般地说，名号章都钤在幅后，起首章钤在幅首，如幅末留白较多，可在名号章后再钤一斋名章压角。印章宜朱、白文相间使用。印章的大小、形式、风格要与正文相协调。一幅作品钤印宜少不宜多，多用则意不持重。总之钤印得体，则与行款相得益彰。

二、章法的基本原则

一幅书法作品合理的章法必须建立在用笔、结构和行气的基础之上方有本源。学习章法，还要把握以下几个基本原则：

一是章法必须在"势"的管束下进行组合。章法以气势为主。所谓"气势"，指的就是贯穿在整幅作品中的一种精神境界，当笔势与行气相互抱成一体时，就会给人以一气呵成的艺术感受。从书法创作的角度来看，书写者在创作一幅作品时，当意在笔先，立意谋篇，一旦胸有成竹，就可从容不迫地濡毫落墨，随机生长，因势变化，使其上下有承接，前后有顾盼，左右有回抱，首尾有响应，如此积成行，缀成幅，就可使整幅书法字势血脉贯通，富有生机。

二是章法贵在有变化。章法的变化主要体现在局部的点画和字形结构上。同样一个字，由于所处的地位不同，上下左右的关系不同，就会产生不同的结构。故一幅书法如出现重复的字时，应勿使雷同，特别是上下、左右有相同的字形或点画重叠或并列在一起时，更要变换技法、字法，勿使平齐或雷同(见图4-50)。

三是章法贵在同中求异，异中求同。这就要求寓多样于统一，既能保持统篇主调的一致性，又能显示局部变化的丰富性。成功的章法总是将用笔中的藏露、方圆、刚柔、曲直、滑涩、轻重、徐疾、浓淡、枯润，以及结构中的欹正、疏密、虚实、肥瘦、开合、伸缩、宾主等一系列矛盾解决好，做到

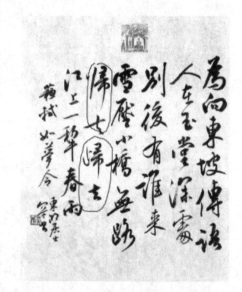

图 4-50

复杂而不芜杂，单纯而不单调，曲折而不散漫，求得一种富有节奏与韵律的变化(见图 4-51)。这需要作者具有贯通、综合、概括的书法创作能力。

四是章法以出之自然为贵。章法有着意与不着意之分，亦有人工与天然之别。所谓"着意"到了艺术构思，有意识、有目的地追求一种人工之美。所谓"不着意"即意不在书，纯任自然，从而达到一种"不求工而自工"的天然之美。无论人工与天然，一切艺术创作都是人为的，因此，所谓"不着意"的自然境界无非是他的作品中不露人工雕琢的痕迹罢了。[①]

[①] 参见刘小晴：《图说书法技法》，上海书画出版社 2014 年版，第 188～192 页。

图 4-51

三、如何鉴赏章法

以上是从书法创作的角度谈章法，若从书法鉴赏的角度，我们也可以相应地从以下几个方面去把握一幅书法作品的章法。

一是看书法的布局谋篇是否给人一种一气呵成的艺术感受。成功的章法总是如行云流水般的自然，通幅笔意融畅，结构熨帖，行气通顺，墨气清新，如天成铸就；二是看书法作品是否给人一种浑然天成的自然美感。理想的章法一定是表现出虚实相形、虚实相生，极尽大自然中造化之美(见图 4-52)；三是看书法作品是否精心谋篇而又不露痕迹。章法的最高境界是"若不经意，似不用力，如不求工，既不屑于雕章谋篇，亦不斤斤于镂心刻骨，于'无为'中达到'无不为'的境地"①。

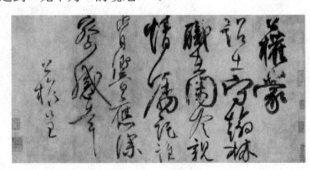

图 4-52

【思考题】

1. 什么是章法？具体在书法创作中章法有几种形式？
2. 如何欣赏一幅书法作品中的章法？

① 刘小晴：《图说书法技法》，上海书画出版社 2014 年版，第 192 页。

第五章

经典作品赏析

本章我们从篆、隶、真、行、草五种书体的经典作品入手，对各体书体的书法鉴赏进行进一步的学习，从中领略我国书法文化的博大精深。

第一节　书尚婉通：篆书赏析

一、见证"牧野之战"：《利簋》赏析

利簋，又名"武王征商簋""周代天灭簋"或"檀公簋"，1976年出土于陕西临潼零口，是目前发现的最早的西周青铜器(见图5-1)。该器物通高28厘米，口径22厘米，重7.95公斤。侈口，鼓腹，双兽耳垂珥，圈足下连铸方座，方座长、宽各20.2厘米。腹及圈足以云雷纹为地，分别再饰以兽面纹、夔纹，方座饰兽面纹，四隅饰蝉纹。利簋上圆下方的形制是西周早期典型的青铜簋礼器造型，是天圆地方传统理念的体现。现藏于中国国家博物馆。

利簋出土后，在其底部清理出铭文。铭文共4行33字："武王征商，唯甲子朝，岁鼎，克昏夙有商。辛未，王在阑师，赐有事利金，用作檀公宝尊彝。"(见图5-2)这段铭文的大致意思是：武王伐商，在甲子这一天凌晨，岁(木)星当头，大吉。(战斗进行到)傍晚，很快攻下了商都。辛未(甲子后第八日)，武王驻扎阑这个地方，赏赐利(人名)铜，利将这些铜铸造成簋来纪念檀公(利的父亲或者祖父)。利簋的得名，就与此簋的主人"利"有关。此簋的重大价值在于有"武王征商，唯甲子朝"的铭文，它解开了"武王伐纣"这一重大历史事件的千古之谜。因此，利簋是有关武王伐纣史实的唯一实物遗存，可与《尚书·牧誓》《逸周书·世俘》等文献中关于武王伐纣时间的记载相印证，对商周断代具有非常重要的意义。

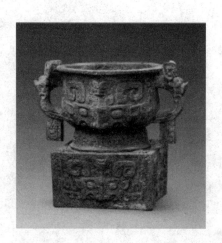

图 5-1

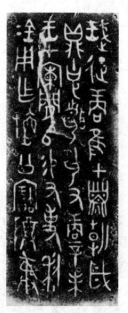

图 5-2

《利簋》字体扁长，字形与商代金文的形体基本一致，并保留有商代后期金文笔画首尾尖中间粗的特征，其书风浑厚凝重，稳健中透几分自然之天趣。少量的肥笔处理增加了全篇铭文的装饰感和庄严感。字与字之间无意中留出的空间将通篇文字浑融一体，生动和谐。字形的大小根据单字本身的情态及笔画多寡顺势表达，笔画曲直交互，柔韧圆润，书写感强，不拘泥于任何一种程式化的审美，接近于商代甲骨文的处理方式。

从《利簋》可以看出，西周早期的礼器铭文不以秩序感见长，没有明显的风格趋向，单篇铭文中也不一定以某种笔法或者章法一以贯之，而是呈现出多种不同审美元素，表现出不同的审美倾向。可见，伴随周王室的初建，这个时期的铭文风格也带有草创时期的不确定性，笔随心意，不事雕琢，质朴古拙，浑然天成，可以说是一篇一面目，百花齐放，各美其美。

二、金文之范式：《墙盘》赏析

墙盘，又名"史墙盘"，1976 年在陕西扶风(今宝鸡市扶风县)庄白家一号青铜器窖藏出土，为西周共王时期(公元前 10 世纪)礼器(见图 5-3)。该器物通高 16.2 厘米、口径 47.3 厘米、深 8.6 厘米，圈足，盘腹外附双耳。周圈饰有重环纹，盘面底有铭文 18 行，共 284 字。现藏于宝鸡青铜器博物院。

图 5-3

墙盘是西周微氏家族中，一位名叫"墙"的人为纪念其先祖而作，因墙的史官身份，"墙盘"又被称作"史墙盘"。其铭文内容分两半，前半追怀西周文、武、成、康、昭、穆六世先王及时王(即共王)的丰功伟绩；后半记叙史墙所在的微子家族列祖的重要功绩(见图 5-4)。文章使用四言句式，措辞工整华美，是已知时代最早的带有较明显骈文风格的铭文作品，有较高的文学价值。

从书法来看，《墙盘》属于非常典型的西周金文的成熟形态，是西周金文书法典范美之代表。相比西周早期的金文，《墙盘》布局行列分明，疏密有致；笔意流畅，且不以早期金文的装饰性(如被强化的肥笔，或是象形程度极高的字形)来表现仪式感，而是将这种庄严肃穆的意韵收敛到笔画的内部，由笔画和构成上的张力，逐渐转变为不显山露水的余韵，给人以举重若轻、波澜不惊的审美体验。《墙盘》笔画转折自如，粗细一致，笔势流畅，有后世小篆的笔意；单字体势偏长，饱满整饬，结构流利老到，既能保证全篇作品的整饬均衡，又偶尔在笔画中增加一些意外之趣(见图 5-5)。

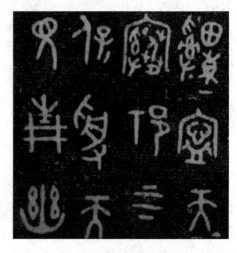

图 5-4　　　　　　　　　　　　　　　图 5-5

总之，《墙盘》书风庄严肃穆又不显得呆板无味，生机勃勃中又隐隐透露出无处不在的秩序感。自然流动、朴实敦厚的书写感与笔断意连的有意识的抑制感也相辅相成，共同成就了这一篇能够代表西周金文发展到成熟阶段，堪称金文之范式的杰作。

三、皇皇钜制：《毛公鼎》赏析

毛公鼎，西周晚期青铜礼器，因毛公所铸而得名(见图 5-6)。清道光二十三年(1843 年)出土于陕西岐山(今宝鸡市岐山县)，初藏陈介祺簠斋，后归端方、叶恭绰，抗战期间归实业家陈咏仁，1946 年陈氏交献中央博物院。现藏台北故宫博物院。

该鼎为圆形，通高 53.8 厘米，口径 47.9 厘米，重 34.7 公斤。二立耳，深腹外鼓，三蹄足，口沿饰重环纹及弦纹各一道，器型端庄稳重，纹饰简洁古朴。毛公鼎最引人注目的是其腹内的 32 行 499 字的铭文[①](见图 5-7)。铭文谓周宣王即位之初，亟思振兴朝政，乃请叔父毛公为其处理国家内外的大小政务，并饬勤公无私，又命毛公族人担任禁卫军，保护王室，最后颁赠厚赐，毛公因而铸鼎传世子孙永保。因此，毛公鼎是商周有铭青铜器中铭文最长的一件礼器，也是"训

图 5-6

① 毛公鼎铭文的字数另有 497 字、500 字之说。

诰辞令最完整,赏赐封爵的等级最高,是可凌驾《尚书》任一篇的西周档案实录,在古史、古文字学与书法艺术上都具有重大价值"①。

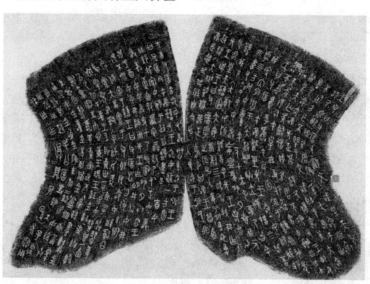

图 5-7

《毛公鼎》铭文作为西周晚期金文代表作,表现出西周庙堂文字宏大肃穆之美,并于其中透露出一种理性的审美趋势和风尚。李瑞清在《毛公鼎》铭拓跋文说道:"《毛公鼎》为周庙堂文字,其文则《尚书》也,学书不学《毛公鼎》,犹儒生不读《尚书》也。"②《毛公鼎》铭文其体势、字势均显示出大篆书体在当时的高度成熟;其结构匀称准确,结字瘦劲修长,仪态万千。线条遒劲稳健,章法妥帖,布局有行无列,有条不紊,贯穿着理性的秩序感(见图5-8)。

对比西周晚期其他青铜礼器,毛公鼎在全篇秩序氛围的营造上显然颇具难度,这主要表现在两个方面:一是文字浇铸在鼎的内腹与内底的穹状部位,增加了制作的难度;二是铭文篇幅最大,字形大小不同,每行字数不定,要求作者有随机的空间应变能力。正因如此,《毛公鼎》在用笔及构型上皆体现出强烈的抑制感,但其篇章中肃穆凝整之感未受影响,在整体平正的布局中呈现参差变化之态。

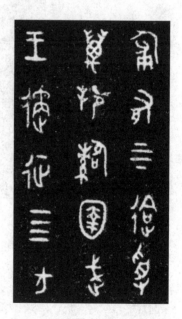

图 5-8

从《毛公鼎》原器及铭文拓片来看,《毛公鼎》的铭文创作受到器形的极大影响。正如前文提及的那样,毛公鼎的铭文遍布鼎的内腹和内底的穹状部位,这就需要制作者将文字浇铸在球面的内范之上,这是很不一样的经验。一般来说,作铭文于器内平面位置者较

① 游国庆:《二十件非看不可的(台北)故宫金文》,台北故宫博物院2012年版,第54页。
② 李宝一、陈绍衣:《李瑞清书法选》(一),武汉理工大学出版社2010年版,第160页。

为多见，例如底部、器盖或腹部平坦处等，或直接作于敞口平盘之上。因此，《毛公鼎》行文略显拘束很有可能来自这方面的影响。作为西周宗法制度中礼仪的组成部分，青铜礼器占据重要位置，是王室、宗室权威的象征，而铭文则依附于象征的实体之上作关键性的记录和阐述。因此，我们不应将青铜器铭文视作独立的书法作品，因为无论铭文的形制、状态、文本，都受到来自主体无处不在的约束，但这种约束有时也迫使先民们进行各式探索和实践，开启想象，促成风格，推动铭文样式的演变和文字字体的发展。

另外，我们看到的《毛公鼎》碑帖印刷品，都是将捶拓后的依器形而生的穹状拓片剪开成平面后的样子（甚至为了便利印刷，字字剪开排版），这就使得铭文呈现与原器拓片、原器本身面目产生一定的差距。因此，在书法艺术的欣赏与实践中，还原器物铭文所在的语境与场域应该受到重视。

四、豪迈野逸之美：《散氏盘》赏析

散氏盘，又称散盘（见图5-9）。通高20.6厘米，重21.3公斤。圆形，浅腹，双附耳，高圈足。腹饰夔纹，间以兽首三，圈足饰兽面纹。因铭文中有"散氏"字样而得名。有人认为作器者为"矢"，故该盘又称作"矢人盘"。

图5-9

此盘相传康熙年间于陕西凤翔（今宝鸡市凤翔区）出土，先后经歙州程氏、扬州徐氏、洪氏收藏，嘉庆十一年（1806）由盐使额勒布以重价购得。十四年（1809）冬，嘉庆皇帝五十寿辰，申命臣工不准进献珠玉，有备进书册字画者，准其呈进。阿林保遂进贡铜盘以祝寿。《散氏盘》从此进入内府，存放于养心殿。现藏于台北故宫博物院。

《散氏盘》铭文铸于盘内，作方形布局，共19行，357字（见图5-10）。文中前两段是割地树封的履勘记录，接着是矢人于散氏参与定界的见证名单，末段则为割地后的盟誓立契。总之，武力侵夺是事件主因，割地立契是事件结局，其间邻近大国的介入如何，我们不得而知，但从双方履勘人员身份（有司徒、司马、司工等），可以略窥其间可能有频繁的交涉与斡旋，才令战事不致扩大，终以立契方式和平落幕。

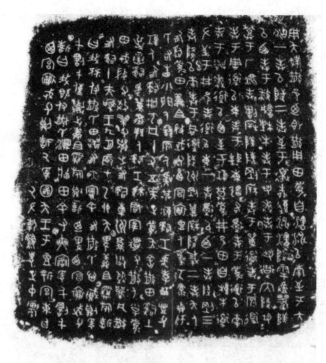

图 5-10

《散氏盘》铭文以朴厚圆融之美见长，它不似《毛公鼎》之类追求极致的空间上的严谨和肃穆，而是将明确的笔意关联和笔势跌宕加诸大概有序的行列之中。一眼望去，《散氏盘》端肃严整，颇有规范，但细细揣摩，其中却没有任何细节属于"端正"的范畴，西周金文"典范美"所注重的均衡、圆转、收敛等特质在散盘中都很难得到体现。单就字来说，《散氏盘》的铭文字形体势强，字形潇散，重心多变，不讲究对称，但看似东倒西歪的个体在整个篇章中却是恰如其分；另外，《散氏盘》铭文中多数字呈方形或方扁之形，这种变化在西周金文的发展中具有突破性意义，表明文字体系蓬勃发展到一个稳定阶段，书写者在熟练使用文字后，书写性得到空前重视，书写性的强调将会推动书体向下一阶段发展。其次，全篇笔画、空间多方意，书写舒展自在，不刻意约束，用笔中的起收轻重表现得生动自然(见图 5-11)，制作的痕迹被大幅弱化。倒是在厚重这一点上，《散氏盘》延续了西周金文的主流特征，笔画持重，浑融，字内空间被浑厚、交错的笔画挤压的现象时有出现，但这种处理方式并非程式化，厚重的笔画也不与其他金文作品一样表现出庄严美和似凝聚了千斤之力的铸造感，这种厚重与书写性是一体的，厚重又颇有动态，宽绰大气，意拙高古，表现出独特的豪迈、野逸的美感。作者善于用笔，并将走笔中的种种变化都生动地表现出来，虽然从书写到铸造，其间需要经过许多步骤，但作者尽可能地弱化外部因素的影响，还原一般书写中的笔意情态。这种审美意识

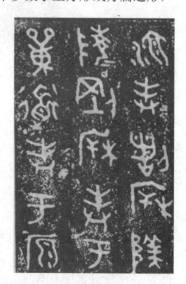

图 5-11

可以理解为是形体构成和书写方式上的一种解放，此时的铭文开始孕育出一种脱离西周主流范式的新理念，这种理念某种程度上促进了后来隶变的发生。

五、创立规则：李斯《泰山刻石》赏析

秦始皇统一六国后推行"书同文"政策，以小篆作为国家层面推行的正体文字。当时丞相李斯曾作《仓颉篇》以为范文，其所留下的小篆遗存，是随同秦始皇出巡所到之处的纪功刻石，见于史料的刻石共有七处：泰山、琅玡台、峄山、碣石、会稽、芝罘、东观刻石。这些刻石或因散佚毁坏，或因风化磨泐，大多无法体现李斯小篆风貌，其中的《泰山刻石》(又名《封泰山碑》)，为秦始皇二十八年(公元前 219 年)始皇巡狩泰山时所立，《史记·秦始皇本纪》详载其事及辞。原刻石立于泰山玉皇顶南沿碑亭处，明嘉靖以后几经流落，到清宣统时尚存 9 字，残石现存山东泰安岱庙内。《泰山刻石》现存拓本以明人无锡安国所藏宋拓二本为最早(见图 5-12)。对于《泰山刻石》是否为秦代原石，学界尚有争议，但可以确信的是，《泰山刻石》的风貌与秦小篆极为接近，因此笔者以《泰山刻石》为范本，引领大家赏析秦小篆。

图 5-12

首先从点画角度观察，可见起收笔十分圆润，行笔横平竖直，没有过多斜度和弧度，比如"臣"字中间部分(见图 5-13)。但与此同时，一些长笔画也会带有弧度，尤其在转弯处不以方硬的折笔带过，而是用圆转来完成，过弯后线条又恢复直挺的状态，寓圆于方，曲直兼备，比如"斯""臣"的长笔(见图 5-13)。结体上，"明"字从左至右共七笔竖画，仔细观察可以发现七笔之间距离基本相等，其余字也是类似，相邻的点画其间距往往是均等的(见图 5-14)；又如"金"字，中间一竖作为整个字的中轴线，将左右划分为对称的两部分，匀称平衡(见图 5-15)。再将目光转向撇捺的收笔和横的起收笔，可见其位置尽量上下对应，共同形成整齐的外轮廓，观之有"上下一心"之感；"刻"字横向笔画较少，纵向笔画较多，横画并没有松散地由上至下分布，而是较为紧密地集中在偏上处，使长竖有充分的空间向下放开，形成上紧下松、重心偏上的效果，气质秀美而挺拔(见图 5-16)。

图 5-13　　　　图 5-14　　　　图 5-15　　　　图 5-16

点画简洁纯粹，结体讲求"间距均衡、左右对称、外沿齐整、重心偏上"四点，此为《泰山刻石》以及秦小篆的基础特征，这样的处理手法使其呈现端庄雄伟，隐隐然又有秀丽之气的观感，富有平正庄严之美。作为最早的小篆，秦小篆既为其后的篆书发展创立了一定之规，同时又留有充分的发挥空间。

六、篆隶相兼：《袁安碑》《天发神谶碑》赏析

前文讲到秦小篆点画单纯齐一，尤其《泰山刻石》《峄山刻石》一路，在书写上极为克制，圆起圆收，行笔少提按。到了汉代，隶书发展成熟并替代小篆成为正体，汉隶书写较秦篆更为轻松自由，时人书写小篆在遵循前朝留传的字法、结构时，用笔常常掺入隶意。历史上这类兼具篆隶特征的作品有很多，其中《袁安碑》《天发神谶碑》是代表性极强、水准极高的两个。

《袁安碑》(见图 5-17)刊刻于东汉时期，现藏于河南博物院。残高 139 厘米，宽 73 厘米，厚 21 厘米，碑文主要记述名臣袁安的生平，所记与《后汉书·袁安传》所载基本相同。此碑乍看与秦篆相差不大，婉转通畅，匀称舒展，但仔细观察点画，可以发现很多细节的变化。比如"阳"字左边一竖，由上至下轻微外拓，右下方四个斜笔都具前细后粗的特征，这样呈现弧度和提按的方式，与秦篆用笔不同，与汉隶更为相似(见图 5-18)。再看"以"字方框的下横，首先毛笔从下按的状态轻轻提起，同时转换方向往右行笔，行至末端又把笔毫按下接着马上提起，再次转换行笔方向，这样频繁而微妙的提按使得横画中段自然形成一个向上凸起的弧度(见

图 5-17

图 5-19);"永"字最右长笔也是类似,通过不断提按调整笔锋,转换行笔方向,进而在转折与点画中段呈现出明显的粗细、弧度变化,这样的书写方式显然与秦篆的严谨克制不同,更接近于隶书用笔(见图 5-20)。

图 5-18　　　　　　　　图 5-19　　　　　　　　图 5-20

《天发神谶碑》(见图 5-21),也称《吴天玺纪功碑》,是东吴天玺元年(276 年),末帝孙皓为维护其统治制造"天命永归大吴"的舆论,伪称天降神谶而刻,相传为书法家皇象所书。原石立于建业城南岩山断石岗上,后几经迁徙,于清嘉庆十年(1805 年)毁于火灾。与《袁安碑》"藏隶意于点画中"不同,《天发神谶碑》将隶书笔意体现得更为外在,如"方"字的两处起笔,极其方刚硬朗,横画起笔时有意呈现类似隶书蚕头的样貌,与汉隶《张迁碑》相对比,能够明显看到两者用笔的相似性(见图 5-22);"日"字的隶书特征更加明显,行笔直来直去,转折处横竖搭接时形成方角,完全不似常规篆书的圆转,对比隶书中以方硬著称的《张迁碑》,也有过之而无不及(见图 5-23)。

《袁安碑》与《天发神谶碑》同为包含隶书笔意的小篆作品,前者含蓄自然,后者刚猛雄强,我们或许可以据此推断,《袁安碑》的篆隶相兼效果,是书写者在字体流变的时代环境下,无意中呈现的意外之美;而《天发神谶碑》的篆隶相兼效果,则是书写者在充分掌握小篆和隶书的书写规则后,有意地杂糅与探索,但不论出发点如何,都为后世书者提供了重要信息——篆书与隶书有着紧密的联系,可以在书写时将其融合,这也让我们作为欣赏者,在解读书法作品时有了更多的角度与可能。

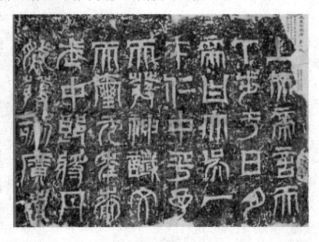

图 5-21

图 5-22　　　　　　　　　　　　　图 5-23

七、至简至繁：李阳冰《三坟记》赏析

　　自汉末至隋朝，小篆进入了一段长时间无序发展的时期。这一阶段的小篆书写常常混杂篆、隶、楷三体，且过于强调装饰性，风格多浮夸怪诞，直到唐代李阳冰的出现，才将小篆的书写拉回正轨。

　　李阳冰，生于唐玄宗开元年间，字少温，谯郡(治今安徽亳州)人，善词章，工书法，尤精小篆，自诩"斯翁之后，直至小生"①。李阳冰的小篆取法李斯"玉箸篆"，书写上讲求圆起圆收，粗细稳定，与李斯《泰山刻石》《琅琊台刻石》相比，李阳冰的点画更为齐整洁净。

　　追溯秦篆的创立，时人书写与审美尚处于单纯质朴的状态，因而所书玉箸篆点画简净，起收行笔少有提按。而李阳冰作为唐代书家，对于隶书的波挑、楷书的钩折已司空见惯，却仍以玉箸篆为根基，追求点画形态的极致单纯，其动因耐人寻味。在笔者看来，李阳冰是以简洁单纯的点画去追求完美的书写效果，同时也在挑战极致的困难与复杂。这在李阳冰的代表作《三坟记》可以明见(见图 5-24)。

图 5-24

　　所谓"极致的困难与复杂"，一难在于控制。毛笔性软，书写时轻微的提按与抖动都会导致点画不够平直匀称，这就要求书家能够自如地控制毛笔，写出极匀的点画，达到《三坟记》中笔笔规整而润泽的状态。后世有人为写出匀称光洁的点画，将笔头剪去，此举被人当作笑谈之余，也体现了玉箸篆控笔之不易；二难在于精准。当点画书写足够严谨时，其间的距离、长短、穿插等等需要十分考究，失之毫厘就会差之千里，如"梓"字

①(清)刘熙载：《艺概》，载《历代书法论文选》，上海书画出版社 2014 年版，第 699 页。

中的所有竖画(见图 5-25)，标出每一笔的间距后，可见大小是基本均等的，想见这个字的书写过程，在落笔第一竖时，头脑中就要构想出整个字其他竖画的位置与长短，而后每一笔都与前一笔相配合，方能呈现出齐整停匀之美。

当书家跨越前两个技法难关，就要面对更为复杂的难题，思考如何在严谨的点画与结体上，追求丰富和变化，避免落入死板僵化的境地。李阳冰擅用弧线，给本来可以写成平直的笔画略加曲势，使笔画间的曼妙遥相呼应，并营造出婉转流动的空间，如"於""起"二字(见图 5-26)。与此同时，李阳冰对于笔画的收笔也十分关

图 5-25

注，避免所有笔画直白地落在同一水平线，而是调节各自的长度与弧度，使其组成微妙的外轮廓，"卫"字就是一个例证(见图 5-27)。通过这些细节层面的处理，《三坟记》从美感上兼备了沉静与灵动，含蓄且和谐。

图 5-26

图 5-27

以上是站在书写者的角度，将李阳冰的手法阐释一二，虽不能将其高明之处完全呈现，但也揭示了这样的道理：技法的锤炼需要耐心与恒心，对审美的追求少不了过人的天赋，以及非同寻常的敏锐洞察。李阳冰以简洁的线条，承载自己对书法的理解与思考，击破层层关隘，留下《三坟记》这样至简至繁的小篆作品，对后世的影响直至今天。其实不止于小篆，在整个书法长河中留下名字的书家与作品，都和李阳冰《三坟记》类似，不受前朝与时风所限，用自己的方式追寻自己的方向，面对所有复杂与困难，给出简洁而有力的答案。

八、由质趋妍：邓石如、吴让之、赵之谦篆书赏析

质朴与妍美是书法风格的两类，也是书法审美中的关键要素，理解了两者的关系及其背后的技法原理，对于欣赏和学习书法有很大帮助。小篆发展到清代，达到由唐以来的又一次高峰，邓石如、吴让之、赵之谦是其中代表人物，同时三人的小篆也恰好体现了质朴、妍美和两者之间的中和。

邓石如(1743—1805)，初名琰，字石如，避嘉庆帝讳，遂以字行，后更字顽伯，因居皖公山下，又号完白山人，清代篆刻家、书法家，邓派篆刻创始人(见图 5-28)。其小篆代表作品为《白氏草堂记》(见图 5-29)，现藏于日本，由六条屏组成，每屏纵 180 余厘米，横 46 厘米，为邓石如 62 岁时所书，是其谢世前一年写成的。此书点画起收圆整，行笔少

有提按，方直与圆曲相兼，如"蔓"字左边短竖，点画虽小，但从起笔至收笔毫不懈怠，粗重而圆劲；再看结体，上方长横伸开，而后九个横画均匀紧密，形成方正的块面，最下斜笔略微放长，整个字有"疏可走马，密不透风"的对比，却又平稳朴厚(见图 5-30)。"盖"字由上方短横到下方长竖，每侧五个点画，通过对间距和角度的把控，使复杂多样的点画形成秩序，结合厚实的用笔，呈现出稳重的观感(见图 5-31)。以上的用笔和结体方式，使邓石如的小篆有质朴之气。

图 5-28

图 5-29

图 5-30

图 5-31

吴让之(1799—1870)，原名廷扬，字熙载，后以字行，改字让之，清代书法家、篆刻家(见图 5-32)，为包世臣的入室弟子，其隶书、篆刻师法邓石如，小篆最初取法汉篆及《天发神谶碑》，后亦师邓石如，代表作有《崔子玉座右铭》《吴均帖》等。从《吴均帖》(见图 5-33)来看，吴让之的点画较邓石如更加灵动，起笔有方有圆，行笔常有提按且伴有弧度，收笔或顶纸顿住或提笔出尖。结体上不安于平正，比如"风"字，左边长竖向左下方拉开后，中间六个横画一齐向右上方倾斜，好似楷书横画的"扛肩"之法，使整个字多了一分险绝之势；再看"烟"字，右侧由横画和斜笔组成，吴让之使上方横画间距较松，中部斜笔空间紧密，而后"土"字又相对疏朗，最后下方留出大大的空白，与上方整体形成对比(见图 5-34)。通过这样微妙而丰富的结体手段，结合秀美的用笔效果，吴让之

的小篆呈现出典雅飘逸的观感。

图 5-32

图 5-33

图 5-34

赵之谦(1829—1884)，初字益甫，号冷君。后改字㧑叔，号悲庵、梅庵、无闷等，清代著名书画家、篆刻家(见图 5-35)。诸体皆擅，小篆先后取法《峄山碑》、李阳冰、邓石如、吴让之、胡澍等，并且自出新意形成个人面貌，代表作有《说文解字序册》《篆书饶歌册》等。从《饶歌册》中"不"字的横画来看，赵之谦在起笔时将魏碑的"切笔下顿"带入小篆中，干脆果断，"极"字左上方转折也与其他书家不同，提按之间以方折调锋，将笔意外露。在点画的角度处理上，赵之谦比吴让之更加大胆，"与"字横画向右上倾斜，中竖也随之歪扭，再加上下方两竖收笔左低右高，整个字呈现出拉扯感，富于张力；"佳"字左边两竖距离极近，右侧四横聚在格子中间，两个部分极其紧密的情况下，在格子内留出了大片空白，形成大密大疏的效果(见图 5-36)。结体与点画的奇妙结合，使赵之谦的小篆充满了丰富的对比，好似天生丽质的美女，落落大方地将绝色之姿展露于世，饱

含俏丽与妍美。

图 5-35

图 5-36

　　从邓石如到吴让之再到赵之谦，本来一脉相承的三位书家，小篆风格却有着明显"由质趋妍"的变化，如"树"字(见图 5-37)，这背后的原因是多样的，与其出身、性情、书法上的理念及审美主张都有关联，并非一篇短文可以概括。其实基于质朴与妍美，可展开的思考还有很多，比如与赵之谦年岁相仿的徐三庚，小篆同样师法邓石如，取研美秀逸之态(见图 5-38)，但后世对其艺术水准的评价却不及赵之谦，取法其小篆的书者也不多，这是为何？清代著名书家傅山有言："学书之法，宁拙毋巧，宁丑毋媚，宁支离毋轻滑，宁真率毋安排"①，这与质朴、妍美有着怎样的内在联系？希望在对书法了解越来越多后，大家能常常回顾吴、邓、赵三家的作品，结合质朴与妍美以及相关的种种问题，对书法有更深的思考。

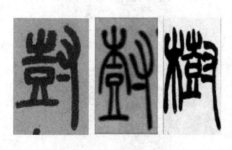

图 5-37

图 5-38

　　① (清)徐鼒：《傅山》，见尹协理主编《傅山全书》第 20 册附录四"传略"，山西人民出版社 2016 年版，第 58 页。

九、破而后立：吴昌硕、齐白石篆书赏析

通过对不同时代经典作品的赏析，我们初步掌握了篆书的审美原则——结构平稳对称，用笔婉转流畅，不论典雅秀美还是质朴敦厚，书写上都以平正圆畅为根基，但把目光聚焦到晚清民国时期，我们会看到一些"突破准则"的篆书作品，比如吴昌硕和齐白石的篆书。

吴昌硕(1844—1927)，初名俊，又名俊卿，字昌硕，晚清诗、书、画、印大家(见图 5-39)，篆书精专于《石鼓文》，点画润泽而富有金石气。其结体与寻常篆书不同，《石鼓文》虽刻于先秦，属大篆之列，但字法结体与秦小篆十分接近，结体以平正匀称为主，与吴昌硕临写的相对照，可以看到后者强化了横画与竖画的斜度，以及块面之间的错落欹侧，变平势为斜势，改齐整为参差，与寻常篆书相比，多了一分跌宕之美(见图 5-40)。

齐白石(1864—1957)，原名纯芝，字渭青，号兰亭，后改名璜，字濒生，号白石、白石山翁等，是近现代影响力最大的绘画大师之一(见图 5-41)，而且书法篆刻成就也很高，其篆书取法《祀三公山碑》，此碑在承袭篆书字法的基础上，杂糅了大量隶书元素，尤其在用笔方面，既有小篆的圆柔，又有隶书的方硬，而齐白石独取其粗犷方刚，起收不计工拙，转折皆为方角，行笔痛快凌厉，常有枯涩飞白，如此点画与尚为纯粹的小篆字法、结体相搭配，呈现出极富张力的碰撞感(见图 5-42)。

在笔者看来，吴昌硕与齐白石的篆书具有非凡意义，在清代的高峰之后，二人将篆书审美与技法外延进一步拓展，突破了既有的书写规则，也突破了常人对篆书的认知，这种突破既要有难得的天分，更需有过人的胆识和勇气。简要梳理吴昌硕与齐白石的篆书风格以及形成过程，可以发现两人的不少相同之处：艺术理念独到，且有扎实的手上功夫；从"冷门"范本中汲取适合自己的养分，不受前人或时风所限；书、画、印皆擅，彼此相辅相成，具有更全面的技法和艺术视野，破而后立，实际上就是吴、齐二家突破规则与限制时，支撑他们重立的基石。

图 5-39

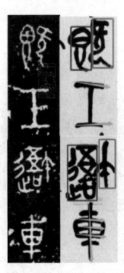

图 5-40

图 5-41　　　　　　　　　　　　　　　　图 5-42

第二节　一波三折：隶书赏析

一、大秦与隶变的见证：《睡虎地秦简》赏析

睡虎地秦墓竹简，又称"睡虎地秦简""云梦秦简"（见图 5-43），1975 年出土于湖北云梦县睡虎地十一号墓，共 1155 枚，长度在 25 厘米左右，是我国首次发现的秦代竹简，包括我国迄今发现最早最完整的法典《秦律十八种》，对研究秦代社会具有重要历史价值。

图 5-43

睡虎地秦墓的墓葬主人叫"喜"，从在秦国服徭役到之后担任与刑法有关的基层官吏，他亲身经历了始皇亲政，到统一六国的整个过程。秦简中讲述"喜"一生的文书《编年纪》，记载了秦最辉煌的时代。

提及对秦朝的印象，大多数人总少不了"暴秦"这一条，认为秦朝以法家思想治国理

政，对其人民实施残暴的统治，赋税徭役沉重，苛捐杂税繁多，刑法严酷，焚书坑儒。二世而亡的不幸结局，似乎是这一印象的有力佐证。然而随着睡虎地秦简的发现，秦王朝的真实面纱被缓缓揭开。废井田、重农桑、奖军功、设郡县、统一度量，呈现给世人一个真实而客观的大秦帝国。竹简上的文字像是一场跨越千年的、与墓主人"喜"的直接对话。也许"喜"并不知道自己正在经历一个何等伟大的时代，那是中国第一次真正意义上的统一。正是他的勤勉与敬业，使得后人有幸感受到一个帝国崛起下的风起云涌。

睡虎地秦简近 4 万字，皆为"喜"手写而成。简文为墨书秦隶，字迹秀丽清晰，笔画浑厚质朴，与后世所演变出的字体不同，早期的秦隶显得没有那么锋芒毕露。有的简两面均有墨书文字，但大部分只书于篾黄上。竹简用细绳分上、中、下三道编结，按顺序编组成册。

睡虎地秦简的一大艺术价值在于反映了篆书向隶书转变（即为"隶变"）阶段的情况，对中国文字演变的研究具有重大意义。隶书是由古篆文渐次演变而来的，相传为秦人程邈所创。程邈是奴隶出身，因此将其所创的字体称"隶书"。隶书又分"秦隶"与"汉隶"。"秦隶"结体浑圆，与篆文相近，多用方笔，又称之为"古隶"。这批秦简就属于古隶。简文形体中仍保存有大量的篆体痕迹，篆隶混杂，在秦隶脱胎于秦篆的书写过程中，尽管仍留有大量篆书圆笔中锋的笔法，但汉代隶书中的掠笔、波挑、不同形态点的笔法等在简中都已出现，部分简上还有明显的连笔意识（见图 5-44）。与石刻文字相比，竹简上的墨字更能直接体现毛笔运动的丰富性。

图 5-44

睡虎地秦简，让人们看到了由秦篆到秦隶变化的新面貌，为后来日臻成熟的汉隶开了先河，它上承大篆，下启汉隶，起着承上启下、继往开来的重要作用，是具有里程碑意义的书法墨迹。

二、隶中之圣：《礼器碑》赏析

《礼器碑》，全称《鲁相韩敕造孔庙礼器碑》（见图 5-45），碑身高 173 厘米，宽 78.5 厘米，厚 20 厘米，东汉永寿二年(156 年)立，收藏在山东曲阜孔庙。碑文记述了鲁相韩敕修饰孔庙，增置各种礼器，吏民共同捐资立石以颂其功德之事，故又称《韩敕碑》《修孔庙礼器碑》等。该碑除了碑阳，碑阴、碑侧均有文字。

历代学者和书家对《礼器碑》都有着很高的关注与评价。早在宋代，欧阳修《集古录跋尾》、赵明诚《金石录》中就有对《礼器碑》的著录。随着对此碑价值的深入认识，越来越多的人将《礼器碑》视为东汉碑刻隶书的集大成者之一。明末清初金石书法家郭宗昌就评价说："其字画之妙，非笔非手，古雅无前，若得之神功，弗由人

图 5-45

造,所谓'星流电转,纤逾植发'尚未足形容也。汉诸碑结体命意皆可仿佛,独此碑如河汉,可望不可即也。"①清代王澍也说:"隶法以汉为极,汉隶以孔庙为极,孔庙以《韩敕》为极。此碑极变化,极超妙,又极自然,此隶中之圣也。"②方朔则更是将《礼器碑》视作学习汉隶的最佳法门:"盖此碑之妙不在整齐而在变化,不在气势充足而在笔力健举。汉碑佳者虽多,由此入手,流丽者可摹,方正者亦可摹,高古者可摹,纵横跌宕者亦无不可摹也。盖隶法之正变于此碑之正文与阴及两侧已尽,不必一一细指。"③

从整体风格上看,《礼器碑》是汉代碑刻隶书严整俊俏一路的典型代表,格调高古绝尘,宛若君子,泰然儒雅,气韵夺人。用笔方面,《礼器碑》笔画起讫提按多为方笔,锋芒毕现,遒劲俊拔,细而有力;行笔过程则多方圆相济之态,节奏感极强,平添许多张力,很多时候与较重的蚕头、燕尾形成鲜明的轻重对比,富有立体感,产生出强烈的视觉冲击力;岁月洗礼所产生的剥蚀更为《礼器碑》的线条增添了几分苍涩之感,尤显得耐人寻味。字形方面,《礼器碑》多有方扁错落之态,寓疏秀于严密,结体紧密又不失舒张之姿,强有力地在收放、动静、疏密、曲直等方面展现出了多元的艺术对比,奇古中富有变化,一字一奇,不可端倪,神采肃穆,不拘一格,实为千古典范。

三、"千古书家一大关键":《曹全碑》赏析

《曹全碑》,全称《汉郃阳令曹全碑》,东汉中平二年(185年)立,因曹全字景完,又名《曹景完碑》(见图5-46),系东汉王敞等人为郃阳令曹全纪功颂德而立,因记载了东汉末年曹全镇压黄巾起义的事件,故也是研究东汉末年农民起义重要的历史资料。碑高253厘米,宽123厘米,碑阳20行,每行45字;碑阴题名33行,分5横列。明朝万历初年出土于陕西省郃阳县旧城,据说一字未损,惜万历末年石碑受到狂风折断的树干重压,致使碑体断裂。1957年移存于西安碑林博物馆,已有较多损泐。

图 5-46

《曹全碑》虽然出土较晚,但伴随着明清之际金石学的大热,《曹全碑》受到了广泛的讨论与追慕。明代金石学家赵崡赞其曰:"碑文隶书遒古,不减《卒史》《韩敕》等碑,且完好无一字缺坏,真可宝也。"④郭宗昌也感叹道:"书法简

① (明末清初)郭宗昌:《金石史》卷上"汉韩明府叔节修孔庙礼器碑",载《丛书集成新编》第49册(影印知不足斋本),台北新文丰出版公司2001年版,第93页。

② (清)王澍:《虚舟题跋》,载崔尔平选编、点校《历代书法论文选续编》,上海书画出版社2015年版,第668页。

③ (清)方朔:《枕经堂题跋》卷二《旧拓汉鲁相韩敕孔庙礼器碑跋》,载《石刻史料新编》第2辑第19册(影印同治甲子刻本),台北新文丰出版公司1982年版,第14244页。

④ (明)赵崡:《石墨镌华》卷一《汉郃阳令曹全碑》,载《石刻史料新编》第1辑第25册(影印乾隆己丑刻本),台北新文丰出版公司1982年版,第18597页。

质,草草不经意,又别为一体。益知汉人结体命意,错综变化,不衫不履,非后人可及。"①清代方朔对此碑的评价更高:"此碑波磔不异《乙瑛》,而沉酣跌宕直合《韩敕》。正文与阴侧为一手,上接《石鼓》,旁通章草,下开魏、齐、周、隋及欧、褚家楷法,实为千古书家一大关键。不解篆籀者,不能学此书;不善真草者,亦不能学此书也。"②此外,清代郑簠、王铎、郭宗昌、傅山、姜宸英、周亮工、朱彝尊、高凤翰、石涛、陈奕禧、金农、高翔、丁敬、朱稻孙、何绍基、翁方纲、吴让之等越来越多的书家在自己的隶书实践中开始取法《曹全碑》。可以说,《曹全碑》在明清的隶书复兴过程中起到了十分积极的作用。

《曹全碑》是汉代碑刻隶书细腻温婉一路的典型代表,娟秀清丽,秀美飞动,宛若窈窕淑女,逸致翩翩,媚而不淫。点画方面,《曹全碑》尤其强调体轻势曲,富有张力,圆笔篆法,直逼上古,燕尾舒展,变化无穷;接笔之处往往有虚有实,使得《曹全碑》的单字空间显得尤为气韵生动,与整体的流美气息十分契合;线质上与《礼器碑》的苍涩相区别,更多地表现出富有书写感的爽利与温润。结字方面,《曹全碑》的横势极强,这与舒展的燕尾和较长的横画有着直接的关系,此外,纵向点画在长度上的错落对比被有意削弱,左右结构的字也避免了左右两部分的穿插避让等,都将《曹全碑》的流美之姿推向了极致。

四、隶中草书:《石门颂》赏析

《石门颂》,全称《汉故司隶校尉犍为杨君颂》,又称《杨孟文颂》(见图 5-47)。东汉建和二年(148 年)由当时汉中太守王升撰文、书佐王戎书丹,刻于陕西省褒城县(今汉中市汉台区褒河镇)古褒斜道的南端——东北褒斜谷之石门隧道的西壁上。它记述了东汉顺帝年间司隶校尉、犍为(今属四川乐山)人杨孟文数上奏请,力驳众议,修复褒斜道的事迹,反映出东汉时期穿越秦岭间四条道路的历史,故具有重要的历史文献价值。整块摩崖通高 261 厘米,宽 205 厘米,题额高 54 厘米。1967 年,因国家在此处修建大型水库,乃将此摩崖石刻从崖壁中凿出,于 1970 年迁至汉中博物馆。

由于《石门颂》原来所在位置较为特殊,因此明清之际的书家对此摩崖的关注较其他的汉碑来说要少很多,清末民国书法篆刻家张祖翼就曾指出:"三百年来习汉碑者不知凡几,竟无人学《石门颂》者,盖其雄厚奔放之气,

图 5-47

① (明末清初)郭宗昌:《金石史》卷上《汉曹景完碑》,载《丛书集成新编》第 49 册(影印知不足斋本),台北新文丰出版公司 2001 年版,第 95 页。

② (清)方朔:《枕经堂题跋》卷三《明拓汉郃阳令曹全碑》,载《石刻史料新编》第 2 辑第 19 册(影印同治甲子刻本),台北新文丰出版公司 1982 年版,第 14270 页。

胆怯者不敢学，力弱者不能学也。"①即便关注者甚少，但仍无法抹去《石门颂》本身独特的艺术价值，康有为就曾作《论书绝句》赞之曰："餐霞神采绝人烟，古今谁可称书仙？石门崖下摩遗碣，跨鹤骖鸾欲上天。"②杨守敬也对之赞不绝口："其行笔真如野鹤闲鸥，飘飘欲仙。六朝疏秀一派，皆从此出。"③

从整体风格上来说，《石门颂》属于汉代碑刻隶书中宽绰开张一路的代表。由于是刻在较不平整的石壁上，因此《石门颂》表现出的艺术效果与一般的碑刻往往有所不同，显得尤为开张跌宕。其点画参以篆意，起收内敛含蓄，也没有其他汉碑那样强烈的蚕头燕尾，取而代之的是波荡的线形和老辣的线质；结字方面，《石门颂》通篇字势挥洒自如，多有宽阔平整之势，舒展飘逸，开张大气，配以一些斜笔与曲笔，使得平整之中又融入了奇趣，纵横劲拔，给人以天真、飘逸之感，素有"隶中草书"之称；在章法方面，《石门颂》也与众不同，尤其显得错落有致，变化无穷，姿态蜿蜒如同从山岩中长出来一般。值得一提的是，《石门颂》中有一个末笔拉的特别长的"命"字(见图 5-48)，这种处理方法，实际上在简牍隶书中较为常见，石刻隶书中并不多见(西汉鲁孝王刻石中的"年"字也用了这种手法)，这提示我们不能简单地将简牍隶书与石刻隶书完全隔开来看，也应该去思索两者之间艺术审美共通和借鉴的可能。总而言之，作为汉碑代表作，《石门颂》为我们展现出了全然有别的审美范式。

图 5-48

五、汉隶正则：《西狭颂》赏析

《西狭颂》，全称《汉武都太守汉阳阿阳李翕西狭颂》，东汉建宁四年(171 年)刻于甘肃成县天井山鱼窍峡，内容记述了东汉武都太守李翕的出身、家室和率众修复西狭栈道的功绩。《西狭颂》有额、图、颂、题名四部分，篆额有"惠安西表"四字，故又名《惠安西表》。正文右侧有《五瑞图》，分别刻有"黄龙""白鹿""木连理""嘉禾""甘露降"及"承露人"图像 6 幅，故《西狭颂》也俗称《黄龙碑》。颂在图之左，阴刻隶书 20 行，共 385 字，每字约 4 厘米见方。颂之左为题名，隶书竖行 12 行，计 142 字，十分完整。在文末还刻有书写者的名字仇靖，这是汉隶少有的碑铭上署名的例子。

由于《西狭颂》也属于摩崖刻石，故人们常将其与《石门颂》归为一类，同时也会将

① (近代)张祖翼：《汉石门颂跋》，载《历代碑帖法书选》编辑组编《汉石门颂》，文物出版社 1984 年版，第 81～82 页。

② (近代)康有为：《广艺舟双楫注·论书绝句》(崔尔平校注)，上海书画出版社 2006 年版，第 203 页。

③ (近代)杨守敬：《激素飞清阁评碑记》卷一，载谢承仁主编《杨守敬集》第八册，湖北人民出版社、湖北教育出版社 1997 年版，第 542 页。

它们进行比较，如清代姚孟起就说："《石门颂》篆意多，《西狭颂》楷意多。"①我们从风格上看，确实存在着一定的差距。《西狭颂》的石质坚硬细密，其碑面向内凹进，上有天然石龛遮蔽，崖面坐阴，故少了风吹日晒的侵袭，加之地处偏远峡谷，山势奇险，道路难行，人迹罕至，故至今保存完好无缺，成为入汉隶门径的很好范本。

《西狭颂》整体风格沉稳含蓄，结字古厚，虽也是以宽绰见长，但相较《石门颂》，少了张扬之姿，显得雄迈静穆，庄严内敛（见图 5-49）；从用笔上看，《西狭颂》的起收处往往较方，行笔过程则富有曲势，不疾不徐，形成一种古趣盎然而沉郁丰满的线质特色，特别是其中的很多长横为了表现中段的提笔，有意分为两段刊刻，显得尤为生动多姿。摩崖的特质又使得《西狭颂》的线条蕴含着丰富的立体感；从结字上看，《西狭颂》整体偏方，内松外紧，匀称均衡，疏宏端庄。细细推敲，又不难发现其中蕴含着的含蓄的变化，无论是在方圆、欹正、长短、收放、轻重还是虚实上，《西狭颂》都处理得点到为止，微妙地将各种矛盾对立面通过一定的手段消解后呈现给大家。虽然如此，《西狭颂》也绝不是没有特色的隶书作品，大量曲笔的运用造成了字形外

图 5-49

拓的姿态，这种姿态不禁让我们联想到唐代颜真卿的许多楷书碑刻。颜真卿本人未必见过《西狭颂》，但是在历史长河之中两位艺术家在审美上产生了这种有趣的暗合，更让人觉得意味深长。

六、朴拙雄强：《张迁碑》赏析

《张迁碑》，全称《汉故谷城长荡阴令张君表颂》（见图 5-50），东汉中平三年（186 年）立，刻石人为孙兴。明代初年出土，立于东平州学，当时铭文尚完整，后有少泐，屡迁之后，今存于山东泰山岱庙碑廊。碑阳正文 15 行，行 42 字，雄强浑穆，杂有别体，内容是表扬张迁执政谷城时期的政绩，因涉及黄巾起义军的有关情节，具有很高的史料价值。碑额 2 列 12 字，字形略扁，风格在篆隶之间，且充分运用了曲笔与直线的对比冲突，给人以一种古朴且生动的艺术表现力。碑阴刻有立碑官吏姓名和出资钱数，风格与碑阳一致。

《张迁碑》的风格即使在汉碑之中也是独树一帜的，在

图 5-50

① （清）姚孟起：《字学忆参》，载黄宾虹、邓实编《美术丛书》（第二册），江苏古籍出版社 1997 年版，第 1132 页。

明清之际受到了不少书家的追捧。明初的杨士奇在他的《东里续集》中最早提到了《张迁碑》，称其"文辞字画皆古雅"[1]。后都穆在《金薤琳琅》中也著录此碑，且称自己在翰林院编修景旸和友人文徵明那里看到过两个拓本。但是《张迁碑》在艺术上真正得到重视，引发书家竞相临仿还是要到清代金石学兴起之后。郭尚先在《芳坚馆题跋》中就评其"汉碑严重平硬，是碣为冠"[2]。杨守敬则更是在风格上对《张迁碑》做了一个源流的归纳："其用笔已开魏晋风气。此源始于《西狭颂》，流为黄初三碑之折刀头，再变为北魏真书之《始平公》等碑。"[3]

从总体上看，《张迁碑》属于汉隶之中严实厚重的代表，朴实雄厚，拙中寓巧，可爱多姿，稳重求趣(见图 5-51)。《张迁碑》的用笔较方，且平直排叠的线形也比较多，重笔细密，轻笔老辣，甚至弱化了许多行笔的波荡，给人一种简厉粗狂之感；结字上，《张迁碑》尤显得方整平实，重心较低，外紧内松，略施欹侧，粗看稍显笨拙，细玩则觉顾盼有情，憨态可掬，余味无穷。清人王澍曾说："汉人隶书每碑各自一格，莫有同者。"[4]而《张迁碑》的高妙之处便在于能很好地处理拙与巧的关系，向我们展示了在拙的主体特征下如何不失变化与活力，对我们今天的隶书创作是十分具有启发意义的。与《张迁碑》风格相近的还有东汉延熹八年(165 年)所立的《鲜于璜碑》(见图 5-52)，论者皆视其为一路，但相较而言，《鲜于璜碑》更见严整沉雄，而《张迁碑》更显生俏活脱。

图 5-51

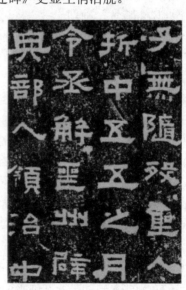

图 5-52

[1] (明)杨士奇：《东里续集》卷二十"汉谷城长张君碑"，《景印文渊阁四库全书》第 1238 册，台湾商务印书馆 1986 年版，第 639 页。

[2] (清)郭尚先：《芳坚馆题跋》卷一，丛书集成续编第 85 册，上海书店出版社 1994 年版，第 781 页。

[3] (清末明初)杨守敬：《激素飞清阁评碑记》卷一"荡阴令张迁碑"，载谢承仁主编《杨守敬集》第八册，湖北人民出版社 1988 年版，第 549 页。

[4] (清)王澍：《虚舟题跋补原》"汉尹宙碑"，载崔尔平选编、点校《历代书法论文选续编》，上海书画出版社 2015 年版，第 676 页。

七、渴笔八分：金农《梁楷传论轴》赏析

清代中期，随着政局的稳定，经济的复兴，在长江中下游一带出现了不少繁华的都会。扬州以其独特的政治经济地位一跃成为当时最有吸引力的城市之一。经济飞速发展带动了文化繁荣，越来越多的文人聚集于此，活跃在书画场域之中的文人自然也不在少数，追新求奇成为一时之风尚，甚至出现了"扬州八怪"的说法。其中的金农便是以隶书见长。

金农(1687—1763)，字寿门、司农，号冬心先生、稽留山民、曲江外史、昔耶居士等，因其人生历经康熙、雍正、乾隆三朝，所以自封"三朝老民"，曾游历北京而无所获，悄然回杭，后以卖画长期居住扬州的三祝庵、西方寺等地，至衰老穷困而死，终身布衣，生活清苦。金农嗜奇好学，年轻时便以诗名，古奥奇特，飘然不俗，得到了长辈朱彝尊的认可；晚年又以画获誉，尤工梅花，造型奇古。而金石书法，金农自幼至老，笃好不衰。

金农的隶书早年是"墨守汉人绳墨"的，尤其对《夏承碑》《华山庙碑》《天发神谶碑》下足了功夫，整体风格趋向规整，点画敦厚简朴，方遒肃穆，结字严密内敛，凝重沉郁。但是到了五十岁既负盛名之后，金农尝试在隶书上进一步强化个人风格特性，独创一种"渴笔八分"，融汉隶和魏楷于一体，这种被人称之为"漆书"的新书体，笔画方正，棱角分明，横画粗重而竖画纤细，墨色乌黑光亮，犹如漆成，这是其大胆创新、自辟蹊径的标志。

现藏于中国国家博物馆的《梁楷传论轴》(见图 5-53)是金农隶书转向其标志性漆书的过渡时期的作品，通幅纵102.8 厘米，横 47 厘米。与成熟时期的漆书不同的是，《梁楷传论轴》并没有过分地追求程式化的用笔和结体。点画以笔为刀，顿锋平铺而行，切削蚕头雁尾，使笔画两端齐整。金农曾自言这种笔法得自《国山》《天发神谶碑》两碑。另外，点画的起收处有时蓄墨饱满，有时略露锋颖，行笔过程则涩出飞白，直中带曲，充分展现出了他"用笔似帚却非帚""银机乱吐冰蚕丝"[①]的审美追求；从结构上来看，《梁楷传论轴》尚保留了一部分汉隶的结字特征，只是整体上偏于方整，"嘉""画""笔"等字更是因势而长，好在章法上采用了横密纵疏的空间处理手法，保留了隶书的趋向横势特征。值得一提的是，《梁楷传论轴》中出现了大量往左下角伸长的点画，这些点画有的是撇，有的是钩，有的是竖，大多细劲苍涩而富有变化，这是金农漆书的又一标志性特征，在日后金农的漆书实践中得到了进一步的强化。

图 5-53

① (清)金农：《邠阳褚峻飞白歌》，载张郁明等《扬州八怪诗文集》(三)，江苏美术出版社 1996 年版，第 139 页。

八、古隶新貌：伊秉绶《"政成心逸"五言联》赏析

伊秉绶(1754—1815)，字组似，号墨卿，晚号默庵，福建汀州府宁化县人，故人又称"伊汀州"(见图 5-54)。乾隆四十四年(1779)举人，乾隆五十四(1789)年进士，历任刑部主事、惠州知府、扬州知府，以"廉吏善政"著称。伊秉绶喜绘画、能治印，工诗文，善书法，又精通理学，曾建丰湖书院，儒雅才艺集于一身，被誉为"风流太守"。

伊秉绶早年拜刘墉学习书法，书风工整娟秀，后改攻隶书，取法《张迁碑》《西狭颂》《衡方碑》《裴岑纪功碑》等，超绝古格，气象浑厚。伊秉绶传世的隶书作品有很多，他的成就是在汉隶的基础上把握住其朴实敦厚的特点，简化用笔，裹锋推送，内敛而不失拙趣，在"平行式"的笔画组合中利用间距的不同产生空间上的对比，超凡脱俗。伊秉绶曾言："方正、奇肆、恣纵、更易、减省、虚实、肥瘦，毫端变幻，出乎腕下。应知凝神造意，莫可忘拙。"①可见伊秉绶对汉隶的提炼和概括是极具针对性和目的性的，这种极强的艺术追求在今天看来也是十分新颖的，因而其隶书才能到达如此高妙的境界。

图 5-54

现藏于北京故宫博物院的《"政成心逸"五言联》(见图5-55)便是伊秉绶隶书联的代表作。从点画上看，伊秉绶削减了汉隶标志性的蚕头雁尾，通过巧妙的指腕运用在书写中产生类似金石剥蚀的线质效果。在字形结构上，伊秉绶也极其善于通过调整字的重心高低来达到作品形式上的变化，特别是"成""素""逸""清"等字，纵向的点画被有意拉长，显得都像往上提着一口气，配合其他如"政""原""心""对"等重心较低的字，使得欣赏者能够充分感受到重心升降带来的视觉美感。另外，在提按变化上，伊秉绶也是下足了功夫，如紧挨着的"心""逸"两字，伊秉绶在写完极其敦厚的"心"之后马上用极细挺的点画去写"逸"字，而"逸"字本身又有着上细下粗的变化，足以说明他的独具匠心。此外，《"政成心逸"五言联》落款的小行书也是十分富有形式感的，圆转外拓的造型和细腻紧结的点画，与主体的隶书形成拙与巧的鲜明对比，又平添了一分新意。

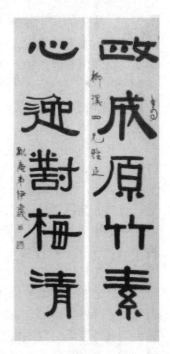

图 5-55

① 伊秉绶与子念曾语，转引自章友芝《伊秉绶的书法》，见香港《书谱》1983 年第 2 期，第 14 页。

第三节　金戈铁马：魏碑赏析

一、大刀斫阵，势雄力厚：《始平公造像记》赏析

北魏时期，碑刻盛行，自迁都洛阳后，帝王尚佛，于伊阙山崖造龙门石窟，峭壁千阙，铁石碑字，蔚然大观。论及中国佛教石窟中的造像碑刻，首推龙门石窟，有"石窟碑林"之称。古往今来，书家、金石学者都有收藏碑刻拓片的雅趣，对龙门石窟的碑刻亦是情有独钟，《龙门二十品》便是历代书法鉴藏家们经过长时间的品评、选择，最后约定俗成而定下的魏碑精品，其中又首推《始平公造像记》。

《始平公造像记》全称《太和二年九月十四日比丘慧成为亡父始平公造石像记》(见图 5-56)，位于河南省洛阳市洛龙区龙门石窟古阳洞北边石壁之上，造像碑高 130 厘米，宽 40 厘米，署有孟达撰文、朱义章书丹。《始平公造像记》用阳刻法，是龙门石窟 2800 余件造像刻记中唯一一块阳刻作品，在造像一记中独树一帜(如右图示)。记文内容寄托造像者的宗教情怀，兼为生者求福除灾。

从书法的角度来看，《始平公造像记》碑文方笔斩截，大刀斫阵，势雄力厚。其用笔方峻生拙，方笔者，切笔以使万毫齐力，求斩钉截铁之势。起笔处侧锋取势使笔锋外露，以见棱角，随即绞转笔锋变侧为中，主锋居中，万毫齐发，行进中逐次平推，在平推中以退为蓄势，进为暴发，使得线条中段浑厚朴拙，收笔处笔势尽收，全无靡弱之感。《始平公造像记》的点画既有大

图 5-56

刀阔斧、锋芒毕露的金石之力，又有翻转跌宕、雄峻刚健的笔意，历来书家、篆刻家将其推崇为魏碑方笔刚健风格的代表。《始平公造像记》破隶体成楷形，可以说是魏碑方笔正体之源，整个造像记中字体的结构方正雄俊，字字异态，又多平中生奇，稳中寓险，点画之间的关系既对立又统一，变化无穷。章法上碑额厚重无匹，随形布势，正文带有明显的界格，行距字距纵横分明，章法工整，与碑额形成鲜明的对比，缜密中见空灵疏朗，细腻之中有雄强之气，北朝风骨可见一斑。

正因为《始平公造像记》外貌博大雄强，精神厚重圆浑，内涵与外形结合完美，于平正中多变化，方峻之中有飘逸之姿，点画又刀笔相融，自清末碑学运动以来，众多书家、

篆刻家皆师法于此。康有为在《广艺舟双楫·学叙第二十二》对它很高的评价"遍临诸品，终以《始平公》极意峻宕，骨格成，形体定，得其势雄力厚，一身无靡弱之病，且学之亦易似。"①由此可见康氏主张由《始平公》入手，取其"势雄力厚"，去"靡弱之病"。梁启超在《书法指导》中说："学碑应从六朝碑入手，……依我看来，龙门二十种很好，很便宜，不过二三元钱，其中如《魏灵藏》《孙秋生》《始平公》《杨大眼》《广川王太妃》《北海王祥》《法生》都可以学。"②于右任更有"朝临《石门铭》，暮写《二十品》"之说。此外，诸如赵之谦、李瑞清、沈曾植、弘一法师等书家乃至日本书坛的日下部鸣鹤、宫岛大八、岩谷一六、小林斗盦、上田桑鸠等人皆师法过此碑，精研笔法，取其势雄力厚之骨气，终成自家面貌。

二、遒劲耸拔，高古秀逸：《张猛龙碑》赏析

《张猛龙碑》全称《魏鲁郡太守张府君清颂之碑》(见图5-57)，又称《张猛龙清颂碑》等，立于北魏明孝帝正光三年(522年)，碑额正书3行12字，碑阳正文24行，行46字，后刻立碑官史名10行，碑阴刻题名11列。现藏于山东省曲阜市孔庙汉魏碑刻陈列馆内。碑文记颂了北魏鲁郡太守张猛龙的家世、生平事迹以及兴办学校等功绩，碑阴为捐款者题名。《张猛龙碑》在宋代已有著录，明代开始对《张猛龙碑》有初步的研究，以赵崡与郭宗昌为代表。清代因金石学、考据学的兴起，对《张猛龙碑》的研究逐步走向深入，代表人物有朱彝尊、包世臣、张裕钊与康有为等人，民国书家亦将其誉为"魏碑第一"。

《张猛龙碑》的书法风格是"魏碑体"的代表，其用笔方圆兼备，以方为主，遒劲涩行，却又有爽利灵动之趣，又因其刀法爽朗，点画宛若长刀大戟，方峻挺拔，锋利无匹，既有古朴生拙之感，又有灵动秀逸之趣。《张猛龙碑》为世人所称道的不仅限于其爽朗遒劲的线质，更在于其高古秀逸的结体。其字形结构精密，欹侧险劲，既有耸拔秀逸之势，又颇有生拙之趣。清代陈奕禧在《隐绿轩题识》评《张猛龙碑》云："其构造耸拔，具是奇才，承古振今，非此无以开示来学。"③杨宾在《大瓢偶笔》中也认为："曲阜孔庙《张猛龙碑》，笔意近王僧虔，而坚劲耸拔则过之。六朝正

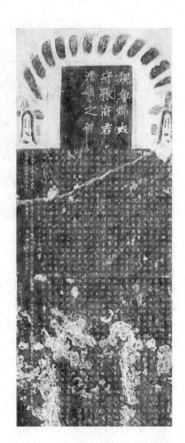

图 5-57

① (近代)康有为：《广艺舟双楫》，载《历代书法论文选》，上海书画出版社 1979 年版，第 849 页。

② 梁启超：《书法指导》，载郑一增编《民国书论精选》，西泠印社 2013 年版，第 25 页。

③ (清)陈奕禧：《隐绿轩题识》，载崔尔平选编点校《明清书法论文选》，上海书店出版社 1994 年版，第 500 页。

书碑版可得而见者,当以此碑为第一。"①至于其高古之气,清魏儒鱼在《张猛龙碑跋》中说:"汉魏碑多隶书,此独楷书,而笔法古劲,酷似钟太傅,非后代可及,姓名不可考矣。书法高古中复有秀逸之致,为后来楷字之祖。碑虽模糊,细玩神理,犹可因画沙而知锥之锐也。"②汉魏之时,楷书逐步走向成熟,但是笔法仍存隶意,因而较为高古,体现在笔画上尤其以撇、捺与钩画最为显著,与唐楷的笔法差异较大。康有为奉其为"正体变态之宗"③,沈曾植亦评:"此碑风力危峭,奄有钟繇、梁鹄胜境,而终幅不杂一分笔,与北碑他刻纵意抒写者不同。书人名氏虽湮,度其下笔之时,固自有斟酌古今意度。此直当为由分入楷第一巨制。"④《张猛龙碑》碑首、碑文与碑阴(见图 5-58)在用笔、结构与章法三个方面都具有不同的特征,三个部分既和谐统一,有各具特色。寓变化于整齐之中,藏奇崛于方平之内,短长俯仰,各随其体,分行布白,自妙其致。故《张猛龙碑》世称魏碑冠冕,晚清民国乃至近现代碑学大家诸如包世臣、张裕钊、弘一法师、于右任、陆维钊、沙孟海、沈延毅等皆取法于此碑,"猛龙体"对当今书坛仍有深刻的影响。

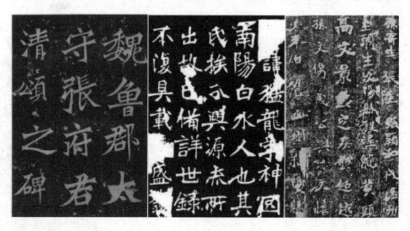

图 5-58

三、率真自然,冲和简约:《元桢墓志》《元倪墓志》赏析

清末,洛阳邙山陆续出土了大量志石,为世人瞩目,其中,"元氏墓志"是其大宗,深受书法界的重视。元氏墓志指的是北碑时期元氏皇族成员的墓志,"元氏"本来指的是"拓跋氏",公元 386 年,鲜卑族拓跋氏建立北魏政权,至孝文帝时迁都洛阳(494 年),为与中原文化相融合,率先将"拓跋氏"更名为"元氏",北魏政权选择了洛阳邙山地区作为北魏元氏皇族的聚葬区,且保留了禁碑的传统,以墓志代之,因而,北魏皇族大量藏于地下的书法珍品得以保存下来。元氏墓志在魏碑体系中有着独特的意义,一是皇家墓志制作较为精良,书丹者和刻工水准远高于普通墓志铭;二是风格上不同于造像、摩崖抑或是

① (清)杨宾:《大瓢偶笔》,载《历代书法论文选续编》,上海书画出版社 2015 年版,第 461 页。
② (清)魏儒鱼:《观妙斋藏金石文考略》(第五卷),清雍正七年刊本,1929 年版,第 6 页。
③ (近代)康有为:《广艺舟双楫》,载《历代书法论文选》,上海书画出版社 2014 年版,第 827 页。
④ (近代)沈曾植:《海日楼题跋》,中华书局 1962 年版,第 49 页。

丰碑大碣的雄强霸悍，却多了几分雅正、灵隽之气，是北朝书法中的重要组成部分，今以《元桢墓志》《元倪墓志》为例来进行赏析。

《元桢墓志》(见图 5-59)刊刻于北魏孝文帝太和二十年(496 年)，是北魏孝文帝迁都洛阳之后的代表性石刻作品，墓志高 71 厘米，宽 71 厘米，共 17 行，行 18 字，共 306 字，1926 年出土于洛阳城北高沟村东南，后经于右任先生收藏并移存西安碑林至今。于右任曾不惜耗费数十万银圆从河南等地的古董商处高价购买碑石，其中六朝墓志二百七十余方，并将其"送归陕西公有"。楷书发展至北魏太和年间，隶书的影响几乎消失殆尽，《元桢墓志》也打破了此前楷书"横平竖直"，呈现出"斜画紧结"的态势，这也就是后世所称的"洛阳体"。《元桢墓志》作为"新体"魏碑的代表，其用笔刚健，变化多端，行笔英锐爽朗，以简驭繁，直入平出而意态万方，形成其自我天真潇洒的仪态，点画沉着冷静，结体清新拙朴又不失灵动奇趣之感。线质浑圆朴茂，结体收放自如，字势灵动奇聪，奔放巧张。雅致之中兼有骨力、静穆之中不失灵动、匀整又富有变化。

《元倪墓志》，全称《魏故宁远将军敦煌镇将元君墓志铭》(见图 5-60)，墓主人元倪为魏太祖道武皇帝玄孙。刊刻于北魏正光四年(523 年)二月，墓志高 74 厘米，宽 73.5 厘米，共 19 行，行 22 字，民国初年在河南洛阳姚凹村出土，现藏上海博物馆。《元倪墓志》堪称魏碑率真自然，灵隽冲和的代表，由于刊刻年代晚于《元桢墓志》，其用笔吸收了南派书风的灵动秀逸，更显得绚丽多姿，又保留了魏碑的朴茂刚劲，起笔露锋为主，方圆兼备，点画修长，提按有度，点画间顾盼生姿，结体紧峻，意态恣肆，奇崛盘礴，骨健神清，有行书流动之感。

图 5-59　　　　　　图 5-60

魏碑之源头乃是在承袭汉代经学与魏晋玄学双重影响下形成的，魏晋玄学以老庄思想

为本，杂糅儒、释思想，反映在碑刻书法上则呈现出奇逸脱俗、冲和简约的面貌。宗白华曾在《与沈子善论书》中提到："六朝善男信女，往往意趣甚高，今则号称书家，未能免俗，整个艺术空气之颓废，其奈之何。……六朝碑版，今皆有良善影本，……书艺之复兴，当属可能。"① 元氏墓志作为北朝墓志书中的代表，其率真自然、冲和简约的特质极大地丰富了魏碑的审美包容性。

四、微妙圆通，典雅隽秀：《张黑女墓志》赏析

《张黑女墓志》原名《张玄墓志》，全称《魏故南阳太守张玄墓志》，《张黑女》之称始自清康熙年间，"玄"字黑女，因"玄"为康熙帝所讳，故张玄不得以字称于世。《张黑女墓志》共20行，行20字，共计367字，刊刻于北魏普泰元年(531年)十月。出土地不详，据志文称"葬于蒲坂城"，当今山西永济境内。原石已亡佚，传世仅存宋拓剪裱孤本，后世亦有翻刻本流传于世。

北魏时期是一个动荡割据的时代，群雄割据各方，为了铭功颂德，刊石刻碑兴盛一时，此间虽有严谨政治色彩的政府刻碑，但大部分为隐居逸士和民间刻工所作，不受束缚，任性锤镌，故风格较为明显，也给后世留下来丰厚的书法艺术遗产，其中《张黑女墓志》便是书刻俱佳的代表之一。

《张黑女墓志》(见图 5-61)笔笔秀健，字字裕如，雄峻疏宕，通篇朗耀。如日月当空，娟秀而不纤媚，质朴而不笨拙。其用笔圆劲而满足，起笔处先作空中蓄势之态，而后入锋迅猛，行笔轻缓沉着，出锋则灵动多变，或爽利轻提，或拔锋轻转，偶参隶笔，更显隽秀。《张黑女墓志》除了点画的精妙，更难得的是其微妙圆通，熔诸体之美于一炉。其点画不温不火，渗有篆隶的笔意，又取隶书的横向舒展型结构，给人以宽绰容之感。点画之间顾盼有致，兼有行书灵动之趣(如右图示)。《张黑女墓志》兼楷法之工、篆籀之气、隶书之态、行草之灵于一身，淳雅秀逸、含蓄内敛，透露出一种端庄静穆、点画精研的书卷气，饶有晋人疏朗秀逸的风度。它以圆劲满足的用笔，朴质凝重的结体，疏朗开阔的布局，终达"洞达"之境。峻利之风，圆畅之韵，疏朗之气，静谧之神会归其一，诚可谓无所不备、无所不兼。

总之，《张黑女墓志》微妙圆通，方圆并备，草情隶韵，意态备至。它将不同书体、不同审美特质进行了融通，显示出雍容和厚，醇古渊穆，体裁俊伟，合礼乐之美，人文之道。正因如此，《张黑女墓志》

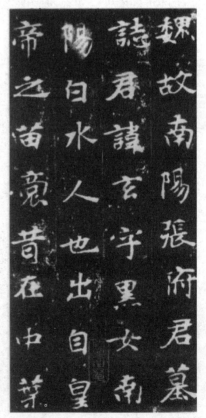

图 5-61

① 宗白华：《与沈子善论书》，见郑一增编《民国书论精选》，西泠印社2013年版，第169页。

为晚清民国书家所重，诸如曾熙、弘一法师、郑孝胥、胡小石、谢无量、乔大壮等书家皆临习此碑，终成化境。

五、飞逸脱俗，翩翩欲仙：《石门铭》赏析

《石门铭》全称《泰山羊祉开复石门铭》，镌刻于北魏宣武帝永平二年(509年)正月，是北魏摩崖石刻的代表，也是中国书法艺术发展史上的一座里程碑。它记载了我国最早的穿山隧道——褒谷石门的通塞、复开和褒斜道改道的经过情形，有很高的史料价值和艺术价值。全文融记事、颂功、写景和抒情于一体，是石刻铭文的代表作，为"太原郡王远"书丹，"河南郡洛阳县武阿仁"凿字，并且留名刻记于崖文题记中，可见王远、武阿仁在当时即为社会认同的书法、刻石高手。康有为在《广艺舟双楫》中对《石门铭》极为推崇，将其列为"神品"，称其为"飞逸浑穆之宗"①。康有为书法亦胎息《石门铭》，开张磅礴，圆融浑成。可以说自康有为始，《石门铭》才真正地为书家所重，影响了曾熙、李瑞清、郑孝胥、于右任等一大批善写魏碑的书家，成为书法经典的重要组成部分。

《石门铭》的艺术特色主要有几下几个方面。

一是气象上给人以飞逸脱俗之感。《石门铭》之"逸"不仅限于其用笔飞扬，中宫收紧，撇捺、长横、长竖伸展，体势开张，字距与行距疏阔，更在于其气象上飞逸脱俗，直入老庄"逍遥"之境。这不同于传统文人士大夫的雅情与中和之象，亦不同于缺乏"事外有远致"的民间书刻，而更接近于碑学审美的本质，即自然造就的朴拙审美观。《石门铭》表面上点画狼藉、恣肆纵横，阴阳刚柔瞬息万变，实则一点一画皆有其法，放中有矩、似奇而常，给人以"无间心手，忘怀楷则"之感。《石门铭》之所以为书家所重，正是由于其性情所致，自然开张、气势雄伟、意趣天成，表现出大朴不雕的阳刚之美，一派仙风道骨，飞逸脱俗(见图5-62)。

二是摩崖造就的气势雄峻。《石门铭》属于摩崖石刻，就其山崖而书之，其书写条件与书写难度不可跟窗明几净下的纸面创作同日而语，与涉名山采嘉石、去瑕疵、平碑面而书的碑志也有不同。《石门铭》凿刻于陕西褒城县东北褒斜谷石门崖壁，石面并非平整无缺，书丹者书写时的姿势必受其制约，还要因石布势，掌控全局，其难度

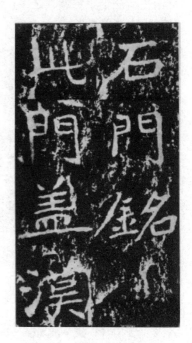

图 5-62

可想而知。而《石门铭》的书丹者王远却挥洒自如，法书气势雄峻、精劲绝伦，摩崖这一形制反为其书增益了几分伟岸、苍茫之感。另外，碑刻之工拙，与刻工的好坏有着重要的关系，《石门铭》的凿刻者武阿仁应是一位技艺高超的刻工。《石门铭》虽经千余年的风化、腐蚀和磨损，仍可见其点画之精到，方笔、圆笔的各种形态淋漓尽致，起承传合等细

① (近代)康有为：《广艺舟双楫》，载《历代书法论文选》，上海书画出版社2014年版，第827页。

微之处都可见刻手的技艺超群。另外,《石门铭》的刻法与北魏一些刻工程式化的操作方法不同,熟练而程式化的操作往往导致会书法之微妙不存,显得简单刻板,而若把《石门铭》与后来精雕细琢的刻帖相比,则又少了几分矫揉造作,而刀意十足,更显自如和大气。正因为书刻俱佳,使得《石门铭》通篇文字笔阵森严、方严峻挺,摩崖这一形制又增益其气势雄峻、开张磅礴之感,堪称鸿篇巨制。

三是书风诸美融通。《石门铭》源出《石门颂》,分列褒斜谷石门崖东西二壁,相映成趣,可谓隶书、楷书的两座高峰。《石门铭》虽是魏楷,但点画线条纯取篆法为之,用笔以裹锋为主,正心着纸,圆劲满足。明疾暗涩,明行暗留,以圆厚紧勒之笔,加以提按起伏,率意挥洒,线条似"绵里裹铁",似"屋漏痕、锥画沙",浑劲中透着苍茫,雄厚凝涩中又不失流动婉通,已入篆籀高古之境。源于隶者,转折方顿清劲,转折处也不作强烈的顿挫,行至末端往往取平出之势,提笔转换时能够方圆相济,不使其棱角弩张,与《石门颂》相近,雄浑恣肆亦从此出,给人以流转遒劲、筋骨内蕴的艺术感受(见图 5-63)。另外,《石门铭》还具有行草之情,点画长则跌宕舒展,气韵悠长;短则或险峻,或内敛,节律亦简,看似笔笔不连实则气韵相连,加上笔势跌宕飞动,给人以痛快淋漓之感,可谓生新法于"古意"之中。因此,《石门铭》兼篆之气、隶之韵、楷之形、草之情于一炉,可谓诸美融通。

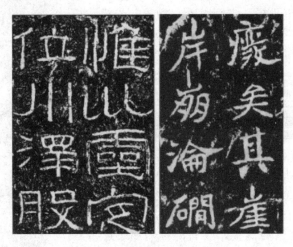

图 5-63

六、古厚朴茂,瑰姿异态:《爨宝子碑》《爨龙颜碑》赏析

"爨文化"是源于中原汉文化,又融合边疆少数民族文化的一种多元复合型文化。它上承古滇国文化,下启南诏大理国文化,被誉为云南历史文化发展的三大高峰之一。清乾隆四十三年(1778 年)及道光七年(1827 年),在云南曲靖及陆良地区先后访得《爨宝子碑》《爨龙颜碑》。与《爨龙颜碑》相比较,《爨宝子碑》字数较少,形制较小,故称为"小爨",两碑合称"二爨"。"爨体"处于隶书到楷书的过渡阶段,在中国书法史上具有重要地位。

《爨宝子碑》全称为《晋故振威将军建宁太守爨宝子碑》(见图 5-64),现保存在曲靖爨文化博物馆的爨碑亭中。碑高 1.83 米,宽 0.68 米,厚 0.21 米,其碑额 15 字为"晋故振威

将军建宁太守爨府君之墓",碑阳正文 13 行,满行 30 字,共 336 字,为爨宝子的墓志铭,此碑立于义熙元年(405 年),距今已历时 1600 多年,除石碑左下角稍有残缺外,碑文保存基本完整。

《爨龙颜碑》全称《宋故龙骧将军护镇蛮校尉宁州刺史邛都县侯爨使君之碑》(见图 5-65),此碑刻于南朝宋大明二年(458 年),碑文由爨道庆撰写。通高 3.38 米,上宽 1.35 米,下宽 1.46 米,厚 0.25 米,碑阳正文 24 行,行 45 字,共 927 字。《爨龙颜碑》世称"大爨",它是现存晋宋间云南最有价值的碑刻之一,碑文追溯了爨姓家族的历史,记述了爨龙颜的事迹。

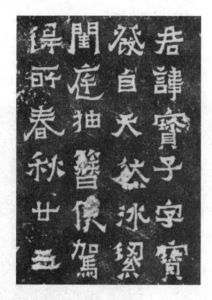

图 5-64

图 5-65

从书法的角度来看,"二爨"碑文具有古厚朴茂,瑰姿异态的特点。魏晋南北朝时期不仅仅是书法艺术自觉发展的时期,更是书体递嬗演进的完成阶段,"二爨"保留了这一时期"铭石书"的特点。其中《爨宝子碑》隶意更厚,为东晋典型的方笔隶书,笔画方厚,字形方整,结体茂密,无汉隶开张舒展之势,撇、捺及长横的波磔内敛节制,并无翻飞之意,仅长横两端呈对称的斜头状,略显翻飞之状,点画多是三角点,撇笔多是锐笔直出,自由奇趣。《爨龙颜碑》则更具楷则,起笔逆如涩性,收笔或空收、或挑锋、或顿笔,无定法。笔势雄强,险劲庄严,结体多为扁型,疏朗朴实,体态自然,在平正中求其方、圆、长、短之变化,相互错落,奇趣横生(见图 5-66)。二者所处时期,篆隶书已成古体,但其用笔仍保留了篆籀之气,点画遒健有力,时有波挑却不显轻浮,通篇古厚朴茂。在承篆隶遗韵的基础上,"二爨"的撇、捺、戈笔多圆出而放逸,"三角点"锐利而跳

图 5-66

荡；字形的长、扁、方、正，错落其间，显得厚重而不失灵动。"二爨"结字古拙奇崛，烂漫多姿，显得厚重而不失灵动；以古拙典雅的风格为人瞩目，且尚意趣，重自然天趣的表露，姿态奇逸，寓巧于拙，给人以鬼斧神工、瑰姿异态之感。

"二爨"的书法价值，由于阮元的首肯和推崇，在晚清书法界引起极大的反响，阮元谓之："此碑文体书法皆汉晋正传，求之北地亦不可多得，乃云南第一古石。"①至康有为在《广艺舟双楫》中把《爨龙颜碑》列为"神品第一"，评曰："《爨龙颜碑》若轩辕古圣，端冕垂裳。……《爨宝子碑》端朴若古佛之容。"②其艺术价值逐渐被世人所重视，直至今日，"二爨"依然是书家取法的重要对象之一。

第四节 法之极致：楷书赏析

一、楷祖之书：钟繇《宣示表》赏析

《宣示表》又称《尚书宣示表》(见图 5-67)，为三国曹魏时期书家钟繇的楷书代表作。钟繇(151—230)，字元常，颍川长社(今河南长葛)人，封定陵侯，迁太傅，谥成侯。是楷书(小楷)的创始人，被后世尊为"楷书鼻祖"。《宣示表》原作已佚，只存刻本，且一般认为是据王羲之临本摹刻，收录于《淳化阁帖》《大观帖》，现藏故宫博物院。

图 5-67

钟繇作为曹魏的重要谋士，在《三国演义》中屡有现身，世人对之并不陌生。他一生刻苦学书，自言"精思学书三十年"，不仅潜心研习当时名家曹喜、蔡邕、刘德升的书法，而且在隶书向楷书演变的关键时期，顺应潮流，总结出自己的一套笔法经验，极大地推动了书体的变革。羊欣《采古来能书人名》记载："锺有三体：一曰铭石之书，最妙者也；二曰章程书，传秘书、教小学者也；三曰行狎书，相闻者也。三法皆世人所善。"③公元 220 年，孙权袭杀关羽，取荆州，刘备以报仇之名向东吴发起了夷陵之战。此时孙权为避免陷入魏、蜀夹击境地，急向魏文帝曹丕称臣求和。此《宣示表》便是钟繇在对东吴"战"或"和"的抉择上向曹丕所进的奏章，正因如此，它既具

① (清)阮元：《爨龙颜碑尾隶书题跋》，载赵式铭等编修《新纂云南通志(五)》，云南人民出版社 2007 年版，第 58 页。

② (近代)康有为：《广艺舟双楫》，载《历代书法论文选》，上海书画出版社 2014 年版，第 832 页。

③ (南朝·宋)羊欣：《采古来能书人名》，载《历代书法论文选》，上海书画出版社 2014 年版，第 46 页。

重要的历史文献价值,也展示了钟繇"章程书"的高超艺术水准。

张怀瓘评钟繇:"真书绝世,刚柔备焉,点画之间,多有异趣,可谓深幽无际,古雅有余,秦、汉以来,一人而已。"[①]我们从图 5-67 诸字可以看出,无论在笔法还是结体上,《宣示表》都显出一种成熟的楷书体态和气息,但点画更显朴茂,字体也多扁方而见宽博,与后世通常意义上的楷书不类。在用笔上,《宣示表》以中锋为多。以唐代为代表的楷书,横向起笔多斜切入纸,与行笔方向有一定夹角,收笔亦右下顿后侧锋回收,转折更是突起方挺。"殊""至""今"中诸横则圆笔起收,即"遇""厚""再"中转折也偏圆转,"宠"中左下折笔几近篆书的浑圆了,远多于"日"及"宠"中右折那般侧锋带出的骨露峥嵘(见图 5-68)。

图 5-68

在字势上,《宣示表》多呈横势开张。其在结字上沿袭了隶书扁平的特性,较后世楷书更为宽博;在书写节奏上,《宣示表》更趋平缓。通常所见楷书,撇、竖多呈比较明显的从粗至细的变化,用笔也往往出现从重的按到轻的提,中间的行笔也比较快速,从而形成跳宕的节奏。但《宣示表》中"殊""厚""再""宠"诸字左竖或撇,则更多保留了类似隶书从细到粗的写法,它在增强点画厚度的同时也拉匀了整个书写的速度。

总的来说,钟繇首定楷书,对书法艺术的发展起到了极大的推动作用。《宣示表》风格也影响了魏晋直至元、明、清书家的小楷创作,并为当代的楷书创作提供了更多思路。钟繇与《宣示表》无论从哪方面讲都属于书法史上避不开的里程碑式的存在。

二、圭臬圣宝:王献之《洛神赋》赏析

王献之小楷《洛神赋》(见图 5-69),据说真迹传至南宋时止余十三行,故又名《洛神赋十三行》,历代简称《十三行》。墨迹失传后,有"碧玉本""白玉本"传世,且以"碧玉本"为优。"碧玉本"《十三行》笔画隽秀挺拔,结字潇散神逸,顾盼有致,被后世誉为"小楷极则",原石现藏北京首都博物馆。

① (唐)张怀瓘:《书断》,载《历代书法论文选》,上海书画出版社 2014 年版,第 178 页。

图 5-69

王献之，字子敬，为书圣王羲之第七子，曾官至中书令，又被称作"大令"，少时即展现了惊人的书法天分，且用功至勤，有笔成冢、墨成池的说法。据传王羲之博采众长创出新体，小楷代表作《乐毅论》被后世誉为"千古楷法之祖"，而献之小楷在师承钟、王基础上又有创新，开创了清秀流丽的书法派系。孙过庭《书谱》中记有谢安与王献之的一段对话：

安尝问子敬："卿书何如右军？"答云："故当胜。"安云："物论殊不尔。"子敬又答："时人那得知！"[①]

可见，王献之在书艺上也颇自傲，书史上将羲、献父子并称"二王"。

此《十三行》风神秀逸、妍丽流美，是楷书中写意书风的扛鼎之作，具体有以下高明手段：

一是点画的圆润含蓄。《十三行》的点画运笔精到，却锋芒内敛。如"不""兮"(见图 5-70)长横的起笔，或平起直入，或斜入微顿而后轻提行笔，俱不露棱角；诸字中左点、右点、撇点、挑点起笔圆润，出锋含蓄；"接""兮""诚"等字(见图 5-71)的钩画也极婉转，多先蓄势、微顿再圆转，而后向左或向右钩出，别有优雅矜持之态；在折笔处，无论"荡""良"等字的方折，还是"修""愿"等字的圆转(见图 5-72)，都在轻顿笔后顺势拉出，使筋骨内敛、圆浑而有韧性。可见此帖的笔法达到了协和的高超境地。

图 5-70

图 5-71

[①] (唐)孙过庭：《书谱》，载《历代书法论文选》，上海书画出版社 2014 年版，第 124～125 页。

图 5-72

二是外拓笔法的独特效果。明代丰坊《书诀》道："右军用笔内擫，正锋居多，故法度森严而入神；子敬用笔外拓，侧锋居半，故精神散朗而入妙。"①《十三行》里的笔画就是向外拓展的，如图中"通""愿""修""习"诸字(见图 5-73)中的横折，横的部分上下轮廓都比较平直或略上鼓，竖向部分则左侧近乎竖直，右侧外鼓，横竖交接后便呈现内方外圆的姿态，使字内空间更大，整体潇散疏朗，姿态万方。这种外拓笔法也是王献之在书史上一大贡献。

图 5-73

三是章法排布的错落有致。清人蒋骥在《续书法论》中将《玉版十三行》评为"章法第一"，认为"从此脱胎，行草无不入彀"②。《十三行》初看字有大有小，有长有扁，横不成行，纵虽有列而左右摇摆，似乎显得有点无序。然再作推敲，则字字随形布势，繁则大，简则小，因其自然而坐落，全篇之中左顾右盼，浑然一体。拣一列看去，若从"心"至"接"(见图 5-74)，大小接续，左右轻摇，真如珍珠帘断，大珠小珠同落玉盘的景状，听到的是跳宕、清脆、悦耳的乐声，极现了王献之归同自然的布白之妙。

正是这些技巧高度、巧思手段与不断的创新变法，才奠定了王献之在书法史上的重要地位，也使《洛神赋十三行》成为后世学书者追慕魏晋风韵的圭臬圣宝。

图 5-74

三、蒙章范本：智永《千字文》赏析

《千字文》是南北朝时期梁朝散骑侍郎、给事中周兴嗣编纂的韵文，为古代的蒙童识字读物，与此相应，许多书家亦书写《千字文》内容为蒙童习字范本。据传集王羲之《千字文》陈、隋时期便于民间扩散较

① (明)丰坊：《书诀》，载《历代书法论文选》，上海书画出版社 2014 年版，第 508 页。
② (清)蒋骥：《续书法论》，载黄宾虹、邓实《美术丛书》(第三册)，江苏古籍出版社 1997 年版，第 2080 页。

广。智永作为王羲之后代，为弘扬家法，用"二王"笔法历几十年时间临了八百多本《千字文》，送与江东诸寺。现在所发现的墨迹也仅余唐代便传入日本的一个残卷，真伪还待考，原为谷铁臣旧藏，后归小川为次郎。

智永(生卒不详)，会稽山阴(今浙江绍兴)人，系书圣王羲之的第七代孙，生于南朝陈，隋时为永欣寺僧，人称"永禅师"，习书极刻苦。书法史上"退笔冢"的典故即来自永禅师，据《宣和书谱》记载"(智永)初励志书札，起楼于所居之侧，因自誓曰：'书不成，不下此楼。'后果大进，为一时推重。……所用笔，退即投大瓮中，岁久辄贮数瓮，自为铭以瘗之。"①

清代梁巘《承晋斋积闻录》云："书法自右军后当推智永为第一，观其真草千字文圆劲秀拔，神韵浑然，已得右军十之八九，所去者正几希焉。"②对智永书《千字文》给予了极高评价。的确，智永《千字文》(见图 5-75)直通"二王"妙旨，秀逸典雅、法度谨严，在书法史上有着重要地位。

图 5-75

第一，《千字文》用笔灵活。纵观《真草千字文》中的楷书，用笔多以露锋和尖锋为主，锋尖在点画的起笔处大量出现，起笔方向变化丰富，各有不同，且非故意为之，乃自然书写时手部动作的纸上留痕，生动自然。若图 5-76"吊"下竖起笔，"垂"中诸笔的起收，每一点画都清晰有力地提按顿挫，每一点画的走势都与其他点画相呼应，似楷似行，沉稳中见灵动；方起入笔亦是千字文中最常用的起笔方式，若"国"字第一竖，但这种挺俊的方却也是以"尖""露"的方式书就，如此，一字之中如有数笔连续横或竖时，"尖"与"方"起笔方式交替使用(若"让"中诸横)，变化丰富；运笔中的转折也具备如此特点，既有如"虞""周"明显的折笔，也有如"国""吊"圆劲的转笔，更有若"陶""道"介于方圆之间、方圆相参的转折，均倏忽挥运间信手而出的妙笔，极灵活多变(见图 5-76)。

图 5-76

① 佚名：《宣和书谱》卷十七"草书"，顾逸点校，上海书画出版社 1984 年版，第 135～136 页。
② (清)梁巘：《承晋斋积闻录》"名人书法论"，载王伯敏、任道斌、胡小伟主编《书学集成·清》，河北美术出版社 2002 年版，第 266 页。

第二，点画对比分明。智永《真草千字文》中的楷书线条粗细对比鲜明，骨肉结合，既有饱满之笔，又有瘦劲之画。如"吊""伐""垂""拱"等字(见图5-77)，对比明显，点画飞动，结体沉稳，飞动与沉稳结合，使字与字之间产生灵活多变、生动自然的美感。

图 5-77

第三，结字变化多方。在智永《真草千字文》真书中，以方趋长结构的字为多，杂有纵势和横势的结字，大小结合，参差错落。若接续相连的"让"长、"国"方，"有""虞"长、"陶"扁、"唐"斜，参差错落(见图 5-78)。字形大小亦根据情况稍作调整，合理搭配，整篇呈现出和谐之态。

元人程端礼谓"习真书由智永千文入，则已兼得晋人骨肉、间架、风度"①，也正是智永对家法的传承，才使其楷书《千字文》成为学习"二王"书风的重要范本，真正起到了在书法史上承上启下的作用。

四、天下第一铭：欧阳询《九成宫醴泉铭》赏析

《九成宫醴泉铭》又称《九成宫》(见图 5-79)，是欧阳询楷书的代表作。此碑铭由魏征撰文，记载了贞观六年(632年)唐太宗于九成宫避暑时发现泉水事。《九成宫》用笔谨严、一丝不苟，点画排布紧致、匀称，结字既稳健方正而又显险绝，明赵崡称之为"正书第一"②。此碑原在陕西麟游，今藏故宫博物院。明李琪旧藏宋拓本为传世最佳拓本。

欧阳询(557—641)，字信本，潭州临湘县(今湖南长沙市)人。聪敏勤学，涉猎经史，博闻强记。仕隋，官至太常博士；入唐后，累迁银青光禄大夫、太子率更令、弘文馆学士，封渤海县男，又称"欧阳率更"。因其一生历隋、唐二朝，且前半生都在隋，是其书迹有着较多的北碑"戈戟森严"的笔势、"险峻庄重"的结构及隶意浓重的底色，而后兼容南北朝书体，最终形成了法度严谨、笔力险峻的独特风貌(见右图示)。其代表作《九成宫》的艺术特色主要表现在以下两个方面。

图 5-78

① (元)程端礼：《程氏家塾读书分年日程》卷一，商务印书馆1934年版，第3页。
② (明)赵崡：《唐九成宫醴泉铭》，载《石墨镌华》卷二，丛书集成补编(1607)，中华书局 1985 年版，第 19 页。

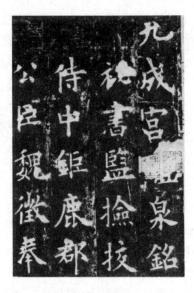

图 5-79

一是用笔以方为主，含蓄隽永。《九成宫》中的横画大都以方笔起首，转折处多顿挫，几乎呈三角形，甚至寻常楷书略圆的捺脚，在欧楷中也以方笔出，如图 5-80"爱"字之捺，弧弯很小，几乎直线行笔，到捺脚的地方，重顿后左下角成方形。"之"字平捺则竖下笔，不作重顿，提行向右，略有弧弯，捺脚顿笔成方，向右上捺出(见图 5-80)。但这些方笔又能被欧阳询以高超的技术，用藏露锋的变化来调和，不使僵硬刺眼。若"胜""能""甘"等字的长竖，纯以藏锋将方笔包裹，或"营"上二"火"两撇顺笔势而行，左藏右露，将方笔巧妙修饰(见图 5-81)。竖钩则多用折法，如"弱"字出钩时紧贴竖末平稳钩出，出钩短而能上方下圆；横钩则用隶意，若图 5-82"地""也""冠"钩脚右上调出，极类隶书燕尾(见图 5-82)，这也是欧书用笔一大特点。

图 5-80　　　　　　　　　图 5-81

图 5-82

二是结字修长中正、时见险绝。欧体结字给人的第一感觉便是中宫紧，这主要体现在两个方面：一方面，通常欧楷中横向笔画短而纵向笔画长，这就导致字在感官上的形态是窄的、长的、高的，如"乎"字(见图 5-83)；另一方面，横向笔画大多纵向对齐，既使字

形更加修整，对比杂乱的短横，这种修整也强化了字势的紧致，若"胜""经"二字(见图 5-84)右半部，可做极好佐证；险绝则是针对平稳而言，视觉上我们可以借助建筑或自然景象来说明，通常宽扁、重心低便稳(如故宫宫殿)，修长、重心高便险(如东方明珠塔)；下宽上窄为稳(如金字塔)；反之则便险(若桂林奇石或悬崖断壁)；上下对正为稳(如黄鹤楼)，倾斜便险(如比萨斜塔)。《九成宫》中的字看似平正，处处都蕴含着上述险的元素，若中宫收紧带来的重心偏高或若"弱"(见图 5-85)左右皆存的斜，但妙就妙在欧阳询总能协调这些险的元素，在矛盾中做出一种平衡。

图 5-83

图 5-84

图 5-85

欧阳询《九成宫》的艺术高度在书史上举足轻重，有人将欧阳询与其子欧阳通二人在楷书中的地位与将行书推到极致的"二王"父子比肩，由此可窥"欧体"在楷书书法艺术传承发展中所具有的重大意义。

五、大唐气象：颜真卿《勤礼碑》赏析

《勤礼碑》全称《夔州都督府长史颜勤礼碑》，为颜真卿晚年楷书代表作。此碑在赵明诚《金石录》中曾有记载，宋后直至清未见著录，据考此碑应是元明时湮没土中，直至民国方重新面世，故少经风雨摧磨，虽历年岁，保存良好。现存西安碑林，北京故宫博物院藏初拓本。

颜真卿(709—784)，字清臣，为琅琊颜氏后裔，家学渊博，五世祖颜之推为南北朝时著名学者，著有《颜氏家训》。安史之乱前，颜真卿履平原太守，人称"颜平原"，后抗贼有功，入京历任吏部尚书、太子太师，封鲁郡开国公，故又被尊为"颜鲁公"。代宗时李希烈叛，宰相卢杞唆使皇帝使颜真卿前去劝谕，被李希烈缢杀，以忠义名于时。

苏轼曾云："诗至于杜子美，文至于韩退之，书至于颜鲁公，画至于吴道子，而古今之变、天下之能事毕矣。"[①]对颜真卿书法给予了极高评价。颜鲁公书法初学褚遂良，后师从张旭得笔法，以篆籀之笔，化瘦硬为丰腴，改斜画紧结为平画宽博，完成了骨力遒劲、气概凛然的颜体楷书风格，树立了具有大唐气象的楷书典范。而《勤礼碑》气势雄秀，是颜体楷书的杰出代表，较全面地反映了颜体的艺术风范。

第一，笔法上借篆隶古意。晋至唐初，楷书无论横笔、竖笔，大抵都方头侧入，即：横画起笔，笔锋在上；竖画起笔，笔锋在左。而《勤礼碑》中颜真卿多藏头中锋，逆入平出，笔锋几居于横画或竖画正中的而行。如右图左侧一列，"士"两横画明显看出笔锋在左上入，循常规楷书写法，下"齐""书""有""传"诸字则近乎所有横画起处都以逆

① (北宋)苏轼：《书吴道子画后》，载苏轼《东坡题跋》，上海远东出版社1996年版，第264页。

锋完成，形若蚕头，属于颜体中独有；行笔也改原楷法中疾迅、平滑为苍涩、滞重，这也是篆籀的用笔。即颜真卿《述张长史笔法十二意》中所谓"屋漏痕"。依此行笔则是笔锋居中央，圆笔徐进，左右微挫动，放纵意少，收敛意多。如图中"齐""事""门"诸字之长竖（见图 5-86）。

第二，笔画上横轻竖重、丰肥内敛。民间素有"颜筋柳骨"之说，"筋"便是《勤礼碑》笔画的一个极突出特点，即厚重丰肥、没有棱角，但却笔画遒劲、笔力雄强，不显臃肿。字的转折处，几无折笔顿挫的动作，以使转的方法，提笔暗过，即或有折笔动作，也是提笔换向，笔锋内敛，不使露骨。

《勤礼碑》笔画上的另一个特点是轻横重竖。横画往往极尽舒展，有时中间笔道较细，甚至一线孤悬，与横画的轻提相反，长竖画的笔势极为厚重、遒劲，仿佛壮士兀立，力能扛鼎，对比强烈，给人以极具视觉冲击的立体感和表现力。

图 5-86

第三，结字上外紧内松、端正稳重。《勤礼碑》结字方正，特别是左右两边的竖，粗重外弓，向心回抱，略呈弧度，富有弹力感，如"隋""东""有"诸字（见图 5-87），外拓取势、外紧内松；《勤礼碑》字形端庄稳重、气势开张，碑中诸字通常占满方格，布白停匀，中宫笔画互相避让，留有空间，开通疏朗，从而显得大气磅礴，有一种庙堂之气。

图 5-87

第四，章法上茂密紧实、气势迫人。楷书立碑通常于界格中均匀排布，而《勤礼碑》却章法特立。碑中大小字兼有，但都因其用笔结字而个个沉着雄浑，也因其外紧内松，字与字、行与行之间充实茂密，大小字相杂，却纹丝不乱。纵观全局，横直有序，参差错落，通篇大气磅礴，气势迫人。

《勤礼碑》的再度问世，一直受到书法爱好者们的青睐，并将之作为学习颜体的范本。在临习《勤礼碑》的过程中，我们不仅在学习颜体，更是在体会大唐的气度与风范。

六、心正则笔正：柳公权《玄秘塔碑》赏析

柳公权《唐故左街僧录内供奉三教谈论引驾大德安国寺上座赐紫大达法师玄秘塔碑铭并序》，简称《玄秘塔碑》(见图 5-88)，立于唐会昌元年(841 年)十二月，虽历经千年，字画仍清晰完好。此碑运笔方圆兼施，刚柔相济，结构劲紧，力守中宫，体势遒健舒展，豪爽中又透露秀朗之气。王澍《虚舟题跋》说此碑"是诚悬极矜练之作"[①]，为柳公权 63 岁

[①] (清)王澍：《虚舟题跋》，载崔尔平选编、点校《历代书法论文选续编》，上海书画出版社 2015 年版，第 657 页。

时所书，是柳成熟期的代表作。碑藏于陕西西安碑林。

图 5-88

柳公权(778—865)，字诚悬，京兆华原(今陕西耀县)人，幼年嗜学，十二岁能为辞赋，后因书召为翰林院侍书学士。柳公权书法上追魏、晋，下及初唐诸家笔法，创造了自己独特的"柳体"。"柳体"遒媚劲健可与颜真卿"颜体"的雄浑宽裕相媲美，后世将二人并称颜柳，对二人书风有"颜筋柳骨"的赞誉。

或说"书如其人"，世人对柳公权为人品格评价亦极高，誉其为字字严正，笔笔铮骨。相传，穆宗在位，荒唐放纵，臣下少有敢谏者。一日，穆宗问公权用笔法，柳公权借机答道："心正则笔正，乃可为法。"①"柳学士笔谏"遂成一时佳话。柳公权刚正不阿的品格与其风骨峻峭的书法相表里，时人即已推崇备至，后世民间更流传极广，影响很大。

《玄秘塔碑》笔法劲健，点画如截铁，圭角分明，方折峻整，别具一格。结字主要是内敛外拓，干净利落，有自己独特的面目。

一是用笔方硬、点画多样。柳楷《玄秘塔碑》的用笔横轻竖重，短横较粗壮，长横格外瘦长，起止交代清楚，提按顿挫一丝不苟。竖画顿挫有力，行笔挺劲舒长。虽说多出自欧颜，然而较之欧颜与其他书家，圭角更为突出，犹如截铁、方折峻整。如"慈""悲"二字(见图5-89)，前字右上一点与后字右上一竖，起笔转向行笔处几乎形成一个完整的方面，笔笔刻力整饬将这方硬特征的"柳骨"表现得尤为突出。

图 5-89

① (北宋)朱长文：《续书断》，载《历代书法论文选》，上海书画出版社2014年版，第331页。

若纯粹是斩钉截铁的方笔，则不免失于刚硬易折了，柳公权还应用了灵活多变的点画与丰润笔法来调和这种瘦峭。譬以"点"论，"慈""来"二字左上的圆点、"为"字右上的方点、"定"字最上的横折点及"为"字左上、"以"字中段的挑点等等诸种(见图 5-90)。类似的还有竖，或圆起圆收、或圆起而露锋尽势；撇，有长长的兰叶撇，有短促的利剑撇；等等。正是这些点画的多样与丰富的变化才调剂了这过多的方笔，铸就了严谨结构下的活泼细节。

图 5-90

二是结字端庄、体势团聚。从书法的用笔而论，一为内撅法、一为外拓法。内撅笔意紧敛，沉着谨严，给人以骨气雄强，斩钉截铁的明快感，若欧阳询《九成宫》；外拓法是指笔意开张，有力放纵，表现出筋骨内含，圆腴丰润的浑厚感，若颜真卿《勤礼碑》。柳书则吸收欧体的中宫紧敛、平中求险和颜书外密中疏、方整平稳的特点，将原本近乎矛盾的两种形式糅合在一起，创造出此一种既有疏朗开阔，又存方整峻挺的风格。

从结字来看，《玄秘塔碑》中宫攒聚收紧，点画又有节制地向外伸张，收放配合。如"来""定"诸字(见图 5-91)结字几乎可以看作是以字中某处为圆心，沿笔画向四周辐射的圆形，为古人对此即有"内变外棱"之评，独具面貌。当然其结体也非完全一统，整碑看去，虽大多中宫密集、四维开张，但也存有意拉开距离者，如"以"字各部便可以分散。大多狭长取势，但间有横向伸展，如"以""此"(见图 5-92)等。

图 5-91

图 5-92

虽然柳公权及其《玄秘塔碑》在民间影响极大，但学书者多不取此为范本，大抵因刻意方折的用笔或体势团聚的结字本就不易为，丰富变化处便更难掌握。即使奋力习得后又极难摆脱此过于强烈面貌。因此，学柳体者对之要有理性的认识，不可囿于其中而不能自拔。

七、金钩银画：赵佶《秾芳诗帖》赏析

宋徽宗赵佶的《秾芳诗帖》(见图 5-93)笔画细瘦、锋芒毕露，却又潇洒裕如，极具特点，于众多楷书中独树一帜，令人过目难忘。这种独特的书法样式被称作"瘦金体"，《秾芳诗帖》便是宋徽宗"瘦金体"的代表之作。

图 5-93

 宋徽宗作为帝王，治国无能，但他确是称得上一个十分难得的诗书画三绝的艺术家。宋代以文治天下，据高宗赵构《翰墨志》记载：赵氏"一祖八宗，皆喜翰墨"，太宗"搜罗书法，备尽求访"①，家藏既丰，再加上徽宗天分极高，用功又勤，十六七岁时就盛名广布。他的书法先学书承褚遂良的薛稷、薛曜，再学同时黄山谷，故"瘦金体"既有褚遂良的丰神温润、绰约多姿，又有黄山谷的瘦硬奇崛、体势开张。

 杨仁恺在《宋徽宗赵佶书法艺术琐谈》中认为："(瘦金体)就形象而论，本应为'瘦筋体'，以'金'易'筋'，是对'御书'的尊重。"②苏东坡曾说："大字难于结密而无间，小字难于宽绰而有余。"③"瘦金体"笔画细挺，如写小字，自然宽绰裕如，利于精彩，如若写成大字，难免寒俭拘谨。《秾芳诗帖》单字却大近五寸，却仍能笔致劲健、行笔刚劲、字字潇洒，确为书史珍品。

 从点画上看，《秾芳诗帖》点画细瘦，提按丰富，转折、起收处笔笔外露，尽见锋芒。横画收笔带钩，竖画收笔带点，撇如匕首，捺如切刀，竖钩细长。如"径"最下一横，露锋斜下尖起，而后横行，收笔留有一顿点左收。同是此字左竖，斜下尖起，迅疾由粗至细一纵而下，瘦直挺拔，收笔成一"鹤膝"状顿笔上提。点画与点画顾盼处，更如游丝行空，已近行书，具有鲜明的艺术风格。

 在字的体势上，此帖取法黄庭坚大字楷书，如"秾、芳、零、香"诸字，中宫紧敛，大开大合，长笔四张，舒展劲挺。结体虽楷，而整体运笔，飘忽快捷，直来直往，似行如草。

 ① (南宋)赵构：《翰墨志》，载《历代书法论文选》，上海书画出版社 2014 年版，第 367 页。
 ② 杨仁恺：《宋徽宗赵佶书法艺术琐谈》，载杨仁恺《沐雨楼书画论稿》，上海人民美术出版社 1988 年版，第 342 页。
 ③ (北宋)苏轼：《论书》，载《历代书法论文选》，上海书画出版社 2014 年版，第 314 页。

在气韵上,此诗帖亦不似寻常楷法。若欧、颜诸类多用中锋,起收笔也藏锋为宜,字尚端庄,呈含蓄、平和的美。而"瘦金体"整个露锋、出锋的用笔,丰富的提按,起承转折外露的点画及中宫险峻、长笔不羁的字势所营造出来的锋芒毕现、无拘无束,颇有点离经叛道的味道了。或许一般人做如此姿态,早就堕于张牙舞爪的狂怪,但徽宗偏能秉"天下一人"的雍容气质,以一种飘逸洒脱的姿态挺劲而出,这大抵也是后世学"瘦金体"而不能的原因了吧。

八、寓行于楷:赵孟頫《三门记》赏析

赵孟頫《玄妙观重修三门记》,简称《三门记》(见图 5-94),刻碑原在苏州玄妙观正山门内,后遭破坏而失落。1990 年,苏州碑刻博物馆仿刻成碑,仍立旧处。墨迹现藏日本东京国立博物馆(见图 5-94)。此卷书法楷中寓行,浑厚方正,端庄典雅,气势雄伟而不失灵便,为赵孟頫中年楷书力作。明李日华《恬致堂集》评《三门记》:"文敏此书,有泰和之朗而无其佻,有季海之重而无其钝,不用平原面目而含其精神,天下赵碑第一也。"①

图 5-94

赵孟頫(1254—1322),字子昂,号松雪、水晶宫道人等,为宋宗室之后,元时,历任兵部郎中、翰林学士承旨,官至从一品,死后赠魏国公,谥号文敏。其天资聪颖,用功又

① (明)李日华:《恬致堂集》卷三十六"题跋"《题赵文敏书玄妙观重修三门记》,见《李太仆恬致堂集》四十卷,崇祯十三年庚辰钱谦益序本,北京大学图书馆藏本。

勤，博学广识，青年即以诗书画而闻名江南。又精音乐，熟诗文，通佛老，为中国艺术史上不世出的通才。赵孟頫书法上通习篆、隶、真、草，以追踪晋唐为号召，高举复古主义大旗，直接影响了元代一大批书家，使元代书坛呈现出一派纯正典雅的古风。

《三门记》作为赵孟頫中年时期代表作，正处其书学法晋阶段，字里行间有右军风致，更显圆转遒丽，宽博厚重，显现出"赵体"的风韵。

一是用笔上寓行于楷、点画遒丽。赵孟頫楷书用笔上最不同于前代书家处一方面在其将行书笔意变法于楷书之中，笔画间常有牵丝引带，每一笔都是承接上一笔，使笔画呼应紧密，笔笔之间气势贯连。若"有"字撇与横的衔接、"是"字中上下部的衔接皆承接有序，点画连贯、呼应很强(见图 5-95)；"前""图"皆是有行迹的实连(见图 5-96)；"珥"左部"王"字则全变为行书笔法(见图 5-97)，稳健厚实中更增了些灵动飘逸。另一方面，恪守中锋、顺势原则，或藏锋痕迹含蓄，或露锋意味明朗。相对来说，圆笔更多，下笔自然婉转，转折方圆兼备，更体现出一种雍容遒丽。

图 5-95　　　　　图 5-96　　　　　图 5-97

二是结字上宽绰秀美、工整典雅。《三门记》形体稍扁，宽绰秀美，方圆兼备，变李邕、欧阳询的欹侧险劲而平稳匀称，变柳公权的森严法度而为随和典雅，均匀平正，安祥婉丽，颇有中和韵味。若"时"字(见图 5-98)，本身多横、竖笔画，大致延续了中宫收紧、四周发散的特征，横直相安，左右各自独立、直挺，但每个部分都因连笔而潇洒飘逸，微将右"寺"之横斜入左"日"，行书笔意穿插其中，看似平正实则流动，让人觉得动中有静，儒雅静穆；再如"夫"字(见图 5-99)，横画厚直方挺，刻意上斜，打破横平竖直的呆板，撇竖挺拔，捺平而舒展，字形扁宽，结字紧凑，庄严中有舒展雅致之趣。正因赵孟頫《三门记》结字如此严密，通篇的布局自然就容易行列整齐，如精兵布阵，给人以严谨、平稳之感。

图 5-98　　　　　　　　图 5-99

在民间，将"欧、颜、柳、赵"四家楷书并称，前三位俱是唐朝楷书巅峰时期的书家，唯独赵孟頫一人能在唐后数百年与他们并肩而提，足见其书风在民间喜爱度之高、流传范围之广。在提倡传统文化复兴的当下，赵体及其代表《三门记》更值得我们关注与学习。

第五节　字为心画：行书赏析

一、东晋风流，宛如近前：王珣《伯远帖》赏析

《伯远帖》(见图 5-100)是东晋书法家王珣写给堂兄王穆(字伯远)的一通信札，真实地展示了早期行书的风貌。作为现今学术界公认的、唯一传世的东晋名家法书真迹，其与《快雪时晴帖》《中秋帖》并称为"三希帖"。

王珣(349—400)是东晋中兴名臣王导之孙，王羲之族侄。王珣的身影虽已没入历史深处，但他的书法却借着一封信，穿过千年历史的封尘来到了我们眼前。这有赖于历代皇家官宦、文人名士之倾力保藏，才令后人共睹琅琊王氏书法真迹的神韵。

书法发展到东晋时代，书体流变已完全成熟，书家群体各呈风采，这是书法史的第一个辉煌期。回顾那个百花争妍的书法盛世，以琅琊王氏为首的书法家之成就可谓巅峰。然而由于各种原因，他们的真迹几乎未能流传下来，最为可信的只有《伯远帖》。《伯远帖》为纸本行书，纵25.1 厘米，横 17.2 厘米，帖文 5 行 47 字，此帖虽历经千年岁月流转，但纸墨精良，依旧古色照人。《伯远帖》用笔自然生动，随处可见其姿态之抑扬顿挫，整体节奏之明快。如"远""从""遊"等字的捺画(见图 5-101)，起笔坚定直入，笔势明显的一顿一挫之间又可见柔软多变的点画流动，笔迹清晰而富有弹性，这样既有险劲的冲击力，又有沉着的静穆感，充分展示出纯粹的晋人韵致。

图 5-100

图 5-101

此帖结体开张、疏密有致，尤其注重疏密的对比。独体与上下结体的字形，体态修长，有清瘦之感。在左右结体的字形中，匠心独运，运用疏密变化产生开张的体势，有意识地形成或相背或相向的呼应关系，形散神聚，意态生动。另一特点是欹侧取势，动静结合。无一字为"正"者，无一字不正者，字字灵动，欹正相依，一切皆是在左低右高的大基调中变化，美不胜收。

从章法上看，此帖没有大起大落的奇特变化，但为欣赏者带来了和谐天成的自然美。

帖中有楷、行甚至草书的融合；有大小之对比，纵横穿插，虚实辉映，上下承接，极尽自然。

总之，作为唯一传世的东晋王氏家族真迹，《伯远帖》真切率真，气韵生动，在平和的基调中透出从容潇洒的风度，充分展示出晋代书家的风采。作为"中华十大传世名帖"，《伯远帖》名不虚传，光耀千秋。

二、飘若游云，矫若惊龙：王羲之《兰亭序》赏析

《兰亭序》是"书圣"王羲之的行书代表作，被世人誉为"天下第一行书"，记述的是王羲之和友人雅士会聚兰亭的盛游之事。《兰亭序》(见图 5-102)共计 324 个字，通篇气息娴和空灵、气盛神凝，用笔遒媚飘逸，大小参差，既有精心安排艺术之匠心，又无故作雕琢之痕迹。历代书法家对此作品都饱含欣赏与赞叹之情。

图 5-102

《兰亭序》开篇，王羲之以闲适的文字描绘景色，笔画舒展，给人一种美好之感，在写到"是日也，天朗气清，惠风和畅。仰观宇宙之大，俯察品类之盛，所以游目骋怀，足以极视听之娱，信可乐也"时，笔触也变得轻快，仿佛能从中体会到王羲之的快乐。"死生亦大矣，岂不痛哉"，语气渐转深沉，"痛"字写得很大，突出了王羲之的痛心。接着又评史述志，道出了王羲之对人生的看法，"虽趣舍万殊，静躁不同，当其欣于所遇，暂得于己，快然自足"，文字与之前相比又多了几分随心，线条也显得多变起来，越到后面心绪越激荡不平，文字也更加洒脱飘逸，对于写错之处也是随心涂抹。正是由于他看到了"修短随化，终期于尽"，所以才抒发了对生死无常的感慨，希望人们珍惜短暂的生命，热爱美好的生活。

《兰亭序》通篇笔墨秀逸清朗，雍容典雅，有如行云流水；其笔势平和自然，委婉含蓄，遒美健秀；体态布白巧妙，闲雅超逸；章法尤为绝伦，字与字之间点画毫无牵连，却又欹侧多姿，顾盼生情，自得人心。"飘若游云，矫若惊龙"实是对《兰亭序》风神的绝佳评语。后人之所以将"天下第一行书"冠誉《兰亭序》，笔者以为有两个因素不容忽视：一是行书的发展到了王羲之手中，才将它的实用性和艺术性最完美地结合起来，从而创立了行书艺术，使之成为书法史上影响最大的书体，而《兰亭序》正是王羲之行书全面走向成熟时期的一幅佳作；二是《兰亭序》是一篇还没有誊写的草稿，它真实地保留了王羲之当时书写的心境与醉酒时的创作心态，保留了作者书写时的随兴、自在、心情自由的

节奏，完美地体现了王羲之潇散秀逸的书风与旷达的人生态度。它将飘逸与文质的圆融，上升到"得意忘形"的境界，使书法艺术的表现重点落在对人内在精神世界的抒发。所以王羲之《兰亭序》以极高的艺术性，带给我们十分强烈的视觉感官体验，那种疏朗有致的布局，飘逸秀挺的风神，变化多端的笔法，纵横自如的取势，好似一座平凡又神秘莫测的城堡，令人神往！

"翰墨风流冠古今，鹅池谁不赏山阴。此书虽向昭陵朽，刻石尤能易万金。"[①]米芾对《兰亭序》的赞誉，道出了《兰亭序》在书法史上作为传世名作与艺术瑰宝的价值。

三、超逸神骏，韵法双绝：陆柬之《文赋》鉴赏

陆柬之(585—638)是初唐著名书法家，其传世之书法《文赋》原是西晋文学家陆机的名赋。作为陆机的后裔，《文赋》(见图 5-103)可谓是陆柬之呕心沥血之作，为了不玷辱前人名作，陆柬之心怀崇敬，直到晚年功成名就时方敢提笔书写《文赋》。

图 5-103

陆柬之书法继"二王"体统，承虞世南之精髓，且又能自出新意。明代谢观有跋文云："予观书法多自《兰亭》中来，其超逸神骏，有非唐临晋帖者所可同。"[②]清代鉴定家孙承泽也跋："陆司谏所书《文赋》，全摹《禊帖》而带有其舅氏虞永兴之员劲，遂觉韵法双绝。"[③]《文赋》出于《兰亭》而"超逸神骏"，既有晋人风韵，又不失唐人法度，称其"韵法双绝"，实不为过。

《文赋》在用笔上，以中锋行笔为主，又富于变化，方笔与圆笔兼施，尖锋、侧锋和中锋相结合，起笔多以空中取势，行笔到酣畅淋漓处，多见笔锋的绞转、顿挫，笔意的灵动；在章法上，《文赋》纵有行列而横无序格，字字变化却没有左右摇摆，每个字的重心基本在竖行的中心线上。《文赋》的上下字距不一，但布局自然，讲究行气贯通。左右的字序虽不对齐，但行距却安排得当，避免了凌乱之感，既参差又和谐，与王羲之《兰亭

[①] (南宋)桑世昌：《兰亭考》卷十，《景印文渊阁四库全书》史部第 682 册，台湾商务印书馆 1986 年版，第 139 页。

[②] 见台北故宫博物院藏唐陆柬之《文赋》谢观跋。

[③] 见台北故宫博物院藏唐陆柬之《文赋》孙承泽跋。

序》的章法属同一类型，通篇气息通畅，毫无憋闷之感；在墨色上，《文赋》有浓有淡，枯湿和谐，自然美观。在字体上，《文赋》以正、行为主，中间掺杂草字，虽然三体并用，却巧妙组合，上下照应，配合默契，浑然天成，这种连绵不断的绞转牵丝，使字态跌宕飞扬，体现出作品在整体布局安排上的巧思。

总之，陆柬之笔下的《文赋》并非简单地复制前人，而是在"二王"体系的基础上增添个性的风姿，给人一种恬静典雅的"中和"之气，极具平静自然之美，后世学习行书者无不临摹此作，由于摹本众多，以至于陆柬之的《文赋》被质疑为假。这也从一个侧面反映出陆氏《文赋》在书法史上的地位，以及后世对《文赋》的推崇。

四、纵笔豪放，情真意切：颜真卿《祭侄文稿》赏析

开元盛世，百业俱兴，大唐在社会各个方面都表现出繁荣的景象。在书法上，盛唐书风一改初唐古雅淳朴之风，创造出气势雄浑、率真浪漫的时代新风。在这个变革时代的书法家中，颜真卿无疑是一位代表性的人物。他不但工于楷书，而且行书也有极高的造诣。颜真卿书于唐乾元元年(758)的《祭侄文稿》就是其最具代表性的行书之作，被誉为"天下第二行书"。

《祭侄文稿》(见图 5-104)，全称《祭侄季明文稿》，是颜真卿追祭殇逝于"安史之乱"的从侄颜季明的草稿。追叙了常山太守颜杲卿、颜季明父子一门在安禄山叛乱时，坚决抵抗，坚守常山，取义成仁之事。纵观全篇，悲愤慷慨之气浮于纸端。从字面上看，作者无意于书，可以直观感受到作者悼念亡侄时的情感波动和思绪起伏。首句，按祭文体例，记祭悼的时日和祭者的身份，此时作者情绪平稳，行笔稍缓，行字中间有楷字，情态肃穆。直到写完第三行"蒲州诸军事"才再蘸笔墨，墨色由浓变淡，笔画由粗变细(见图 5-105)；对季明的赞语"惟尔挺生，夙标幼德。宗庙瑚琏，阶庭兰玉。每慰人心，方期戬谷"是用规范的行书，一字一顿，赞誉之情，融于毫末(见图 5-106)；写到"父陷子死，巢倾卵覆"八个字，墨色浓厚，充分反映出书家失去亲人的切肤之痛(见图 5-107)；"天不悔"三字以后，随着心情的不可遏制，越往后越挥洒自如，无所惮虑(见图 5-108)；两个"呜呼哀哉"的狂草写法(见图 5-109)，足以体会书家悲愤之情。文稿最后三行，如飞瀑流泉，急转直下，气势磅礴，震撼人心！

图 5-104

图 5-105

图 5-106

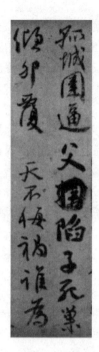
图 5-107

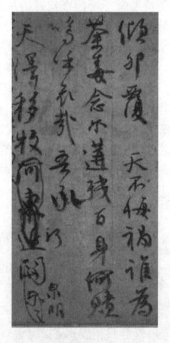
图 5-108

图 5-109

 文中多处修改,体现了作者在写这篇草稿时情绪激动,无暇注意笔墨的完整。一次蘸墨,疾书数行,笔力遒劲,力透纸背。而点画粗细变化的悬殊,以及笔墨枯湿浓淡、虚实的变化所形成的对比,增强了作品的丰富度和感染力。
 《祭侄文稿》章法自然天成,毫无雕饰,受当时情绪所控,字形时大时小,字距时疏

时密，行距忽宽忽窄，用墨或燥或润，笔锋有藏有露，完全是随心所欲。作品的前几行叙述了祭文的写作时间以及个人身份，情绪尚属平稳，心情比较沉重，行笔稍缓，线条凝重缓慢，章法和谐自然。从"惟尔挺生"开始到"百身何赎"，用笔豪放，章法左右飘忽不定，字局、行距变化较大，形成跳跃性变化。接下来的"呜呼哀哉"到全文结束"尚飨"二字(见图 5-110)戛然收笔，字体从行草逐步改变为狂草，压抑的情感像火山一样迸发出来。

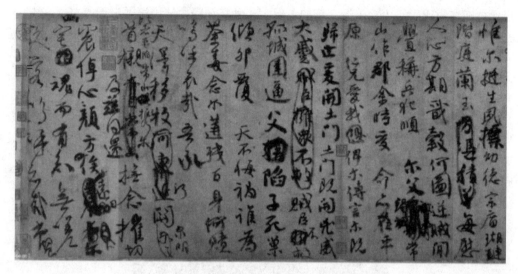

图 5-110

元代张晏在《祭侄文稿》的题跋中说："尝会诸贤品题，以为告不如书简，书简不如起草。盖以告是官作，虽楷端，终为绳约；书简出于一时之意兴，则颇能放纵矣；而起草又出于无心，是其手心两忘，真妙见于此也。"①正如陈深《停云馆帖题记》中所说："此帖纵笔浩放，一泻千里，时出遒劲，杂以流丽，或若篆籀，或若镌刻，其妙解处，殆出天造，岂非当公注思为文，而於字画无意於工，而反极其工邪？"②

总之，《祭侄文稿》最大的特点在于以真挚情感主运笔墨，将作者书写时的情感变化表现得淋漓尽致，没有先期的构思，提笔间将怀念和悲愤之情表露在作品之中。无拘无束，纵笔豪放，一气呵成的此幅作品，深深地体现出颜真卿在书法上深厚的修养与精湛的技法。

五、心手双畅，翰逸神飞：杨凝式《韭花帖》赏析

《韭花帖》是唐末五代书法家杨凝式(873—954)创作的行书，全篇共 7 行，63 字，讲述的内容是，一个午后杨凝式从睡梦中醒来，感觉饥饿难耐，此时刚好得人赠予韭花为食，吃饱了的杨凝式心情大好，于是拿起笔写下一封感谢信赠予送其韭花的人。纵观其通篇的笔法，也能看出杨氏当时的状态：自然舒畅，圆润饱满，松弛有度。此作虽然没有明确年

① 见刘明才主编《历代碑帖经典》，安徽美术出版社 2016 年版，第 13~14 页。
② 见文徵明等《停云馆法帖》卷四，浙江人民美术出版社 2013 年版，第 220 页。

份，但从其书法成熟情况看，可以断定是其中年以后的作品。

汉字书法经历了初唐时期的清新流利和中唐的"求规隆法"后，晚唐书法渐趋没落。由于楷书在盛唐时期已形成森严法度，其发展亦随之失去活力。杨凝式处于唐完结而宋未启的历史阶段，早年师法欧阳询、颜真卿、怀素和柳公权，再上溯"二王"，取众家精髓而又不被任何一家所囿，于不期然中走出了唐人书法的境界而开一片天地，身后又开启了宋代"尚意"书法的先河，为书法由唐书"尚法"向宋书"尚意"转变做了关键性的铺垫和过渡。在苏轼眼中，"二王"、颜柳之后，"独杨公凝式笔迹雄杰"为"书之豪杰"①；黄庭坚则更进一步，认为"余尝论右军父子以来，笔法超逸绝尘惟颜鲁公、杨少师(杨凝式)二人"②。

历代书论对杨凝式《韭花帖》给予了极高的评价。笔者以为《韭花帖》的高妙之处表现为以下几个方面：

一是疏朗而潇散的章法。《韭花帖》字距、行距之大是历代墨迹中少有的。布白极多而气不散，格调甚为淡雅。全帖 7 行，前 3 行较后 4 行字距、行距稍密，特别是首行最为密集，而 5、6、7 行空间最为疏阔，构成了通篇前密后疏的自然变化。而 2、3、5、7 行呈底部齐平状，1、4、6 行则呈上走之势，既统一又富变化，甚为佳妙(见图 5-111)。

图 5-111

二是轻重而合度的用笔。中国书法以用笔为上，核心在于线条。杨凝式将点画细部刻画得丝丝入扣，无懈可击，深得"二王"精髓。《韭花帖》的用笔有一个特征，即起笔稍重、顶锋入纸，首笔粗壮，与其余笔画形成强烈的对比，如：昼、寝、兴、饥、忽、盘、当、初、乃、韭、味、谓、珍、腹、铭、肌、切、脩、谢、鉴等 20 字(见图 5-111)，占比达三分之一，足以说明作者的用笔特征。此外，此帖用笔精致含婉，平和中又寄以异态，行笔乍行乍楷，牵丝映带，自然生动，全然一股"二王"法度，不愧"五代兰亭"之

① (北宋)苏轼：《东坡题跋》卷四"评杨氏所藏欧蔡书"，上海远东出版社 1996 年版，第 225 页。
② (北宋)黄庭坚：《山谷论书》，载崔尔平选编、点校《历代书法论文选续编》，上海书画出版社 2015 年版，第 64 页。

美誉。

三是略有欹侧而不失平衡的结体。此帖结字中宫内敛，与欧阳询字略有相似。中宫收紧式与通篇字距、行距拉开的处理极为协调，营造出更加疏阔的氛围，这是明显的文人士大夫痕迹，追求一种内在的、文雅的精神气质。纵览帖中诸字，结构或长或扁、或收或放、或疏或密，呼应揖让一任自然，如"乍、报、韭、切"等字(见图 5-112)之极收，与"秋、伏、察"等字(见图 5-113)之极放形成鲜明对比，特别是"實"字(见图 5-114)宝盖头下留出大量空间，与下部之密集点画形成强烈视觉反差，这就是杨凝式分间布白的过人之处，正如邓石如所言："疏处可以走马，密处不使透风。"若细察单字结构的微妙变化，则各字欹侧对比，而又复归平正。如帖中第六行"伏、惟"二字，"伏"字有明显左倾之势，而"惟"字三个竖画的支撑又使二字的组合取得平衡(见图 5-115)，这是在欹侧对比中产生的平衡，是在不正中求正的深远的美感。

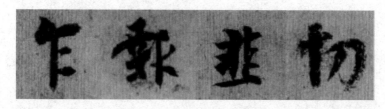

图 5-112

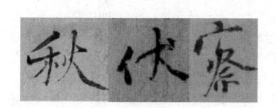

图 5-113　　　　　　　　　　图 5-114　　　　图 5-115

总之，此帖点画生动、结构端稳、风神简静，表现出入规入矩的端庄与温雅，结体妍丽，并以精严的技巧表达出含蓄内在的文人之气；用笔一丝不苟，却不显得古板呆滞，巧妙地将内擫和外拓的笔法融为一体。结构严谨，通篇秀雅恬淡，"二王"精髓毕现，魏晋风神十足，可谓是作者"心手双畅，翰逸神飞"的佳作。《韭花帖》作为千古佳作，实至名归。

六、无韵之《离骚》：苏轼《寒食帖》赏析

北宋文学家、书法家苏轼(1037—1101)一生宦海沉浮、仕途坎坷，仍明月照我，遍唱风流。"一蓑烟雨任平生""此心安处是吾乡"等诗句道出了作者随遇而安的放达情怀。但是人心是多面的，洒脱不羁的苏东坡也有内心无助苍凉的一面。《寒食帖》便是苏轼这样的一种人生之叹。

《寒食帖》，又名《黄州寒食诗帖》或《黄州寒食帖》(见图 5-116)，写于北宋元丰五年(1082 年)苏轼因"乌台诗案"①被贬黄州第三年的寒食节。《寒食诗》分两首，第一首写道："自我来黄州，已过三寒食"，"今年又苦雨，两月秋萧瑟"，"空庖煮寒菜，破灶烧湿苇"。在这凄风苦雨，萧瑟如秋的寒食节，生活的窘迫潦倒，精神的孤独惆怅与郁郁不得志，令苏轼在诗的第二首写下了"君门深九重，坟墓在万里。也拟哭途穷，死灰吹不起"的人生感叹，透露出苏轼内心强烈的空漠之感，沉重如黄昏日暮。可见《寒食帖》内蕴苏轼难以释怀的人生感伤和政治感怀，且无以为寄。正是这种报国无门、尽孝不及的愁绪，使苏轼借势笔墨，将一腔苦闷宣泄于纸上。这便是苏轼书写《寒食帖》无法忽视的情感基础，格外残忍，也格外动人。

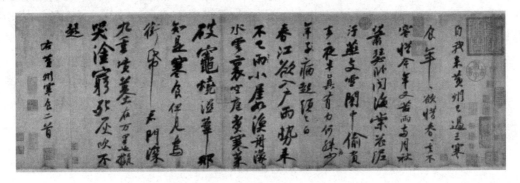

图 5-116

　　书法来看，《寒食帖》第一首诗写得较为平实，其字形相对较小，多取扁势，笔线从开篇"自我"一句的平实低缓，到"今年""卧闻""暗中"三句，银钩起伏，使人读来伤感渐增，尤其是"惜""萧""暗""偷"几字，结体多变，流露出作者内心不平之心绪。蒋勋说："萧瑟"二字是作者"心境的沉重沮丧"，而"卧""闻"两个字，"像松掉的琴弦，是暗哑荒腔走板的声音"②。看得出"闻"字最后一笔，明显是个走滑的懈笔，这一笔真实地显露出作者彷徨中的犹豫与苍凉中的无助。至"夜半真有力"一句，书法从稍显低沉的节奏迅速转入一段快板式的书写，直到最后"病起须已白"一句，字形大小对比强烈，"已白"是全帖中字形最小的两个字，作为第一首诗的结尾，给人以大起大落的无奈之感(见图 5-117)。可见，第一首《寒食诗》的书法节奏随着作者心绪的变化显得潮起潮落，跌宕的笔势中又透露出流放者自我嘲弄的苦笑；《寒食帖》第二首诗的字形明显加大，笔力迅疾，笔势越发激昂顿挫。较行距更为紧密的字距显现出压抑之感，这种空间氛围和作者的情感基调十分契合。其中，"破灶""哭途穷"写得很大，与其他文字的大小形成强烈的对比，大者落笔沉重，小者灵动自如，大小悬殊带来了视觉冲击力，动感极强，由此直观地反映出作者书写时愤慨抑郁的心境，满纸都充斥着作者难以遏制的情绪(见图 5-118)。

　　① "乌台诗案"是发生在苏轼身上的一起北宋文字狱。元丰二年(1079)，御史中丞李定、御史舒亶等弹劾时知湖州的苏轼谤讪朝政，作诗讥讽神宗所行新法，被押赴京师，下御史台狱，羁押四个多月。因御史台别称乌台，故称"乌台诗案"。

　　② 蒋勋：《汉字书法之美》，广西师范大学出版社 2009 年版，第 149 页。

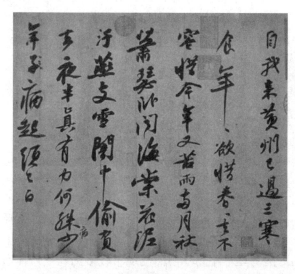

图 5-117

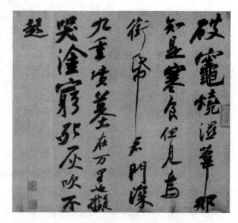

图 5-118

总之,《寒食诗》是诗文、情感与书法艺术高度融合的典范。当年屈原因流放而赋《离骚》,苏轼因流放而写《寒食帖》,一诗一书,《寒食帖》更像是无韵之《离骚》,成为千古绝唱,被誉为"天下第三行书"。黄庭坚于《寒食帖》后跋尾赞曰:"东坡此诗似李太白,犹恐太白有未到处。此书兼颜鲁公、杨少师、李西台笔意,试使东坡复为之,未必及此。它日东坡或见此书,应笑我与无佛处称尊也。"①(见图 5-119)这也就是说,《寒食帖》是不可复制的,即使让苏轼自己再书一遍,也未必有此卷这般精彩。

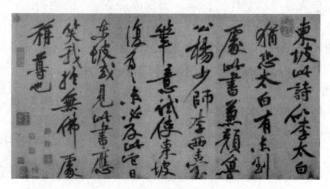

图 5-119

七、风樯阵马,沉着痛快:米芾《蜀素帖》赏析

《蜀素帖》(见图 5-120)是北宋书法家米芾(1051—1107)于元祐三年(1088)创作的行书代表作之一,亦称《拟古诗帖》,是作者在蜀素上书其所作各体诗八首而成,其作品内容即为当时的游记和送行之作。此作虽书于乌丝栏内,但气势丝毫不受局限,率意放纵,用笔

① (北宋)黄庭坚:《跋东坡书寒食诗》,载刘琳、李勇先、王蓉贵校点《黄庭坚全集》,四川大学出版社 2001 年版,第 1608 页。

俊迈，笔势飞动，提按跳转，曲尽变化。

图 5-120

米芾用笔"八面出锋"，变化莫测。《蜀素帖》用笔亦率意多变，横竖笔画多重入轻放，以侧锋重按起笔，然后调整为中锋，行笔迅速，如行云流水，体态万千。充分体现了他"刷字"的独特风格。因书写《蜀素帖》的乌丝栏不易受墨而出现了较多的枯笔，使通篇墨色有浓有淡，更觉精彩动人。此帖字的结构，大都向右上方倾斜，平正的极少，在欹侧中打破结构的平稳均衡，增强了动态感，尽显随意布势，奇险率意之美；章法上，紧凑的点画与布白形成了强烈对比，粗重的笔画与轻柔的线条交互出现，流利的笔势与涩滞的笔触相得益彰，风樯阵马的动态与沉稳雍容的静意相交圆融。总之，米芾既善学古，又出新意，他的书法具有强烈的感情节奏，其艺术风格则以和谐变化为准则，天真自然为旨归，一改晋唐以来平正简远的书风，创造出激越痛快、神采奕奕的意境。

宋书"尚意"，故宋代书法是中国书法史发展过程中的一个转折点，即强调主观个性与抒情表现，重视个人意趣和情怀的抒发。而米芾正是这方面的突出代表人物，书法成了他性格、气质的载体。"宋四家"中，米字的传统渊源最深，法度意识最强，书作形态最精美。其书学思想也更为纯粹，极少涉及哲学、伦理等因素，主要观点集中在书法本身的形式技巧等范围。米芾的书法创作审美观，最重意趣，力倡率真、古雅，信奉适意、怡情，他的"意足我自足，放笔一戏空"[①]，可谓是将文人的豁达和对书艺的热爱表达得淋漓尽致。米芾书法对后代的影响很大，南宋王庭筠、吴琚等人甚至专注米书，不能自拔。直到今天，米氏书法仍为现代书家奉为圭臬。

八、筋骨强健，体势奇崛：杨维桢《城南唱和诗卷》赏析

《城南唱和诗卷》是元代著名文学家、书画家杨维桢(1296—1370)的行书代表作，此件作品写于杨维桢 67 岁时，内容为杨维桢书南宋张南轩的城南二十咏。除原诗外，杨维桢又书"赘评"二则，简述补书起因，并对张南轩诗作进行了介绍与评价。

杨维桢与陆居仁、钱惟善合称为"元末三高士"。其行草书风格在元代书史上也可谓独树一帜，其笔势开拓，奔放不羁，风格清劲可喜。元代章草的复兴是从赵孟頫、邓文原开始的，但二人却未能对章草创出新意，而杨维桢则以章草笔法杂糅汉隶和今草笔法，并

① (北宋)米芾：《书史》，载黄宾虹、邓实编《美术丛书》(第一册)，江苏古籍出版社 1997 年版，第 657 页。

成功地运用到行草书创作之中形成自己独特风格风貌。所以如果论元代书法形态的奇崛古朴，杨维桢当数第一。这与他倔强的个性和深厚的学养联系在一起，非常人所及。

《城南唱和诗卷》中杨维桢对章草笔意的运用达到了随心所欲、挥洒自如的境界(见图 5-121)。其书法取法高古，来源于汉晋，风格刚劲，成就很高，特别是对索靖的章草很有领悟，而且能将章草、隶书、行书的笔意融会贯通，并加以发挥，表现出独有浑穆古拙的趣味。观其书法，略看东倒西歪、杂乱无章，实则骨力雄健、恣肆任性。如果赵孟頫的书法是优美的代表，那他则是壮美的典范。书法的抒情性在他这里得到充分的张扬。形体上虽无珠圆玉润和儒雅精到之感，但其笔锋硬峭，体势奇崛，具有一种壮美堂皇之气象。正如明代徐有贞所评："铁崖狂怪不经，而步履自高。"[①]

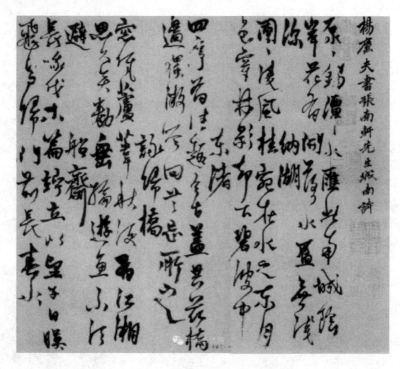

图 5-121

杨维桢在诗、文、戏曲方面均有建树，世人历来对他评价甚高。其书法如他的诗一样，讲究抒情，表现出放浪形骸的个性和抒情意味，草书作品更加明显。他的传世墨迹约十余件，皆作于 50 岁后，故无法探求他早年时学书的来龙去脉，但从其楷、行、草诸体具备的遗作来看，其书由追溯汉魏两晋，融合了汉隶、章草的古拙笔意，又汲取了"二王"行草的风韵和欧字劲峭的方笔，再结合自己强烈的艺术个性，最后形成了他奇崛峭拔，狷狂不羁的独特风格，与赵孟頫平和资媚、秀美曲雅的风格形成了鲜明的对比。在元代复古潮流中，杨维桢的书法因点画大多不守常规，所以表现得格外出奇，更显超逸洒脱，尤其是他晚年的行草书，恣肆任性，狂放雄强，极具奇诡的想象力和磅礴的气概。

① 马宗霍：《书林藻鉴》卷十，文物出版社 1984 年版，第 161 页。

第六节　笔走龙蛇：草书赏析

一、章草范本：皇象《急就章》赏析

《急就章》原名《急就篇》，是西汉元帝时(公元前48年—公元前33年)黄门令史游为儿童识字所编的学童启蒙字书，因篇首有"急就"二字而得名。《急就篇》用不同的字编撰成三言、四言或七言韵文。篇中分章叙述各种名物，如姓氏人名、锦绣、饮食、服饰、臣民、器物、虫鱼、音乐，以及宫室、植物、动物、疾病、药品、职官、法律、地理等，如一部小百科全书。从汉至唐，《急就篇》是社会上广为流传的识字教本。唐代以降，其学童启蒙读物的主导地位方被《千字文》《百家姓》《三字经》所替代。

据史书记载，汉魏之际诸多书家均书写过《急就章》，至宋代还存有墨迹本，但宋时所见已多为摹本。今之所见最早的《急就章》传为皇象所书。其中以明代吉水(今属江西省)杨政于正统四年(1439年)时，据宋人叶梦得颍昌本摹刻的为最著名，因刻于松江，故名"松江本"，而其他传本多翻刻于此本。皇象(生卒不详)，字休明，广陵江都(今江苏扬州)人，三国时东吴著名书法家，皇象善书多种书体，其中以章草被后世书家最为称赞，《急就章》则是皇象章草的代表作，代表着西汉至东晋时期草书艺术的成熟面貌(见图5-122)，至今仍为章草的代表作品，亦是公认的章草范本之一。

图 5-122

章草自魏晋以后向两个方向发展，一种是向更加简捷的今草发展，另一种是向工整化方向发展。而《急就章》作为韵文字书则是以后者为之。正如唐张怀瓘所言："右军隶书以一形而众相，万字皆别；休明章草虽相众而形一，万字皆同，各造其极。"①《急就章》以章草、楷书各一行，章草点画简静，既有轻松的牵连，又有沉着的顿挫，点、横、捺笔多保留隶书的波磔状，但也有减省蚕头燕尾的表现，如"苣"字"艹"部横画以隶书波磔法书写，"英"字"艹"部横画则做了减省，其余点、横画亦然，简洁而自然。结体趋方扁，《急就章》整体结体趋于方扁，于工整下见体势的倚侧摆动，如"公""杀"二字各具姿态。还有诸多字呈上开下合状，使结体古拙而憨态可掬，如"孙""缶"二字(见图5-123)。

图 5-123

① (唐)张怀瓘：《书断》，载《历代书法论文选》，上海书画出版社2014年版，第178页。

每个字各部分之间有静有动，仪态万千。故虽"相众而形一"，但却于工整中见变化，于平和中见险绝，所以米芾以"奇绝"称赞皇象的《急就章》。

虽然皇象《急就章》真迹今已不可见，几经勾摹传刻，今所见刻本必然已失其神貌，但其"相众而形一"的书风在书法史上有极其重要的意义，其寓变化于统一的审美追求也对后世诸多书家产生了深远的影响。

二、法帖之祖：陆机《平复帖》赏析

《平复帖》为西晋文学家陆机(261—303)所书，是其写给友人的一封信札，因文中有"恐难平复"四字，故命名为《平复帖》(见图 5-124)，该帖现藏于北京故宫博物院，是当前所能见到最早的古代名家墨书真迹，被称为"法帖之祖"。

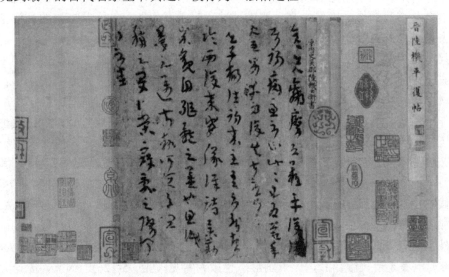

图 5-124

魏晋时期是书法由书体演变至艺术自觉转变的阶段，隶书规范化的表现已不足以满足时人审美的变化，而章草还保留有隶书中波磔的点画以及规范化的形态，因此也不可避免地向今草转变。《平复帖》书体则介于章草和今草之间，正是展现出当时草书由章草向今草转变的面貌。此帖中虽少有波磔点画的出现，但又存章草书的古朴之气。不同于章草书结体的横向舒展，《平复帖》书字的结体趋于纵势。虽字字独立，但诸多字之末笔呈向下牵引之势，与下字起笔相呼应，已初具今草面目，如图示"西"字末笔自右上至左下书写，与"复"字左部呈笔断而意连之势，且图中诸字之间体态各异而又关系紧密，上下呈顾盼之姿，使行轴线左右摆动，加之简静飘逸的点画，若柳条于微风中缓缓摇曳，逸趣横生。

在《平复帖》中，陆机以硬毫秃笔书写于麻纸之上，所书点画呈现出含蓄、直率而豪爽的特点，起笔处温润而沉稳，行笔处平滑而质朴，收笔处欲纵而还敛，呈现出简静自然、韵致朴雅的审美内涵。其横笔呈俯仰之姿，竖笔呈向左背右之态，使得结体饱满而顾盼生姿，章法一任自然，行气贯通、一气呵成，于停匀中又见变化，无半点刻意布置之嫌。《平复帖》在墨色的表现上也极有特点，秃笔的使用与惜墨如金的墨法可谓绝配，共

同造就了其苍劲淡雅的审美意境。其书作中处处都有矛盾，但处处又得以中和。平静的外表下暗藏玄机，耐人寻味。

虽然陆机是以文学名世而并非书法，梁朝庾肩吾《书品论》列为"中之下"。李嗣真《书品后》列为"下上品"。可见陆机书法并不被人所重，但其《平复帖》中所表现出的韵味历久弥香，于古朴中见姿媚，平和中见纵逸，此种韵致又是后世多少书家所追求而又不能得的呢。

三、书论双绝：孙过庭《书谱》赏析

孙过庭(约 646—690)，名虔礼，以字行，陈留(今河南开封)人，郡望出自富阳。其专习"二王"草书，工于用笔。现所见《书谱》实为《书谱序》，即《书谱》卷上序言，为孙过庭自撰并书写的作品，其内容主要为孙过庭对于书学的总结，从书法的创作论、方法论、形态论、发展论等角度阐明观点，其文辞优美、斟文酌句，成为当今书法学习必读经典。不仅是理论，其书法承袭"二王"草书衣钵，又见其个人风貌，用笔俊朗细腻，笔势纵横洒脱，结体逸态横生，章法错落有致，乃今草范本，被奉为学习草书的圭臬。故而，孙过庭《书谱》实可谓"书论双绝"。米芾《书史》有言："孙过庭草书《书谱》甚有右军法，作字落脚，差近前而直，此乃过庭法。凡世称右军书，有此等字，皆孙笔也。凡唐草得二王法，无出其右。"[①]米芾对孙过庭得"二王"笔法大加肯定，但后人对于该书作中所表现出的笔法也有诸多争论，《书谱》中最有代表性的点画形态即为所谓的"节笔"。日本松本芳翠先生于《关于孙过庭书谱之节笔》中说："节笔恰似把文字写在扇面上的时候那样，在用纸的折印上，下笔自然的完成。"细观《书谱》中"节笔"处，确多如此，如图示"纸墨相发四合也"七字中，"节笔"的位置均处于一条直线之上。但是在折印之外也会有类似弹跳性笔法的出现，如图示"无所从当仁者"中"无"字两处(见图 5-125)。再观王羲之诸尺牍作品，该点画形态也极为常见(见图 5-126)。因此，无论此种"节笔"形态的出现是孙过庭刻意的表现还是无意为之，都为后世书学者展现了丰富的用笔方式。当今书者学习《书谱》，多以其可窥得"二王"笔法门径而习之，名之为"二王"笔法的夸张外放，也可能正如《书谱》所说的"去之滋永，斯道甚微"，孙过庭才刻意夸张地表现出来的吧。

当然，不仅仅是用笔，《书谱》在结体和章法的表现中也与"二王"书法的精神相契合。其结体变化极其丰富，在娴雅的气息之下表现出强烈的动态感，通过开合、收放、欹侧、穿插等方式的运用，使每个字如世间万千物象，各具特色，"违而不犯，和而不同"。在章法上，最为强烈的表现则是其虚实关系的处理上，《书谱》中点画的粗细对比极其夸张，甚至有数十倍的差距，往往于轻盈的用笔下忽然出现极为厚重的点画，抑或于粗重的字后忽然出现连绵的细线(见图 5-127)。但是孙过庭通多对通篇节奏的调节，使其分明而不突兀，从而呈现出恬淡萧散而又暗流涌动的意境。

① (北宋)米芾：《书史》，载黄宾虹、邓实编《美术丛书》(第一册)，江苏古籍出版社 1997 年版，第 651~652 页。

图 5-125　　　　　图 5-126　　　　　图 5-127

虽然历代书家对于孙过庭《书谱》的评价褒贬不一，且对于其笔法也有不同的争论，但是其书、论合一的形式在书法史中确为少见，《书谱》本身的理论与书法就已经为后世学书者带来了很多的思考，但是通过历代书家不同的声音，也会使这份思考更加深入。

四、笔歌墨舞：张旭《古诗四帖》赏析

《古诗四帖》，墨迹本，无款，传为张旭狂草之作。书写于五色笺之上，纸高 28.8 厘米，长 192.3 厘米。40 行，每行 3～7 字不等，共 180 字。前两首诗是庾信的《步虚词》，后两首为谢灵运的《王子晋赞》和《岩下一老公四五少年赞》。帖后有丰道生、董其昌跋。曾经宋宣和内府，明华夏、项元汴，清宋荦、清内府等收藏。《宣和书谱》《式古堂书画汇考》等有著录。《戏鸿堂法帖》摹刻。现藏于辽宁省博物馆。

《古诗四帖》的真伪历来有诸多争论。北宋时期，《古诗四帖》入藏宫中，载入《宣和书谱》，系于谢灵运笔下。此后丰坊于《古诗四帖》后跋，并提出此作非谢灵运所书。至明末时，董其昌将其定为张旭所书。当代对于《古诗四帖》的争议中，以谢稚柳先生为代表的认同派，从其用笔、结体及笔势等方面论证，认为《古诗四帖》为张旭之作。另外，还有以启功、徐邦达先生为代表的反对派从五行、避讳、题款、印章、装裱著录等方面进行研究，认为非张旭之作。但无论真伪，该作所呈现出的艺术水准和格局气象极高，成为书法史上狂草书法的代表作品。

《古诗四帖》通篇行气贯通，元气淋漓，似烟云缭绕，一任自然，行笔酣畅而不流滑，无往而不收。结体动态万千、变幻无常，线条率意而不粗疏，于其丰富的艺术语言

下，构建出宏大的精神世界，体现出强烈的空间性和时间性。

《古诗四帖》中的结体、行气、章法、墨色的运用等共同构成了其独特的空间性。首先，多使用较为水平的横线与垂直的竖线，使其个别结体有较强的稳定性，甚至出现长度、角度较为一致的连绵排列，如"登云"二字(见图 5-128)，从而更加突出了其他空间的丰富性。其次，通过线条的中侧锋转化、重叠、浓淡枯润等方式，产生出空间的立体感。再次，字与字之间的上下呼应，行与行之间的左驰右骛，打破了行与行之间空间的阻隔，通过穿插、避让、错位等方式使其纵向空间丰富而不凌乱。最后，通过线条的连断、粗细、茂密的章法排布与墨色的虚实等，使通篇的空间流动，呈现出山水画般的意境，如曲水流觞，气韵生动(见图 5-129)。

图 5-128

《古诗四帖》中的时间性则更耐人寻味，目光所落之处皆能感受到高亢的情绪和节奏的变换，如音乐般律动，又如舞蹈般雀跃，笔歌墨舞，一点一画之间的枯湿浓淡、长短方圆，尽皆在强烈的时间流程之中。纵观全篇，由紧至松，到最后的奔放，于释放中又有几分含蓄。

图 5-129

在历代书作中，《古诗四帖》在形式上的呈现也算独树一帜，不同颜色、不同长度纸张的拼接，使该作在视觉上也具有强烈的节奏感，虽然不一定是书者本意，但其面貌是形式与内涵的高度统一和丰富多彩，这或许也是该作极有可能是伪作，但还是约定俗成地将之归于张旭名下的原因之一吧。

五、天下第一狂草：怀素《自叙帖》赏析

《自叙帖》是怀素晚年草书的代表作，也被称为"天下第一狂草"，书于唐大历十二年(777 年)。该帖纸本，纵 28.3 厘米，横 775 厘米。126 行，首六行早损，由宋代苏舜钦补成，共 698 字。帖前有李东阳篆书引首"藏真自叙"字，正文记录了怀素自叙草书创作的经历和诸家对其草书艺术的赞扬。现藏台北故宫博物院。

唐代是楷书发展的巅峰时期，自董其昌提出"晋人书取韵，唐人书取法，宋人书取意"的说法之后，"唐尚法"约定俗成地成为唐代书法艺术特征的概括。以"颠张狂素"为代表的书家狂草书风的形成，创造了一种全新的审美范式，不同于楷书以实用性为主导的书体，草书的迅疾简便、潇洒狂放的表现更加突出了艺术性的表达，可以说是"法度下的浪漫"。怀素的《自叙帖》(见图 5-130)更把这种"法度"与"浪漫"表现得淋漓尽致。

图 5-130

　　张旭、怀素的草书在用笔上各择两端，点画的形态上也各具特色，张旭以铺毫为主取其厚，怀素则以提笔为主取其劲。唐代处在以绞转为主的魏晋古法向以中锋为主重提按的唐人笔法转折的时期，而观怀素《自叙帖》，其线条以中锋为主，弱化用笔的绞转，通过提按和节奏表现出丰富而细腻的点画形质。《自叙帖》在结字上也极尽变化之能事，既有相对中正严谨的结体，如开篇部分诸字，也有随性而作的浪漫，如作品末端部分诸字。怀素也突出了结体中直曲方圆的变化，如"之英气"三字以方直为主，"目愚劣"三字以圆曲为主，"玄奥"两字则曲直相间(见图 5-131)，形成强烈而自然的节奏变化。《自叙帖》在章法上也表现出极其强烈的面目，通篇由收敛至狂放，几段节奏的起伏变化如同交响乐般变幻与递进，其中"戴公"两字独占一行，大小相差一二十倍之多(见图 5-132)。各行轴线摇曳摆动，顾盼生姿，加之各字之间开合、穿插、错位等艺术语言的使用，使行与行之间的空间也形成强烈的节奏变化。怀素对于墨法的掌控也极其精到，墨色枯湿浓淡的表现自然而细腻，枯而不虚，实而不闷，细观其枯笔处，每一笔都并非单一的墨色，可以感受到纸笔交融时力量与速度的丰富变化。

图 5-131

图 5-132

　　怀素《自叙帖》中所表现出的"法度下的浪漫"不仅仅是技法层面的圆熟，更是一种情感和情绪的宣泄。怀素嗜酒成癖，酒酣挥毫，纵意而超然物外，游离于理性与天性之间，将长期积累的笔法与艺术形式语言形成潜意识的表达，将情感的跌宕寓于一点一画的节奏之间。任情恣意的书作中无处不在的表现出怀素的那份淡然和无畏，一个"狂来轻世界，醉里得真如"的醉僧形象可谓呼之欲出。

六、随人作计终后人：黄庭坚《诸上座帖》赏析

《诸上座帖》，纸本，手卷，纵 33 厘米，横 729.5 厘米，现藏于北京故宫博物院，是北宋黄庭坚最具代表性的狂草作品(见图 5-133)。黄庭坚(1045—1105)，字鲁直，号山谷道人、涪翁等。洪州分宁(今江西修水)人，祖籍浙江金华。北宋著名文学家、书法家，是"宋四家"中艺术自觉意识最强的人物。苏轼与黄庭坚为师徒关系，黄庭坚的小行书手札风格与苏书极似，但黄庭坚在书法审美的追求上不断挣脱苏轼对其的影响，尤其是行书与草书，极具个人风貌且轶出于时代之外。正如黄庭坚所言"随人作计终后人，自成一家始逼真"，其草书师法张旭、怀素而又自成一家，形成自己独特的审美意趣。

图 5-133

《诸上座帖》是黄庭坚为其友李任道抄录的五代金陵《释文益禅师〈语录〉》，点画如龙蛇飞舞，笔势跌宕起伏，结体的险绝于章法中复归平正，墨色枯润相映，布白天趣盎然，在用笔、结体、章法上皆体现出黄庭坚"自成一家"的艺术追求，通过奇绝的艺术语言表现出强烈的视觉对比。书写狂草多以用笔迅疾为之，然黄庭坚书写速度并不快，米芾就曾说黄庭坚是"描字"。《诸上座帖》点画锋芒含蓄，墨色多温润，间以迅疾枯涩，其狂草表现出的意境并非"狂"，更多的是一分禅意。《诸上座帖》的结体夸张了聚散关系，大多呈辐射状，长线条的舒展大大加强了整体章法上的节奏变化。黄庭坚还突出了点和短线的使用，狂草多以连绵的点画抒发性情，然黄庭坚则反其道为之，如"不"字书写成四点，使整体突出了点、线、面的对比变化，节奏分明。在字与字关系的处理上也极为大胆，尤其是穿插关系的表现，如"伊分中"三字(见图 5-134)。《诸上座帖》中结体的丰富变化使得行轴线也呈现出强烈的摆动，各行之间顾盼有致，聚散分明，于险绝中求稳妥，从而产生出不同的空间形态，与怀素《自叙帖》有异曲同工之妙。如图示三行，两个"执"字的移动放大，使空间形成闭合状与贯通状的对比(见图 5-135)。黄庭坚《诸上座帖》中表现出对比强烈的形式构成，似以画意书写，挣脱了传统法度的束缚，充分展现出个人意趣的表达。

图 5-134　　　　　　　　　　　　　　　　图 5-135

然当代诸多学黄书家多注重其中的形式构成，反而缺少了黄庭坚草书中的性情的表达。法之过甚则如笼中之鸟，意之过甚则若无根之木，对于"度"的把握是历代书家不断追求与权衡的过程，对于书法艺术而言，可能不存在所谓完美的"度"，不同艺术审美意趣的表现才更能够开阔书家的创作思路，这可能也就是书法没有止境的原因之一吧。

七、性功并重：祝允明《前后赤壁赋卷》赏析

明代前期台阁体盛行，整体书风偏于平庸，学书者不察本源，积弊成疾，直到明代中期"吴门书派"的兴起才改变了这一书坛颓势。祝允明即为当时"吴门书派"最具代表性的人物之一。祝允明(1461—1527)，字希哲，自号枝山，长洲(今江苏吴县)人。其在书法上主张性功并重，将学古和创新相统一，力矫时弊，开启了明代书法大气象的格局。

祝允明书法以小楷和草书名世，其草书作品多为五十岁后所书，这与其中年仕途失意而放浪形骸不无关系，所以祝允明草书中所展现出的豪放不羁就是其性情的表现。此篇《前后赤壁赋卷》(见图5-136)为祝允明晚年所作，现藏于上海博物馆。据史载，祝允明书写《前后赤壁赋》有九篇，其中七篇为草书作品，而该件书作则是祝允明晚年草书风貌的代表。其点画雄强，用笔苍劲，顿挫有力，节奏分明，多有留驻感，而观其结体，开合自如，动静相生，用笔及结体多变，可见自"二王"以来诸多书家的身影，尤其受黄庭坚的影响颇深。如突出"点"的使用、结体构密的开合变化，以及字间大胆的穿插等方式，皆为黄庭坚所长。祝允明兼取诸家、集众人所长的学书方式展现出其广博而扎实的传统功力，体现出其追本溯源的学古观。

图 5-136

《前后赤壁赋卷》中虽有诸家身影,但又有其自家风貌。在用笔上,使转处多加以方折,与张旭、怀素、黄庭坚草书的圆转之势形成了对比。字内结体较为疏朗,字间与行间较为紧密,弱化了行廓线的变化,于开合收放中呈现出一丝停匀之美,在章法的表现上有自己独特的审美表达。它虽受黄庭坚影响颇深,但又有自己的审美追求,与黄庭坚"自成一家"的内在精神相统一,体现出祝允明"不随人后"的创新观。

祝允明的草书开明末"尚势"书风之先河,对后世诸多书家产生深远的影响。观之当今书学现状,既有强调传统者,亦有注重创新者,既有关注用笔者,亦有提倡性情者,皆并无对错之别,二者都有其优势和弊端,只要认清自我所处的阶段,明确当下的缺失和限制,才能够及时调整方向。后之视今,亦犹今之视昔,学书者对于历史发展规律和前人经验的总结是否能够为己所用,可能就决定了其艺术道路的长短吧。

八、书林迷踪:徐渭《杜甫怀西郭茅舍诗轴》赏析

徐渭(1521—1593),初字文清,更字文长,号天池山人、青藤道人等。绍兴府山阴(今浙江绍兴)人。明代中期文学家、书画家、戏曲家、军事家。徐渭一生坎坷,经受奸佞险恶,郁郁不得志,穷困潦倒、痛苦交织,致精神分裂而发狂。但其于书画、诗文、戏曲皆独树一帜,虽当时并未被时人所重,但被后人所赏识。徐渭曾自谓:"吾书第一,诗二,文三,画四。"其书法以行草为主,也可能行草更能够无拘无束地将其心中愤懑一寓于书,其行草书表现出的"真我"与"本色"是情感的自我表达,徐渭敢于反叛传统帖学,追求潇散与脱俗的审美意趣,正如袁宏道所言:"不论书法而论书神。"①

图 5-137

《杜甫怀西郭茅舍诗轴》(见图 5-137),纸本,纵 189.5 厘米,横 60.3 厘米,上海博物馆藏。为徐渭晚年之作,用笔狂放恣意,不拘成法,笔墨苍润相间,点画狼藉,结体拙中见媚,奇崛潇洒,疏朗开张,章法茂密,浑然天成,如沙场之上千军万马奔腾而过,急风骤雨之中云烟弥漫,其从心所欲不逾矩的表现下,看似无法,难以循迹,实则无法中见法。

此作运笔迅疾,提按分明,有极强的节奏韵律感,墨色枯湿浓淡运用自如,加以破锋的运用,使全篇表现出丰富的空间性和时间性,如"浇""楼"二字(见图 5-138)极具立体感。该书作中用笔轻松而不虚浮,起笔和收笔处间以藏锋为之,古朴而厚重。其用笔、结体取法以"二王"和怀素为主,如"钟"字左右部分拉开距离,且呈相互顾盼之态(见图 5-139),于怀素狂草书作中常见此法。徐渭也对宋人书法情有独钟,曾赞米芾书法:"潇散爽逸,……辟之朔漠万马,骅骝独先"②;评苏

① (明)袁宏道:《徐文长传》,载《徐渭集》附录,中华书局 1983 年版,第 1343 页。
② (明)徐渭:《书米南宫墨迹》,载《徐渭集》,中华书局 1983 年版,第 572 页。

轼书法："专以老朴胜"①；亦言："黄山谷书如剑戟，构密是其所长。"②而《杜甫怀西郭茅舍诗轴》中用笔潇散，是以"米颠"意；通篇结体多以趋扁，呈现出的老朴之气是以东坡意；结体构密开合以及点的使用方式，如"不""心""淡"等字(见图 5-140)是以山谷意。徐渭也曾赞祝允明书法"乃今时第一"③，而徐渭草书密集式的构成则是从祝允明意，《杜甫怀西郭茅舍诗轴》中字内松而字间紧的处理方式，使整体章法呈现出无行无列的形式，通篇散而不乱，若星罗棋布，于强烈的对比关系之下而能协调统一，在情感的释放中又见法度，表现出强烈的视觉效果。

图 5-138　　　　图 5-139　　　　　图 5-140

徐渭《杜甫怀西郭茅舍诗轴》中所呈现出的无法之法，是其兼取各家之长、为己所用的学书方式，正可谓"始于学，终于天成"。其草书所呈现出独特的审美意趣，以传统的审美标准来看似"离经叛道"，但其不囿于传统法度的桎梏、敢于展现出自我的精神高度却为世人所不及，徐渭草书中表现出的"真我"与"本色"，正如他自己在《醉中赠张子先》中所言的"半儒半释还半侠"④吧。

九、天真淡远，古雅空灵：董其昌《草书七言诗轴》赏析

董其昌(1555—1636)，字玄宰，号思翁、思白，别署香光居士，松江华亭(今上海松江县)人，明代著名书画家。《草书七言诗轴》是书写唐代张籍的七言诗《与贾岛闲游》："水北原南草色新，雪消风暖不生尘。城中车马应无数，能解闲行有几人。"董其昌更改了其中三字，改"草色"为"野草"，"应"改为"知"，从而使该诗别有一番意趣。董其昌于天启五年(1625 年)擢南京礼部尚书，礼官又称为"宗伯"，故董其昌又被称为"董宗伯"。《草书七言诗轴》款后钤印有"大宗伯印"，可知该作当为董其昌 70 岁后所书，是董其昌晚年作品，也是其晚年草书之代表作(见图 5-141)。

董其昌《草书七言诗轴》中以草书为主，也夹杂有个别行书，其行

图 5-141

① (明)徐渭：《评字》，载《徐渭集》，中华书局 1983 年版，第 1054 页。
② (明)徐渭：《评字》，载《徐渭集》，中华书局 1983 年版，第 1054 页。
③ (明)徐渭：《跋停云馆帖》，载《徐渭集》，中华书局 1983 年版，第 976 页。
④ (明)徐渭：《醉中赠张子先》，载《徐渭集》，中华书局 1983 年版，第 123 页。

笔畅达，用笔虚灵，墨色淡雅，结体空灵，章法疏朗。观其书作，若入仙境，云烟缭绕，仙女起舞，曼妙多姿，呈现出天真淡远、古雅空灵的艺术审美韵致。

《草书七言诗轴》在用笔与结体上，可见自魏晋至元代诸家身影，上有"二王"韵致，下有子昂风韵，董其昌兼取诸家之所长，而又能貌合神离，突出自我神采的追求。由董其昌49岁所书《试笔帖》(见图5-142)可见，虽其散淡简远的气韵独具自家面目，但其结体与劲爽圆转的线条与怀素《自叙帖》相近，也可能是当时董其昌主要在学习怀素草书的原因吧。《草书七言诗轴》中所表现出的面貌则充分表现出董其昌的学古而化，取其"狂"意寓于内而轻其"狂"象，正如董其昌所言："皆以平淡天真为旨，人目之狂乃不狂也。"①

图 5-142

在章法上，《草书七言诗轴》中行距较大且各字之间距离也较远，虽有牵连，但疏朗空灵。落以穷款，置于空间中部，更增强了整体章法的潇散有致，形散而神聚。

董其昌书作所展现出的平淡天真与其对于墨法的使用亦有极大的关系，自古书家常言"墨淡则伤神"，但董其昌却一反前人用墨观念，以淡墨为之，清雅之气横生。《草书七言诗轴》中墨色清淡而又富于层次变化，渴润相间，随着运笔行进，笔中饱墨至笔枯墨尽皆呈现于纸上，整体墨色淡雅通透而不失神采。董其昌对淡墨的使用有极强的把控能力和极高的审美追求，这也是董其昌书法的高明和独到之处。

总之，董其昌的草书于笔法、结体、章法及墨法皆臻统一，共同体现出其对书法"平淡天真"的追求，对当世及身后诸多书家产生广泛的影响，以至学董者甚众，清康熙、乾隆皇帝也对董其昌书法喜爱有加。

十、"尚势"之巅：王铎《草书杜律卷》赏析

王铎(1592—1652)，字觉斯，号嵩樵，河南孟津人。明末清初著名书画家，与董其昌有"南董北王"之称。王铎早年创作多为行书轴，至晚年将创作中心转为草书，草书创作主要以手卷为主。其中，《草书杜律卷》是王铎于清顺治三年(1646年)所作，时年55岁，是王铎草书代表作之一。

王铎学书极其重视传统，崇二王，其曾言："予书独宗羲献，即唐宋诸家皆发源羲献，人自不察尔。"②王铎以二王"正统"书法为宗，批评张旭、怀素的"野道"书法，在诸多题跋中对"野道"有极其强烈的否定，如在《草书杜诗卷》后跋云："吾书学之四十年，颇有所从来，必有深相爱吾者。不知者则谓为高闲、张旭、怀素野道，吾不服！

① (明)董其昌：《画禅室随笔》，屠友祥校注，江苏教育出版社2005年版，第65页。
② 见王铎：《临淳化阁帖》跋，书迹藏日本大阪市立美术馆。

不服！不服！"①故王铎重视学古，"一日临书，一日应请索"，而其临摹也并非囿于古人规矩之中，取其意而非重其形，王铎临王献之阁帖与原帖在用笔、结体、章法、用墨上皆有区别，尤其在书写的连断上加入自己的理解和追求(见图 5-143)。《草书杜律卷》中的断笔增多，比起早期作品较多盘绕更增加了节奏的变化，深得王羲之"笔断意连"的章法理念。

图 5-143

《草书杜律卷》是王铎的学古观与创作观相统一且臻于至善的结晶。它将传统法度化为笔法自由的表达，用笔方圆兼备、刚柔相济，以中锋绞转为主的用笔，使点画浑厚劲健中又有几分恣肆张扬。书卷体势欹侧跌宕，姿态万千，这也与王铎于崇祯末年学习米芾有关，米芾书法跳宕起伏的笔法和欹侧相生的体势对王铎晚年书法有极大的影响。《草书杜律卷》中墨色的使用也极其丰富，涨墨的使用增强了书作中"面"的表达，形成了强烈的视觉冲击，而枯墨的使用更与涨墨形成强烈而极致的对比，涨而不闷，枯中显润，若交响乐般轻重交替，宏大而高雅，展现出博大、高远而精深的艺术境界，成为明代"尚势"书风的巅峰之作(见图 5-144)。

王铎 50 岁以前对"二王"阁帖的临摹主要是草书，这为王铎晚年的草书创作打下了坚实的基础，至晚年其临摹作品的数量更多，加之于仕清廷失意后的情绪转变，王铎的草书风貌一改往日的连绵，以更加丰富的审美语言注入其中，且更多了几分内敛，成就了包括《草书杜律卷》在内的诸多佳作。

① 见王铎：《草书杜诗卷》，载文物编辑委员会编《书法丛刊》第五辑，文物出版社 1982 年版，第 78 页。

图 5-144

【思考题】

1. 怎样的书法才堪称经典?
2. 请对你最喜欢的经典书法写一篇赏析文章。

参 考 文 献

一、工具书

[1] 辞海. 上海：上海辞书出版社，1979.

二、著作类

[2] (北宋)王溥. 唐会要. 北京：中华书局，1955.
[3] (南宋)严羽. 沧浪诗话校释. 郭绍虞校释. 北京：人民文学出版社，1961.
[4] (东汉)班固. 汉书. 北京：中华书局，1962.
[5] (清)沈曾植. 海日楼题跋. 北京：中华书局，1962.
[6] (东汉)许慎. 说文解字. 北京：中华书局，1963.
[7] 郭沫若. 殷契粹编·序. 北京：科学出版社，1965.
[8] 郭绍虞辑. 宋诗话辑佚. 北京：中华书局，1980.
[9] (南宋)朱熹. 四书章句集注. 北京：中华书局，1983.
[10] (明)徐渭. 徐渭集. 北京：中华书局，1983.
[11] (清)董诰等纂修. 全唐文. 北京：中华书局，1983.
[12] 马宗霍. 书林藻鉴. 北京：文物出版社，1984.
[13] (北宋)佚名. 宣和书谱. 顾逸点校. 上海：上海书画出版社，1984.
[14] 叶朗. 中国美学史大纲. 上海：上海人民出版社，1985.
[15] (北宋)苏轼. 苏轼文集. 孔凡礼点校. 北京：中华书局，1986.
[16] (明)杨士奇. 东里续集. 载《景印文渊阁四库全书》第1238册. 台北：台湾商务印书馆，1986.
[17] (明)文徵明. 文徵明集. 周道振辑校. 上海：上海古籍出版社，1987.
[18] (清)段玉裁. 说文解字注. 上海：上海古籍出版社，1988.
[19] 杨仁恺. 沐雨楼书画论稿. 上海：上海人民美术出版社，1988.
[20] 孙希旦. 礼记集解. 北京：中华书局，1989.
[21] 陈振濂. 书法学综论. 杭州：中国美术学院出版社，1990.
[22] 周振甫. 周易译注. 北京：中华书局，1991.
[23] (唐)钱起. 钱起诗集校注. 王定璋校注. 杭州：浙江古籍出版社，1992.
[24] 余嘉锡. 世说新语笺疏(修订本). 上海：上海古籍出版社，1993.
[25] (清)郭尚先. 芳坚馆题跋. 载丛书集成续编第85册. 上海：上海书店出版社，1994.
[26] (北宋)苏轼. 东坡题跋. 上海：上海远东出版社，1996.
[27] 孙昌武选注. 韩愈选集. 上海：上海古籍出版社，1996.
[28] 姚淦铭. 汉字与书法文化. 南宁：广西教育出版社，1996.
[29] 高流水，林恒森译注. 慎子、尹文子、公孙龙子全译. 贵阳：贵州人民出版社，1996.
[30] 张郁明，等. 扬州八怪诗文集. 南京：江苏美术出版社，1996.
[31] 黄宾虹，邓实. 美术丛书. 南京：江苏古籍出版社，1997.
[32] 徐利明. 中国书法风格史. 郑州：河南美术出版社，1997.

[33] 谢承仁. 杨守敬集. 武汉：湖北人民出版社、湖北教育出版社，1997年联合出版.

[34] 何宁. 淮南子集释. 北京：中华书局，1998.

[35] (明)董其昌. 画禅室随笔. 上海：上海远东出版社，1999.

[36] 张啸东. 周俊杰书学要义. 杭州：西泠印社，1999.

[37] 卢辅圣. 中国书画全书. 上海：上海书画出版社，2000.

[38] 蔡慧蘋. 中国书法. 上海：上海人民美术出版社，2001.

[39] (北宋)欧阳修. 欧阳修全集. 李逸安点校. 北京：中华书局，2001.

[40] (北宋)黄庭坚. 黄庭坚全集. 刘琳，李勇先，王蓉贵点校. 成都：四川大学出版社，2001.

[41] 徐复观. 徐复观文集. 武汉：湖北人民出版社，2002.

[42] 王伯敏，任道斌，胡小伟. 书学集成·清. 石家庄：河北美术出版社，2002.

[43] 邱才桢. 书法鉴赏. 北京：高等教育出版社，2004.

[44] (明)董其昌. 画禅室随笔. 屠友祥校注. 南京：江苏教育出版社，2005.

[45] 刘纲纪. 中国书画、美术与美学. 武汉：武汉大学出版社，2006.

[46] 赵式铭，等. 新纂云南通志. 昆明：云南人民出版社，2007.

[47] 宗白华. 宗白华全集. 合肥：安徽教育出版社，2008.

[48] 李泽厚. 美的历程. 北京：生活·读书·新知，三联书店，2009.

[49] 蒋勋. 汉字书法之美. 桂林：广西师范大学出版社，2009.

[50] 黄惇. 中国书法史·元明卷. 南京：江苏教育出版社，2009.

[51] 刘恒. 中国书法史·清代卷. 南京：江苏教育出版社，2009.

[52] (北宋)道原. 景德传灯录译注. 顾宏义译注. 上海：上海书店出版社，2010.

[53] 任道斌. 赵孟頫文集. 上海：上海书画出版社，2010.

[54] 李宝一，陈绍衣. 李瑞清书法选. 武汉：武汉理工大学出版社，2010.

[55] (明)张丑. 清河书画舫. 上海：上海古籍出版社，2011.

[56] (明)董其昌. 容台集. 邵海清点校. 杭州：西泠印社，2012.

[57] 游国庆. 二十件非看不可的(台北)故宫金文. 台北故宫博物院，2012.

[58] (元)宋濂. 宋濂全集. 黄灵庚编辑校点. 北京：人民文学出版社，2014.

[59] (北宋)米芾. 米芾集. 辜艳红点校. 杭州：浙江人民出版社，2014.

[60] 刘小晴. 图说书法技法. 上海：上海书画出版社，2014.

[61] 弘一法师. 悲欣交集——弘一法师自述. 北京：文化艺术出版社，2015.

[62] (元)赵孟頫. 赵孟頫集. 杭州：浙江古籍出版社，2016.

[63] 刘明才. 历代碑帖经典. 合肥：安徽美术出版社，2016.

[64] 崔尔平. 明清书法论文选. 上海：上海书店出版社，1994.

[65] 吴孟复. 中国画论. 合肥：安徽美术出版社，1995.

三、论文类

[66] 国立中央研究院历史语言研究所集刊外编第一种《庆祝蔡元培先生六十五岁论文集》(上册)，1933.

[67] 朱以撒. 明代书法创作论. 载《福建师范大学学报》(哲学社会科学版)1994年第2期.

[68] 沈丽源. 唐代书学思想嬗变(上)——兼及"唐书尚法"辩. 载《福建商业高等专科学校学报》2003年第3期.

[69] 李涛. 意：中国古典诗学中的核心范畴. 载《东方丛刊》2006 年第 3 期.

[70] 孙学峰. 清代书法的取法与风格演变. 载《文艺研究》2008 年第 3 期.

[71] 郑一增. 民国书论精选. 杭州：西泠印社，2013.

[72] 上海书画出版社、华东师范大学古籍整理研究室选编、校点. 历代书法论文选. 上海：上海书画出版社，2014.

[73] 崔尔平选编、点校. 历代书法论文选续编. 上海：上海书画出版社，2015.

[74] 陈名生. 清代帖学书风变迁综论. 载《中国书画》2018 年第 10 期.